出版序

建築是藝術發展的搖籃

如果說建築是一部由石頭寫成的歷史,那麼建築師就是這部恢宏巨著的書 寫者。

在遠古時期,所謂的「建築」只是人類遮風擋雨的藏身處,當時人類處在「穴居」、「巢居」的時代,嚴格定義來講,不算有人工建築,當然更不會有所謂的「建築師」。

關於專門建築師出現的早期紀錄,出現在兩河流域。隨著生產和文化的發展,這裡的統治者出於現實享樂和宗教祭祀的需求,開始不遺餘力地進行宮殿和神廟的建設。

這些貴族們不僅僅是工匠勞工的督促者,他們自己也往往會參與設計,並 進行實地的指導,這些行為使 他們無意中扮演了「建築師」的角色。在許多歷 史遺跡石刻中,我可以看到公元前 30 世紀左右,拉迦什國王頭頂著一籃磚頭 參加神廟奠基儀式的場景,而公元前 23 世紀時拉迦什國王古蒂埃的雕像,就 是一個 膝蓋上放著建築圖的建築師。

在古巴比倫王國的漢摩拉比法典中有明確的規定:建築師有權在建築活動中取得規定的報酬,但如果他建造的房屋坍塌壓死房屋主人,那建築師本人就

得抵命;如果壓死的是房主的兒子,那建築師就得賠上自己兒子的性命。這段 文字說明,建築活動在當時人們生活中,佔有極為重要的份量。

我們在這本書中主要討論的是西方世界的建築和建築師。作為西方文化的搖籃,古希臘光輝燦爛的建築藝術同樣是西方建築的直接源流,今天西方語言中的建築師 architect 一詞,就是來自古希臘語,古希臘人把建築師稱為 architecton。它在希臘語中同時還有「創造者」的意思。在希臘人看來,建築是所有造型藝術的源頭,建築師不僅僅建造了建築本身,他們同時還為人們創造了美的典節。

無論是在東方還是在西方,建築師都是在人類的營造活動相當發達之後才出現的。有鑒於此,我們編選了西方各個歷史時期最具代表性的建築師,介紹他們的人生歷程和主要建築成就,並配以精美的圖片,讓人們確切地瞭解建築師們的真實故事。當然,我們還希望能夠在對建築師的描述中,向人們呈現出西方建築歷史的發展脈絡,使讀者了解建築風格的傳承與轉變,更可以從中看見人類如何實現夢想、創造奇蹟。

華滋出版 總編輯 許汝紘

目錄

出版序 建築是藝術發展的搖籃 ---- 4

Chapter 1 永恆的希臘謬思

Callicra 卡利克拉特 希臘古典時期建築的開拓者 ---- 10
Iktino 伊克蒂諾 雅典娜的帕特農神廟的創造者 ---- 15
Mnesicla 穆尼西克拉 賦予衛城大門新生命 ---- 20
Pytheos 皮泰歐 衛城建築群優雅的完成者 ---- 24
Marcus Vitruvius Pollio 維特魯威 《建築十書》建築聖經作者 ---- 28
Giotto di Bondone 喬托 義大利第一個建築師與名畫家 ---- 32

Chapter 2 文藝復興百花齊放

Filippo Brunelleschi 布魯內萊斯基 叱吒建築史的圓頂天才 ---- 36 Leon Battista Alberti 阿伯提 影響深遠的建築理論家 ---- 43 Donato Bramante 布拉曼帖 復興古希臘羅馬建築的第一人 ---- 48 Michelangelo Buonarroti 米開蘭基羅 不同凡響的全能巨匠 ---- 52 Jacopo Sansovino 桑索維諾

Chapter 3 壯盛巴洛克與精緻洛可可

Francesco Borromini 波羅米尼 緊張狂躁的建築大師 ---- 90 Guarino Guarini 瓜里尼 以數學為基礎來設計建築 ---- 95 Balthasar Neumann 諾伊曼 纖柔自由的洛可可建築大師 ---- 99 Louis Le Vau 勒沃 法國古典主義的中興者 ---- 104

Chapter 4 古典主義經典再臨

Christopher Wren 雷恩 建築界中的莎士比亞 ----- 109
Jules Hardouin Mansart 孟薩 巴洛克和古典主義集大成者 ----- 118
John Vanbrugh **范布勒** 建築師與喜劇作家 ----- 124

Chapter 5 新古典的優雅簡樸

Ange-Jacques Gabriel 加布里埃爾 繼承法國優雅傳統 ---- 128
Lancelot Brown 布朗 如畫風格的造園師 ---- 133
William Chambers 錢伯斯 將東方風帶進英國庭園 ---- 136
Etienne-Louis Boullee 布雷 幻想派建築師 ---- 140
Robert Adam 羅伯特·亞當 新古典主義風格代表 ---- 144
Claude-Nicolas Ledoux 勒杜 大革命理想建築師 ---- 148
George Dance 丹斯 創造神秘光線的建築詩人 ---- 152
Thomas Jefferson 傑弗遜 借錢蓋大學的建築師總統 ---- 156
Konstantin Thon Thurn 托恩 克里姆林宮設計者 ---- 160
Gustave Eiffel 艾菲爾 巴黎鐵塔建造者 ---- 166

Chapter 6 現代主義的簡單與不簡單

Otto Wagner 華格納 維也納分離學派大師 —— 173
Antoni Gaudi 高第 舞動上帝色彩的建築師 —— 179
Hendrik Petrus Berlage 貝拉赫 荷蘭理性主義創始人 —— 186
Louis Sullivan 蘇利文 功能主義的宗師 —— 191
Frank Lloyd Wright 萊特 創造有機建築理論 —— 196
Adolf Loos 魯斯 過多的裝飾是一種罪惡 —— 202
Walter Gropius 格羅佩斯 包浩斯學校之父 —— 207
Ludwig Mies Van Der Rohe 密斯 少就是多,解剖建築皮骨 —— 213
Le Corbusier 科比意 20 世紀新建築代言人 —— 220

Chapter 7 重層的後現代

Louis Isadore Kahn 路易·卡恩 建築中暗藏哲理的詩人 ----- 228 Philip Cortelyou Johnson 菲力普·強森

無聊,是建築中唯一的錯誤---- 232

Oscar Niemeyer 奥斯卡·尼梅耶

建築需要夢想,否則什麼都不會存在 ---- 238

Kenzo Tange 丹下健三 建築應具有直指人心的力量 ---- 243
Ieoh Ming Pei 貝聿銘 用光線設計的建築魔法師 ---- 249
Jorn Utzon 約翰 · 烏戎 雪梨歌劇院的浪漫設計師 ---- 257
James Stirling 史特林 無拘無束地使用各種建築語彙 ---- 263
Frank Gehry 法蘭克 · 蓋瑞 建築界的畢卡索 ---- 268
Richard Meier 麥爾 白色,就是最絢麗的色彩 ---- 274
Hans Hollein 豪萊 讓小蠟燭店大放光明 ---- 279
Norman Foster 霍朗明 高科技建築代言人 ---- 282
Ando Tadao 安藤忠雄 建築需要歷史的靈魂 ---- 288

Zaha Hadid 薩哈·哈迪 前衛藝術風格建築師----- 295

Z.

Chapter 1

永恆的希臘謬思

500B.C. ~ 13 th

西方建築藝術的源頭來自於古希臘文明,尤其是在「古典時期」的一百多年當中,在希臘出現許多建築傑作,其中以雅典衛城建築群為最佳代表。這些建築莊嚴優美、比例勻稱,呈現出的完美與和諧,令後人嘆服。雖然人們對於這一時期建築師的資料知之甚少,不過從這些輝煌的建築中,我們依然可以想像當時建築師們卓越的藝術創造才華。

西元前一世紀,羅馬人在吞併了希臘之後,開始進行大規模的建設,興建了許多雄偉的宮殿、凱旋門、競技場、劇場和大浴場等。當時,維特魯威寫了歐洲第一本建築學專著:《建築十書》(De Architectura),可以看成是對古希臘和古羅馬建築藝術的總結。

在接下來中世紀的一千多年的時間裡,基督教堂和修道院始終是歐洲建築的主體,而隨著羅馬帝國和基督教的分裂,東、西歐的建築風格也出現了分化。西歐在羅馬風潮過後,開始盛行哥德式建築,東羅馬帝國則受到了拜占庭建築的深刻影響。這個階段的後期,畫家喬托的建築創作,預示了文藝復興的到來。

Callicra (B.C.500) 卡利克拉特

希臘古典時期建築的開拓者

在雅典衛城的建築中,最先計畫建造的是勝利神廟,由建築師卡利克拉特設計。關於希臘建築師的個人資料,後世知道的很少。比較能確定的是,希臘建築中的代表——雅典衛城,是由建築師卡利克拉特及伊克蒂諾等人設計建造的。卡利克拉特在西元前 460 年到前 451 年間任職於雅典的著名政治家西門將軍麾下,也在這段時期規劃出雅典衛城的。

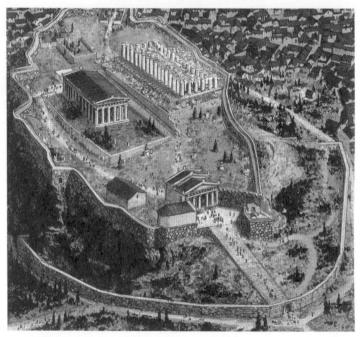

西元前 480 年波斯大軍一度佔領雅典城,摧毀了衛城上的所有建築。這是雅 典衛城被毀前的鳥瞰遠景復原圖,主要建築是雅典娜神廟和南面尚未完工的 舊帕特農神廟。

早在西元前 449 年,卡利克拉特就做出了一個勝利神廟的模型。此時,波 希戰爭剛剛結束,這個神廟模型,就是為了紀念希臘在這場戰爭的勝利。但勝 利神廟的施工卻至少是在西元前 432 年之後的 5、6 年才開始進行。此時,由 建築師穆尼西克拉設計的衛城山門的建造工程已經陷入停頓。根據有關學者的 考證,衛城山門南翼的擴張就是因為勝利神廟而受阻的,所以最終沒有形成對 稱的權圖。

如果這個推論成立的話,那勝利神廟就應該是建於西元前 427 年到前 424 年間。此時,雅典和斯巴達正在進行激烈的伯羅奔尼薩斯戰爭,那麼勝利神廟的建造,就應該是為了祈禱雅典在這場戰爭中取得勝利,而不是為了紀念與波斯人戰爭的勝利。

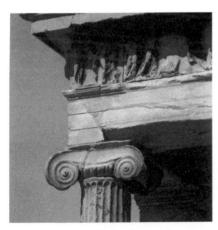

卡利克拉特試圖在勝利神廟中融合多立克與 愛奧尼這兩種建築風格。上圖為勝利神廟的 柱頭和尼柱式的比例較為粗壯,柱頂盤也是 如此。

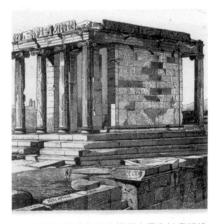

勝利神廟是雅典衛城建築群中最先計畫建造 的,這是勝利神廟在二十世紀初第一次修復 後的景象。

勝利神廟所在的雅典衛城處於城市的中心,建在一座孤立的石灰岩臺地上,岩石裸露,草木不生。它的最高點在海拔 156.2 公尺,比 4 周平地高出大約 80 公尺;臺地東西長約 320 公尺,南北長為 130 公尺,只有西邊一個不算寬的斜坡可以上山。早期,雅典衛城也和希臘本土的其他衛城一樣,上面建有

君主和貴族的府邸以及神廟、寶庫 等等。後來,君主和貴族們從衛城 裡搬了出去,這裡便成了戰神雅典 娜的聖地。

波斯人在佔領雅典期間曾經摧 毁了衛城上的所有建築物,雅典人 在贏得戰爭之後又開始著手進行衛 城的修建工作。西門將軍時期所進 行的,主要是衛城的地基清理,而

遠眺典衛城遺址迷人的夜暑。

衛城的地面工程,大部分是在西元前 443 年至 429 年伯里克利 (Pericles) 在 位當政期間完成的,伯里克利任命了雕刻家菲油亞斯主導衛城的建設,而建築 師則由卡利克拉特和伊克蒂諾擔任。

卡利克拉特設計的勝利神廟並不大,處於衛城西南角一個向西突出的狹窄 棱堡上,靠近山門,神廟的外立面及棱堡都和山門形成了一個角度。神廟有很 強大的氣勢,它所在的那個特殊位置有利於展現主題。同時,山門的存在也增 加了衛城西端的層次感,豐富了整個衛城建築群的構圖。

神廟屬於「愛奧尼式」,面積不大,長8.14公尺,寬5.4公尺,平面呈 長方形。神廟前後柱廊雕飾精美,展現出居住在雅典的多利克人與愛奧尼亞人 藝術的融合。神廟東西兩面各有 4 根柱子,基台為 3 階,每階下面都有稍稍向 內鑿的一條邊線,這是愛奧尼柱式的標準做法。愛奧尼柱廊的柱身都是採用獨 石製成,溝槽非常明顯,柱間淨距是兩倍的柱徑。柱子的柱頭帶有大漩渦,下 端是一個很高的帶座盤飾的柱石,座盤雕飾上也有同樣的溝槽。柱子的直徑是 0.53 公尺,高 4.11 公尺,是底徑的 7.75 倍。對於愛奧尼式的柱子而言,這樣 的尺寸算是比較粗壯的,從中我們可以看出建築師的設計,有意傾向於多立克 式風格。這樣做的目的是為了能夠更加突出神廟的主題,並與山門的風格(多 立克式)不至於形成太過強烈的對比,使神廟更加適合於其所處位置的格調。

內殿是一個近似的方形,寬度為 4.14 公尺,深度為 3.78 公尺,前面沒有 通常的門廊,端牆柱間立有兩根矩形斷面,而不是通常為圓形柱式的獨石柱礅,

不過同樣帶有柱式裝飾。內殿不以牆封閉,大門就設在兩根柱礅之間,柱礅和 端牆柱之間裝有銅鑄的閘柵。

在神廟建成之後數年,在其所在平臺的北、西、南面的城牆邊緣,又陸續加建了高約1公尺的大理石攔牆。神廟簷壁的西、南、北面刻有希臘人與波斯人戰鬥場景的浮雕,東立面刻著觀戰的諸神。其中勝利女神是巨人帕拉斯與冥河河神斯提克斯的女兒,她手持棕櫚枝,在比賽勝利者頭上展翅翱翔。她不僅是代表戰爭的勝利女神,也代表著其他運動賽事的勝利。在懸崖的女兒牆上也刻著類似題材的浮雕。在神廟的西端,建築師專門為雅典娜的處女祭司安排房間,稱為「童貞女之室」。

從勝利神廟的建築上,我們可以發現,建築師卡利克拉特試圖融合多立克和愛奧尼這兩種建築與雕刻風格。除了照顧衛城建築群本身的協調之外,卡利克拉特的選擇,其實是代表了作為全希臘文化中心的雅典在文化發展上出現的新趨勢。之前,愛奧尼柱式只流行於愛琴海諸島、小亞細亞的手工業,和商業發達的民主制城邦裡,而多立克柱式則只流行於希臘本土的伯羅奔尼薩斯、義大利和西西里等以純農業為主的貴族寡頭制城邦裡。波希戰爭的勝利使得希臘國家整體意識得以強化。由於雅典在戰爭中所贏得了領導地位,因此吸引了希臘各地許多的人才來到這裡,這也為建築師卡利克拉特融合愛奧尼式和多立克式這兩種建築形式提供了方便。

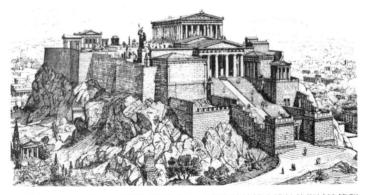

希臘人試圖透過建築來提升雅典的氣勢,卡利克拉特等人設計的衛城建築群 展現了這樣的效果。此為從西北方眺望雅典衛城的復原圖。

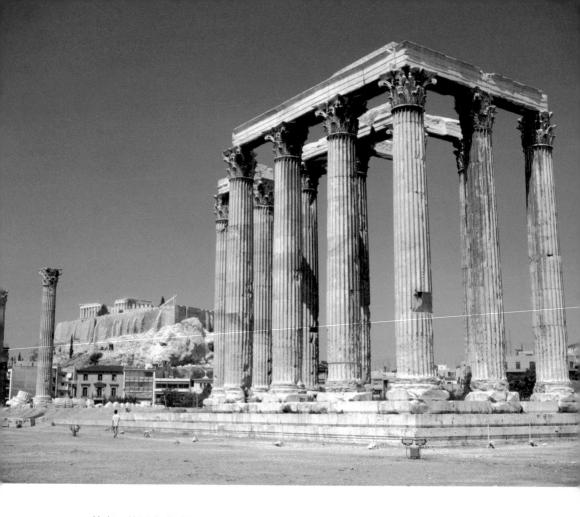

其實,伯里克利建設雅典的目的,就是希望這座城市能夠在各方面成為全希臘的政治、經濟和文化中心,使它在氣勢上超越愛琴海諸島和小亞細亞各城邦。雅典的建設的確吸引了更多的人才匯聚於此,他們帶來了希臘各地的優秀文化,讓雅典在文化內涵上更加強盛,而建設雅典的活動同時也繁榮了雅典的經濟。雅典卓越的建築能夠吸引全希臘的人來這裡朝聖、參加狂歡節,可以讓雅典的店主、作坊主和工匠賺到更多的收入。

可見,建築師在進行設計建造雅典的同時,總是不自覺地擔負起建築之外的其他社會責任,卡利克拉特自然也不例外。雖然勝利神廟不是雅典衛城中最先建好的建築,但是它立意最早,從這一點來看,作為其建築師的卡利克拉特, 堪稱古典時期希臘建築的首要開拓者。

Iktino (B.C.500) 伊克蒂諾

雅典娜的帕特農神廟的創造者

帕特農神廟是雅典衛城中最為有名的建築,它建造的時間比勝利神廟還要早,主要建築師為伊克蒂諾,主要神像的雕刻工作由雕刻家菲迪亞斯負責。

希臘人通常會將主要建築的財務支出,刻成銘文立在建築的旁邊,這是當時主管財政的官員公佈賬目時常用的方法。帕特農神廟也不例外。不過由於出土的銘文已殘破不全,現在已經無法弄清楚該建築的具體造價。從銘文上可以了解,神廟在西元前 447 年開工,主體工程在西元前 438 年結束,同年由菲迪亞斯用黃金和象牙製作的巨大雅典娜女神像在廟內安置落成,而雕刻等外部裝飾則於西元前 432 年完成。

實際上在帕特農神廟開工時的西元前 447 年,衛城的基地還未完全清理出來。不過,西門時期的填土和整平工作使得衛城的地面面積得到了拓展。緊靠

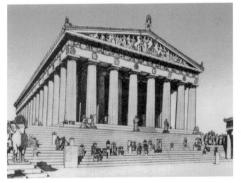

建成後的帕特農神廟在衛城建築群中,佔有著主導的作用,它的位置最高,體積最大。建築群主次分明,形成了整體美感。這正是建築師伊克蒂諾的特殊設計所展現的效果。

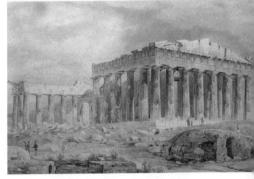

伊克蒂諾把供奉雅典娜的帕特農神廟設計得超越了全希臘的其他所有神廟,這是19世紀水彩畫中的帕特農神廟。從遺跡中,我們依然可以想像她當年宏偉的面貌。

南牆的最高處有了一個相當高的平臺,神廟的基台和柱廊的某些部位,在這時 也已經就位,伊克蒂諾只要向北延展就可以使建築具有足夠的寬度。這些條件 雖然為伊克蒂諾的建造提供了很大的方便,但同時也為建築師今後的發揮帶來 了限制。

伯里克利力爭把雅典保護神雅典娜奉為全希臘的大神,所以建築師伊克 蒂諾必須擴大供奉雅典娜的帕特農神廟的規模,使其超過希臘境內的其他所有 神廟。原來的神廟平面是按照埃伊納和奧林匹亞的傳統而設計的,平面為六柱 圍廊式(側面為十六柱),長 66.94 公尺,寬 23.53 公尺。內殿分為兩間,其 中大廳由每排十根的兩排柱子分成三個廊廳,另一個平面呈方形的房間內立有 四柱。顯然,這樣的空間無法滿足伊克蒂諾。新的神廟必須在外觀上具有更加

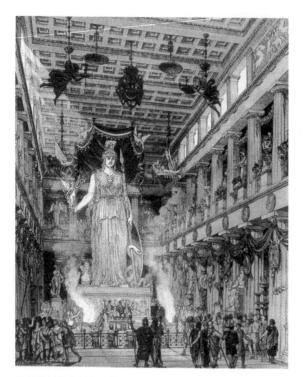

帕特農神廟無論是建築的整體佈局還是細節處理,都顯示出 建築師卓越的構思和希臘工匠高超的手工技藝。此為帕特農 神廟西北面全景復原圖,雅典娜女神立定其中,氣勢恢宏。

宏偉的體量。此外,神 廟要想成為希臘聯盟的 標誌性建築, 還必須要 有一個更為開闊的內部 空間,用來擺放祭祀神 像。

同時,伊克蒂諾環 面臨著一個經濟性的問 題。現場已經有了幾百 塊為原來設計的神廟柱 子製作好的柱鼓石,為 了節省成本,建築師必 須充分利用這些已經做 好的大理石部件。

在進行神廟的擴建 時,伊克蒂諾不能採用 通常的擴大柱間距的方 式,那樣的話會打亂由 柱子底徑所確立的全套 比例關係。伊克蒂諾巧妙地增加了柱數,正面由六柱改為八柱,側面相應地由十六柱改為十七柱。這樣,神廟的總長由原來的33.94公尺增加到69.51公尺, 寬度則由原來的23.53公尺增加到30.88公尺。因為長度增加不多,建築師為了滿足內部空間的需要,就對前後的門廊進行了壓縮。

伊克蒂諾還採取了一些校正視覺的措施。如基座台基的棱線向上拱起成弧線形,東西端中部高起 60 公分,南北側的棱線中線處高起 110 公分。同時, 簷口、簷壁的水平線也做了類似的處理,這樣做的目的是為了防止建築會給人 中部下陷的錯覺。角柱的軸線也有向內傾斜的趨勢,可以避免產生外傾的錯覺, 產生堅實牢靠的印象。

建成之後的神廟立在三層基座之上,台基、牆垣、柱子、簷部、山花、屋 瓦,全都是用質地最好的純白大理石製作。基座上由四十六根(柱廊的東西面 各有八根柱,南北面各有十七根)圓柱組成的柱廊圍繞著帶牆的長方形內殿。 這種圍廊式的結構是希臘本土廟宇最高貴的型制。圓柱的基座直徑 1.9 公尺,

帕特農神廟巨大的石柱。

高 10.44 公尺,每根圓柱都由十到十二塊上面刻有二十道豎直淺槽的大理石壘 疊而成。圓柱有方形柱頂石、倒圓錐形的柱頭、額枋,簷口等處有鍍金青銅盾 牌和各種紋飾,還有珍禽異花裝飾的雕塑。

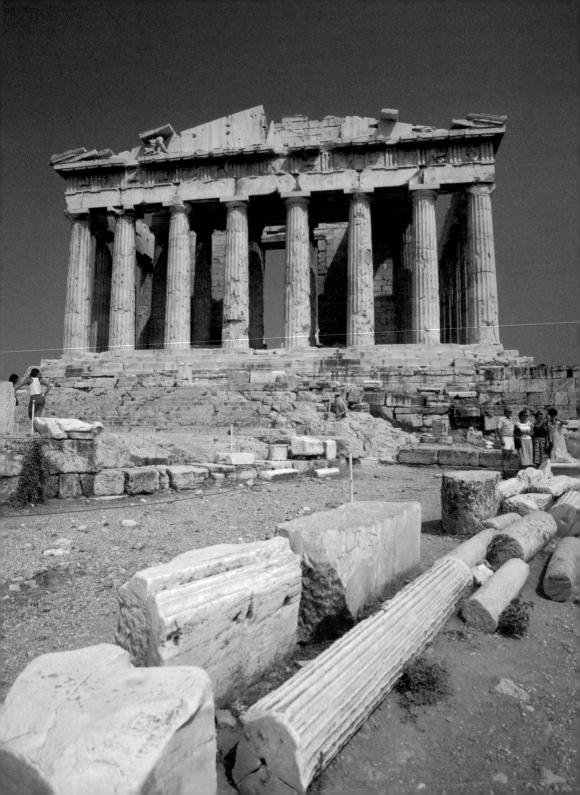

帕特農神廟的雕刻是非常輝煌的藝術傑作。簷壁被劃分為九十二塊方板, 共同組成了中楣飾帶,上面佈滿了體態生動的浮雕。東面浮雕的內容是神與巨 人的戰爭,西面是雅典人與亞瑪遜人的戰爭,北面表現的則是希臘遠征特洛伊 的戰爭場面,炫耀著雅典人戰無不勝的勇氣與自豪。

神廟的東西端各有一處門廊,各由六根多立克圓柱組成。主體建築分隔成 東西兩部分,東部建築是聖堂,西部近乎正方,是金庫和檔案庫。東邊的門廊 **捅向內殿聖堂,裡面供奉的是菲迪亞斯製作的、巨大的雅典娜女神像,由總重** 約 40 到 50 塔倫特(古希臘重量單位,1 塔倫特約 25.5 公斤)的金片鑲嵌在 木框架上。她的臉部、手部、腳部分別用象牙雕刻,眼睛的瞳孔則由寶石鑲嵌。

帕特農神廟周圍的柱廊是多立克式的,但西端的一間金庫裡用的卻是四根 愛奧尼式柱子,神廟柱廊內神堂牆壁外側的簷壁也使用愛奧尼式。據記載,在 帕特農之前,伊克蒂諾就曾經嘗試過把愛奧尼柱式融入多立克柱式中,但那座 建築現在已無處可尋,帕特農神廟就成了他融合兩種柱式最為成功的作品。

兩種柱式的交融還展現在柱式本身的構造上,帕特農神廟的多立克式柱子 比它之前的同類柱子要修長一些,比較像愛奧尼式的比例。在衛城的其他建築 中,如勝利神廟的愛奧尼式柱子,則比它以前同類柱子顯得更為粗壯,則比較 類似多立克柱式。早期的愛奧尼柱式有些柔和,而早期的多立克柱式又顯得過 於粗獷,建築師巧妙的融合雙方的優點,才使它們可以和諧地並存於同一個建 築群、甚至是同一座建築物當中。

Mnesicla (B.C.500) **穆尼西克拉**

賦予衛城大門新生命

山門是雅典衛城上的第二個建築,由穆尼西克拉設計。這項工程是在帕特 農神廟完工後一年(也就是西元前 437 年)開始動工,一直到西元前 431 年因 爆發伯羅奔尼薩斯戰爭而被迫停工。

和帕特農神廟相比,山門的動工時間約晚了十年,建築師在設計山門時,必須考慮與既有建築的風格及其位置、空間、比例等方面保持協調一致。山門所處的地形條件比較複雜,它的北面是圍牆,南面是阿耳忒彌斯聖區。除了要與勝利神廟協調,同時還要顧及到位於帕特農西北的雅典娜神像(鍍金的銅鑄神像高達 11 公尺,手執長矛)之間的對襯關係。

衛城的其他建築一樣,山門在後來也無法避免破壞,這是從西面望向山門遺跡的實景。

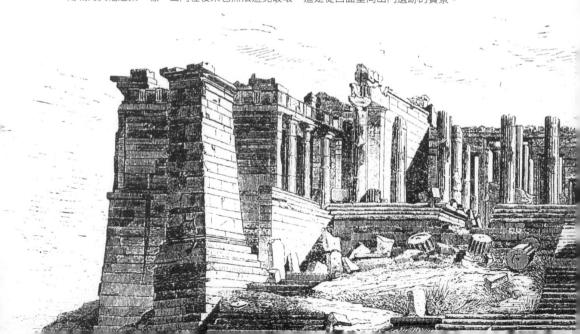

1 永恆的希臘謬思 21

此外,舉行祭典時,遊行隊伍中的戰車和獻祭的牲畜如何順利通過山門,等等問題也是建築師所要考慮的。穆尼西克拉保留了古代山門的日形平面和五道門的基本佈局,但改變了山門的軸線,使其與將帕特農神廟和厄瑞克特翁神廟分開的東西向聖路更為一致。他還將山門的主體和內橫牆上的五個門洞,佈置在岩坡斷裂的最深處,利用臺階將兩邊不同標高的地面連接起來。穆尼西克拉以高超的設計技巧把山門變成了一個非常具有創意的建築。

建成後的山門由中央主體和兩邊的側翼組成,位於衛城的西面坡道頂端, 是整體衛城建築群的惟一入口。兩翼和主體前後廊部分都有自己獨立的屋頂, 但建築師成功地將這些各個獨立的組成部分,整合在一個緊密連結的構圖裡。 朝向遊行隊伍的中央主體部分是多立克式的六柱門廊,邊上的兩柱及閘廊側牆 的端牆柱相對,下部為四步階台,其中階台往兩邊延伸,然後以直角的方式連 接側翼柱廊。

中央開間為 5.43 公尺,是其他開間 (3.62 公尺)的一倍半。中央開間配兩個三隴板,其他開間則配一個。山門的主體部分,室內在地勢陡變處,分成

了前後兩個不同標高的門廊。其中東半位於山上,西 半處在登山的陡坡上,比東半低了 1.43 公尺。透過 這樣的處理,建築師成功地把這段高度差異放在山門 的內部。東西兩半之間砌有一道隔牆,開了五個門洞。 中央門洞最大,寬 4.13 公尺,高 7.38 公尺,不設臺 階,鋪成坡道以供馬匹和車輛出入。其餘四個門洞前 設三步高階座,此外再加上一些踏步。四個門洞中靠 邊牆的兩個較小,門洞間均以柱墩相隔。穆尼西克拉 有意在山門中央通道兩邊,設置供步行的較高臺地, 廊內還設有長條椅,供朝聖者在等待衛城開門時休息 之用。臺地向兩邊延伸與側翼的地面相通。

衛城的山門主要是多立克式的,但在山門內部中 央通路(即前廊中央通道)兩邊,立有兩排愛奧尼柱, 每排三根,它們的比例稍顯細長,柱高和底徑的比例 達到了10比1,超過了古典和希臘化時期的所有規

範。穆尼西克拉為了避免內部顯得 太過擁擠, 所以採用較細的柱子。 後門廊同樣為六柱,採用多立克式。 後廊內部天花板用三重的大理石樑 構成,上面再放置格構頂棚板。

山門正反兩個立面都保持著柱 式的規範比例,無論是在山上還是 從山下看,這兩個立面都非常完美。 建築師設計的屋頂也是錯落有致, 但是由於後來在山門北翼建造了一 個畫廊,在南翼建锆了一個敝廊, 把屋頂的部分遮住,以至於在外面 看不到了。 畫廊位於北翼門廊後面,

門的正反兩個立面都保持了柱式的規範比例, 這使得山門從山上和山下兩個立面看起來都非 常完美。此為山門正立面的渲染圖。

是一個近似方形的廳堂。它的外部是實心牆,上部的多立克簷壁裝飾一直延續 到前面的廊柱上,廳內牆面飾有嵌板繪畫。有學者指出,這個畫廊應該是一個 正式的飲宴廳,因為門窗洞口並不對稱,這樣做的目的恰恰是為了方便安置希 臘人在宴飲交談時習慣倚靠的臥榻。廳內利用大門和前牆上的兩個窗戶採光。

為了避免和勝利神廟發生衝突,同時還要留出通往前沿神廟的通道,穆尼 西克拉沒有讓山門的南翼跟北翼一樣向外突出。不過,為了使山門顯得更為對 稱一些,建築師將兩翼的正面柱廊延伸到同樣的距離,但南翼的西端是一個沒 有實際功能的柱墩,它的外側與北翼端牆東側下的柱子對齊,裡面沒有實牆, 只是在相應的立面柱和已經切去了一跨的後牆端頭之間,立了一個中柱來支承 門樑和柱頂盤。也就說南翼實際上只是一個深 4 公尺的門面,它靠一面牆與勝 利神廟的東南角對齊。建築師透過這種獨特的處理方式,取得了山門和勝利神 廟等建築的協調一致。

山門的整個建築都是以大理石製作,除了山牆上一個簡單的圓雕外,沒有 做過多的雕飾,外觀非常簡樸,符合山門的身份。山門內部天棚的裝飾非常講 究,天棚格構內都有彩繪的圖案,中央是金星,主要線角均著純色。除了昂貴 的大理石之外,華麗的天棚裝飾也是山門建築耗資巨大的一個重要原因。

從留存的建築銘文中可以看出,建築師穆尼西克拉並沒有為山門繪製出詳盡的施工藍圖,他一般都是直接向工匠們交待所要完成的任務,其實這也是一般希臘建築師們的主要工作方式。建築師們通常會提出一個大致的要求,而具體的施工細節則由熟練的工匠,根據相應的原則自行掌握施工。從這點來看,希臘的工匠們也和建築師一起參與了建築的設計。

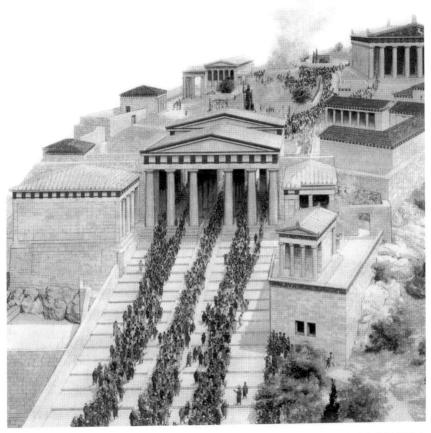

當時的雅典,人們認為山門是衛城建築群中最優美的,以至有外邦人說,使雅典人變得謙虚的最有效的辦法就是:「把他們的山門搬走,搬到你自己的家裡去」。本圖為山門及衛城建築群總體復原圖。

Pytheos (B.C.500) 皮泰歐

衛城建築群優雅的完成者

重建雅典衛城計畫中最後完成的重要建築,是伊瑞克特翁神廟,由建築師 皮泰歐設計。衛城建築群的佈局沒有軸線,也不講究對稱關係,每座建築物的 位置都依據朝聖的路線安排,以取得最佳的景觀效果。幾座主要的建築物都貼 近山崗的邊緣,這其實是為了方便欣賞風景。伊瑞克特翁也不例外,建築師將 它放在了衛城山崗的北緣。

西元前 421 年,伯羅奔尼薩斯戰火暫停,皮泰歐在這一年開始建造伊瑞克 特翁神廟,直到前 406 年才完工。這時候伯里克利已經去世,雅典處在亞西比 德的統治之下。

希臘人非常推崇伊瑞克特翁神廟,傳說中雅典娜與海神波塞斯在爭奪雅 典的統治權時,波塞斯用三叉戟擊中衛城的這個地方,開出了一口鹽井。這裡 還是第一任國王凱克洛普斯的墓穴,也是雅典王伊瑞克特斯的聖地,同時廟內 還保存有用橄欖木雕成的雅典娜神像等神聖的祭祀物。老的神廟被波斯人毀壞

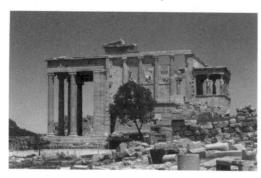

伊瑞克特翁是一個很有創造性的建築,是典型愛奧尼柱 式的代表。這是伊瑞克特翁神廟殘跡的西側全景。

之後,雅典人並沒有在原址 上重新修建,而是隨著帕特 農神廟一起向北拓展。由於 這裡是聖地,人們不能任意 將地整平。再加上新的神廟 要供奉多個神祗並收納老神 廟的祭祀雕像,經過反復思 索,皮泰歐決定採取一個獨 特的不規則平面形式來解決 這些問題。

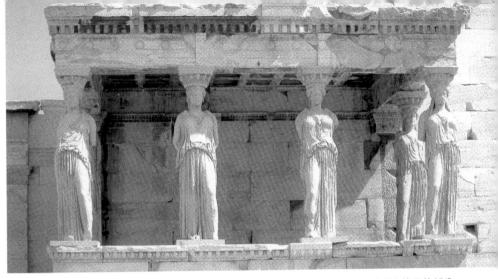

用女性雕像作為承重柱在古典建築中非常罕見,這段柱廊是伊瑞克特翁神廟中最為引人注目的部分。

沿著帕特農神廟的北柱廊向東走,左側即是伊瑞克特翁神廟,兩者的距離 大約為 40 公尺。皮泰歐將伊瑞克特翁神廟的中央主體部分處理成一個平面矩 形,這是標準神廟的形式,只是沒有側廊。神廟的聖堂不大,長 23.5 公尺, 寬 11.63 公尺。聖堂分為兩個部分,東部祭祀雅典娜,西面祭祀海神波塞斯等 其他神祉。這兩間聖堂前還有一個共同的前室,裡面是傳說中的雅典城邦始祖 的墓穴。神廟的西部比東部低了 3.21 公尺,只能由前室向北開門,門前是面 闊三間的柱廊。柱廊進深為兩間,顯得比較大,據說是為了掩蓋海神波塞斯與 雅典娜爭奪雅典統治權時,用三叉戢頓地而形成的鹽井。當然,建築師的這種 安排也有利於朝拜者從山下仰望建築物的觀賞角度。聖堂的西牆外就是傳說中 雅典娜親手栽植的橄欖樹。

伊瑞克特翁神廟的形體非常複雜,盡顯建築師皮泰歐卓越的設計技巧。建築主體部分的東立面由六根愛奧尼柱構成入口柱廊,西部地基較低,分南北兩個柱廊,即南面的女像柱廊和北柱廊。這三個門廊的尺寸和形式都不相同,其所處的地面高度也都有差異。

北廊位於較低的地段上,柱廊正面四柱,標準柱下徑為 0.817 公尺。角柱稍粗,為 0.824 公尺。柱高 7.635 公尺,是柱徑的 9.35 倍。柱間距正面為 3.097 公尺,側面為 3.067 公尺,柱間距離大約相當於 3 倍的柱子直徑。柱礎和柱頭是愛奧尼柱中最為精美和華麗的一種。柱礎飾線角,上層座盤雕有紐索飾,花結上鑲有紅、藍、黃、紫等色的玻璃。柱頭的旋渦大而深,螺旋線都是複合線

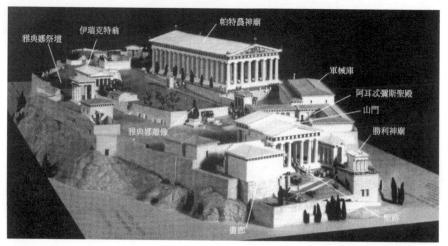

雅典全盛時期古衛城建築群復原模型。

角,並附有銅飾。皮泰歐非常了解愛奧尼柱式,伊瑞克特翁神廟也因此成為典型 愛奧尼柱式最卓越的代表。

神廟的西面比東面約低了3公尺,西立面的下部加了一段實牆。建築師十分巧妙地在西南角造了一個柱廊,這就是著名的女像柱廊,即南廊。這樣,柱廊就把南牆和西立面聯繫起來。該柱廊中以六尊少女雕像作為柱子,她們高為2.10公尺,正面四人,左右各有二人。雕像著束胸長裙,秀美健康。用女性雕像作為承重柱在古典建築中十分罕見,這段柱廊因此成為神廟中最引人注目的部分。位於較高地段上的東廊是神廟的主要入口,採用平面六柱的前廊式佈局,正面寬11.633公尺,柱式和北廊相似,不過沒有那麼豪華。

雖然神廟的各個立面變化很大,但是透過建築師的巧妙安排,神廟的構圖完整而均衡,各個部分互相呼應,和諧地統一在一起。伊瑞克特翁在衛城建築群的構圖中也有相當重要的作用,它的存在平衡了帕特農神廟的龐大體量。雖然與帕特農神廟相比,伊瑞克特翁要小了許多,但它並沒有因為體量小而顯得侷促。伊瑞克特翁所具有的複雜體形、秀雅的愛奧尼風格、大面積的光牆及其素雅的大理石,都與帕特農神廟形成了鮮明的對比,和諧地融入了衛城建築群的構圖中。正是由於建築師皮泰歐的努力,雅典衛城建築群有了最後完美的收尾。

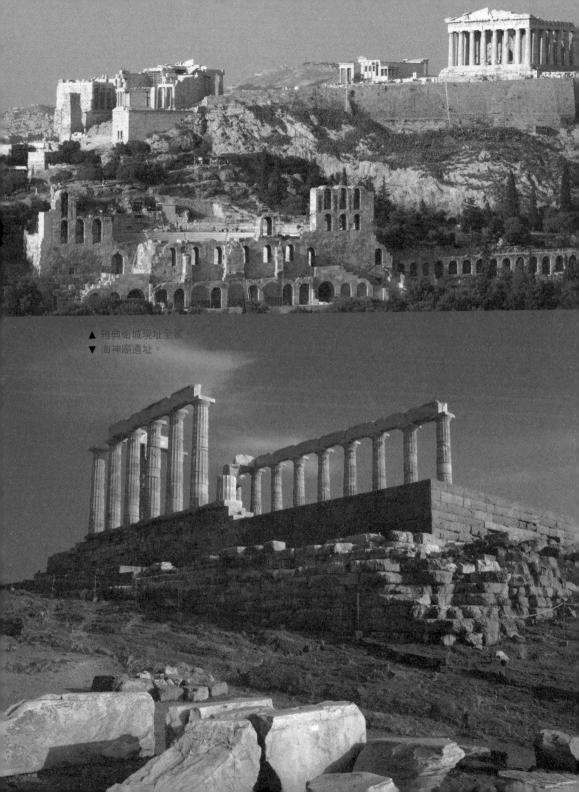

Marcus Vitruvius Pollio (B.C. 100) 維特魯威

《建築十書》建築聖經作者

這是《建築十書》第一個法語版封面的畫像,許多人誤認為 他就是維特魯威,實際上他是這本書的印刷者。

《建築十書》的作者維特魯威是羅馬帝國的建築師,活躍於西元前一世 紀。他還是一位工程師,曾經做過羅馬執政官凱撒的軍事顧問,還替羅馬帝國 第一個皇帝奧古斯都監浩過軍械。維特魯威最著名的身份是作家,他寫的《建 築十書》在歐洲 15 至 19 世紀的那段時期,儼然成為建築學界的「聖經」。

根據其著作中的紀載,他唯一獨自完成的建築物是位於法諾城的一座長方 形基督教堂(巴西利卡),不過,這個建築現在已經完全消失了,連它的準確 位置都無法確定。維特魯威還曾經主持建造了羅馬城的供水工程。

大約在西元前27年,維特魯威寫成了《建築十書》。這本書是唯一從希 臘羅馬古代文明流傳下來的建築書,是歐洲中世紀以前唯一的建築學方面的專 著,同時也是全世界遺留至今,第一部最完備的建築著作。幾乎在今天的每一 部有關建築理論的著作中,我們都可以看到維特魯威和這部《建築十書》的身 影。

《建築十書》是一個粗略性的架構,維特魯威更加著墨於建築形式的分 類。全書共分成十個部分,主要討論城市規劃和建築學,包括:建築設計基本 原理、建築構圖原理、古典建築型制、建築環境控制、建築材料、市政設施、 建築師的培養等等課題。

從這本書的開頭,我們可以看出,維特魯威是要將它獻給羅馬帝國的第一 位皇帝奥古斯丁。內容提到:

「啊,陛下!神授智能和權柄之君,敵人均臣服於陛下的神威之下,羅馬的光榮彰顯於陛下的勝利和凱旋中,羅馬的百姓和元老院在寬宏大赦之下(奧古斯都在西元前 31 年登基時之曾經大赦)不再恐懼,安然追隨於陛下的領導之下,我惶恐呈上有關整體建築設計之奏摺,尚祈無礙陛下政事之思。

然而我體察到陛下不僅操心全民之生活和政事,也關懷公共廟堂之宏偉規劃,使帝國不僅因版圖之擴張更加偉大,亦能藉高聳雄偉的建築之助,彰顯尊嚴,為此我掌握良機提出建言,謹供御覽。我向來敬仰先帝,深受先帝(凱撒在其遺囑中將其侄奧古斯都收為義子)知遇之恩,如今天賜先帝居於不朽之殿,唯願將滿腔赤誠與思念報效陛下。我奉派與克里伯利 · 奧瑞里厄司和皮密尼狄伊勒司、康孔耐尼厄司等,負責建造維修巨型投石器、蠍形箭弩及其他戰爭

兵器,幸蒙晉級擢升,自擔任 測量師後,因蒙皇姊推薦,得 以留任至今。

蒙此終生眷顧,我已無 後顧之憂,銘感之餘,開始致 力於寫作,針對陛下視公私建 築之品質須與帝國之光榮歷史 相稱,且成為後世所珍惜之紀 念品。在此我獻上這本詳論建 築的奏摺,使陛下對已完成 或正在進行的建築活動得到一 份詳盡的參考資料。謹按下列 各本奏摺之秩序逐一解說建築 學的全部系統,恭請御覽。」

維特魯威是希臘建築的推崇者,他從希臘建築中歸納出「規例、配置、勻稱、均衡、合宜、經濟」等原則,他同時還對柱子的型式做出了嚴格的規定。 此為《建築十書》中關於柱式的插圖。

在第一書中,維特魯威論述了以下內容:建築師的培養、建築的構成、建築學的部門、動物的身體和土地的健康性、城牆的基礎和塔樓的建造方法、城內建築的劃分和避免有害氣流的配置方法及神廟的劃分等。書中首先提及的是建築師的訓練,維特魯威認為培養建築師的各種基本素質是非常重要的。在維特魯威的觀念裡,建築師應該是一位通才,他必須將工藝技術、工程實務、文

化自覺、關懷社會意識等整合起來,他主張建築教育必須訓練一位全才,具備 整合性視野和哲學思維。維特魯威認為建築師應該通曉工程算術、數學、幾何 學、法律還有哲學、藝術、文學、音樂等,建築師 Architect 一詞中的拉丁詞 根(Archi),就有「總的、主要的」等意涵。他認為建築師應該誠實、正直、 寬容並且廉潔。也提到建築師應該懂歷史。

《建築十書》第二書中的內容主要包括:房屋的起源及其發展、萬物的要 素、磚、摻在石灰中的砂、石灰、火山灰、石材,牆體的種類及構造、木材及 冷杉木等等。維特魯威在這一部分提到了一種類似於當今混凝土的天然火山灰 的應用方式。我們還可以看出,維特魯威是希臘建築的仰慕者,他希望在神廟 和公共建築中保留古典建築樣式。

第三書中作者主要說明了以下的問題:神廟的均衡、神廟的種類、柱間、 神廟基礎的建造方法及愛奧尼式神廟的均衡等。在這個章節中他提到了建築的 基本原則,他說:「建築應講求規例、配置、勻稱、均衡、合宜以及經濟」。

WATER-GOOD DESCRIBED BY VITROYIUS. (FROM THE LEGALY OF ROME, CLARICHOUS PRIESS, 1923). FROM THE TANK
LEGALY OF ROME, CLARICHOUS PRIESS, 1923.) FROM THE TANK
SALL PET (INTERPRETATION OF A WINGER STREET
SALL PET (INTERPRETATION OF A WINGER STREET
(2), THE TERRIOR WINGER ST. THE OF A WINGER STREET
(2), THE TERRIOR WINGER ST. THE OF A WINGER STREET
(3), THE TERRIOR WINGER ST. THE OF STREET
SALT RISSES, ROTHER THE GOOGNIERE, (6), TO THE GOOD
WINGER IS ATTICHED A HAND THE POSITION OF WINGER, ON THE SHOP OF THE DISTANCE OF THE

維特魯威在《建築十書》中討論了— 些建築之外的問題,比如在第十書中 他就列述了許多機械的製造方法。這 是維特魯威設計的水表示意圖。

「規例」即是對一個建築物中的各個部分, 分別予以考慮,使其與整體相稱, 這是對 體積的一種界定,藉由尋求各部分之間的 相稱,然後再共同組成一個建築整體。配 置包括它們各處設備的安置和合於建築性 質的優美造型。「勻稱」是指各部分之間 配合的適宜與美觀,指建築物的高與深及 長與深都能相配,讓各部分都能均衡地相 互配稱。

維特魯威在第四書到第十書中還對廣 場、大會堂、劇場的用地朝向,住宅的均 衡,房間裝飾以及水脈探查,建築與星相, 建築機械的製造與使用等進行了詳細論述。

《建築十書》曾經一度失傳,直到16 世紀才又重新被人們發現,從而對歐洲的 文藝復興建築和古典主義產生了巨大的影響。這本書奠定了歐洲建築科學的基本體系。儘管書中所描繪的古代技術早已過時,其中的美學和哲學理論也都屬於古典理論的範疇,但是維特魯威所建立的建築學體系,仍然具有重要的參考價值。維特魯威的學說在文藝復興時期不僅影響了建築的發展,同時還影響了其他的藝術類別。達爾文就根據維特魯威學說繪製出一個具有規律的人體,這個著名的人體被稱為維特魯威人(Vitruvian Man),它成為後世研究文藝復興時期人體描繪藝術的科學計算模式。

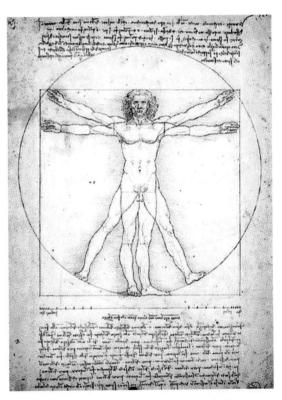

達爾文根據維特魯威學說繪製出一個具有規律的人體,成 為後世研究文藝復興人體描繪藝術的科學計算模式。

Giotto di Bondone (1267~1337) 喬托

義大利第一個建築師與名書家

少年時的喬托就在美術方面表現出了超人的天賦,藝術家在畫像 上看起來似乎有些陰鬱,其實在生活中他是一個樂觀而幽默的人。

喬托是義大利畫家及建築師,他的藝術創作對後來的義大利文藝復興運 動,有非常重要的影響。1267年喬托出生在佛羅倫斯附近的小村莊。父親是 農人,童年時喬托要幫家裡放羊,還時不時地出去打工,以貼補家用。

在很小的時候喬托就表現出在美術方面的天賦,為了在放羊時打發時間, 他經常用石頭和小木棍描畫周圍的自然景物以及那些放牧的山羊。一天,佛羅 倫斯畫家契馬布耶在經過村道時,意外發現了喬托畫在地上和石頭上的畫,認 為這個孩子非常有才華,就說服喬托的父母,要收他為徒。於是,喬托跟隨契 馬布耶來到了繁榮的佛羅倫斯。在契馬布耶的指導下,學習了宗教畫。喬托並 不喜歡僵硬的拜占庭繪畫風格,他認為宗教人物如聖母和耶穌,也應該是有血

有肉的人,所以他在畫中特別強調人物的肌理和立體 感,同時他還將過去平板的金色或藍色背景,改成一 般的風景。喬托的畫技很快就超越了他的老師,並且 獲得宗教界的普遍好評。

在羅馬時,喬托曾經為聖彼得廊柱大廳創作了許 多鑲嵌藝術品。他在36歲移居帕多瓦,在那裡創作 了著名的阿雷納教堂中關於耶穌故事的壁書。他在此 時創作的繪畫作品,幾乎都有著同樣的藍色天空,塑 造出許多寓意豐富的人物形象。當時,詩人但丁因受

喬托著名的繪畫作品《聖母子》。他在畫中強調人物的肌理和陰影感,試圖 創造出一種空間結構,或許我們可以從這裡看出喬托所設計建築的一些端倪。

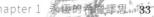

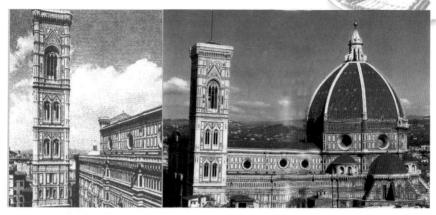

喬托設計的鐘樓高度, 在中世紀時 的教堂建築中是非常罕見的,是義 大利哥德式建築的一個代表。

喬托設計的鐘樓和後來布魯奈萊斯為大教堂加上去的 巨大穹頂相映成趣,是如今佛羅倫斯的代表性暑觀。

到教會的驅逐而離開佛羅倫斯流落到了帕多瓦。喬托熱情地接待了但丁,兩人 很快成為好朋友,這段友誼對喬托的藝術發展產生了很大的影響。

1305 至 1308 年間, 喬托在巴多瓦阿雷納教堂創作了一組壁畫, 主要描繪 聖母和基督的生平事蹟。這三十八幅連環畫分佈在教堂的左、中、右三面牆上, 其中最為著名的四幅是:《金門之會》、《姚亡埃及》、《猶大之吻》和《哀 悼基督》,而後面兩幅更是喬托最有名的傑作。在壁畫中,喬托塑造的人物造 型非常富有立體感,他注重空間效果,在構圖中突顯重點,選擇使用概括性的 手法來表達主題思想和人物的內心情感,並且廣泛運用自然景物作為背景。喬 托在這方面的努力已經顯示出人文主義精神的初步萌芽,突破了中世紀時期藝 術作品缺乏生命力的缺陷,對義大利藝術的發展產生了重大影響。

喬托性格開朗,他幽默、機智而活潑,不願意做違背自己意願的事情。據 說喬托正在夏季炎熱的天氣裡揮汗作畫,那不勒斯國王來到跟前,看到他工作 如此認真就說:「」如果我是你,在這樣熱的日子就不工作了。」 喬托聽後笑 著說:「是啊,如果我是國王,的確我也不需要工作了。」

1308 年到 1334 年間, 喬托在義大利各地漫游,除了在佛羅倫斯作畫,他 還到比薩、拉文納、烏爾比諾、路加、那不勒斯等地繪製壁畫。

佛羅倫斯市政府在1334年6月任命喬 托負責大教堂立式鐘樓的建造。喬托設計了 鐘樓的浩型, 並設計了其中的部分浮雕。可 惜的是, 這座樓在喬托生前只建造起了一 層,第二層到第四層由另外兩名建築師完成 於1357年。而鐘樓的第五層是後來加蓋的。

鐘樓的平面呈正方形,每邊長為14.45 公尺,總高度為89公尺。由喬托主持建造 的第一層分為上下兩段,是沒有窗戶的閉合 式結構,四周佈滿了由喬托本人設計的浮 雕,內容描繪了人類起源以及人類生活的各 個方面。鐘樓的二至四層也有浮雕、第五層 懸掛大鐘。

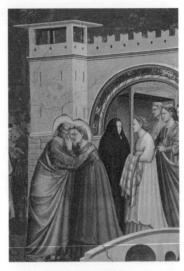

喬托的壁畫《金門相會》。

從鐘樓的下面垂直向上望去,樓層是逐漸加大的,它們都裝飾著成排的壁 **鱻雕像和**雙扇或三扇開的凸拱窗。在這些窗戶的上面又有扁平的山牆飾,它們 屬於純裝飾性的,在外牆的表面雕刻出來,同時又不凸出於外牆之前。建築師 最初規劃的尖頂最後則沒有建造,那是一個具有「裝飾性哥德風格」的傳統設 計。

現在的鐘樓即以喬托的名字命名,被認為是與聖母百花大教堂並列的佛羅 倫斯最代表性的古蹟建築。

由於喬托在藝術方面取得的重大成就,佛羅倫斯共和國政府授予他「藝 術大師」稱號。除了建築和壁畫,喬托繪製了很多單幅的蛋彩畫作品。另 外,喬托還進行雕塑的創作,他最主要的雕塑作品是反映打鐵、紡織、制藥等 生活內容的連續浮雕《人民生活圖景》。但丁曾經在《神曲》中多次提到喬 托,稱他的繪畫是「比過去的藝術更完美」的藝術。就連薄伽丘(Giovanni Boccaccio, 1313~1375) 也在他著名的短篇小說集《十日談》中提到了喬托。 文中描述他「生而具有超群的想像力,凡自然界的森羅萬象,他無一不能運用 他的妙筆畫得唯妙唯肖,讓見者以為那就是真的物體。」

Chapter 2

文藝復興百花齊放

 $14th \sim 16th$

文藝復興運動濫觴於義大利,而後擴展到整個歐洲。文藝復興以人文主義為思想主軸,宣揚個人的今生幸福高於一切,歌頌世俗生活,提倡個性解放,反對宗教的禁欲主義。和其他人文主義者一樣,此時的建築師們將目光瞄準古代希臘和羅馬。他們特別注重研究古代的經典建築,致力於復興古希臘和古羅馬的建築風格,在其基礎上進行藝術再創造。中世紀時期一直在宗教與天國徘徊的西方建築,終於又一次回歸人間。布魯內萊斯基為百花聖母大教堂設計的大圓頂,成功地揭開了建築史上文藝復興的序幕。

在文藝復興時期還有一項重要的改變,那就是建築師不再僅僅只是一個工匠, 而被提升到藝術家的地位,被看成是有思想的人。在這個時期建築師受到社會的 尊重,他們的藝術個性雖然仍然受到壓制,但畢竟有了可供發揮的空間。建築師們 在向古代建築學習的同時,還積極吸收當代的科學技術,將它們應用在自己的建築 中,推動了建築藝術的前進腳步。

Filippo Brunelleschi (1377-1446) 布魯內萊斯基

叱 吒 建 築 史 的 圓 頂 天 才

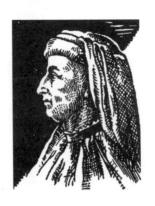

歐洲的文藝復興建築發源於義大利,而義大利文藝復興建築的發源地則是 佛羅倫斯。後世學者一般將百花聖母大教堂 (Santa Maria del Fiore) 的圓頂, 當做義大利文藝復興建築的起點,這座圓頂的設計者是菲利浦 · 布魯內萊斯 基,是義大利文藝復興時期的第一位建築大師。

義大利16世紀時期的美術史學家瓦薩里 (Giorgio Vasari) 在著作中寫道: 「在人間已經很久沒有這樣的能工巧匠和非凡天才,菲利浦 · 布魯內萊斯基 註定要給世界最偉大、最崇高的建築,他必將超越古今。這是天意!」

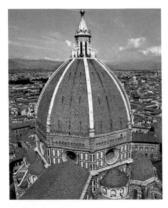

布魯內萊斯基設計的棄嬰院平易 近人,绣露出濃厚的人情味。

1377年,布魯內萊斯基在佛羅倫斯的一 個大家族裡出生,他個性羞赧,對繪畫有著濃 厚的興趣,尤其擅長畫風景畫。成年後,布魯 內萊斯基成為一位金匠, 他將繪畫天分應用在 珠寶製作中,做出來的彩石鑲花、浮雕等裝飾 圖案,都非常漂亮,很快就成為這方面的專家。 1401年,布魯內萊斯基滿24歲時,他回到了 家鄉佛羅倫斯,正好碰上佛羅倫斯禮堂第二重 大門的設計建造招標案,引發了布魯內萊斯基 對建築設計的興趣。他為此專程到羅馬認真研 究、考察古希臘和古羅馬時期的建築遺跡。而 日菲利浦家族在佛羅倫斯不僅在城裡有許多房 地產,在市郊也有許多土地,這樣的經濟優勢 讓菲利浦家族在佛羅倫斯的政治上具有一定的地位,也為布魯內萊斯基後來贏得重要的建築委託打下了一定的基礎。

1419年布魯奈萊斯基受命設計了佛羅倫斯棄嬰院,這也是歐洲最早的慈善機構建築。棄嬰院與中世紀類似的建築物明顯不同,它的外觀簡潔,比例清晰。正面是高度不等的兩層構成,底層為圓形連拱,柱頭採用古羅馬科林斯柱式的特點,只是比例略顯細小低矮,整體線條十分柔和。而在正面的上層,布魯內萊斯基則有意強調水平線條,讓它顯得平易近人。棄嬰院採用開放式的門廊,在裝飾上力求簡樸,在色彩的選用上,也強調素雅大方。

棄嬰院的平面呈長方形。中間有一個小小的庭院,布魯內萊斯基設計了一 些小徑和過渡性的小院落,用各種小門洞和樓梯與棄嬰院內的主要房間連接起 來,使棄嬰院在嚴謹中透露出活潑與生氣。他力圖打破宗教建築與世俗建築的 界線,尋求在建築領域中的藝術自由,充分展現了文藝復興時期的藝術特色。

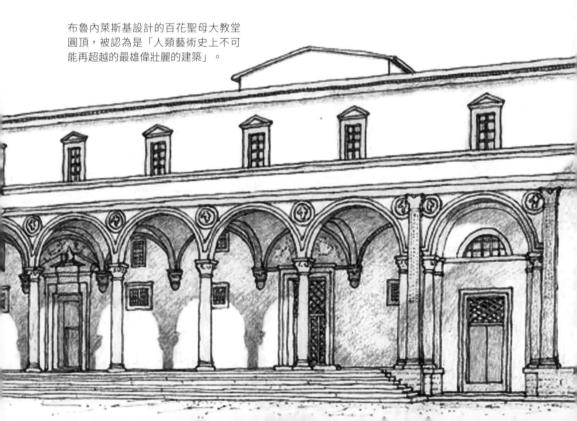

百花聖母大教堂建早於 1295年,當時佛羅倫斯的工商同業工會剛剛從封 建貴族手中奪得了政權,希望藉此顯示工商業界的力量。卡米比奧的設計大致 呈拉丁十字形,交叉的部分是歌壇,歌壇是八邊形,最大直徑達 42 公尺,比 古羅馬的萬神廟只小不到1公尺,非常壯觀。

當大教堂完成大部分工程之後,接下來要建造八角形歌壇的頂蓋時,卻碰 上了大麻煩。不僅是因為它的直徑太大,且築好的牆體已有50公尺,這使頂 蓋的建造更形闲難。大教堂的工程因為如此延宕了幾十年。

為了儘早建成大教堂,佛羅倫斯當局發出了公告,重金徵求大教堂頂蓋的 最佳解決方案,吸引了許多建築師,甚至是各種工匠。建造方案的評選,競爭 非常激烈,建築師們也在大會上吵得面紅耳赤,布魯內萊斯基在辯論中最終勝

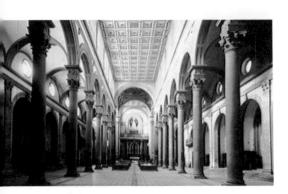

聖羅倫佐教堂的內部空間簡潔明快,粗大的科 林斯式圓拱構成壁柱楣拱,上接三角穹拱和支 撐性拱橋,將整個帶有棱角的圓拱頂托起。

出。主教和羊毛商業公會的大人們 被布魯內萊斯基說服,最後將百花 聖母大教堂的圓頂的建造工程交給 了他。

布魯內萊斯基在羅馬逗留的那 幾年裡,深入學習了古羅馬建築的 拱券和圓頂。他將百花聖母大教堂 的頂蓋設計成尖矢形,上面開採光 口,採光口上再罩一個亭子。每一 個設計細節,他都有考慮日後施工 的便利性。1420年,圓頂正式動工 **風建。布魯內萊斯基克服了許多同**

行的嫉妒和阳撓,以及施工時所遇到的種種困難,終於在1436年完成圓頂部 分,再進行頂端的採光亭建造工程。

在中世紀時,天主教非常排斥帶有圓頂的建築,將它都看成是異教廟宇的 標誌,因為伊斯蘭禮拜堂就是圓頂建築。羅馬帝國晚期的基督教堂都是簡單的 巴西利卡式,後來的教會也沒有能力建造巨大的圓頂。而文藝復興運動時期, 佛羅倫斯的工商業界在政治居於主導地位,對宗教建築提出了新的要求,布魯

布魯內萊斯基建造的巴齊禮拜堂,是 15 世紀的巔峰之作,正面的結構極具典型:兩側迴廊以柱頂的橫樑相連接,中間是拱門。

內萊斯基的圓頂,正好符合這種趨勢。

在圓頂的建造過程中,布魯內萊斯基充 分吸取了古羅馬建築的優點,人們認為他擺脫 了歌德式建築,復興了古典主義。不過百花聖 母大教堂的圓頂,仍然有著濃厚的哥德式建築 的特徵,圓頂是呈尖矢形而不是半圓,本身高

達 40.5 公尺,比半徑大了將近一倍。布魯內萊斯基借鑒拜占庭建築的經驗,在圓頂下面加了 12 公尺的鼓座,把圓頂舉得更高,讓它看起來更加雄偉,外廓更為飽滿,從遠處看,給人的視覺衝擊力也更加強烈。這種處理手法比古羅馬的圓頂更為進步。

古羅馬的圓頂建築雖然內部十分寬敞宏大,但它的外觀卻顯得較為扁平,沒有文藝復興時期圓頂那樣突出,而拜占庭的建築,通常採用鼓座來托起圓頂,布魯內萊斯基就是結合這兩種風格,開啟了這種圓頂建築形式的新頁,對米開蘭基羅的羅馬聖彼得大教堂,和繼它之後的一系列歐洲其他國家的圓頂教堂,都有著不可忽視的示範作用。

■ 40 用圖片說歷史:從古典神廟到科技建築 誘視54位頂尖建築師的築夢工程

修建百花聖母大教堂圓頂的困難之處,除了它 42 公尺的巨大跨度外,還有安放它的八邊形牆體既高且相對較薄,不能夠在施工中使用鷹架。所以布魯內萊斯基必須想盡辦法減輕圓頂的重量,還要儘量降低它對牆壁的壓力。布魯內萊斯基將圓頂設計成內外兩層。內層是以鐵環和木圈箍住的 24 根肋條構成的魚骨券,由它來承擔圓頂的全部重量。而八邊形牆體的八個角上,用白色石料砌成的大肋架券,將頂端的採光亭和下面的鼓座連接起來,加強了建築的整體性,也讓整個結構更加堅實。圓頂的外層全部用紅磚覆蓋,它們不承受重量,只有遮風擋雨的功用。這樣的結構大大減輕了整個圓頂的重量,而且可以使八角形牆體更加平均地承受壓力。

百花聖母大教堂的圓頂高約 107 公尺,建成後加上採光亭的高度,達到 118 公尺,非常雄偉壯觀,成為當時佛羅倫斯全城的最高點,也超過了古羅馬時代遺留下來的任何一座建築物。有人說它實在太高了,以致於上帝也為之不悅,建成之後它多次遭到雷電的轟擊。

在完成百花聖母大教堂圓頂之後,布魯內萊斯基聲名大噪,委託案接踵而來,同時進行好幾項工程,聖羅倫佐教堂(San Lorenzo)的聖器保管室就是他同期進行的建築之一。布魯內萊斯基將佛羅倫斯棄嬰院正面的立柱稍加變化,把它們用在了聖器保管室的結構中。該建築以粗大的科林斯式圓拱,構成壁柱楣拱,上接三角穹拱和支撐性拱橋,將整個帶有棱角的圓拱頂托起。布魯內萊斯基用較深的顏色來裝飾壁柱、拱柱、弧形拱、凸緣等突出的部分,而牆上的圓形畫框、窗戶、壁龕等,則在淺色牆灰的映襯下顯得佈局清晰,給人以輕快鲜明的感覺。

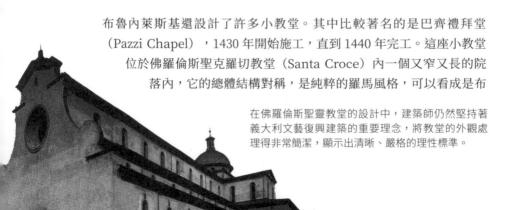

魯內萊斯基對聖羅倫佐教堂聖器保管室的升級版。小教堂是巴齊家族的祈禱室 和聖克羅切教堂神職人員的會議室。小教堂的平面呈拉丁十字架形,兩個互相 垂直的軸線中心弧拱上架設圓頂。在外部,小教堂的正立面採用了類似羅馬凱 旋門的構圖方式,並溶入建築師自己的創新設計,將其與後面的圓頂完美地結 合在了一起。而在內部裝飾上,建築師則強調圓柱形結構和空間的橫向發展, 利用凸緣來建構牆壁的結構,具有文藝復興建築的鮮明特色。

除了教堂等宗教建築,布魯內萊斯基還指導建造了許多城市防禦工事,像是以城市為中心,在周圍設計了眾多要塞。他還修建了許多橋樑,也負責加強了貫穿城市的阿諾河(Fiume Arno)沿岸工程。因為成績突出,1429年佛羅倫斯圍攻盧卡(Lucca)之戰時,布魯內萊斯基被派往前線,主持建造圍攻該城的工事。經過考察之後,布魯內萊斯基決定建造攔河大壩來管制水位,必要時可以打開閘門淹沒盧卡城,用以逼迫他們投降。結果卻與布魯內萊斯基的設

佛羅倫斯聖靈教堂的內部,兩邊整齊且連續的圓柱與圓拱,軸線都在同一點上,徹底遵循了 透視法原則。

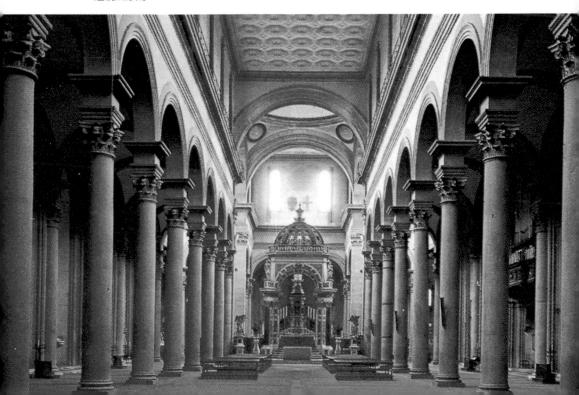

₹ 42 用圖片說歷史:從古典神廟到科技建築 誘視 54 位頂尖建築師的築夢工程

想正好相反,決堤的河水並不如預期的湧進被圍困的盧卡城,反倒是淹沒了他們的營地,讓參戰的佛羅倫斯人被迫四處竄逃。

於是人們將盧卡之戰失利的責任,全歸到布魯內萊斯基身上,他們軟禁他,不准他出外,使得布魯內萊斯基非常絕望,還在1431年9月為自己立下了遺囑。不過這時百花聖母大教堂的圓頂工程仍在進行中,非常仰賴他的指導,佛羅倫斯人最後還是沒有將他送上斷頭台。

1434年布魯內萊斯基又惹禍上身,他拒絕繳納他所在的同業工會的會費,因為他認為藝術家應該堅持創作自由,不能被某個工會組織的宣言所限制。這一次他被補入獄,但沒多久又不得不釋放他,因為城市的建築工程少了他,實在無法繼續下去。同年,布魯內萊斯基設計了著名的佛羅倫斯聖靈教堂(Santo Spirito)。建築師仍將教堂的外觀處理得非常簡潔,顯示出清晰、嚴格的理性標準。教堂的內部採用科林斯式單立柱支撐,這是布魯內萊斯基對古典柱式運用的又一個典範。這座教堂直到 1487 年才完工。

布魯內萊斯基一生中,絕大部分的工程幾乎都是政府的委託案,他不得不 學會如何與政府官員們打交道。為了得到委託,他必須參加競標,為了說服委 員會,他也必須一次又一次的修改設計圖。最讓人頭疼的還是必須跟不懂建築 的評審委員會展開拉鋸,以保護自己的建築藝術不會受到扭曲。這也是所有文 藝復興時期藝術家們都得面臨到的困境。

布魯內萊斯基不僅僅是建築師,他還是金匠、鐘錶匠、雕刻家、機械師和 畫家,他在數學和透視學的研究也頗具造詣。在教堂圓頂的建造過程中,數學 的知識給了他許多幫助,建築的內外裝飾,更是得益於他在美術、手工藝等方 面的成就。

1446年4月16日,百花聖母大教堂圓頂上的採光亭還在建造當中,布魯內萊斯基等不到他一生中最重要的建築作品的完成,就離開了人世。佛羅倫斯人將他隆重地葬在百花聖母大教堂裡,他的墓在講道壇之下,面對大門。他的墓碑上寫著這樣的評語:「天資獨厚,品行高潔」。

Chapter 2 文藝復興百

Leon Battista Alberti (1404-1472) 阿伯提

影響深遠的建築理論家

里昂·巴蒂斯塔·阿伯提是義大利文藝復興時期文化的首批創造者之一。 他多才多藝,既是建築師,又是詩人、音樂家、畫家、文藝理論家、數學家和 科學家,甚至在運動方面,他也有優越的表現。阿伯提有敏銳的藝術感性和縝 密的邏輯思維,他的天賦和求知欲、才藝和智慧,都遠勝於同時代的人,特別 是在布魯內萊斯基去世以後,他更成為義大利文藝復興建築的主要帶領者。阿 伯提在探索自然、藝術、科學,甚至是文學領域,累積了深厚的基礎,他將自 己對建築的心得記錄下來,完成了文藝復興時期第一部完整的建築理論著作, 推動了文藝復興建築的發展。

1404年2月18日,阿伯提生於義大利熱 那亞。他是一個私生子,父親出身於佛羅倫斯 一個富商家族。1421年,阿伯提進入博洛尼 亞大學讀書,但父親過世後,由於他的私生子 身份,阿伯提家族斷絕了他的經濟支援,還剝 奪了他的遺產繼承權。為了拿回自己應得的遺 產,他不得不長期與親戚在訴訟中周旋。

艱難的生活和繁重的學業,損害了他的健 康,也影響了他的人生觀。這段時期他寫了《圓

阿伯提用拉丁文撰寫了《建築論》一書,他在書中將藝術形象與數學原理聯繫在一起,這使他成為在造型藝術中運用數學思維的先驅。此為《建築論》中的一頁。

44 用圖片說歷史:從古典神廟到科技建築 透視 54 位頂尖建築師的築夢工程

桌會議》、《論科學的利與弊》等論文,流露出 了命運無常等宿命思想。雖然如此,他還是努力 在 1428 年取得了法學博士學位,並且獲准可以 前往故鄉佛羅倫斯。

阿伯提在佛羅倫斯可謂如魚得水,他很快 就被這裡的文化氛圍所感染,扭轉了他在大學 時期的消極人生觀。他結識了在這裡工作的布 魯內萊斯基、多納泰羅(Donatello)、吉貝 爾蒂(Lorenzo Ghiberti)、烏切羅(Paolo Uccello) 等建築師和畫家,在與這些 藝術家的接觸中,他兼容並蓄地豐富了 魯切拉府邸是阿伯提在家鄉城市佛羅倫斯 自己的知識,擴展了眼界。這些都對他 今後的生活與創作產生深遠的影響。

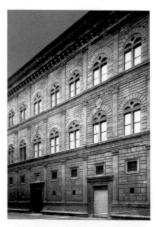

的第一件建築作品,建築師的設計體現了 文藝復興運動試圖復興古典文化的意圖。

1432年阿伯提來到了羅馬,在朋友們的幫助下進入教皇宮廷擔任書記, 隨著教皇走遍歐洲,他待過羅馬、佛羅倫斯、費拉拉等地。一開始阿伯提並未 投入建築領域。他廣泛涉獵數學、力學、光學、密碼學(為了打撈湖底的羅馬 沉船),他設計了專門的起重裝置;他研究空氣溫度,發明了溫度錶這種測量 工具;他還試圖培養出品種更加優良的馬匹;他對密碼的設置與破解,甚至對 字母的書寫形式等,也都發表了自己的見解。他的博學使得當代人為之讚嘆, 有人在看了他大量的手稿之後,說:「好吧,請告訴我,這個人究竟有什麼不 知道的?

許多事物都吸引著阿伯提,他認真思考家庭、人生、倫理等問題,還從事 文學創作。阿伯提還研究雕塑、繪畫、音樂等藝術。他也寫下了許多藝術論文, 他用義大利語寫下了《繪畫論》(Della pittura)等藝術論著,他還創作了優 秀的人文主義作品《論家庭》、《論心靈的安寧》。說他是義大利文藝復興渾 動的理論家和引領者,阿伯提當之無愧。

阿伯提初次到羅馬時,熱情地深入研究過古羅馬建築遺跡,於是從 1440 年開始,他費時十年,用拉丁文撰寫《建築論》(De re aedificatoria)初稿,

兩年後他將完稿送給教皇尼古拉五世(Pope Nicholas V)過目。當時因為印刷技術等種種限制(1450 年歐洲才有活字印刷術,第一本印刷聖經在 1456 年出版)無法付梓。但儘管如此,在 1485 年印行時,《建築論》仍是第一部印刷的建築書籍。

《建築論》闡述了以數字的和諧為基礎的美學理論,阿伯提以阿基米德的 幾何學,作為運用基本形體的權威依據,他提出了文藝復興時期建築方面最重 要的論述:「建築物的美來自於各部分比例的合理整合,對任意部分的稍微增 加和減少,都會破壞整體的和諧。」阿伯提就這樣將藝術形象與數學原理結合, 使他成為在造型藝術中運用數學思維的先驅。

阿伯提在費拉拉時,受到朋友的邀請,為其父親製作了一尊騎馬雕像,這是他走向建築的第一步。1446年布魯內萊斯基去世之後,阿伯提得到了施展建築設計才華的機會。魯切拉府邸(Modifica di Giovanni Ruccellai)是阿伯提在家鄉的第一件作品,從1446年動工,歷時五年完工。阿伯提將臨街的三層正立面處理成光滑的平面。第一層窗戶開得很小,是簡單的四方形,採用

多立克式壁柱。第二層和第三層的窗戶被加大,窗楣設計 成圓拱形,壁柱則是優雅的愛奧尼式和科林斯式,這些 柱子的比例都經過精心推敲過。頂部有伸出的飛簷, 甚至蹠住了屋頂,使建築外觀呈完整的方形。

> 立面的比例輪廓十分清晰,風格厚重 堅實。阿伯提安排柱式時仿造了古羅馬 競技場,在不同的樓層採用不同的柱式, 完美重現古代希臘、羅馬建築的古典柱 式風格,因為阿伯提的成功應用,讓這 種形式迅速地流行起來。多立克柱剛勁

阿伯提為正在建造的福音聖母教堂設計了一個純 大理石的正面,這個比例和諧的新立面逐漸演變 成了一種標準形式,成為文藝復興及後來的巴洛 克時期教堂建築的模仿對象。

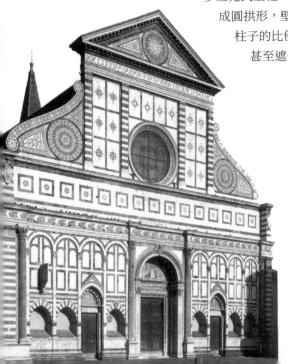

46 用圖片說歷史:從古典神廟到科技建築 透視54位頂尖建築師的築夢工程

挺拔,雄健陽剛,適合法庭和紀念男性聖徒的教堂;愛奧尼柱式的裝飾和變化 更多,適合學者和紀念已婚女聖徒的教堂;科林斯柱則模仿了少女的纖柔體態, 適合紀念童貞瑪利亞和少女聖徒的教堂。

之後,阿伯提受命為建造中的福音聖母教堂(Santa Maria Novella)設計一個純大理石的正面。這座教堂的正面從14世紀時就開始修建,當初是採用哥德式風格,阿伯提要在原有基礎上進行設計,又得不破壞原有的效果,其難度可想而知,但阿伯提最終還是辦到了!

他加入了一些古典的元素,將側門做成狹長形,上面設置尖拱,外面壁 龕上部也做了同樣的處理,如此一來寬闊的正面底層,就出現了一組漂亮而和 諧的連續拱。第二層則仿古希臘神廟的狹窄山牆,中心是玫瑰花窗,兩側各有 一個渦卷狀的牆飾。阿伯提設計的教堂新立面比例和諧,逐漸成為一種標準形 式,成為文藝復興及巴洛克時期教堂建築的模仿對象。同時,阿伯提在義大 利北部進行的建築設計,則更為大膽創新。大約1450年間,阿伯提在里米尼 (Rimini)為重建聖法蘭西斯科教堂(church of S. Francesco),設計出一 個木製模型,他新建了教堂的另外三個立面,還為教堂設計了新的大圓頂。

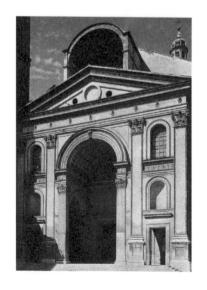

1460年,阿伯提在曼圖亞(Mantua) 設計完成了聖賽巴斯提阿諾教堂(S. Sebastiano)。其平面呈十字形,有一 個大的圓屋頂。教堂建在高高的基座之 上,基座下面是一個寬敞的地下聖堂。教 堂正面連接著一個寬闊的雙層前廳,前廳 後牆有通向其他三面的三個小看台的狹窄 入口。阿伯提在教堂的正面設計中,參 考了古羅馬神殿的樣式,在教堂內部的

聖賽巴斯提阿諾教堂是文藝復興早期教堂建築的 傑出作品。 結構和裝飾中,則表現了自己的古典主義原則。在曼圖亞的聖安德烈教堂(S. Andrea)的設計,同樣屬於阿伯提晚期的作品,1472年才開始建造,它的正面和古羅馬的凱旋門非常相似。阿伯提晚年辭去教廷的工作,專心撰寫論文,1472年4月25日於羅馬去世。

阿伯提曾經表示:「在我們的文明生活中,只有勤勞、優良的技藝、持之 以恆地工作、誠實的行為、正義和理智,才是有價值的」。他強調人的尊嚴寓 於勞動中:「有的人不願意勤學技藝,不願意努力工作,不願意在完成艱鉅的 任務中汗流浹背,那他又怎麼可能贏得像別人那樣的威望和尊嚴呢?」

阿伯提建造的聖安德烈教堂,創造了教堂正面的第兩種處理格式,更加新穎。他為教堂正面 設計了相當於兩層樓高的高大拱門,再用小型格式將正面分割,跟教堂內部相呼應。

Donato Bramante (144-1514) 布拉曼帖

復興 古希臘羅馬建築的第一人

多納托 · 布拉曼帖生於 1444 年 · 在烏爾畢諾 (Urbino) 長大。小時候雖然家庭貧困 · 但父母還是讓他上學 · 父親看到他非常喜歡畫畫 · 就特別培養發展他的天賦。

最早關於布拉曼帖的文字紀錄是在 1477 年,那段時期他在貝加莫創作了一幅名為《契隆》的壁畫,這使他成為一個成熟的畫家,這時他也對建築產生了興趣,因此他決定前往倫巴底(Lombardy)。倫巴底的古羅馬建築遺跡比義大利中部要少得多,當地的建築受哥德式風格影響較大,輪廓也較為活潑豐富,不像佛羅倫斯那樣在建築物的頂端,設置沉重的水準簷口。

布拉曼帖來到了米蘭,於米蘭王公斯福爾的宮廷中工作。他在此期間認識了達文西(Leonardo da Vinci)。聖薩蒂羅教堂(San Satiro)內的小禮拜堂,也是他親自主持修復的。布拉曼帖沒有對教堂進行大規模的改造,修復基本上是按照西元9世紀晚期時的原形進行修復,布拉曼帖深厚的繪畫功底在這項工程中充分展現。與早期基督教帶有浪漫主義色彩的裝飾相比,布拉曼帖的作品少了許多迷幻色彩,但更透露出古雅的特質。有人指出達文西在這部分影響了他,而達文西對建築的興趣,則應該歸功於布拉曼帖的引導。

布拉曼帖於 1492 年接手設計了米蘭聖瑪利教堂的歌壇(Santa Maria delle Grazie),他將它設計成集中式的,還在巴西利卡式教堂的東端加蓋了一個圓頂。雖然圓頂不是在教堂的中心,使它整個外型和構圖不是非常完美,不過布拉曼帖將它的細部處理得非常輕巧靈秀。教堂外面的牆面用大理石、磚

和陶貼面裝飾。在內牆面,布拉曼帖選用了自 己心儀的同心圓兩層券面做裝飾,兩層券面之 間飾以圓形圖案。聖瑪利亞教堂沒有採用柱式 來構成,這是倫巴底中世紀建築風格的延續。

在米蘭落入了法國國王路易十一之手後,布拉曼帖移居到羅馬, 並對羅馬遺留下來的古老建築進行仔 細的考察,也鑽研阿伯提的作品,這 些收穫都表現在他後期的建築設計

聖薩蒂羅教堂(San Satiro)內假的聖瑪利唱 詩堂。唱詩堂應該位於祭壇後方,但是真的 建造會佔去不少空間,因此布拉曼帖使用「透 視法」繪了效果逼真的唱詩堂。

中,使他的作品洋溢著古典精神。布拉曼帖在羅馬的第一件作品是羅馬聖瑪利修道院(Santa Maria della Pace)。這個建築和他以前的設計風格相似,但在結構上顯得更加羅馬化。建築師大膽地把古典建築樣式糅合在一起,科林斯式和愛奧尼式這兩種柱式輪流出現在上下兩層中。布拉曼帖改變了兩個迴廊之間的陰暗對比度,在底下的幾座拱門上方設置了幾根小圓柱,使得兩樓的縱深咸得到了減輕,從視覺上平衡了兩層的陰暗效果。

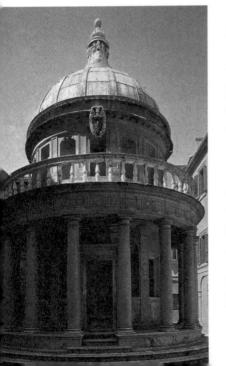

1502年,布拉曼帖在聖彼得大教堂(San Pietro in Montorio)的一個小院子裡建造了一個小聖堂(Tempietto)。這個小聖堂非常小,其中心的直徑也只有 45 公尺。不過,據說這個院子是聖彼得被釘死在十字架上的地方,小聖堂就是為了紀念他而建,布拉曼帖實踐阿伯提的理論,有意識地模仿了古羅馬神廟的特色。

這座被人稱為文藝復興盛期的第一座建築物的 小聖堂,三層台階逐漸上升至圓形柱礎,下部外圈由 十六根古羅馬托斯卡那柱圍成一座鼓座,柱子的形狀 基本上與多立克柱式相同,只是建築師為了適應這個 小小的院庭,將它們做得更加小巧精緻。鼓座上面設

聖瑪利修道院是布拉曼帖在羅馬的第一件作品,建築師改變了兩個迴廊之間的陰暗對比度,使兩層的光影變化在視覺上達到 了平衡。 **5**

置低矮的欄杆,圓筒的中央加蓋一個圓頂。上下兩部分之間有精美的裝飾性浮雕,其內容雖然是基督教儀式所用的器物,造型上卻模仿了古代希臘、羅馬的 建築裝飾風格。

內部佈局上,布拉曼帖確立了透過高處的窗戶展示藍天的原則,但它並不笨重,也不像官邸宮殿等建築那樣傲慢和令人畏懼。布拉曼帖用台階抬高了柱礎的位置,在有限的空間內卻創造了寬敞的柱廊,上部的圓頂及周圍的矮欄杆的設置,也使這座小小的教堂流露出一個完美建築物應有的優雅和精緻。

小神殿的比例非常和諧,可以整體的放大和縮小,但是你絕對不能改變它各部分之間的比例關係。正是因為這種彈性的設計,後世的許多建築都模仿了它。包括著名的倫敦聖彼得大教堂的圓頂、雷恩(Sir Christopher Wren)設計的英國聖保羅大教堂(St.Paul Cathedral)等,甚至從美國的國會大廈身上,也可以看出布拉曼帖設計的影響。

布拉曼帖在小聖堂的設計中,有 意識地模仿古羅馬神廟的特色, 它被認為是文藝復興盛期的第一 座具有代表性的建築物。

聖彼得大教堂是布拉曼帖承接的另一項重要工程。原來的聖彼得大教堂是西元 330 年在尼祿圓形劇場的基礎上建造的,旁邊立有一座從尼羅河運來的巨大方尖碑。這裡是聖彼得的殉道之地,因此是天主教世界裡的最高教堂,許多帝王和教皇都是在聖彼得大教堂裡舉行加冕儀式。1505 年教皇朱理二世決定重新建造大教堂,教皇最初將設計案委託給米開蘭基羅,並要求大教堂要超過最大的異教廟宇——羅馬萬神廟。但是在公開招標時,布拉曼帖卻擊敗了米開蘭基羅而勝出。

布拉曼帖將聖彼得大教堂建造成歷史的紀念碑, 拋棄了傳統的巴西利卡式 形制,大膽借鑒了拜占廷的形式,把大教堂設計成希臘十字形。十字的四臂伸 展得較長,在每兩臂的空間再填充一個小的十字形,如此一來,整個大教堂的 平面呈正方形。教堂正中央架設大圓頂。在平面正方形的四個角上,有四個小 的圓頂,它們拱衛著中央的大圓頂,構成了大教堂的主要輪廓。 大圓頂的設計參照了他自己作品——小聖堂,不過,由於聖彼得大教堂的 圓頂比較大,布拉曼帖為了使它的結構更為堅固,將圓頂設計得有些扁平,看 起來不像小聖堂那樣挺拔。圓頂的下面設鼓座,鼓座的周圍環繞一圈柱廊,布 拉曼帖採用了嚴謹規範化的柱式,使古典建築語言又一次得到了復興。

為了避免使教堂令人感覺神秘,布拉曼帖在建築的內外視覺上,都力求和 諧明朗。希臘十字形的四個端點的牆面向外彎成半圓形,使立面凸了起來。這 四個立面不分主次,特意突出大圓頂的中心位置。在內部空間的處理上,布拉 曼帖也非常大膽。裡面各部分之間互相穿插,變化多端,由於結構方案比較輕, 教堂內部非常寬敞,特別是在大圓頂下。

布拉曼帖在設計聖彼得大教堂時可能與達文西商討過。人們在達文西的手稿裡發現了一些很潦草的示意圖,大約畫於 1497 年左右,此時達文西和布拉曼帖都在米蘭,他們可能就大教堂的形制進行過討論。聖彼得大教堂從 1506 年開始動工,此時布拉曼帖已經 62 歲了,但大教堂直到一百多年後的 1626 年才完成。後來接手的建築師對聖彼得大教堂的設計進行了很大的修改,我們今日看到的聖彼得大教堂已經不是布拉曼帖原先的設計。

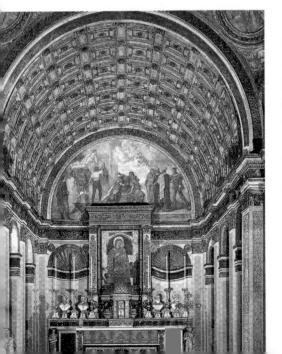

布拉曼帖雖然出身在一個教育被權貴 把持的年代,但他靠自己的努力,不僅成 為一個優秀的畫家,還憑著熱情和用功, 建造多幢重要建築,將義大利文藝復興建 築推進到了全盛時期,自己也成為名垂史 冊的大師。布拉曼帖於1514年在羅馬史 冊的大師。布拉曼帖於1514年在羅馬克 世,人們把他安葬在了聖彼得大教堂。「他 是一個樂觀隨和的人,他總是樂於幫助自 己問圍的人。教會的顯貴們對他有很高的 評價。他生前就獲得了極高的讚譽,而在 死後人們對他更加推崇。」

這是依布拉曼帖的聖彼得大教堂設計所做的徽章, 和我們現在看到的聖彼得大教堂有所不同。

Michelangelo Buonarroti (1475-1564) 米開蘭基羅

不同凡響的全能巨匠

米開蘭基羅是技藝高超的畫家、雕刻家、建築師,一生都在展露他驚人的 藝術才華。米開蘭基羅留下了許多不同種類的藝術珍品,他的創作對後世歐洲 繪畫、雕刻以及建築的發展,都有著舉足輕重的影響力。

1475年3月6日米開蘭基羅生於義大利的小城卡普勒斯(Caprese), 這裡距佛羅倫斯約 40 英里的路程。他的父親據說是高貴的卡諾薩伯爵家族的 後裔,對星相很有研究,他從孩子出生時水星、金星、木星所呈現出的吉兆, 認定這個孩子身上肯定有不同於一般人的神性。洛多維科的父母在佛羅倫斯祈 郊為他留下了一片房產,就把家搬回了佛羅倫斯。

米開蘭基羅家的周圍住了許多石匠,他的奶媽就是一位石匠的妻子,這一 點或許和之後米開蘭基羅在雕刻方面的傑出成績,有著某種關聯,在一個朋友 誇讚他的雕刻技藝時,他就曾開玩笑地說:「我的那一點點才能,實在算不了 什麼,就像我在吸吮奶媽的奶水時,就已經拿起了鑿刀和錘子,開始雕琢人物 形象一樣,是這兒適宜的空氣給了我很大的啟發。」

6歲時米開蘭基羅的母親就去世了。洛多維科有五個孩子,全部都是男孩, 米開蘭基羅排行第二,母親過世之後,波納羅蒂家族就成了一個只有男性的家 庭。米開蘭基羅在一個充滿陽剛氣息的家庭裡長大,性格既剛烈又孤僻,這或 許也是他日後以壯美男性身軀為主要表現題材的創作風格。

父親希望米開蘭基羅學習拉丁文,以便將來躋身上流社會,但他卻將自己

的熱情,全都用在他喜愛的繪畫上,拉丁文成績一塌糊塗。父親最後只好安慰自己,認同繪畫也可以出人頭地。米開蘭基羅 13 歲時,父親終於讓他正式向名畫家吉蘭達約(Domenico Ghirlandajo)學習繪畫。隨著年齡的增長,米開蘭基羅的繪畫技巧也飛躍地進步,他不僅很快超過了自己的同學,甚至還敢於修改自己老師的作品。在老師的推薦下,米開蘭基羅轉入佛羅倫斯最高統治者羅倫佐·麥第奇所開設的藝術學校,開始學習雕刻。羅倫佐是一位著名的藝術保護人,在他的花園裡收藏著許多古代希臘、羅馬的藝術品,學校的老師就是用現場這些古老的雕塑作品來為學生們上課。

米開蘭基羅的才華很快就被羅倫佐發現,羅倫佐和這位天才少年的父親 波多維科懇談,希望能將米開蘭基羅當成自己的孩子來培養,得到波多維科的 首肯。羅倫佐便讓米開蘭基羅住在自己的宮廷裡,每月給他薪俸,一直持續到 1492 年羅倫佐過世為止。

在麥第奇家族的這段生活,對米開蘭基羅的成長非常重要。出身貧寒的他,有機會親眼目睹佛羅倫斯王公貴族富華奢靡的生活,上流社會的藝術氛圍,和思維相對自由的狀態,開拓了他的眼界。但他無法忍受貴族子弟和婦人們的粗淺庸俗,也看不慣他們放蕩的行為舉止,但優裕的他們所表現出的優裕、自信和自由,給年輕敏感的米開蘭基羅很大的啟發。米開蘭基羅臨摹複製了許多古代珍貴的雕塑作品,使自己的雕刻技巧更加精湛。羅倫佐去世之後,統治佛羅倫斯的麥第奇家族陷入了前所未有的政治危機,麥第奇家族的繼任者不久之後就遭到驅逐。米開蘭基羅輾轉到了波倫亞,一年多之後又返回佛羅倫斯。

1496年,21歲的米開蘭基羅來到了羅馬。一開始他沒有找到像樣的工作機會。23歲時,他負責建造聖彼得大教堂的聖母和基督像。在「哀悼基督」這個雕塑作品中,米開蘭基羅有意識地淡化了這題材的悲劇性,作品充滿了古典式的優雅明晰風格,成年的兒子躺在年輕母親的膝蓋上,這樣的構思令當時的人們耳目一新,羅馬為之震動。眾人紛紛猜測這個雕塑的作者,結果後來以訛傳訛,作者竟被誤為是另一名雕塑家,米開蘭基羅不高興地在聖母的衣帶上刻上了自己的姓名,這是他唯一一次在作品上留名。

「哀悼基督」讓米開蘭基羅名聲大噪,1501年,他帶著榮耀返回了故鄉

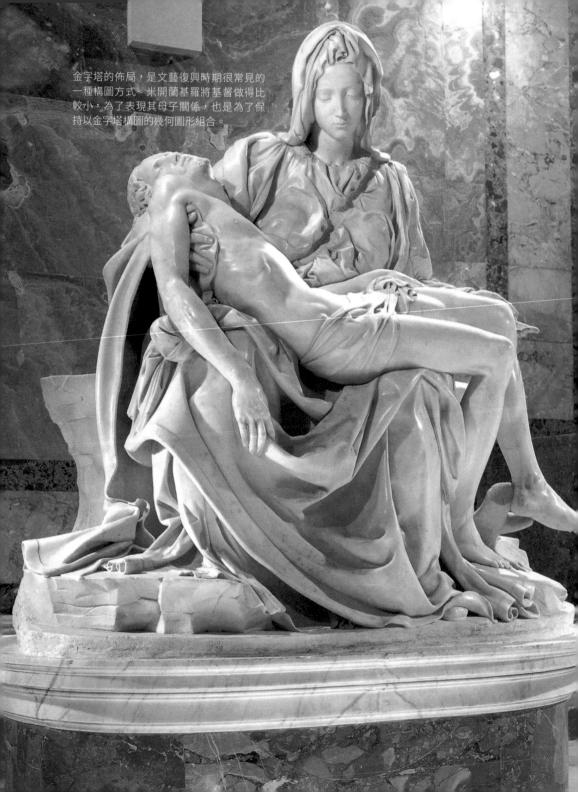

佛羅倫斯。在家鄉他創作了更為有名的雕塑作品「大衛像」。這座雕塑高 550 公分,描述的是大衛在打敗巨人哥利亞(Goliath)之前緊張一瞬間的情景。 大衛的臉個性鮮明,充滿憤怒,目光直視敵人,左手緊握著投石器,顯示出了 無窮的力量和信心。佛羅倫斯人認為大衛像有英勇鬥爭、保衛自由的涵義,於 1504 年將其豎立在市政廳前。

1504年,教皇朱理二世將29歲的米開蘭基羅從佛羅倫斯召回羅馬,委託他為自己建造陵墓。教皇非常滿意他的設計,決定為自己在正要重建的聖彼得大教堂裡面,選一個更合適陵墓的位置。但這個案子過於引人矚目,許多同業不斷地向教皇進言,稱米開蘭基羅的風格不適合用來建造大教堂和陵墓。教皇最後把這個任務交由布拉曼帖執行。

1508 年,教皇朱理二世委託米開蘭基羅為西斯汀教堂的拱頂繪畫。米開蘭基羅將天花板上的壁畫擴展到整個四壁,在 500 多平方公尺的面積上,完成了以聖經故事為原型的「創世紀」、「上帝創造亞當」、「大洪水」等九幅巨型壁畫。米開蘭基羅將建築變成壁畫的一部分,成功地將之融為一體。這個作品花了米開蘭基羅整整四年,才大功告成。

米開蘭基羅於 1516 年被新教皇——麥第奇家族的列奧十世召回佛羅倫斯,以四年的時間為聖羅倫佐教堂設計主要立面,上面有大量的裝飾性雕塑。最初米開蘭基羅試圖將雕塑和建築完美地融合在一起,但最終還是放棄了。1520年米開蘭基羅為聖羅倫佐教堂的聖器收藏室建造喪禮祈禱堂,實踐了將雕塑與建築結合的理想。

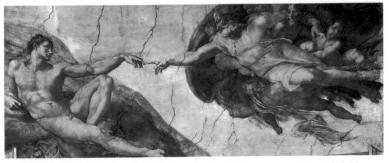

米開蘭基羅的「創世紀」,風景被減到最少,重點全部集中在亞當與上帝之間。

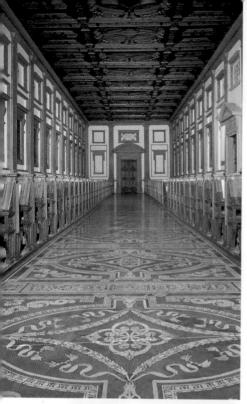

米開蘭基羅設計的勞倫圖書館正中是 一座華麗的大理石階梯,兼具實用與 美觀,成為建築藝術中將樓梯作為裝 飾元素的先行者。

米開蘭基羅設計的勞倫圖書館,外牆建有許多扶垛,室內則建有細細的方柱,這樣可以有效減輕牆壁的壓力,而且在牆上開闢許多窗戶方便室內採光。內部以木製天花板與石材的地板搭配,錯落有致,使整體視覺更加豐富。

1523年,米開蘭基羅在聖羅倫佐教堂的另一側的庭院,開始興建勞倫圖書館(Laurentian Library)。圖書館的前廳約有100平方公尺,正中是一座華麗的大理石階梯,階梯的形體變化豐富,兼具實用與美觀。中世紀時的樓梯,一般設置在建築物隱蔽的角落,直到文藝復興時期,樓梯的裝飾效果才被發掘出來,米開蘭基羅設計的勞倫圖書館,成為建築藝術中將樓梯作為裝飾元素的先驅。

在同一時期,米開蘭基羅設計了麥第 奇家族的陵墓, 這個家族陵墓具有禮拜堂 和陵墓的雙重功能,他對設計非常投入, 經常將幾近完成的方案推翻重做。與別的 陵墓不同, 米開蘭基羅採用了建築外立面 的處理手法,來裝飾這座陵墓的內部空間。 在陵墓的小禮拜堂中,他廣泛應用壁柱、 龕室、山花和線腳等裝飾手法,使室內的 牆壁有著較大的起伏。米開蘭基羅也為這 座陵墓製作了幾尊著名的雕像,其中最著 名的是位於朱利安諾·麥第奇公爵陵墓前 的一對男女人體雕像「書」與「夜」,和 羅倫佐·麥第奇公爵陵墓前的一對男女人 體雕像「暮」與「晨」。這是脫胎於古代 河神的四件象徵性雕塑,形體和姿勢都栩 栩如生,表現出思想的苦悶和掙扎等主題。

米開蘭基羅在佛羅倫斯的工作 並非一帆風順,政治上的變故,使麥 第奇家族陵墓的建造工作幾經波折。 佛羅倫斯共和國建立之後,米開蘭基 羅捐款以示支持,在共和國遭受圍攻 時,他以自己的工程才能,勇敢地對 抗敵人。佛羅倫斯共和國陷落後,他 的處境非常危險,還好教皇非常欣賞 他的藝術才華,不僅原諒了他,並要 他為自己工作。

在為麥第奇家族設計的陵墓建築中,米開蘭 基羅採用了建築外立面的處理手法來裝飾陵 墓的內部空間,圖示為陵墓的小禮拜堂。

教皇保羅三世委託米開蘭基羅為

西斯汀教堂的另一面牆壁繪製壁畫,這就是非常著名的《最後的審判》。在壁畫完成了將近四分之三時,保羅教皇前來觀看,隨行人員中有一位不懂藝術而又非常古板的司禮大臣,當問到他對這幅壁畫有何看法時,他回答說:「在一個神聖的地方,怎麼能有這麼多赤身裸體的人?這樣的畫放在酒店或其他地方還差不多。」米開蘭基羅聽了之後被激怒了,他記住這位司禮大臣的相貌,在教皇離開之後,就把他「畫」進了地獄,讓一條兇猛的大蛇纏住他的雙腿。司禮大臣知道後,請求教皇讓米開蘭基羅將他在地獄的形象抹去,但是無濟於事,「他」被永遠地留在了地獄中。1542年這幅壁畫終於完成,耗費了米開蘭基羅八年的時間。

1546年,聖彼得大教堂的首席建築師小桑迦洛(Antonio da Sangallo the Younger)去世,使這個工程停頓了下來。其實米開蘭基羅對聖彼得大教堂的設計非常不滿意,但他那時正忙於創作「最後的審判」,沒時間去過問這件事。接替小桑迦洛的朱利奧·羅馬諾過了幾個星期也去世了,這時羅馬尚在世的傑出建築師只有米開蘭基羅。不過米開蘭基羅這時已高齡72歲,不是很願意接手這份工作,但最後還是勉強接受了,他聲稱這是為了上帝的榮耀而工作,不願意支領任何酬金。

米開蘭基羅得到教皇的允許,有權更動大教堂的方案,但米開蘭基羅盡可 能地遵從了他的老對手布拉曼帖的設計。他在一封信中寫道:「沒有人能夠否 認,布拉曼帖是自古以來對建築學最為精熟的人之一。他遺留給我們的最早的 聖彼得大教堂設計方案,清晰簡潔,富有啟發性,在不損害建築的任何基礎, 再加以分解組合的曠世之作。任何人脫離了布拉曼帖的這一體系,都違背了建 築的真諦。」

米開蘭基羅很快就作出模型,且繼續遵循了布拉曼帖的集中式構圖方案, 以超乎想像的簡潔,恰當地解決了大教堂的結構問題。他將教堂的整體面積適 當減少,將承重的外牆靠近裡面的柱墩,使整個工程進度更快,在費用方面也 更節省。

他師法小聖堂的圓頂,為聖彼得大教堂製作了一個圓頂模型,圓頂下面的 鼓座比布拉曼帖原有的設計要高出許多,這樣可使上部的圓頂顯得更加高大飽

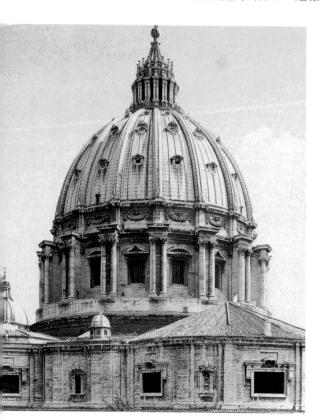

滿。他還將布拉曼帖原來設計 的圓形改為橢圓形,並將其結 構分為內外兩層。到 1564 年米 開蘭基羅逝世的時候,聖彼得 大教堂的圓頂已接近完工。最 後由其他兩位建築師依照他的 模型,在 1590 年將大教堂的圓 頂完成。

米開蘭基羅生前還設計 了羅馬的卡比多廣場(Piazza Campidoglio)。他依據卡 比多山丘的地勢,運用台階將 廣場的各個部分有機地結合在 一起。廣場的三面都有建築, 而正前方卻完全敞開,這與古 羅馬和中世紀時的廣場迥異其

米開蘭基羅加高了聖彼得大教堂圓頂 下的底座,這使得上部的圓頂顯得更 加高大飽滿。 趣。米開蘭基羅改建了周圍的建築,在它們的立面上運用巨柱式的結構,使建築更加雄偉。廣場正中豎立一尊鑄造於西元二世紀時期古羅馬的騎馬青銅像,大台階前是尼羅河神和泰伯河神的雕像(這兩條河是羅馬城的象徵)。

米開蘭基羅終生未娶,關於他早年的感情生活,記載不多。晚年時他遇到了一位擅長寫詩的守寡女性,但這時他已經 60 多歲了。他們的柏拉圖式愛情一直持續到這個女人去世為止。年老的米開蘭基羅一直在為羅馬的各種建築中操勞。他的身體越來越虛弱,周圍的友人開始注意保存他的各種草圖和作品,他的侄子也在他身邊照顧他,1564 年 2 月 17 日他平靜地離開了人世。朋友和他的侄子將米開蘭基羅的遺體偷偷地從羅馬運回佛羅倫斯,家鄉的人們莊嚴隆重地將他安葬在聖克羅切教堂(Santa Croce),辛勞一生的藝術家終於在自己的家鄉,得到了永恆的安眠。

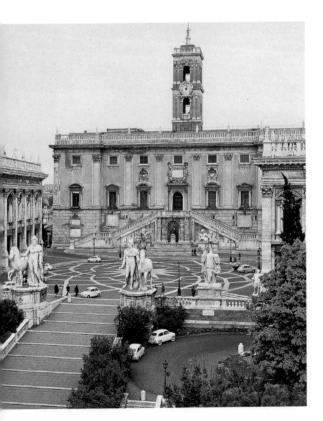

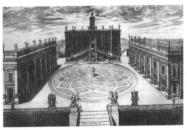

米開蘭基羅設計的羅馬卡比多廣場三面 都是建築,正前方完全敞開,這與古羅 馬和中世紀時的廣場迥異其趣。

透視54位頂尖建築師的築夢工程

Jacopo Sansovino (1486-1570) 桑索維諾

歐洲最美麗的客廳——聖馬可廣場

文藝復興時期的義大利,並不是一個統一的國家,而是經濟比較發達的城 市,例如佛羅倫斯、威尼斯、米蘭、熱那亞、教皇領地等地為中心,形成了許 多小的公國。由於經濟發展不平衡和政治上的分裂,各個地區所表現出的文化 並不一致。佛羅倫斯代表了義大利文藝復興早期的建築成果,而文藝復興建築 極盛時期的代表,則是教皇統治下的羅馬,而同時代的威尼斯、倫巴底等地的 建築則各具有自己的特色。對威尼斯建築發展有著深遠影響的建築師,就是雅 柯伯·桑索維諾。

桑索維諾不是威尼斯人,他原名雅柯伯·安東尼奧·德蒂,1486年出生 於佛羅倫斯。雅柯伯 16 歲時,當時很有名氣的雕塑家安德列.桑索維諾來到 了佛羅倫斯,雅柯伯投到他的門下學習雕塑。由於雅柯伯在同學中表現出眾, 老師允許他使用自己的姓氏,他就把自己的名字改成了雅柯伯、桑索維諾。 1505年,19歲的雅柯伯在佛羅倫斯已經小有名氣。

桑索維諾到了羅馬之後,在古代建築遺跡的研究上花了很多心力,還利 用精湛的雕刻技藝,對那些損壞的古羅馬雕塑加以修復,憑著出眾的才能,很 快地融入了羅馬的建築圈子,得到了聖彼得大教堂總建築師布拉曼帖的賞識。 因此在布拉曼帖引見之下,桑索維諾受到教皇朱理二世的接見,教皇對桑索維 諾修復的古羅馬雕像非常激賞。往後二十多年,桑索維諾在羅馬和佛羅倫斯兩 地從事雕刻工作,真正開始建築師生涯,其實是在1527年抵達威尼斯之後。 1527年,查理五世皇帝率領一支多數由新教徒組成的軍隊,攻入羅馬,許多

藝術珍品遭到劫掠。羅馬的藝術家們也被搶劫、襲擊,有的甚至入獄。大多數的藝術家選擇儘快離開羅馬,免受池魚之殃。桑索維諾就是這時到了威尼斯。

當時的威尼斯不像佛羅倫斯那樣,在義大利戰爭中遭受到破壞,富有的威尼斯商人依然有充裕的財力,可以建造教堂和宅院。威尼斯商人長年日處奔走,眼界也比較寬廣,在與拜占庭伊斯蘭世界和歐洲北部居民的長期接觸中,他們也愛上了絢爛的色彩和裝飾雕刻。即使是在中世紀,威尼斯人也敢在哥德式教堂裡以女性裸體做裝飾。

威尼斯這座城市除了天主教堂,還有回教的清真寺,印度的神廟等其他宗教建築,稱得上是兼容異國文化的多元化之城。而且文藝復興時期的威尼斯,也是當時世界上最重要的書籍印刷和出版中心,許多重要的古希臘、羅馬的原文手稿都在這裡印刷,在從這裡開始向外傳播。古羅馬維楚維斯的《建築十書》,就讓威尼斯人充分瞭解古羅馬建築的理論法則。

桑索維諾在威尼斯度過他的大半生,承接了許多案子。1529 年,他還被任命為這個城市共和國的總建築師。身為一個城市的建築「官員」,他在許多行政事務耗費了很多時間,但他還是在威尼斯設計出了許多重要的建築物。為了能夠在威尼斯充分展現才華,桑索維諾也必須取得威尼斯總督哥瑞提(Doge Andrea Gritti)的欣賞和信任。桑索維諾剛剛抵威尼斯時,建築經驗並不多,他是憑著自己在雕塑方面的成績,才得以吸引眾人的目光。這時他接到一份委託,負責重修搖搖欲墜的聖馬可教堂(Basilica di San Marco)的圓頂。桑索維諾運用布魯內萊斯基的方法,成功加固了圓頂,奠定了他在威尼斯建築界的地位。

總督哥瑞提有著政治家的卓越眼光,他認為,保護藝術家從事文化建設, 不僅可以增加個人影響力,還能爭取到大眾的支持,於是他極力支持桑索維諾 的建築工作。在瓦薩里的記載中,這位總督被稱為「天才建築師的密友」。

聖馬可廣場被認為是歐洲最美的廣場,拿破崙 1797 年以征服者的身份來 到這裡,立即被廣場周圍奇麗的建築群吸引住了,他在這裡逡巡許久,深深地 嘩道:「這是歐洲最美的客廳!」還脫下軍帽,在廣場中央,深深地鞠了一躬。

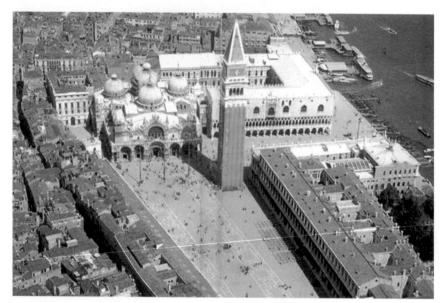

聖馬可廣場被認為是歐洲最美的廣場,拿破崙稱其為「歐洲最美的客廳」。 這是聖馬可廣場的鳥瞰圖。

名聞遐邇的聖馬可廣場,其實有一大和一小兩個相連的廣場,小廣場在總督宮的前面,大廣場在主教堂的前面。不過在桑索維諾維修之前,這個「歐洲最美麗的客廳」,其實非常破敗。

當時的聖馬可廣場已經是一個L形的結構,包括聖馬可教堂前面的大廣場和總督府前面的小廣場。大廣場用來舉行各種重要儀式,但周圍建築老舊不堪,而廣場北方又發生過火災,損失慘重,使得威尼斯人決心重修廣場,作為復興威尼斯城光榮的序幕。威尼斯人從印刷物中感受到古羅馬時代建築的恢宏氣勢,因此也有意識地應用到自己城市的建築上。桑索維諾在聖馬可廣場建築的修建中,不只延續了羅馬風格,還融入了威尼斯本地建築的特色。威尼斯是著名的水上城市,土地面積非常不足,因此威尼斯人通常在較淺的水中,使用巨大的柱墩來支撐建築物。威尼斯的教堂和宮殿建築也帶有濃厚的拜占庭風味,桑索維諾都一一融會了這些特色。

桑索維諾保留了聖馬可 廣場上的主教堂和總督府, 又在總督府的對面,設計建 造了聖馬可圖書館。圖書館 和總督府平行,不寬的側立 面對著廣場外運河的河口, 用來收藏一位希臘學者 機主教貝薩里奧尼贈送給威 尼斯共和國的書籍。

總督府則是政府的建築,屬於哥德式建築,圖書 館則是古典主義建築,這使

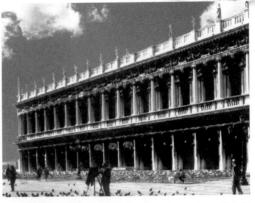

聖馬可廣場上的圖書館由桑索維諾設計,與廣場上的 其他建築完美地融合在一起。

圖書館的外形比總督府還要突出,但圖書館的鋒芒又不能蓋過政府建築。為了解決這個難題,桑索維諾巧妙地將圖書館的平面拉長拉窄,而為了在外形上與總督府協調,同時也為了適應威尼斯城市的特點,桑索維諾將圖書館的整個立面都處理成連續式的券柱式。

圖書館的天際線要低於總督府,但又不能使圖書館看起來特別矮小,桑索維諾在建築物上附加了浮雕和方尖碑,以增加它的視覺高度。簷口的欄杆和浮雕,也使建築物的輪廓變得豐富、柔和、華麗,也讓它和不遠處的聖馬可教堂完美地融合在一起。聖馬可圖書館與廣場上的其他建築,結合得天衣無縫,如果沒有圖書館的存在,聖馬可廣場就會黯然失色,恐怕拿破崙也不會發出「歐洲最美客廳」的感歎了。

桑索維諾還設計了聖馬可廣場上的洛傑塔。這座塔矗立在廣場鐘樓的旁邊,比例嚴謹,樣式和諧,是文藝復興精神的充分展現。塔身正面有三座連拱,飾以雅致的圓柱、浮雕和欄杆。桑索維諾選用了不同顏色的大理石,搭配在一起裝飾牆壁,非常明麗精美,順應了威尼斯建築的普遍特色。塔內壁龕中陳放著桑索維諾親手製作的青銅雕塑。

桑索維諾設計的洛傑塔,華麗且明快,充分展現了文藝復興的精神。

聖馬可廣場鐘塔底下的敞廊,也是桑索維諾的作品。敞廊用一層券柱,上面加高了女兒牆,牆上設有欄杆。桑索維諾發揮了自己作為一個雕塑家的出色才能,在敞廊的女兒牆和柱子之間,裝飾了許多精美的雕刻。整個敞廊顯得華麗而明快,有效地將鐘塔和廣場上的其他建築物融合在一起。在威尼斯,桑索維諾的建築作品還有造幣廠和考內爾府邸。造幣廠其實是這個城市共和國的金庫,桑索維諾刻意把它造得像個軍事堡壘。造幣廠的立面全部採用重石堆砌,石縫留得又寬又深,連柱子也做成同樣的效果,表面非常粗糙,但給人以堅固厚重的感覺。瓦薩里評論說,桑索維諾用這幢建築,第一次將「鄉土風格」帶進了威尼斯。

桑索維諾因為擔任威尼斯總建築師這個公職,很少為私人設計建築作品,住在威尼斯的歲月裡,桑索維諾對家鄉念念不忘。在他自己作品簽署的檔案中,桑索維諾一直稱自己是「佛羅倫斯人」。根據瓦薩里的記載,桑索維諾是一個非常勇敢的人,他從小就不怕與人競爭,他視榮譽高於一切,為人誠實而樂善好施。他晚年時留著漂亮的銀白鬍鬚,走路還像年輕人一樣輕快有力。桑索維諾於 1570 年去世,威尼斯隆重地安葬了這位來自外鄉的藝術家。

Andrea Palladio (1508-1580) 帕拉油歐

他創造了帕拉油歐母題

15 世紀末到 16 世紀初之間,文藝復興在羅馬達到了繁榮的頂點,之後便逐漸衰落,建築方面也出現了一些新的變化,比較值得一提的,就是柱式有了嚴格的規範。

身為文藝復興晚期建築傑出代表的帕拉迪歐,1508 年出生於義大利北部的帕多瓦(Padua),是一位磨坊主人的兒子。他早年一直從事雕刻工作。一位研究建築的人文主義學者喬治·特里西諾(Gian Giorgio Trissino)發現了他的才華,將他收入門下,並在1541 年第一次帶他來到了羅馬。

在羅馬,帕拉迪歐得以親眼目睹這些古羅馬遺跡,他非常熱衷於古羅馬建築師維楚維斯《建築十論》(De Architectura Libri Decem)中,所提出的建築原則,他經常拿著丈量工具,對古羅馬的建築遺跡進行詳細的測量,並將這些建築繪製成圖。帕拉迪歐繪製了許多精美的廢墟圖景。1554年,他將這些圖集整理出版。

在羅馬,帕拉迪歐雖也受米開蘭基羅的影響,但他最終還是回到維楚維斯的原則。1570年帕拉迪歐出版了他的《建築四書》(Quattro Libri dell'Architettura),和維楚維斯的《建築十論》一樣,該著作在一段時期內,是歐洲許多學習建築的人的必讀之書,影響廣泛。

《建築四書》中有許多精美細緻的木版畫,描繪古典柱式的大樣和細部。 其中也有許多精選的古建築,大部分都是古羅馬的遺跡,但也有諸如布拉曼帖 設計的小聖堂這樣的著名建築。他認為布拉曼 帖是復興古代希臘、羅馬建築的第一人,讓這 些優美的建築重見天日。帕拉油歐認為建築物 的美「產生於形式,建築物的各部分之間、各 部分與整體之間,都應該協調搭配。建築物應 該像一個完全的驅體,每一個器官都應該和其 他的器官相適應」。

他還提到,應該突出建築物的主要部分, 分清楚建築物中哪些部分佔據主導作用,哪些 部分有著輔助作用。這是建築構圖學的一個重 要原則,也就是建築物的各個部分在構圖上要 分清楚主次,要強調主要的部分。這也是文藝

《建築四書》首版時的頁面。

復興建築和古典建築的重要區別之一,而帕拉迪歐將它理論化。帕拉迪歐根據 維楚維斯的著作,和他自己對古代羅馬建築遺跡的實地測量,制訂了柱式的規 節,帕拉油歐的柱式規節,對後世的影響相當深遠。這些柱式規節都經過反覆 推敲,在比例等各方面都處理得非常細緻周到。

古羅馬的建築師在應用柱子時,往往可以根據環境、用途和設計思想等的 不同,對它們強行多種調整,柱式規節出現以後,建築師就沒有這麼「幸運」 了。帕拉迪歐制定的柱式共有五種,比例非常嚴謹協調,後來,一些學院派建 築理論家又對它進行了豐富和發展,使其成為 17 世紀在法國形成的古典主義 建築的基礎理論。

帕拉油歐的主要建築作品都集中在他家鄉附近的威尼斯和威欽察 (Vicenza) 這兩座城市。其中最具代表性的是威欽察(Vicenza) 的圓廳別 墅(Villa Rotonda)。威欽察城修建於西元前 2 世紀,15 世紀初期開始繁榮 起來,到了16世紀,它的文化和經濟的發展更是達到巔峰,富裕的權貴和商 人們,紛紛出鉅資修建大量的建築來裝點自己的生活,離這裡不遠的威尼斯富 豪們,苦於水上之城的狹小空間,也都來這裡買地建造舒適的別墅。帕拉油歐 在這裡找到了自己充分施展才菙的空間。帕拉油歐燙將自己建築作品的圖樣整 理出版,供他的學生臨墓學習,這也成為後世學院派建築師學習的範例。帕拉 抽歐因此被人稱為歐洲學院派古典主義建築的肇始人。

義大利北部的許多城市,都會有一個規模比較大的市政府大樓,威欽察也不例外。威欽察的這座建築被稱為巴西利卡(Basilica of Vicenza),不過它不是教堂,只不過借用了巴西利卡這個羅馬字眼,實際上是法庭和會場,還兼做普通的辦公室。巴西利卡修建於 13 世紀,在 15 世紀曾經重修過,到了 16 世紀中葉,這座建築已經相當破敗,必須進行大規模的重修。桑索維諾等著名的建築師,都曾經對這座建築的修復提供過意見,特別是一位叫做羅曼諾的建築師提出了一個方案,就在準備實施之時,他卻去世了,市政府大樓的修復工作也因此再一次耽擱下來。帕拉迪歐適時地提案,於 1549 年獲得通過,被任命為這次修復工程的總建築師。

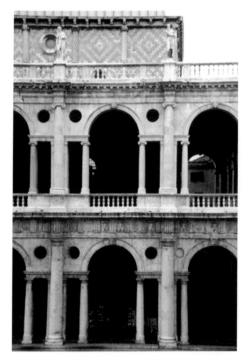

帕拉迪歐設計的巴西利卡擁有不同尋常的精巧和 雅致,體現出了帕拉迪歐對於古典柱式的精深研 究。圖為巴西利卡的局部。

而連廊的開間也要照顧到大 廳裡面的房間,為了保持一致, 基本上連廊裡的每個房間都呈正 方形,這使處理建築物的外立面 變成一個難題。帕拉迪歐創造性 地將開間分成了三個部分,正中 設置一個嚴格按照古典比例製作的發券, 兩邊用獨立的雙柱來承擔券腳,這樣開間 的立面就被處理成了一個大發券和兩個長 方體。為了減輕發券的整體重量,使它和 下面細細的雙柱看起來更加協調,他在券 面的外側又各開一個圓洞,使發券顯得輕

盈而美觀。

帕拉迪歐設計的巴西利卡,與桑索 維諾在威尼斯設計的圖書館有異曲同工之 妙,他們設計的建築物整體上看來都有著 不同尋常的精巧和雅致。而在某些細微之 處,帕拉迪歐可能更為優越,例如在多立 克柱轉角的處理上,憑著他對古典柱式的 精深研究,將這個問題解決得更為圓滿。

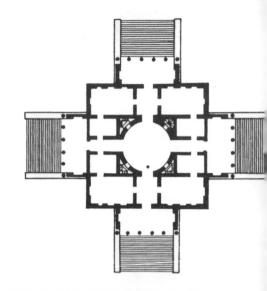

帕拉迪歐設計的威欽察圓廳別墅,是一種 集中式的宗教建築結構,建築師想以這種 形式來保持別墅與世俗生活的距離。

這座巴西利卡包含了一系列被後世稱為「帕拉迪歐母題」(Palladio Motif)的裝飾元素,它們被彼此相連的柱子加以分割,大大豐富了這座建築物的立面。

帕拉迪歐將實際角度的單柱變為雙柱,加強了建築的轉角部位,增加了視 覺上的分量。帕拉迪歐選擇了嚴格的古典形式,不像桑索維諾那樣選擇裝飾性 的雕塑,而是用環形的眼穿過發券的拱肩部位,他以這種簡單的處理方式獲得 了一種古雅的裝飾效果。「帕拉迪歐母題」被之後的歐美古典主義建築廣泛運 用。

帕拉迪歐還為威欽察的顯貴們設計了許多宅邸別墅,建於1552年的威欽察圓廳別墅是代表。別墅建在一座山丘上,周圍非常開闊,四面都可以看到美麗的風景,因此,帕拉迪歐在這座別墅的四面都設計了一個六柱柱廊。他說:「四個柱廊像是四個張開的手臂一樣,歡迎著周圍的人。」廊子的柱子選用愛奧尼爾式,門楣則設計成三角形,前面設有台階。實際上這是一種集中式的宗教建築結構,帕拉迪歐的是想用這種形式,來保持別墅與世俗生活的距離。

中央圓廳的上部以穹隆覆頂。別墅外部和屋頂上還飾有雕像,周圍佈置著

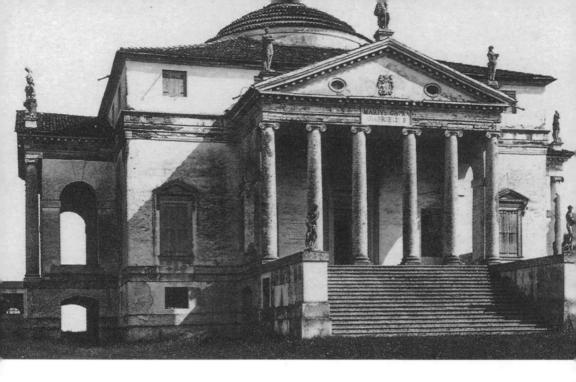

美麗的園林。別墅的主體建築呈正方形,正中有一個圓形的大廳,因此得名為 圓廳別墅。別墅的構圖非常嚴謹,由長方體、圓柱體、球體等最基本的幾何形 體構成,有主有次,各部分之間的關係非常協調,選用的柱子嚴格遵守古典柱 式的規範。別墅的正面模仿了古典神廟的樣式,強調入口的莊嚴。在用色方面, 帕拉迪歐也力求簡潔素雅,使這座別墅透露出一種貴族的矜持與莊重。圓廳別 墅對後世歐洲的同類建築產生了重要影響,尤其是在英國和北美的殖民地時代 都有人模仿它的式樣。

古羅馬的露天劇院巍峨壯觀,許多建築師都試圖使這種雄偉的建築樣式得到復興,帕拉迪歐在威欽察實現了這一夙願。他在城東建造了著名的奧林匹克劇場(Olympic Theater)。在設計中充分吸收了古代羅馬劇場形式,帕拉迪歐巧妙地將古羅馬劇場的半圓形觀眾席,改成扁的橢圓形,另外,帕拉迪歐在劇場上面加了屋頂,使它變成了一個室內劇場。在劇場舞台背後的券門裡面,帕拉迪歐設計了一個虛假的街景,巧妙地利用了透視學的原理,產生深遠的效果。這座劇場在帕拉迪歐生前沒有完工,後由他的弟子建築師斯卡莫奇(Vincenzo Scamozzi)根據他的設計最終完成。奧林匹亞劇場是世界上最古老的室內劇院,也是古代劇場向現代劇場轉變的過渡形式。

- 7

帕拉迪歐晚年時在威尼斯設計了幾座教堂,其中有聖喬治奧-馬焦雷教堂(San Giorgio Maggiore)和救世主教堂(Il Redentore)都十分引人注目。 聖喬治奧-馬焦雷教堂矗立在一座小島上,採用了巴西利卡的形制,立面由兩個交錯的山花組成,圓頂模仿了聖馬可教堂的樣式,鐘樓和聖馬可廣場上的獨立鐘樓遙遙呼應。教堂內部的裝飾色彩選用灰白相間的風格,線條清晰又陽光充足。

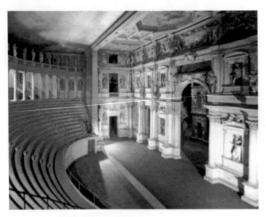

帕拉迪歐設計的奧林匹克劇場,是世界上最古老的室內 劇場。

1580年8月帕拉迪歐去世。他長期居住在威欽察,為這座城市,至少設計和改建了二十六座大型建築,還建造了許多宅邸別墅。由於帕拉迪歐的努力,威欽察這座義大利北方城市披上了文藝復興的盛裝。

Chapter 2 文藝復興百

Juan de Herrera (1530-1597) 艾雷拉

西班牙皇家御用建築師

西班牙的文藝復興時代與義大利略有不同。義大利資本主義勢力雄厚,而 西班牙封建王權高於一切,宗教勢力相對強大。義大利有希臘羅馬藝術的傳統, 而西班牙則缺乏這方面的傳統。加上受到教會的壓制,人文主義的思想很難在 西班牙的土地上紮根,藝術現象帶著濃郁的宮廷和宗教色彩,這些特點都展現 在這個時期的建築中。

16世紀西班牙最有代表性的建築師是胡安·艾雷拉。關於他的出生,沒有確切的記載,只知道他大約出生在1530年西班牙的桑坦德地區(Santander)。他接受過良好的教育,受過數學、哲學方面的系統訓練。他曾二度到過義大利,仔細研究了那裡的古代建築,文藝復興時期建築大師的作品,也引起了他濃厚的興趣。

艾雷拉所處的時代,正是西班牙的鼎盛時期,雖然海上霸權遭到大英帝國的挑戰,但依然稱得上是歐洲最強大的國家之一。強盛的國力使西班牙的國王們,熱衷於修建大型的宮殿建築,這為艾雷拉提供了施展才華的舞台。西班牙當然也擁有許多古代建築的遺跡。阿拉伯人在這裡修建了大量的清真寺,它們的風格與歐洲其他地區的建築大為不同。內部有很多的柱子,柱頂和柱身飾有花紋,柱身不粗,因而顯得十分秀麗,柱子支撐著紅白二色相間的券拱,內部裝飾十分華麗。十一世紀上半葉,在西班牙出現了一批羅馬式的建築物。13至14世紀是哥德式藝術發展的時代,在卡斯提爾王國(Castile)境內的布林戈斯(Burgos)、萊昂(Leon)和托萊多(Toledo)等三個城市的哥德式教堂尤為著名。

國王查理五世的宮殿是文藝復興時期西班牙的代表建築之一,這座建築位於格拉納達,是查理五世在一次巡幸之後下令建造的。這座建築追求古典的「高雅與尊貴」,極力凸顯皇家的氣派,但這座宮殿並沒有完工。取而代之的是菲利浦二世下令建造的埃爾埃斯科里亞爾修道院(El Escorial),主持建造這組建築群的建築師,就是胡安、艾雷拉。

埃爾埃斯科里亞爾修道院(Royal Monastery of San Lorenzo de El Escorial),建在馬德里西北瓜達拉馬山的山腳下,是世界上最大最美的宗教建築之一,名為修道院,實際上卻是包含了一座宮殿、一座修道院、一個學院和一個圓頂教堂的龐大建築群。此外它也是西班牙國王的陵墓所在地,其中還有圖書館、學校等建築。建築群氣勢磅礴,雄偉壯觀,是西班牙皇帝菲利浦二世統治的象徵,也是他發號施令、統治這個龐大帝國的權力中心。

修道院始建於 1563 年,最初,菲利浦二世將它委託給自己的主要建築師 胡安·包蒂斯塔·德·托萊多(Juan Bautista de Toledo),艾雷拉擔任他的 助手。或許是這份工程過於龐大,托萊多心力交瘁,四年後他離開了人世。國

聖羅倫佐王家修道院,是世界上最大最美的宗教建築之一,也是西班牙最為典型的文藝復興式建築。

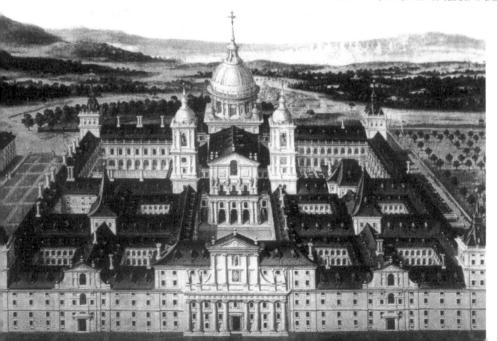

王菲利浦二世對繪畫藝術有著出色的鑑賞力,他迷戀嚴謹的古典藝術,非常認同羅馬文藝復興時期的建築風格,不過他沒有聘請義大利的建築師來建造他的宮殿。他要顯示西班牙的獨立和驕傲,決定選一個在義大利學習過的建築師來執行這項任務。而年輕且極有天分的艾雷拉,就成了國王的最佳選擇。從遺留的歷史資料來看,艾雷拉完全改變了托萊多最初的建築構想。

菲利浦二世這樣囑咐他的建築師:「首先,不要忘記我一再告誡你的,形式要簡潔,整體的氣氛要莊嚴,要高貴但不能倨傲,要雄偉但不能浮誇。」其實這也正是艾雷拉對埃爾埃斯科里亞爾修道院的理解。艾雷拉在設計中,除了參照羅馬建築的特點,對西班牙的建築形式也有許多吸收。埃爾埃斯科里亞爾修道院裡的主要建築,都是由附近的瓜達拉馬山上的灰色花崗岩砌成,就近取材加快了整體建築進度。選用自己國家出產的建築石料,或許可以顯示西班牙統治世界的企圖心和雄厚的經濟實力。但艾雷拉和菲利浦皇帝並不這樣想,材料的單一可以讓人感覺這是一座維護正統宗教的堡壘,它顯得莊嚴肅穆,樸實無華。

為了避免過於單調,艾雷拉也將各個部分的輪廓處理得非常鮮明,建築之間的比例也非常協調。埃爾埃斯科里亞爾修道院被一座四層樓房所環繞。在這

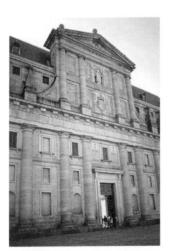

聖羅倫佐王家修道院主要入口的 立面。

個長方形的四角上,各聳立了一座七層角樓,它們高 55 公尺,尖頂上都豎立著一個金屬球體。艾雷拉將修道院的整體外觀設計成這種灰色長方體,不僅為了增加建築莊嚴肅穆的感覺,還有紀念基督教徒聖羅倫佐的象徵意義。因為這座修道院是獻給這位西班牙的聖教徒的,他是被羅馬國王裝入一個灰色長方形鐵籠子,用熊熊的炭火活活烤死的。艾雷拉將建築的平面做成了鐵籠子形,它的四個角樓就是象徵鐵籠子的四隻腳。

艾雷拉在設計修道院時,還要考慮宗教方面的需要,國王菲利浦二世是一個正統基督教 的忠實捍衛者。為了順應皇帝的需求,艾雷拉 A die

將教堂設計在建築群的中央,成為建築群的中心所在。教堂的大圓頂高高矗立,俯視著整個建築群。其餘宮殿則以大教堂為中心,分佈在它的四處。教堂的平面是一個邊長50公尺的方形。屋頂上方聳立著一個直徑為19公尺的圓頂,圓頂上面再架一個高高的尖塔。圓頂總高為92公尺,是修道院建築群中的最高點。兩座方柱形鐘樓在兩側與高聳的圓形屋頂相呼應,鐘樓上面也覆蓋圓頂。兩座鐘樓的高度相同,都是72公尺。

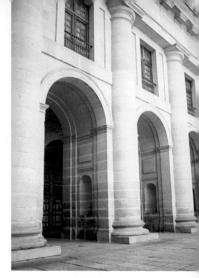

修道院教堂入口處。

艾雷拉的設計還考慮著皇帝本人的需求。菲利浦二世奉行禁欲主義,以一種傳教士式無比執著的熱情和精

神,來實行著他的統治,他希望能與上帝同在一個屋頂下,這樣他才會覺得自己是一個強大的統治者,行使國王的一切權力。建築師將菲利浦二世的住處與教堂連接在一起,模仿了前任皇帝查理五世對自己住處的安排。皇帝可以從陳設簡單的臥室,直接進入禱告室,打開窗戶就能夠看到祭壇和十字架上的耶穌受難像。埃爾埃斯科里亞爾的建築物外部沒有過多的裝飾,連石料的線角都處理得非常平滑,從細處到大處,從平面到立面,艾雷拉始終將幾何的精確性貫串其間。

埃爾埃斯科里亞爾修道院於 1584 年完工, 耗時 21 年。埃爾埃斯科里亞爾建築群非常龐大,在 205 公尺 × 162 公尺的平面內,總共有十五個迴廊、十六座庭院,八十九個水池、八十六座階梯一千兩百多扇門,光是長方形建築群體的四個正面牆上的窗戶,就有兩千多扇,據說裡面的走廊總共有 16 公里長。雖然修道院規模巨大,但艾雷拉將它們組織得井然有序,在嚴肅簡樸的氛圍中,營造出了恢宏的皇家氣魄。

此後,西班牙出現了許多模仿它風格的建築,也影響歐洲其他國家的皇家宮廷建築,法國的凡爾賽宮、英國的白金漢宮和俄國的冬宮(Winter Palace)都建在它之後,這些中央集權國家的皇帝在郊外建設自己的宮殿時,都參考了埃爾埃斯科里亞爾修道院。艾雷拉於 1597 年去世。埃爾埃斯科里亞爾修道院是他身為一位傑出建築師的最好證明。

Inigo Jones (1573-1652) 英尼格・瓊斯

英國建築師之祖

英國在玫瑰戰爭之後,建立了中央集權的都鐸王朝,學校、醫院、旅館等公共建築開始出現,莊園府邸等建築也逐漸興起。沒有了戰爭,貴族們在蓋自己莊園的時候,也就有意識地拋棄了帶有防禦功能的中世紀堡壘建築,開始接受文藝復興建築的薫陶。

英國的莊園府邸建築在17世紀初期達到了全盛時期,他們從義大利、法國請來建築師,建造豪華、安逸、舒適的宅邸,柱式系統也在這個時期引進英國,皇室的建築活動也變得頻繁起來。國王模仿歐洲的皇家建築風格,試圖在自己的宮殿上也能顯示出威嚴、高貴與強盛的力量。

英尼格·瓊斯被稱為英國第一位真正的建築師,1573年7月15日生於倫敦,父母是當地的製衣工,家庭貧苦。他沒有機會接受正統的教育,靠的都是自學。瓊斯去過義大利兩次,二十幾歲時曾在佛羅倫斯麥第奇家族的劇場裡工作,吸取了舞台設計和裝飾等經驗。

瓊斯對歐洲的舞台藝術發展有很深遠的影響。回到英國以後的他開始為國王詹姆斯一世服務,為宮廷中的演出設計服裝和道具。他在劇場設計中延續了義大利模式,選用三角柱旋轉佈景的技術和照明方法,建立了具有寓意、神話主題的透視舞台。他還發展了照明技巧,運用有色玻璃來創造各種氛圍,或者表現一天中的不同時刻。瓊斯在劇場設計的才華,引起知名藝術收藏家阿恩代爾伯爵的注意,瓊斯的第一件建築作品就與他有關。

伯爵在倫敦郊外建造了一座府邸,這座建築不像當時英國同類建築那樣鋪張奢華,特別是在花園的前立面上,環繞中央塔樓的每一側,都有一座義大利風格的敞廊,顯示受到文藝復興建築的影響。在伯爵的支持下,瓊斯於1613年又一次來到了歐洲大陸。這一次他是專為建築而來。他用了一年半的時間,考察古羅馬的建築遺跡,並留意歐洲的新興建築風格。在義大利,瓊斯仔細研讀了帕拉迪歐的作品和理論,帕氏創制的嚴謹的建築規範深深吸引了他,將帕拉迪歐的建築學帶入了英國。

1615年,瓊斯從歐洲大陸回到英國,國王詹姆斯一世任命他為宮廷建築師。英國最宏大的宮廷建築,當屬 1619 年開始籌建的白廳(Whitehall),瓊斯是這座宮殿的主要設計者。不過由於皇室經費短缺,之後又爆發了資產階級革命,這座宮殿就只能永遠停留在圖紙上了。

在設計圖中,白廳的面積是西班牙馬德里艾斯柯里亞修道院(Monastery and Site of the Escurial)的 2 倍。建築物的南北兩面長 390 公尺,東西兩面長 290 公尺,南北兩面正中各設一大門,宮殿在中間是一個南北長 244 公尺,東西寬 122 公尺的大院。在大院的兩側,又設置了三個較小的院子,其中西面正中是一個圓形的院子,直徑為 84.5 公尺,這個院子裡的柱子全部雕刻成穿長袍的波斯人雕像,因而被人稱為波斯人院。

瓊斯設計的白廳一直未能開工建設,真正建成的建築只有位於中央庭院東南角的皇家宴會大廳。

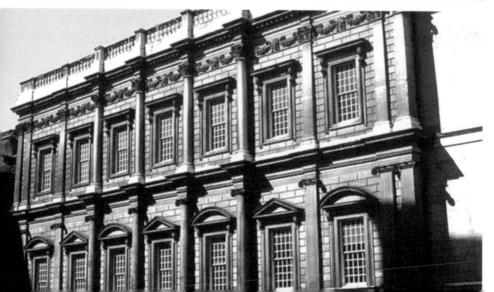

泰晤士河從白廳的東面流過,建築師專門在這裡設計了一個科林斯式柱廊,廊上設置帶有花欄杆的陽台。白廳中真正建成的建築,是位於中央院子東南角的皇家宴會大廳。從外面看,宴會廳的立面為兩層,但裡面的大廳卻只有一層,頂部非常高。立面下層採用愛奧尼柱式,上層是古羅馬混合柱式,比例非常嚴謹。從立面上看,這幢建築和帕拉迪歐的設計非常相似,但在內外部的構造上,瓊斯做了很大的改變。

瓊斯將立面兩層設計成一樣高,並讓窗子微微陷入牆裡安裝大塊玻璃,這使得宴會廳具備了英國自身的民族特色。在內部相當於立面分層簷口處,有一圈夾層走廊,它將室內裝飾和室外的景觀巧妙地聯繫在一起。與當時英國宮殿建築的裝飾有浮雕的平頂不同,宴會廳樓內大廳的天花板上有深深的凹格,後來畫家魯本斯(Rubenist)在上面繪製了壁畫,其中一幅畫是詹姆斯一世被封為聖徒的故事,另一幅則表現了英格蘭與蘇格蘭合併的史蹟。

位於格林威治的王后宮(Queen's House),是瓊斯為皇室建造的另一件作品。這幢建築於 1637 年完工,後來成為國王查理一世和瑪莉皇后的住所,因為瑪莉皇后非常喜愛這個宅第,因此逐漸有了「王后之屋」的稱呼。瓊斯在設計中進一步實現了帕拉迪歐的建築理念,他學習威欽察(Vicenza)的圓廳別墅(Villa Rotonda),力求對稱。王后宮的面積不大,平面呈方形。建築師將幾個主要的廳安置在南北向的主軸上,其餘的房間則按照縱橫兩個軸線對

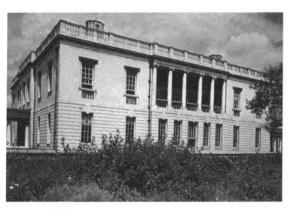

瑪莉皇后非常喜歡瓊斯設計的住所,這座建築因此被人稱為 「王后之屋」。

稱地排列。有兩個小天 井為建築物內部提供照 明。王后宮的南立面非 常典雅素潔,在格林威 治 山(Greenwich) 一側,建築師設計了一 個圓柱敞廊,在泰晤士 河一側設置露台和曲線 雙層樓梯。整幢建築結 構規整,比例協調。 廣場文化在歐洲具有悠久的歷史。古希臘時期的廣場,更是人們舉行政治集會的地方,它構成古代都市政治、經濟、宗教活動的中心,也是國民行使權力的舞台。廣場的周圍一般都有建築物相連的柱廊,環抱形成一個四邊形,把廣場圍在中間。瓊斯將歐洲的廣場文化帶到了英國,負責建造了倫敦第一個按勻稱和諧原則設計的城市露天廣場——柯芬園廣場(Covent Garden)。

瓊斯設計的柯芬園廣場原是一個修道院花園,瓊斯接受貝德福德公爵的委託,將它改造成了一個「適合紳士居住」的高級住宅區,巧妙利用了原有花園的空間,在它的周圍,建造對稱排列、帶平台的住宅。如此,廣場就具有了一定的嚴謹色彩,方便那些「特權居民」散步和娛樂。這種模式後來成為英國廣場建設的典型。

聖保羅教堂(非聖保羅大教堂)是柯芬園廣場改建工作的一部分,由瓊斯於 1663 年主持建造完成。它是英國宗教改革運動後建造的第一座教堂,由於教堂的預算有限,瓊斯便將它設計得非常簡潔。除了建築案,瓊斯還得承接皇室委託的,包括服裝設計、舞台設計等其他工作。1652 年瓊斯在倫敦去世,他將古羅馬建築和義大利文藝復興建築的風格,帶入了英國,他的名字因此被英國人永遠銘記。

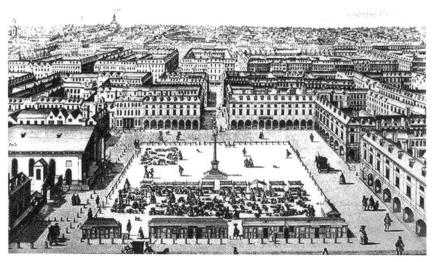

瓊斯在一個修道院花園的基礎上建成的柯芬園廣場,成為英國廣場建設的一種模式。

Chapter 3

壯盛巴洛克與精緻洛可可

 $16th \sim 1750$

巴洛克藝術最早出現在 16 世紀下半葉,這個時候,義大利已經出現了帶有巴洛克風格的教堂,例如羅馬耶酥會教堂等。進入 17 世紀後,巴洛克建築日趨興盛,並逐漸從義大利擴展到歐洲各國,成為主導一時的藝術潮流,這和天主教會的積極推動有關。當時天主教會掌握了大量資源,教皇在羅馬城修建各種大型建築,並鼓勵各個教區建造自己的教堂,以此來凝聚教眾。貝爾尼尼和波羅米尼這兩位大師更讓巴洛克建築藝術走向成熟。

如果說巴洛克建築是教會腐化墮落的代表,那洛可可建築則是大革命前法國宮廷奢靡沒落的寫照。18世紀的法國取代義大利成為歐洲文明的中心,但此時這個國家的王權政治卻已經發生了動搖,法國宮廷的鼎盛氣象一去不返。貴族們開始追求悠閒慵懶的情調,在生活中賣弄風情,力顯奢華。這個風尚展現在建築與裝飾上的便是洛可可風格。洛可可藝術因法國的強盛而迅速在歐洲流行。

Gian Lorenzo Bernini (1265-1680) 貝爾尼尼

巴洛克藝術的首席代表

文藝復興運動在16世紀下半葉至17世紀結束了,西歐文化史進入了另一 個重要時期。在建築藝術方面出現兩個風格不同的分支:一個是發源於義大利 羅馬的巴洛克建築:一個是發源於法國的古典主義建築。

目爾尼尼是義大利巴洛克藝術的首席代表, 他和米開朗基羅一樣, 是一個 有著多方面才能的藝術家。貝爾尼尼於 1598 年 12 月 7 日出生於義大利的那不 勒斯。他的父親佩德羅是一位佛羅倫斯的雕塑家,在那不勒斯的宮廷服務,並 在當地娶了安傑麗卡為妻,他從父母那裡繼承了細緻敏感的藝術氣質。

1605 年貝爾尼尼隨父母來到了羅馬,因為父親服務宮廷,讓他有機會結 識了教皇。年幼的貝爾尼尼被允許在梵蒂岡的藝術殿堂裡自由活動。他每天都 在這裡徜徉流連,仔細研究古代的雕塑,並臨摹拉斐爾、米開朗基羅等人的繪 畫。11 歲的時候,貝爾尼尼雕了一件名為《巴提斯塔· 桑托尼》的半身肖像, 在羅馬引起巨大的轟動。教皇讓人把這個孩子帶到自己面前,要求貝爾尼尼為 自己畫一幅肖像速寫。貝爾尼尼在半個小時之內就完成了,教皇對這幅畫像非 常滿意,他賞給這位孩子十二塊金幣。教皇高興地預言道:「希望這個年輕人 將來成為這個世紀的米開朗基羅。」

1619年到1625年間,貝爾尼尼創作了一系列的雕塑作品,其中有《埃涅 阿斯與安希斯》、《搶走帕爾塞福涅》、《大衛》、《阿波羅與達芙妮》等。 但貝爾尼尼更為引人注目的成就表現在建築方面。他和羅馬這座城市有著不解 之緣,一生幾乎都在羅馬度過。貝爾尼尼共為八位教皇服務過,他的主要建築 作品都集中在羅馬,著名的有「四河噴泉」、「聖彼得大教堂前的建築」等,至 今仍為羅馬的地標性建築。

1624年,貝爾尼尼接受了一個重要的任務,教皇要他在米開朗基羅設計的聖彼得大教堂裡建造一個圓頂,目的是為了讓人們能夠感受到教皇的權利。當圓頂的最初設計完成之後,貝爾尼尼遇到了一個棘手的問題。要將巨大的圓頂穩固地支撐在屋頂上,必須挖掘地基。貝爾尼尼叫人在教堂的地面上挖出四個直徑3公尺、深4公尺的大洞,以安放四根巨大的柱子。開挖不久,工匠們就在下面發現了古代的石棺,裡面不僅有基督教徒的,也有異教徒的,這個發現令當時的人感到慌恐。

這幾個洞挖了沒幾天,不可思議的 事情發生了。梵蒂岡圖書館的管理員突然 間死去,而他是為這次發掘工程執行記錄 的人。緊接著,又有一些與此事相關的人 員先後死去。後來,教皇的私人牧師竟然 也隨著這場「猝死潮」而去世,教皇本人 更是病情加重。紅衣主教們十分慌張, 令立即停止挖掘工作。不久之後,教皇的 病就好了,因而挖掘工作得以繼續進行, 相關人士也沒有再傳出死亡的消息。然 現,這也是預料中的事,因為圓頂的基礎 是插在它的四個角上的,所以貝爾尼尼和 周圍的人們寧願相信在中央墓穴的下面, 埋著的就是彼得本人。

貝爾尼尼的大衛雕像。貝爾尼尼因為雕 塑而受到教皇的賞識,成為他事業發展 強而有力的後盾。

貝爾尼尼設計的圓頂非常高大,有效地 緩解了聖彼得大教堂內部由於穹頂過高 而產生的壓抑感。

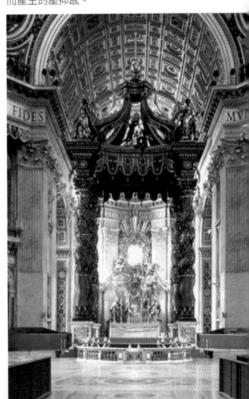

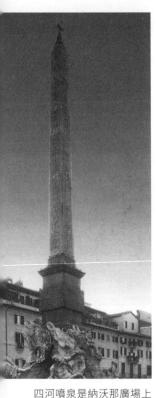

最為引人注目的建築,展 現了典型的巴洛克風格。

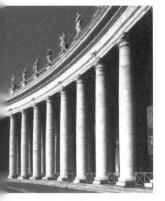

聖彼得大教堂柱廊局部。

1633年6月29日聖彼得節當天,圓頂建成揭幕。完 成後的圓頂更像是一座建築物,它高達29公尺,同時代的 許多人都認為它太高了,其實大師的設計非常精確。走進 教堂,人們遠遠地就能看到這座圓頂的存在。貝爾尼尼為 巨大的圓頂設計了盤旋向上的青銅柱子,支撐住屋頂,使 整個建築呈現出一種飛騰向上的氣勢。它完全可以和米開 朗基羅為聖彼得大教堂設計的不可思議的大圓頂相媲美。 柱頂上立有天使像,上面還安放了寶珠和十字架。烏班教 皇的徽章圖案——蜜蜂、月桂樹葉和小太陽等分佈在圓頂 的各處,清楚地表明這座圓頂是教皇烏班八世時代的創造。

聖彼得大教堂的穹頂從外面看起來非常壯觀雄偉,但 如果到了教堂裡面,站在高大的穹頂底下舉目向上望去, 它的高度未免讓人感覺可怕。貝爾尼尼在設計圓頂的時候 考慮到了這一點,於是把圓頂也造得相當高大,有了圓頂 放置在下面,因穹頂過高所造成的壓迫感就能得到有效的 緩解。這是貝爾尼尼對米開朗基羅所做工作的一個巧妙修 補。

接著,教皇烏班八世讓貝爾尼尼負責義大利歷史上最 **偉大的建築工程——聖彼得大教堂廣場建物的建造**,由他 出任建築師,這對貝爾尼尼來說其實是一個不幸的事件。 他的前任卡爾羅 · 曼德爾諾為這座教堂的巴西利卡大廳設 計了一個立面,立面需要兩個塔樓來做陪襯。在曼德爾諾 在任的時候,這些建築結構的基礎就已經達到主體建築立 面頂部橫欄的高度,也就是今天聖彼得大教堂所呈現的那 樣。烏班八世指示貝爾尼尼必須在已完成的基礎上建成這 兩座塔樓。

1637年,貝爾尼尼著手實施這項工程,他當時就擔心 塔樓的建造可能會出現結構上的問題。因為聖彼得大教堂 下面的地質地層非常複雜,有水泉在下面湧出。在開始建 造塔樓之前,貝爾尼尼讓熟練的施工人員查看了曼德爾諾時代的地基,他們回來彙報說地基非常堅固。不料當第一座塔樓建到一定的高度,下面的建物突然出現了裂縫,或許是貝爾尼尼並沒有預料到這件不幸的事情會出現得這麼早,工程被迫停了下來,他開始查找事故的確切原因並試圖補救。

這時貝爾尼尼的批評者們終於有機可乘,它們暗示是他的錯誤導致了建築的裂縫,並斷言這樣將毫無疑問地會使整個巴西利卡廳坍塌。當然他們還不敢公開將這些意見說出來,還在世的教皇烏班八世,不允許有人對他寵愛的藝術家進行任何指摘。

1644年烏班八世去世,貝爾尼尼失去了保護傘。羅馬對於塔樓的爭論不再受到人為的阻攔,貝爾尼尼立刻就遭到了他對手公開、猛烈的攻擊。在烏班時代受到「壓制」的其他工程師,加緊說服新繼任的教皇英諾森十世,使他相信貝爾尼尼不過是一個不中用的蠢才。新教皇也反感因受前任教皇烏班的寵愛而得益的人,其他建築師的遊說對貝爾尼尼更加不利。最後,貝爾尼尼的塔樓終於被推倒了。

但貝爾尼尼受冷淡的時間並不長。就像那個時代絕大多數的教皇一樣,英 諾森十世也希望建造一座令人難忘的家族紀念物。教皇將自己的家族宮殿帕菲 力宮安排在羅馬的納沃那廣場上,使其與帕菲力家族教堂聖 · 阿格奈賽教堂 相鄰。教皇將設計宮殿和教堂的任務交給了正在得寵的波羅米尼。

教皇還計畫在廣場的中央建造一個大噴泉。這時,一座巨大的方尖塔被人們重新發現。這座方尖塔是古羅馬時期從埃及運來的,被長期放置在城外,沒有引起人們的重視。1647年4月間,教皇親自去查看了方尖塔,決定把它立在廣場中央的噴泉上。英諾森十世邀請藝術家們提供噴泉的設計方案,但他並沒有邀請貝爾尼尼,雖然他也知道這位雕刻家兼建築師早已經為烏班八世建造了幾座美麗典雅的噴泉。然而命運之神又一次眷顧了貝爾尼尼,他有一位娶了教皇侄女為妻的好朋尼古拉·路德維奇親王。這位親王說服貝爾尼尼製作了一座噴泉的模型,並裝上按比例製作的方尖塔,然後把它悄悄地放置在教皇家族宮殿的一間房子裡,在那裡英諾森十世一定會注意到它。

教皇本人也是一位極富藝術才智的人,他偶爾看到了這個模型,就一下子被吸引住了。他來到模型的旁邊,從各個不同角度欣賞它,一邊看一邊不住地誇讚。當他得知這是貝爾尼尼的作品之後,立即派人去請貝爾尼尼,隆重地向他表示自己對他的敬重和喜愛,並向貝爾尼尼解釋了之前沒有邀請他的動機和各種「複雜」的原因。他立即委託這位藝術家按照模型來建造這座噴泉。從此以後,幾乎每個星期教皇都會召見貝爾尼尼到宮廷中,愉快地和他閒談或商討事情。貝爾尼尼再一次獲得了寵信和尊敬。

建成後的四河噴泉成為納沃那廣場上最引人注目的建築。噴泉的中央高高 聳立著一座巨大的方尖塔,基座由天然岩石堆砌而成,基座四周豎立了四尊人 物雕像,分別代表象徵世界的四條河流:多瑙河象徵歐洲,尼羅河象徵非洲、

聖彼得大教堂前面的廣場是貝爾尼尼的設計,兩座 柱廊像巨人的兩個手臂一樣並抱著廣場上的人們, 體現出教會對信徒的包容與接納。

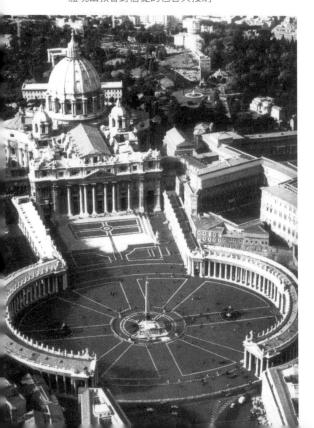

恆河象徵亞洲,普拉達河象徵美 洲。四座雕像是典型的巴洛克式 風格,人物極富動感、逼真。除 了美妙絕倫的雕塑,這座噴泉還 有另外一個驚人之處,那就是支 撐方尖塔的十字拱。方尖塔的總 重量達 120 噸,相形之下, 這些 雕刻出來的拱就顯得纖細很多。 每個拱代表一個水眼,有四條水 流從拱下穿出,拱上面的尖塔高 聳入雲,如果站在下面看,塔身 好像正在天空搖晃。為了整個建 築結構的穩固,貝爾尼尼創造了 一種獨特的連接方式,他把基座 上所有的石塊都榫接在一起,並 把它們疊成現在的樣子,使它們 看上去成為一個整體,保證高大 的方尖塔永遠不會歪倒。

1655 年,新接任的教皇亞 利山大七世委託貝爾尼尼,在聖 彼得大教堂前修建一個和與教堂相稱的雄偉廣場。這時在教堂的前面已經有了一座高聳的方尖塔,方尖塔也是古羅馬時期從埃及運來的,1856年,調集了四十多隊騎兵費了九牛二虎之力才把它豎起來。這座方尖塔重達 440多噸,如果再移動位置肯定會勞民傷財,幸好方尖塔正好在教堂中軸線的延線上,從這個地方是觀賞聖彼得大教堂和它巨大穹頂一個比較好的位置。貝爾尼尼對廣場進行改建時,他沒有動這個中心位置,而是利用噴泉和方尖塔的連線為長軸設計了一個橢圓形的廣場,在兩側各造了一個弧形的大柱廊。廣場寬 196 公尺、直 142 公尺,面積 3.5 公頃。柱廊寬 17 公尺,由四列多立克柱支撐。柱廊簷頭的女兒牆上裝飾著九十六尊聖徒的雕像。粗壯的柱子排列緊密,柱式嚴謹,佈局簡練,但貝爾尼尼巧妙地利用了自然光線的效果,使人身處其中便能感受到強烈的光影變幻的效果,因而使整個建築於典雅之中又透露出濃鬱的巴洛克風格。

聖安德列教堂被認為是羅馬巴洛克建築 的典範之作。

和巨大的石柱相比,柱廊頂端的聖徒雕塑顯得就要小多了。其實「他們」 比人們以為的要高許多,每座雕像都接近4.5公尺。「他們」由工匠們完成的, 但其中的每一件都是在貝爾尼尼的指導進行刻制的。貝爾尼尼有一個工作習

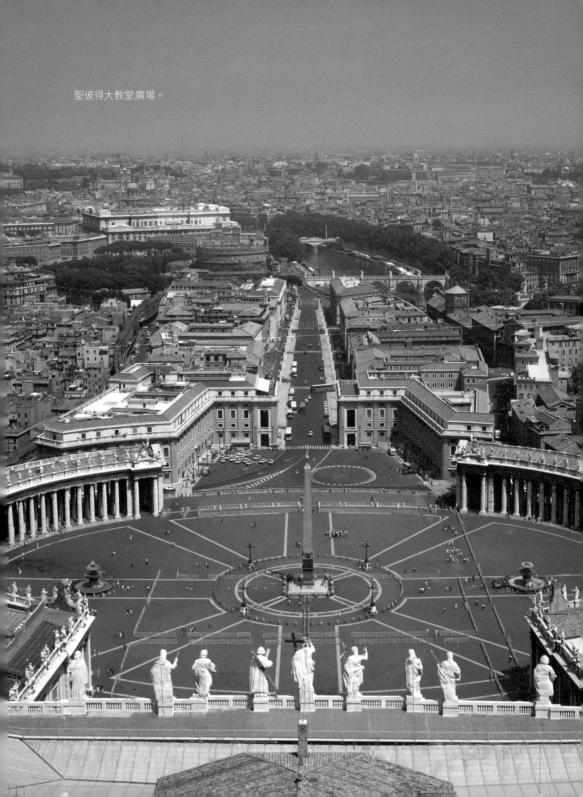

慣,他會和學生或手下的工匠共同討論一個雕塑的風格乃至細節,再由學生或工匠進行雕刻。貝爾尼尼會經常來到工地,看到哪一件雕塑不合他意時,就會 親自拿起鑿子,修改到自己滿意為止。

聖彼得大教堂的門廊前有一條坡道,兩側輔以階梯,通向教堂的內部。這條坡道也是出自貝爾尼尼之手。門廊北邊也設有階梯,盡頭開著一道道門,通往梵蒂岡宮。聖彼得大教堂的內部也有許多貝爾尼尼的作品,例如:聖彼得墓上富麗的青銅圓頂、附近的祭壇、宣揚宗教教義的浮雕、紀念聖徒的石碑以及巨大壁柱上的美麗裝飾,甚至市地板上的大理石圖案,也都是由貝爾尼尼設計。進入聖彼得大教堂,你就幾乎是進入了一座貝爾尼尼的作品陳列館。

貝爾尼尼還設計過多個教堂,它們幾乎都位於羅馬的中心位置,其中於 1658 年設計的聖安德列教堂最具代表性。這座教堂的平面非常獨特,一個橫的橢圓被一個縱向的軸線穿過,而這條軸線則連接起具有極強表現性的入口,和位於教堂唱詩班東側的司祭席。貝爾尼尼用這種方式為建築物之間引入了一股強烈的力量。在教堂的前面,兩道四分之一的牆面形成了一個小廣場,這些牆面都有著相同的直徑,和教堂內部的圓形空間相呼應。貝爾尼尼對曲線的運用極其純熟,建築的各個部分非常和諧地構成了一個整體。這座小教堂被認為是羅馬巴洛克建築的典範之作。

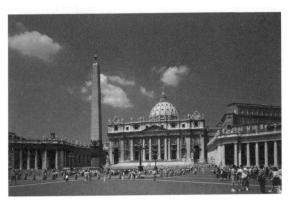

聖彼得大教堂。

紅地毯,以歡迎友好國王的禮儀迎接 他。國王的高規格接待擴大了貝爾尼 尼在法國的影響力。路易十四請貝爾 尼尼重新設計羅浮宮的正立面。這個 立面位於非常重要的位置,它隔著廣 場與王室的教堂正面相對,廣場南端 有一條聯繫塞納河的橋樑,過橋不遠 又是著名的巴黎聖母院。

聖彼得廣場內的小噴泉。

貝爾尼尼依照他對羅浮宮周圍環境的理解,設計了一個有著鮮明巴洛克風 格的正立面。在他的設計中,立面中央有一個突出部分,基座上設置巨大的半 截圓柱和壁柱,柱式組合的節奏非常複雜。但他設計的這個方案遭到了法國建 築師和法國建築部門有關人員的強烈反對。法國人在審查過程中不斷地修改, 取消了許多巴洛克式的裝飾,使正立面看起來顯得更加簡潔一些。也許是受到 路易十四的影響,貝爾尼尼的設計勉強被允許開始施工。開工不久,貝爾尼尼 就趕回羅馬,法國人依然用恭維和掌聲來跟他告別,可是等他走了之後,羅浮 宮的工程就停止了,法國又成立專門委員會來制定新的方案。

法國人最終沒有接受貝爾尼尼的方案,並不是因為他們不喜歡大師的設 計,而是與追求個性、強調動感的巴洛克風格相比,他們更加喜歡穩重嚴謹的 古典主義風格。貝爾尼尼在回到羅馬後,有點傷感地說:「在巴黎,我遇到一 個大敵,那就是法國人對我的曲解。」貝爾尼尼的創造力並沒有隨著年齡的增 長而衰退,在他80歲的時候,他還為教皇亞歷山大七世建造了陵墓。這座陵 墓位於聖彼得大教堂的對角線上。貝爾尼尼解釋說,是出於對這位教皇的深切 懷念,他才主動來做這件事情。

1680年11月26日,貝爾尼尼在羅馬去世,享年82歲。羅馬為他舉行了 隆重的葬禮。貝爾尼尼說過,一個藝術家如果想要成功,必須做到三件事:一 是及早地看到美, 並抓住它; 二是工作勤奮; 三是要經常得到別人的精確指教。

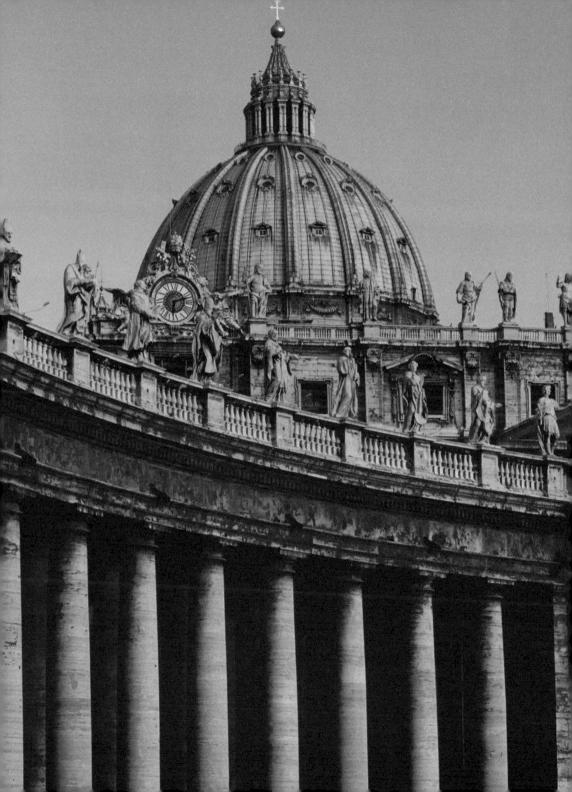

Francesco Borromini (1599-1667) 波羅米尼

緊張狂躁的建築大師

除了貝爾尼尼,義大利巴洛克建築藝術的另一位卓越的代表是波羅米尼。 雖然同屬於巴洛克藝術,但兩人的建築作品卻有著明顯的不同。貝爾尼尼的作 品帶著古典韻味,而波羅米尼的建築卻充滿著不可抑止的「衝動」。

作為羅馬巴洛克全盛時期的建築大師,波羅米尼的建築設計繁複無比,是 巴洛克風格的典型詮釋者。波羅米尼喜用凹凸多變的曲線和多種幾何形體複雜 交錯的設計,從整體佈局到細部安排,匠心獨具。從波羅米尼身上,我們更能 感受到一個新時代的脈動與呼吸。

波羅米尼 1599 年 9 月 25 日出生在瑞士盧加諾地區一個叫比頌內的小村 莊,父親是一位石匠,從小就跟著父親學習雕刻技術,後來他來到米蘭,在一 個叔叔那裡工作。1619年他來到羅馬,並在建設中的聖彼得大教堂裡得到了 一份工作,是一個熟練的砌牆工,後來因為出色的才華很快受到提拔,參與聖 彼得大教堂工程的繪圖和設計工作。1629年,主持聖彼得大教堂工程的建築 師馬得曼去世。波羅米尼轉入貝爾尼尼的手下工作,在這裡他有更多的機會參 與工程的設計。隨著經驗的積累,波羅米尼逐漸成為一個能夠獨當一面的建築 師。

當時在教皇的統治下的羅馬是歐洲的藝術中心,巴洛克建築在文藝復興建 築的基礎上發展起來。宗教改革動搖了天主教的根基,特別是在進入17世紀 後,天主教會的財富日益增加,為了向朝聖者炫耀教會的富有,同時也為了在 教堂中製造出撲朔迷離的空靈氣氛,羅馬教皇下令在羅馬城修築寬闊的道路和 宏偉的廣場,並鼓勵各個教區建造自己的巴洛克式教堂。於是,巴洛克風潮成為天主教用來對抗宗教改革運動的文化利器。

巴洛克藝術與文藝復興藝術有著明顯的不同。文藝復興意味著平衡、適中、莊重、理性與邏輯,它的建築是以簡單、比例平衡和相互關係為基礎,而 巴洛克建築卻拋棄了平靜和克制,講究富麗與繁華,強調感官享受,追求令人 意外的戲劇效果,巴洛克建築意味著動態、新奇,熱衷於不安和對比,以及各 種藝術形式的大膽融合,力圖突破既有的規範,追求波浪狀曲線和反曲線的形 式,賦予建築以動感的元素。巴洛克藝術重視色彩,喜歡採用對比色,試圖尋 求建築與繪畫、雕塑等藝術的融合,抹去它們之間的界線。

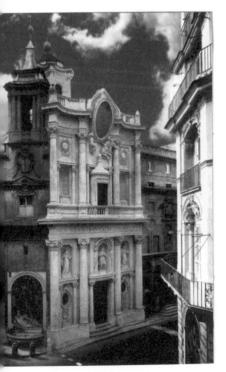

聖卡羅教堂的規模很小,但建築師在 其中展示了無窮盡的平面變化,烘托 出整個建築的強勁動態。

此時出現的巴洛克建築藝術的主題大多是宗教 性的,這些教堂在造型和裝飾上都追求感官的享受 和刺激,富麗堂皇、怪誕詭異,有著強烈的神秘氣 氛,所以巴洛克建築看起來就像一座大型雕塑。文 藝復興時期建築的平面圖一般呈正方形、圓形和十 字形,而巴洛克建築更多地選用橢圓形、橄欖形, 建築師們還利用複雜的幾何圖形變化生成更為複雜 的圖形。在貝爾尼尼的創作中,巴洛克建築還保留 著古典色彩,但波羅米尼則完全向另一個更為大膽 的方向發展。

早期,巴洛克建築師們通過對建築元素,進行更為複雜的設計來增強表達強度。例如採用雙排柱廊、壁柱與柱子結合、巨大的柱式、重複的斷裂簷部和山牆等等。而波羅米尼打破了這個傳統,他採用了一種解決建築空間問題的全新方法。波羅米尼將空間看成是建築的組成元素,他的建築空間是能夠被塑造的有形事物,與同時代那些裝飾華麗的建築相比,他的作品顯得更富有邏輯性,以至於同時代的建築師並不認同他的做法,認為波羅米尼的建築太過古怪荒誕。

F 9

1634年,波羅米尼接受委託主持重建聖卡羅修道院的內院。這座院子與波羅米尼以後設計的建築作品有明顯的不同。它的輪廓呈平穩彎曲狀,顯得非常嚴謹。院子裡由連續的柱廊組成的迴廊非常有節奏地伸展開來,建築師並沒有使用特殊的圖案和裝飾,而僅僅利用了建築本身創造一個別致的空間,從而給人以豐富感。波羅米尼通過巧妙的安排,讓建築形式重新煥發出生機,這是大師才華的初步顯現。

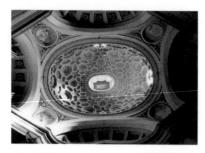

聖卡羅教堂的內部穹頂,內部空間在外部 光線的照射之下,明亮精美的穹頂與幽暗 的室內形成了鮮明的對比。

波羅米尼從 1638 年開始進行聖卡羅教堂的設計建造工作。因教堂內部空間狹小,以至於有人說它可以放進聖彼得大教堂的一個牆墩中。波羅米尼以天才般的手法將狹小的空間轉變成優勢,盡情地展現聖卡羅教堂平面的幾何複雜性。波羅米尼採用了三段式的連結設計:底層以古怪的波浪式幾何形體處理;中層採典型希臘式設計;上層是形式新穎的圓頂設計,這種突破傳統的組合可以充分凸顯幾何交織的美感。

在設計中波羅米尼使用了許多古典元素,例如不同高度的柱式,在三角形山牆裡有彎曲的山牆,中間有渦卷花樣和壁龕等。波羅米尼以純熟的手法將它們融合成一個波浪、流動的整體。複雜的內部空間以帶有方向性的水準柱頭加以整合,壁面則由半露出牆壁的柱子襯托出重點。建築師運用凹入的壁龕和突出的部分強調前進與後退的對比,使牆面給人一種膨脹與退縮的感覺,將整個建築的強勁動勢完美地烘托出來。聖卡羅教堂竣工之後,在建築界獲得了截然不同的兩種看法,有人認為它構思精妙,是新時代建築藝術的優秀代表,但也有人持相反意見,認為它過於怪異是對建築藝術的褻瀆。無論怎樣,波羅米尼的大名隨著聖卡羅教堂傳遍了整個歐洲。

同一時期,波羅米尼設計建造了菲利浦尼教堂和小禮拜堂。這是一個建築 群,波羅米尼將多個建築組合在一起,從而得到全新的空間佈局。波羅米尼按 照功能來規劃平面,他以院中的聖器收藏室和院子本身作為主體,兩側分別安 排兩條長長的走廊,創造了一個連續 的空間。小禮拜堂的正面牆壁內凹, 好像是一個張開雙臂擁抱前往這裡的 人事物。立面上的主山牆由弧形和三 角形組合而成,主簷部採用了連續的 卷渦,將立面的主體部分和側翼連接 起來。波羅米尼善於運用石膏、磚 建築材料,因為它們比大理石更容易 塑造成各種圖案,而這座教堂的許多 結構部分都有著裝飾的作用卻不是為 了承重。

1644年,波羅米尼開始為羅馬耶穌會大學設計聖伊芙教堂。教堂位於具有濃郁文藝復興風格的大學內院中,教堂的平面呈放射的六角星形,波羅米尼巧妙地將教堂的正面設計成凹形,並在教堂圓頂上面別出心裁地

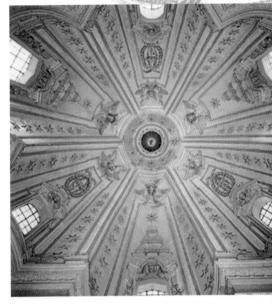

聖伊芙教堂位在一個文藝復興風格的院子中,波羅米尼通過巧妙的設計使建築宛如向 上飛升。

安放了一個螺旋形的採光亭頂,這樣就與院子周圍的帶有文藝復興風格的敞廊協調起來。建築師利用建築的曲線突出其動感,帶動周圍的建築群,而教堂的內部裝飾,波羅米尼依然強調了其動感變化的特色。他將教堂平面六角形的六個頂點設計成六個壁龕,它們以教堂圓頂下的六角形中心為基礎緊密地聯繫,讓整體建築有如向上飛升的模樣。

波羅米尼於 1646 終於等來了一次修建大教堂的機會,教皇委託他重建拉泰拉諾的聖喬凡尼教堂。這是一座早期基督教的長方形教堂,由於原來的主體結構需要保留,這份工程並沒有給波羅米尼太多自由發揮的空間。波羅米尼設計了寬大的柱子將以前的雙柱包裹起來,以加強對原有結構的支撐。寬大的柱子有節奏地排列在教堂裡,對空間的造型產生巨大的影響。波羅米尼還打算在教堂的中廳加上一個穹頂,但是他的修改計畫並沒有全部施行,工程進行到一半時,因貝爾尼尼等人的參與,重建工作脫離了波羅米尼最初的設計構想。

94 用圖片說歷史:從古典神廟到科技建築 透視54位頂尖建築師的築夢工程

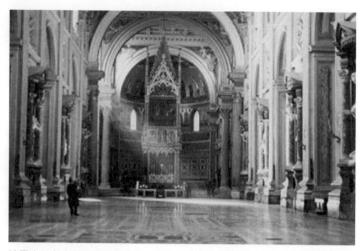

波羅米尼在大型教堂建築上的才華,在聖喬瓦尼教堂的設計中得到證明,但由於後來貝爾尼尼等人的參與,最後建成的聖喬瓦尼教堂已經不是波羅米尼最初設想的樣子。此為該教堂的內部空間。

波羅米尼和貝爾尼尼出生在同一年,他們順著文化趨勢,發展的自己的天賦,使巴洛克建築藝術更趨成熟。貝爾尼尼在很小的時候就被人視為藝術神童,波羅米尼卻出身低微,沒有受過正統的教育,不像貝爾尼尼很早就得到社會的肯定。而同樣才華橫溢的波羅米尼,當初在貝爾尼尼手下工作時「有志難伸」。當他終於獲得施展才華的機會,便想大膽創造屬於自己個性作品,卻沒有考慮委託人的要求。這一點和貝爾尼尼不同。貝爾尼尼非常懂得迎合教會的需求,也正因為如此,貝爾尼尼比較容易得到認同。過於強調自己個性的波羅米尼就沒有那麼幸運,他那些充滿探索的作品讓很多人都不喜歡,他很少有機會能像貝爾尼尼那樣,從教會手中接到大型建築的委託,但僅僅幾座小教堂,卻也讓波羅米尼躋身大師行列,在巴洛克建築藝術領域中,他的地位並不遜於貝爾尼尼。

波羅米尼的一生就像他的作品一樣,充滿了緊張、衝動與不安。他生性急躁、為人率真、內心狂熱。1667年8月2日他以自殺的方式結束了自己的生命。

Guarino Guarini (1624-1683) 瓜里尼

以數學為基礎來設計建築

義大利後期巴洛克的建築和數學的運算緊密地結合在一起,建築師會充分 運用數學知識來設計作品,當時的代表人物非瓜里尼莫屬,他的設計和著作是 後期巴洛克建築的主要參考。

瓜里尼於 1624 年出生在義大利的摩德納。他在家鄉接受教育,學習天文學、哲學、神學和數學等知識。1639~1647 年間,瓜里尼來到羅馬。此時,波羅米尼正在進行聖卡羅教堂的建造,巴洛克藝術風格給他留下了深刻的印象。1648 年,瓜里尼成了一位牧師,因為這個身份,他在往後的幾年去過墨西拿、杜林、巴黎、維察欽、布拉格、里斯本等地,他也為這些地方設計了不少教堂,並參與規劃建設一些小城鎮和城鎮裡的教堂。可惜瓜里尼大部分作品都已經遭到地震或火災的毀壞,沒有保存下來。

1656年,瓜里尼在里斯本設計了聖瑪麗亞教堂,這可能是他最早的建築作品。這座建築採用傳統的佈局,由袖廊和一個帶有半圓形壁龕的長方形大廳組成。在教堂的縱向軸線上,瓜里尼運用了一系列連續的穹頂,這在建築史上是前所未見的事情。而瓜里尼在墨西拿設計的索馬斯基教堂,則顯示了瓜里尼在創作風格上的變化。他設計了一個六角形的平面,突出柱子和拱的表現力,使整個建築結構的骨架呈現一種輕盈的感覺,牆的功能因而減弱,看上去像附在建築骨架上的一層皮。此外,他還使用了迭合的穹頂結構,以一個相互交織有如肋骨般的骨架為基礎,周圍開了一圈窗戶,然後在上面接一個小的、帶有傳統特色的穹頂。很明顯可以看出,瓜里尼在他的設計中,放入了哥德式建築和西班牙摩爾式建築的特色。

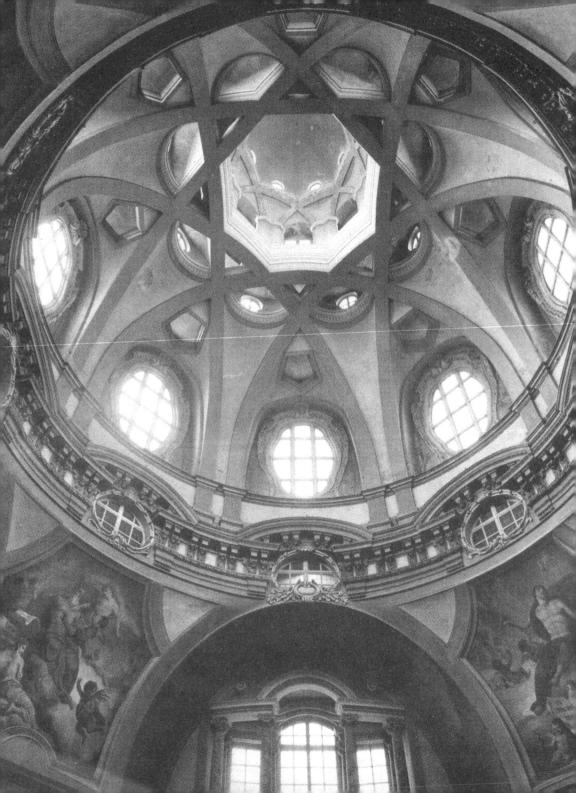

1662年,瓜里尼來到巴黎講授神學,同時著手設計聖安妮拉羅亞教堂。 在瓜里尼的設計中,教堂平面以一個拉長的希臘十字形為基礎,用壁柱連接成 一個八角形的空間。建築師在設計中借用了哥德式建築的「雙牆」結構,用雙 柱列與拱柱形成室內「屛風」,外牆兩側設置相互對稱的窗戶。可惜的是,這 座教堂在建造過程中就遭遇火災,最終沒有完成。1666年以後,瓜里尼定居 杜林,一直到去世,他最主要建築作品都位於此。

在杜林,瓜里尼在從事神職工作以外,還擔任薩弗伊公爵的建築師。瓜里尼受公爵的委託設計建造聖伊禮拜堂。這座禮拜堂不大,附屬於公爵宮殿的大教堂。禮拜堂採用了圓形平面,位於大教堂的東端。瓜里尼將這個圓形分成了九段,其中六個以每兩個一組為一個空間,上面架著大型拱樑;剩下的三個則闢為出口,其中兩個和教堂相連,一個通向公爵的宮殿。禮拜堂的頂部形狀非常複雜。三個巨大的拱柱支撐住一個圓環,穹頂架設在這個圓環的上面。瓜里尼運用了一系列的弧形拱柱,每六個拱柱為一組,架出一個六角形,上面再接連交錯的新的一組,這樣往上重複六次,一共形成了三十六根主要拱柱系統。

聖羅倫佐教堂的內部空間。

拱柱之間設置小窗透光,照射進來的太陽 光線在複雜的支架上搖曳迷離,這使得這 個禮拜堂成為有史以來人類最神秘、最動 人的建築空間之一。

聖羅倫佐教堂的建造始於 1668 年,這座建築更能展現出瓜里尼的建築設計才能。教堂的平面是一個長方形,牆壁非常厚實。在教堂圓頂的下方,瓜里尼設計了一個八角形的內牆,內牆的每一側都依次地凸出來、凹進去,形狀變化複雜,但又呈現出一定的規則。他也設計了同樣複雜而優美的圓頂,他發揮自己無限的想像力,將承重和裝飾性的樑柱相互交錯在一

起,形成八角星的形狀。在圓頂的四周,排列著優雅的橢圓形天窗,給人的感 覺就像懸浮在空中一般。

瓜里尼宮殿建築的傑作是在 1679 年在杜林修建的卡里尼阿諾宮,這是為卡里尼阿諾王子建造的。在瓜里尼的設計中,建築的平面呈一個「U」形,其中一個出口直通花園,但在建成後這個出口又被堵死了,十分耐人尋味。宮殿的立面為波浪形,內部的樓梯彎曲成一個優美的曲線連接著上下兩層,即使是在這樣的民用建築中,瓜里尼也同樣展現巴洛克精神的本質。這座府邸給人的感覺就像是一個半成品,它既是建築又像某種形態的藝術品。卡里尼阿諾宮造型獨特,是 17 世紀義大利最優美的府邸建築之一。

瓜里尼成功地融合了傳統的十字形、圓形、多邊形和穹頂等建築類型,並將它們重新組合成一個有藝術生命的新個體。瓜里尼對幾何圖形非常迷戀,他的建築作品展現出他在數學方面的才能。但更重要的是,瓜里尼透過自己的建築告訴人們,他不僅僅是一個建築師,同時他還是一個很好的哲學家和藝術家。在為薩弗伊公爵工作期間,瓜里尼共建造了六座教堂和禮拜堂,五座府邸和一座城門,他還出版了兩部關於建築的書籍和四部關於數學和天文的書籍。

他的論著以《民用建築》的影響最大。瓜里尼在這部作品中,有系統地 記述了自己的主要建築作品。但他設計建造的教堂等建築大部分都已經不存在 了,《民用建築》這本書提供了瞭解其建築的途徑。他還在書中討論了投影 幾何學,這是他在自己建築作品的中總結出來的科學幾何學知識。這本書在 1737年出版,瓜里尼於 1683 年 3 月 6 日去世。

Balthasar Neumann (1684-1753) 諾伊曼

纖柔自由的洛可可建築大師

法國的社會結構從17世紀末18世紀初發生了變化,封建君主統治逐漸沒落,民生經濟面臨崩潰、對外戰爭接連失利,法國的王權一落千丈,法國宮廷的鼎盛氣象逐漸衰落。在這樣的背景下,貴族們開始追求悠閒懶散的生活情調,原有刻板、嚴肅的古典主義,和巴洛克的喧囂和放肆逐一被唾棄。逍遙放縱的藝術風尚日趨盛行,這變是後來出現的洛可可藝術。

主教宮殿是諾伊曼最著名的代表作,同時是德國境內最知名巴洛克風格宮殿建築之一。

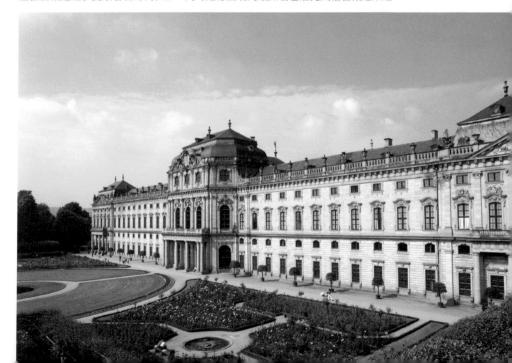

100 用圖片說歷史:從古典神廟到科技建築 透視 54 位頂尖建築師的築夢工程

> 洛可可建築的表現手法更加溫柔、細膩、纖巧,在局部細節方面較為瑣碎, 整體風格優雅而柔美。總之,洛可可建築講究的是纖細而自由的自然主義。這 種自然主義以無規則的雕刻形式作為基礎,岩石和貝殼為這種藝術裝飾提供了 富於變化的形式。而此時,法國已經取代義大利成為歐洲文明的中心,洛可可 藝術很快就從法國宮廷傳出,影響著歐洲其他國家的建築設計,甚至連中國的 仿歐建築也受到影響。直到19世紀初,伴隨法國大革命,洛可可才被新古典 主義藝術浪潮所湮滅。而諾伊曼則是洛可可建築的重要代表人物之一,他所設 計的作品,是洛可可建築風格和文化內涵的最佳代表。

> 1687年1月27日諾伊曼出生在波西米亞德國佔領區內。父親是一個非常 富有的商人,因此他有機會接受多種教育、到很多地方旅行,可以欣賞到不同 地區的建築物。波西米亞地區眾多的義大利巴洛克式教堂對他的幫助很大,影 響了他的早期創作。在他開始從事建築創作之前,他曾是一名炮兵工程師,事 實證明那並不適合他。

> 1719年,諾伊曼受巴伐利亞伍茲堡(Würzburg)的德國法蘭克主教委託, 在他的府邸裡建造一座宮殿。這座宮殿花費了25年的時間,建成以後成為18 世紀和柏林宮並列為德國建築藝術的代表作,稱為主教宮殿(Residence)。 整體看來,這座宮殿具有雄偉含蓄、優雅明快的特點。建築充分利用了內部的 形體變化和開敞的空間,配上繪畫、雕刻和懸掛的宮燈,使內部空間變得豐富 多彩、精巧活潑。

> 主教宮殿長 167 公尺,宮殿的正面朝向花園呈一條直線。在宮殿的二頭, 沒有採用宮殿建築中常用的借用凸出物以強調建築實體的手法,而是運用了壁 柱和扁平的三角牆來突顯建築本身。宮殿的中間部分進行了適當的裝飾,在建 築造型上,宮殿正面平靜而沉穩的風格絲毫沒有因此而改變。宮殿的入口處是 嚴謹的托斯卡納式圓柱,二樓高高的窗戶被雕塑裝飾著,這樣看來不會給人以 突兀的感覺。主教宮殿敞開的正面庭院非常像凡爾賽宮,有很大的外部空間, 頗具有皇家氣派。側翼突出的柱廊讓宮殿顯得內斂,從而使庭院看起來比較開 闊。

宮殿最負盛名的地方是前廳通向二樓宮殿的樓梯。雖然樓梯只是宮殿建築中很小的一部分,但在德國的巴洛克建築大師們的眼中,樓梯建築一向有著特別的位置。宮殿內的這座樓梯雄偉、輕盈、平穩地伸向二樓,被看作是諾伊曼的完美之作。據說諾伊曼在設計樓梯時,曾經想在前廳裡設計兩個對稱的樓梯,但是他的構想沒有得到主管建築師博夫蘭的同意。博夫蘭是一位理性的法國建

在宮殿寬敞的前廳有一個通向兩樓的樓梯, 這裏是主教宮殿最負盛名的地方。

築師,同時也是享有極高威望的洛可可室內 設計大師,他認為諾伊曼的想法過於離奇, 這麼高大的樓梯,根本不可能建在宮殿內。

但之後,樓梯的建設工作仍在歷經多人 之手後,終於在 18 世紀下半葉完成。值得一 提的是,在巨大樓梯上方繪有長 650 公尺的 美麗壁畫,這是 18 世紀知名義大利藝術家提 也波洛(Giovanni Battista Tiepolo)的作 品,也是整個宮殿最後完成的裝飾工程。

諾伊曼還設計了多個宗教性建築,其中最著名的有位於緬因河畔(Main)的菲爾吉曼根教堂(Pilgrimage church)以及內雷斯海姆教堂(Neresheim church)。菲爾吉曼根教堂的出眾之處在於雙塔的正面設計,精美別致。雙塔正面的波浪式線條柔和地彎曲著,塔樓的設計均勻而平順,輕盈地沖向天際。走入其中,就會感覺到建築的動態美。中央本堂的旁邊有一座圓形的側面祭壇,大理石的裝飾色彩是粉紅色和大紅色,柱腳與柱頭是鍍金的。在當時還設計了高大的窗戶,凸顯建築的壯美,而且便於室外的陽光照射進來。

洛可可建築講究的是纖細而自由的自然主義,建築裝飾手法比巴洛克風更見溫柔、細膩、纖巧。

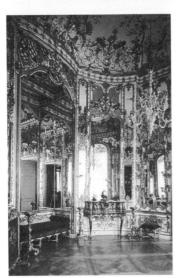

主教宮殿的內部裝飾,有著明顯的洛 可可風格。

教堂的整體風格是明朗、活潑的,本質 上具有非宗教建築的特徵。從教堂本身準確 的數學計算和清晰的比例關係來看,諾伊曼 並沒有拘泥於前輩創作者所制定的規則,而 是更加注重建築本身的功能定位,努力實現 自己的建築理念,這一點為人們所稱道。

Chapter 4

古典主義經典再臨

16th ∼ 18th

在 17 世紀,從法國興起的古典主義建築與義大利的巴洛克建築,同時在歐洲 佔有同等重要的地位。作為當時重要的建築潮流,古典主義與法國王權的興盛與衰 敗有著緊密的關係。

從 16 世紀至 17 世紀中葉,法國的封建王權仍然受到教會勢力的制約。不過在 義大利文藝復興運動的影響下,古典主義在法國開始萌芽。17 世紀下半葉,太陽 王路易十四擺脫教會的約束,集政治、軍事和文化大權於一身,法國的中央集權達 到前所未有的強大,古典主義建築也因此進入鼎盛期。

文藝復興時期的建築師們在創作中強調其藝術個性,而古典主義建築師們的創作則是為了彰顯封建王權的強盛與威嚴。法國的古典主義建築對其他歐洲國家也產生了極大的影響,並以並國建築師雷恩的創。 空別題著。

The state of the s

Louis Le Vau (1612-1670) 勒沃

法國古典主義的中興者

為了改建羅浮宮的正面,法國皇帝路易十四以迎接國王的禮節,將義大利著名的巴洛克建築大師貝爾尼尼請到了巴黎。眾所周知,貝爾尼尼的法國之行非常失敗,他費盡心思設計出來的方案受到了法國建築師的一致抵制。在貝爾尼尼回國之後,他的方案被徹底擱置。法國政府不得不又多次舉行設計競賽,最後建築師勒沃等人設計的方案脫穎而出,依據這個方案建成的羅浮宮正立面,後來成為法國古典主義建築的代表性作品。

路易·勒沃 1912 年出生於巴黎。他的父親雖然不是建築師,但也是一位很有成就的石刻巧匠。在父親的引導下,勒沃順利進入了建築領域,並很早就積累了豐富的經驗。1656 年建成的維康府邸是勒沃的主要建築作品之一,這是財政大臣福克的宅院。

勒沃在設計居住建築時,除了要考慮建築在外部構造所要呈現的風格特色外,更要考慮居住其中人的便利、舒適等因素。維康府邸的建築佈局非常嚴謹,正面是個很大的院落,院子四周是馬廄和僕役居住的房間。在主樓的中心位置,是一個面積很大的橢圓形豪華沙龍,朝向主樓後面寬闊的花園,使得室內光線明亮。身處裝飾華美的室內,可以直接欣賞陽光下花園的美麗景致,充分考慮到人在建築中居住的舒適性。

主臥和起居室分佈在沙龍的兩側,窗戶也都朝向花園。臥室、起居室和沙龍兩側的門排列在一條直線上。沙龍的前面是一個方形的門廳,樓梯間、次要的臥室和其他的一些輔助性房間分佈在門廳的兩側。經過建築師精心的安排,

使用效能很高。前廳、主廳、樓梯和餐廳等,形成一組日常生活主要使用的空間。臥室、辦公室、存衣室等由過道連接,形成私密性的另一組空間。

為了劃分建築內部的使用功能,勒沃將樓內的某些部分故意隔開來,還將主要的房間安排在第一層,這樣可以方便主人的日常生活起居。另外,為了各房間之間的聯繫方便,還設計了一些便捷的通道。維康府邸的花園非常有特色,是當時非常知名的古典園林藝術家勒諾瑞(Andre Le Notre)設計的。碧綠的草地在沙龍門外的平台下展開,草地帶有地毯式的花紋,上面的圖案都是非

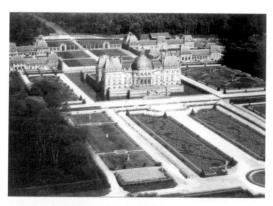

路易十四在參觀了豪華的維康府邸後心中不快,他隨即找了個藉口把府邸的主人財政大臣福克關進了監獄,而參與建造這座府邸的建築師則被他召集到了凡爾賽宮。

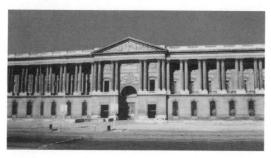

勒沃等人主持進行的羅浮宮東立面的改造工程,代表法國古典主義建築的成熟,這個立面也由此成為法國古典主義建築的甲程碑。

常規整的幾何圖形,還有水 池、噴泉等裝飾。筆直的中 軸路非常具有表現力,筆直 直指遠處的山丘。

1660年,勒沃設計了 馬薩林學院的大廈, 這座建 築是由他的學生德奧貝建浩 完成。這所學院是馬薩林專 門為法國的貴族子弟所設 立,是現在法蘭西學院的前 身。這幢大廈充分展現出路 易十四時代,法國人對於建 築的喜好,它佈局嚴謹,具 有紀念碑式的意義與形式。 構圖嚴格、嚴守對稱,中央 門廊採用巨大的柱子支撐, 顯得非常有力量,後部碩大 的圓頂則有著雄渾的氣勢。 大廈還呈現出法國傳統建築 的特色,例如建築顯得較為 分散、各部分的獨立性、採 用坡度較陡的屋頂等等,都 屬於法國傳統的建築樣式。

106 用圖片說歷史:從古典神廟到科技建築 誘視54位頂尖建築師的築夢工程

維康府邸的成功,讓勒沃得到了路易十四的賞識,這讓他在日後羅浮宮改建工程上有著關鍵性的影響。羅浮宮是一座文藝復興式的四合院,在16世紀60年代建成。羅浮宮的正面,也就是東立面的位置非常重要。它和舉行皇族重要儀式的教堂隔著廣場相對,而在廣場的南端,跨過塞納河,不遠處就是著名的巴黎聖母院。不過到了17世紀中葉,這個東立面與周圍的環境、文化氛圍越來越不相襯,法國政府於是決定改建。在經歷多方的角逐之後,1667年由勒沃、勒布朗和佩羅三位建築師所企劃設計的羅浮宮改造工程,終於被批准興建。

勒沃小心翼翼地展開工作,中央的塔樓完全是出自勒沃的手筆,他還改造了羅浮宮小方院的南面、北面和東面的建築物,不過朝向內院的立面則沒有太大的改動。然而更重要的工程則是勒沃會同另外兩個建築師,對羅浮宮的外立面進行了全新的改建。羅浮宮的東立面全長 172 公尺、高 28 公尺。建築師將

勒沃主持了凡爾賽宮的早期擴建工程,在他的努力下,凡爾賽宮初具規模。

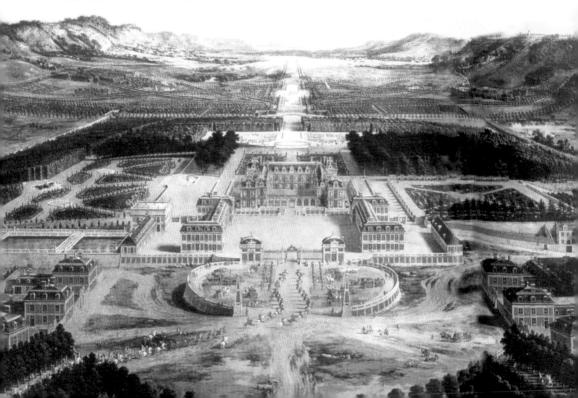

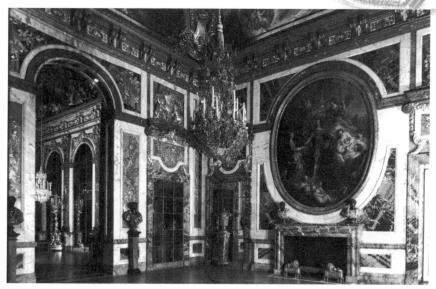

凡爾賽宮內部裝飾充滿優雅奢華風格。

底層設計成建築總高度的三分之一。二、三層是主段,也就是柱廊,建築師用 巨柱式的雙柱從第二層直接連通到第三層的頂部。

由於柱廊是建在既有的建築之上,雖然勒沃等人對原來的建築進行了一定的拆改,但與內部房間仍不契合。東立面左右共分五段,其中中央的一段分為三個開間,上設山花、凸出整個立面。凸出部分寬 28 公尺,和它的高度正好呈一個正方形。在立面盡頭兩端又各自凸出一個開間,以和中央的凸起相互照應。這部分凸起的寬度為 24 公尺,正好是柱廊寬度的一半。除中央段以外,各部均不設山花。雙柱與雙柱中線之間的距離為 6.69 公尺,是柱子高度的一半。

勒沃等人的設計具有古典主義建築的特徵,即上下分三段、左右分五段,各以中央一段為主,在構圖上等級層次非常分明。建築物各部分之間的尺寸保持了簡單的整數比例,具有精確的幾何性特徵。羅浮宮的東立面形體簡潔雅致, 色彩非常單純,改建後的羅浮宮成為古典主義建築的象徵,對各國建築的發展產生很大的影響。 勒沃參與的另一項重要工程是凡爾賽宮的建設。據說在維康府邸竣工之後,財政大臣福克非常得意,竟然邀請了路易十四來參觀他的府邸。維康府邸中華美的建築和壯麗的花園使路易十四感覺心中不快,他不能容忍自己的臣子竟然住在比自己的皇宮還要美麗的建築裡。路易十四找了個藉口把福克關進了監獄,而建築師勒沃則被他帶到了凡爾賽宮。

目前的凡爾賽宮庭院一景。

在路易十三的時代,凡爾賽宮在巴黎西南約 17 公里處,只是皇帝的一個普通的獵莊。最初的建築用磚砌成,是一個傳統的三合院。路易十四保留了這座宅院,並吩咐建築師以它為中心進行擴建。勒沃主持進行的擴建工程是在原有建築物週邊南、北、西三面展開的,其中以朝向花園的西立面為正面。建築師依然採用了巨大的圓柱作為支撐,第一層設有平台,第二層則點綴了一個淺淺的露臺,之後這裡建了鏡廳。勒沃在展現建築的宏大氣勢的同時,還希望為它加入更多靈動的色彩。他延長了建築的兩翼,使原有院落的前面又形成了一個有防禦功能的庭院。在禦院的前面,勒沃還設計了馬廄、廚房等輔助性的房舍,這些建築後來都成為凡爾賽宮的前院。可惜的是,在凡爾賽宮改建未完成時,勒沃卻在 1670 年 10 月 16 日於巴黎去世,留下遺憾。

Chapter 4

Christopher Wren (1632-1723) 雷恩

建築界中的莎士比亞

克里斯多夫 · 雷恩被認為是英國最傑出的建築師,他在建築領域的卓越地位,等同於文學界的莎士比亞、科學界的牛頓。這位建築師有著多方面的天賦。他既是數學家也是天文學家;他對結構和工程學有著出色的理解力。

雷恩家庭環境良好,他的父親是教區牧師,之後被擢升為溫莎天主教修道院的院長。因母親早逝,雷恩是由姑姑照顧,並和他姑姑的兒子一起成長,他還有一個有名的童年玩伴,就是當時英王查理一世的兒子——威廉王子。小時候的雷恩是一個身材瘦弱的孩子,非常喜歡畫畫,隨著年齡的增長,他畫畫的技藝也變得越來越精湛。他對周圍的各種事物都充滿了興趣,也對科學試驗非常著迷,自己還搭建了一個小實驗室。9歲的時候雷恩被送去倫敦的威斯敏斯特學校,他很快就在學校裡學會了拉丁文,並用拉丁文寫信給父親。

雷恩在劍橋大學的佩恩布魯克學院設計的這座小教堂,是他作為建築師完成的第一個建築作品。

1646年雷恩離開學校,但並沒有立刻進入大學就讀。在接下來的三年,他閱讀了大量的書籍。他在這期間自己製造了一個日晷和一個太陽系的模型,同時擔任一位醫生的助手,幫助醫生進行各式各樣的解剖實驗。1649年6月25日,雷恩進入牛津大學讀書,1653年畢業後繼續居住在牛津,直到1657年。雷恩在牛津的這幾年顯示出了他有著廣泛的興趣,他不斷地從一個範疇跳到另一個範疇。他進行

解剖實驗、製作量角器及其他測量工具、製造取水機器、並且尋求在海上進行 經度和距離測量的方法,還建造用於城市防護的軍事裝置等等。

1657年,雷恩成為天文學教授。他對行星沿橢圓軌道運行的理論,有很大的興趣,並且堅信這個理論終將得到證實。就連牛頓在三十年後提出的萬有引力定律,雷恩也曾在他自己的研究中提起過。實際上,牛頓第三定律的內容就是牛頓在總結雷恩、沃利斯和惠更斯等人的結果之後得出的結果。

但是,雷恩最重要的成就,還是在建築方面。他在牛津的時候就開始製造用於城市防護的軍事裝置,並尋求鞏固海港的方法,但真正引起雷恩對建築興趣的是他的羅馬之旅和羅馬作家維特魯威所寫的《建築十論》。在羅馬旅行時,雷恩參觀了瑪爾塞魯斯劇院的遺跡,這座建築深深吸引了他。1663年,雷恩受叔叔馬修的委託在劍橋大學的佩恩布魯克學院設計了一座小教堂。這是雷恩完成的第一個建築作品,佩恩布魯克學院也因此成為劍橋大學第一個獨立擁有教堂的學院。

同年,雷恩受賽爾登主教的委託,設計建造賽爾登劇院。這座劇院用來舉辦科學會議和舉行重大的學院活動,雷恩模仿羅馬的瑪爾塞魯斯劇院進行設計。他在這座建築的桁架上安放了一個跨度達 21 公尺的平屋頂,這被當時的人們看作是一個驚世駭俗的設計,有人甚至認為雷恩之所以做出這樣的設計,完全是因為他在建築設計方面的經驗還不夠豐富。其實,正如專家所指出的,賽爾登劇院和劍橋的小教堂都是採用雷恩熱愛的巴洛克藝術風格,這兩座建築都部分打破了古典主義的嚴謹規則,因而引起當時部分人士的不滿。

1665年,雷恩以英國使團成員身分,到法國訪問六個月。在巴黎他結識 了當時被法國國王邀請來的義大利著名建築師貝爾尼尼。法國正在改建羅浮 宮、凡爾賽宮、廣場等許多大型的建築群,這些正在興建的建築給雷恩很大的 震撼,他從中看到了建築藝術在社會生活中所產生的重大作用,和它所存在的 巨大發展潛力。雷恩在自己的日記中寫道:「建築也有著自己的政治使命。一 個國家的建築是這個國家外在的裝飾,它可以引發民眾的愛國熱情,使民族團 結,民眾合力。建築藝術所激發起來的感情,是推動一個國家一切偉大事業的 力量。」 倫敦大火為雷恩的建築事業帶來前所未有的機遇。1666年的這場大火使 倫敦損失慘重,古老的聖保羅大教堂、八十七個地區性教堂、眾多商廈和民宅 被燒毀。為了儘快重建倫敦,有關單位成立了「倫敦重建委員會」。而雷恩被 推舉為倫敦重建委員會的委員,並被國王任命為重建倫敦的首席建築師。與當 時的房地產投機商大批建造的缺乏個性的房子相比,雷恩設計的教堂建築有著 更為豐富的想像力,展現出創新性、藝術性與科學性。被燒毀的八十七座教堂 被委員會合併為五十一座,這些教區教堂全部由雷恩設計,而其中至少有三十 多座是在他親自監督下建造完成的。

這一批教堂都是在火災前的原址上修建的,每個教堂的規模都沒有擴大。雷恩按照新教的儀式進行了設計,打破中世紀時教堂中廳的信徒和教堂東端聖壇上的牧師,以及唱詩班遠遠分開的形式,讓牧師和信徒在教堂裡比中世紀時更加親近。他曾經說過:「不應該把教區小教堂造得過大,教徒們應該要能夠聽清和看清做彌撒的牧師。天主教徒之所以會造很大的教堂,因為對他們來說,在彌撒時能夠聽到神父的嗡嗡聲和看見聖餐禮就夠了,但對我們來講,我們的教堂應該是一個講堂。」但雷恩是一個聰明的人,他知道查理二世要恢復天主教的企圖,所以他設計的這些教區小教堂,大部分都可以非常輕易地用屏風將聖壇和大廳改造得適合天主教的儀式。這些小教堂都有垂直的鐘塔,雷恩把它作為整個教堂構圖的中心,柱式則採用古典樣式,但同時又透露出哥德式教堂的韻味。這些小教堂的設計,顯示出雷恩在理想與現實、傳統與創新中自由遊走的能力。

然而最能看出雷恩設計才華的,是重建聖保羅大教堂。聖保羅被認為是倫敦城的保護神。早在604年時這裡就建有一個木教堂。7世紀末,倫敦主教用石頭代替木材進行了重建。之後,教堂多次毀於火災,到1087年,原址上已經修建第四座教堂了,這次修建的教堂非常雄偉,然而到了16世紀末,它開始頹敗,人們不得不再一次進行修護。雷恩也應邀加入修復聖保羅大教堂委員會。1666年5月1日,雷恩提出了一個修復方案:拆去大教堂原來並不穩固的尖塔,而改成一個巨大的圓頂。圓頂在以前的英國教堂建築中從來都沒有用過,但到了8月,他的修復方案基本上被委員會接受了。但還不到一個星期,突然爆發的倫敦大火將聖保羅大教堂徹底燒毀。

雷恩正好可以重新進行設計。1672年,雷恩提出了自己的第一個正式設計方案,底座的平面採用標準的希臘十字形,即正十字形,正面呈現出巴洛克式的凹形風格,上面則加蓋一個巨大的圓頂。此時,查理二世和國會都在暗中試圖恢復天主教,他們鼓動教士們反對這個帶有新教色彩的方案。教士們認為它與傳統的英國教堂太不一樣了,而又與羅馬的聖彼得大教堂又太過相似,最後方案被否決了。1673年,雷恩又提出了一個修正的方案,在原來「希臘十字架」的西端連接了一個宏大的門廳,在後端加上了歌壇和聖壇,這樣底座就成為一個縱長形的拉丁十字架現狀。十字架的中心仍然是一個巍然高聳的圓頂。雷恩為這一方案傾注了極大的心血,他專門用橡木按照1:24的比例製作了一個模型。這個模型也非常雄偉,人甚至可以在裡面走動。參觀者可以走進模型內部,親身感受將來建成建築的實際透視效果和它內部的裝飾特點。雖然雷恩花費了許多精力來完善這個方案,但最終還是被否決了。

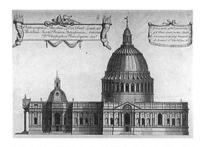

雷恩為聖保羅大教堂提出多種方案,圖 為希臘十字形方案。

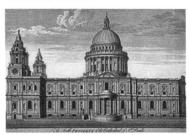

圖為聖保羅大教堂最終的設計方案。

雷恩並沒有氣餒,他接著在 1674 年 又提出一個混合折衷方案。這一次他仍然 採用縱長的拉丁十字形平面,對建築的週 邊設計進行改造,並在十字架中心上加蓋 了一個壓縮的、紡錘形的圓頂,圓頂上再 建一個七級的直指天空的尖塔。最後查理 二世批准了這個設計,國王還特別授權雷 恩可以在現有的設計基礎上,任意進行某 些修改。建成後的聖保羅大教堂長達 157 公尺,大圓頂最頂端的十字架高達 120 公尺。教堂將西面作為主要入口,從正面 進入教堂後,是一個巨大的門廳,繼而到 中廳,然後就是圓頂的下部,圓頂下部的 南、北兩面為十字耳堂,最東端是一個半 圓室。

教堂內部還設有幾個小禮堂,可以

供市長、主教等人做禮拜用。大教堂的正面是整個建築中最莊嚴雄偉的立面, 入口是由雙科林斯柱組成的一個兩層門廊,門廊的上層有四對雙柱,下層為六 對。內壁設有壁柱。這些雙柱、壁柱在一起形成整個建築外部自然流動的韻律。在三角山牆上雕刻著一幅壯麗的浮雕,名為「聖保羅改變歷史」。門廊兩邊各有一個塔樓,兩塔的台座下方為雙柱,樓上部的石構件向上收縮成蔥形的鉛頂。這兩個塔有著鮮明的巴洛克建築風格。

圓頂是聖保羅大教堂最重要的特色,也最能體現出雷恩高超的設計才能。以前英國的教堂建築都只用尖塔,圓頂的採用是從聖保羅大教堂最先開始的。巨大的圓頂加蓋在平面十字架的中心,它的總重量為35,000多噸,如何支撐這樣一個廳然大物是一個不太容易解決的難

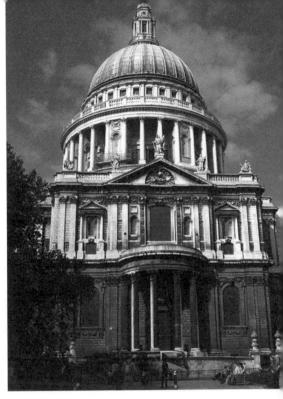

今天的聖保羅大教堂。

題,雷恩在數學方面的知識幫了他的大忙。雷恩在下面設計了八個巨大的柱墩,柱墩上支撐八個同樣巨大的圓拱型結構,連接圓頂的基部,將整個圓頂托起來。圓拱的上方有三十二個牆垛從鼓形牆壁上支出,終止於四分之三的圓柱上,形成周柱式,每四間中有一間採用實砌,這樣可以使結構更加堅固。

雷恩將圓頂設計成三重。它的內層是一個半圓形的磚體結構,這層的高度相對低淺,雷恩設計這一層內圓頂主要是為了照顧教堂內部的視覺效果,避免因外部圓頂過大而給教堂裡面的人造成壓迫感。圓頂的第二層是同樣由磚塊砌成的截斷錐體,它的上部支撐教堂頂上的石造燈籠式天窗、十字架和最外層的圓頂。這個磚錐體巧妙地解決了內外圓頂的聯接問題。最外層的圓頂是覆蓋了鉛皮的木結構,採用品質較輕的木材可以有效地減少整個圓頂的重量,又可以使圓頂的外部顯得飽滿挺拔。內層的圓頂直徑約為33公尺,而外層圓頂的直徑約為45公尺,內外圓頂之間除了磚砌的圓錐殼體以外,還用了兩重鐵鏈加固。人們站在石迴廊上可以清楚地看見圓頂上的圖畫、鐵工藝品和雕刻。這條迴廊是非常奇妙的,只要在廊上任何一處對著牆壁小聲地講話,在走廊的遠處

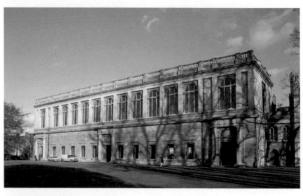

三一大學圖書館代表雷恩第一個創作階段的結束,在此後,建築師的設計開始轉向更為複雜的結構。

都可以清楚地聽見。經過迴廊,沿著內部的樓梯繼續往上攀登,就可以登上圓 頂最上端的採光亭。

聖保羅大教堂的建造非常值得英國人驕傲,它完全由雷恩一個人設計並執行建造施工,在他中年時就宣告落成,而羅馬的聖彼得大教堂卻用了120年,先後有十三個建築師參與了設計建造。聖保羅大教堂的內部裝飾得金碧輝煌,充分反映出它作為英國皇家大教堂的氣魄。拱頂石雕刻精美,拱肩上的馬賽克壁畫是四大先知的形象,圓頂上是反映聖保羅生平的浮雕裝飾畫,給人的感覺仿佛是走進了基督教藝術的畫廊中。

從17世紀60年代末起,雷恩被大批的建築設計訂單包圍,僅在倫敦一地就讓雷恩忙不過來了。同時,他還要為國王、大學、市政局等建築宮殿,和要設計莊園、市政廳、大學、軍醫院、圖書館等。在這些雷恩設計的眾多非宗教作品中,非常值得一提的是劍橋的三一大學圖書館。這所圖書館始建於1676年,在這個設計中,雷恩以高超的技藝解決了一系列建築結構上的難題。圖書館的主立面由兩層柱式列拱組成,上層顯得比下層還要沉重一些,具有鮮明的巴洛克建築風格。它的主立面和周圍的舊建築結合在一起,但同時又將它相鄰的大學住宅樓群區別開來。圖書館的一層是開放式的結構,與兩側的走廊高度一致,形成了一個傳統風格的迴廊。雷恩將二樓寬敞高大的閱覽室的地板降到

了底拱拱基的高度,同時他還設計用山牆的三角面將拱基遮住,這樣就使圖書館的正面顯得宏偉而莊重。英國的建築歷史學家普遍認為,三一大學圖書館代表雷恩第一個創作階段的結束,在以後的創作中,他開始轉向更為複雜的結構。

雷恩還嘗試建造巨型的建築物,例如 1683 年動工的切爾西軍醫院、同年動工的溫徹斯特宮殿、1696 年動工的格林威治海軍醫院等。在皇家宮殿漢普頓宮中,雷恩設計了一座作為皇家入口的鐘院和一幢公園大樓。他採用白色的石塊來裝飾公園大樓深色的立面,並在立面中央位置設置半截柱的樣式,使整個立面更加鮮明突出。在鐘院裡,雷恩則巧妙地將宮殿的華麗和隱秘色彩結合在一起。

雷恩曾經就讀的牛津大學。

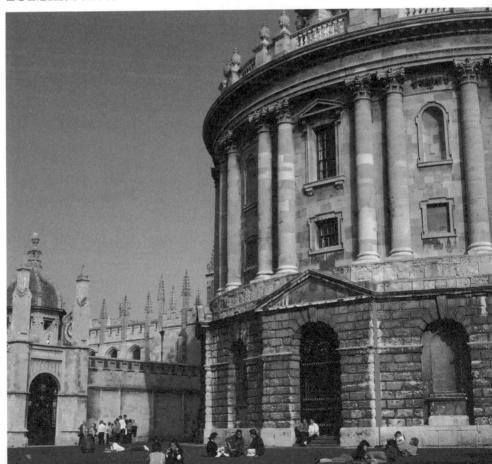

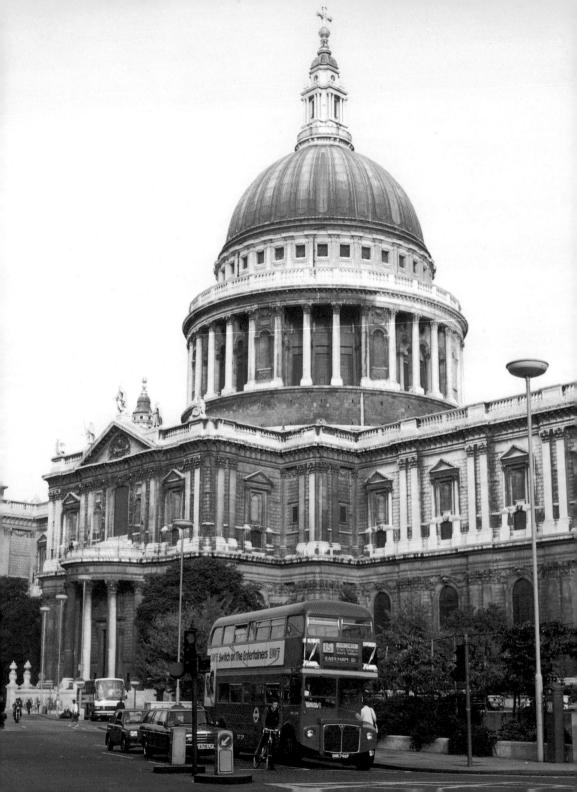

從切爾西軍醫院可以看出,雷恩非常在意建築的幾何形體和各部分的比例關係。

英國人說雷恩創造了英國歷史上最好的教堂——聖保羅大教堂;建造了英國最豪華的軍醫院——格林威治海軍醫院;還建造了英國最大的宮殿——馬爾波羅公爵宮。在雷恩漫長的建築設計活動中,他基本上實現了自己在建築方面的所有想法。他一生中共建築了四座宮殿、三十五幢辦公大樓、五十五座教堂、八所學校和四十多棟其他的建築物。如果將他設計的這些作品全都集中一起,可以組成一座大城市。雷恩在1685年到1702年間,曾多次當選為議員。他還被國王授予貴族稱號,獲得了從男爵的爵位。1723年2月,雷恩在一次旅行回家的途中感冒,不久,這位傑出的建築大師離開了人世。3月5日,人們將他安葬在由他設計並建造的聖保羅大教堂的地下室。在他的墓碑上寫著這樣的話:「朋友,如果你想尋找我的紀念碑,那就請你往周圍看看吧。」

Jules Hardouin Mansart(1646-1708)

巴洛克和古典主義集大成者

· Hanne

朱爾·哈杜安· 孟薩 1646 年 4 月 16 日出生在法國巴黎,是法國 17 世紀最著名的建築設計師之一,被看作是法國古典主義和義大利巴洛克建築的集大成者。他也是路易十四所欣賞的為數不多的宮廷建築師之一。

孟薩最早師承法國著名的古典主義建築的創造者弗蘭 · 孟薩。兩人是叔侄關係,因此後人也稱他為「小孟薩」。孟薩繼承了叔叔的繪畫藝術和設計風格,也從當時的皇家設計師那裡吸收許多經驗。孟薩所處的年代是法國的古典主義和義大利的巴洛克建築相互影響的階段,所以許多史學家和建築學家經常把兩者混為一談。雖然從表面看來,兩者難分伯仲,但究其歷史和文化內涵,古典主義和巴洛克風格相差甚遠。

古典主義產生於 16 世紀下半葉,當時法國已經是一個統一的民族國家, 王權勢力牢固。到了 17 世紀,路易十四成為法國最高的立法者和統治者,擁 有絕對君權,於是早期的古典主義也就演化成古典主義的宮廷文化。有趣的 是,這種看似霸道的古典主義,卻又是唯理主義。這主要取決於兩大方面的原 因:首先,法國的君主中央集權制是以新興中產階級為基礎,在這個大背景下, 封建領主的割據局面被消除,君主專制成為新興中產階級實現其最大利益的工 具。他們積極發展了商業貿易,建立國內統一的大市場、努力擴展海外殖民地, 並停止對新教徒的迫害。可見君主專制的社會政治制度,順應法國歷史的發展 潮流,展現理性和有序的國家管理方式。

其次,17世紀也是人類自然科學發展迅速的時期,打破神學思想的束縛,

數學、物理學、化學、天文學、地理學、生物學、哲學都得到極大發展空間。學者們開始認識到,通過理性的認知才能真正為人類社會服務。當時的理性主義的科學家們認為,理性是不依賴經驗、感覺和偏好,即使簡單的藝術創作也要像數學一樣嚴謹、合乎邏輯。基於以上的原因,古典主義也可以理解為是君主政體下的理性主義。至於巴洛克風格,是天主教教會為了維護宗教本身的權威,為了讓更多的異教徒皈依在教堂,於是採用具有感官性、衝擊力的建築圖案,產生震撼力和感召力。

古典主義和巴洛克風格的對立是顯而易見的。巴黎建築學院的第一任教授布隆德曾經批評說:「建築師如果一味地追求裝飾,沉溺於個人的習慣偏好和無關緊要的繁瑣細節,設計出來的建築就會失去真正實用的功能。只有拋棄一切曖昧的東西,注重條理、佈局和結構的設計,才能創作出美觀的建築。」這些建築思想和理念影響了小孟薩的建築創作。他的第一個工程是擴建聖日爾曼·萊伊城堡,這個城堡曾經是路易十四在 1661 年至 1681 年的居所。擴建後,城堡的度量和比例更為合理,襯托出建築的美感。

1675 年,小孟薩開始著手凡爾賽宮的擴建與改造,包括宮殿的南、北兩翼、禮拜堂及鏡廳的室內裝修等。他的設計風格顯露出建築師主觀的思維,南北兩翼的柱式立面相當嚴謹、齊整,但是組合的節奏充滿了變化。他設計的鏡廳內部裝飾是由畫家勒·布朗來完成的。富麗堂皇、色彩絢爛的鏡廳內,長廊一側是十七扇朝花園而開的巨大拱形窗門。另一側是由四百八十三塊鏡片鑲嵌而成的十七面落地鏡,它們與拱形窗門相對稱,把門窗外的藍跟法國的許多偉大的建築師一樣,小孟薩也參與了凡爾賽宮的建設,他設計的宮殿建築簡潔明快,莊重而不單調。

天、景物鏡子中映照出來。同時廳內三排掛燭上三十二座燭臺,以及八座可插 一百五十支蠟燭的高燭臺所點燃的蠟燭,經過鏡面反射所形成的燭光,能夠把 整個大廳照得金碧輝煌。空間和光線的交織富有浪漫迷離的情趣,彰顯出路易 十四的尊嚴和偉大。鏡廳建成之後,成為宮廷舉行大型舞會和招待外國政要或 高級使節團的重要場所。

為了避免凡爾賽宮的單調和乏味,小孟薩在宮殿的園林中修建了一些小建築。例如環形柱廊,圍繞著一座噴泉,動靜對比充滿著靈動的氣息。凡爾賽宮建成之後,成為歐洲最宏大、輝煌的宮殿。它的整體佈局嚴謹、勻稱,尤其是錯落有致、秩序井然的景觀,讓歐洲其他皇室羡慕不已,成為競相效仿的對象。路易十四也因此被視為法國的「偉大君王」,且被奉為「歐洲的首席紳士」。凡爾賽成了歐洲矚目的中心,其繁複的宮廷儀式、官方語言、禮儀、趣味,甚至建築風格,都成為歐洲各國王公貴族們追求的時尚。

在小孟薩的眾多工程當中,1680至1706年設計建造的巴黎恩瓦立德新教堂是較為突出的一個。教堂位於巴黎榮軍院中,由路易十四下令建造,其目的是為了紀念「為君主流血犧牲」的人,並用來改善殘廢軍人的生活。在這個背

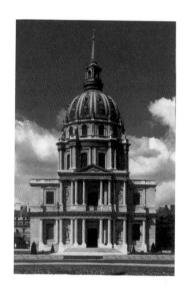

景下,小孟薩徹底摒棄了16世紀仿羅馬耶穌會教堂和17世紀仿歌德式教堂的傳統手法,採用了正方形的希臘十字式平面,中央頂部高鼓著三層穹隆,外觀呈金色的拋物線狀,略微向上提高,頂部還加了一個文藝復興時期慣用的採光廳。穹頂的正中畫著耶穌,尊崇而又空靈。穹頂下的柱式立面穩重高雅。教堂高105公尺,為榮軍院的垂直構圖中心。總體來看,新教堂的外形有著古典主義的簡潔與和諧,同時也摻雜著巴洛克建築的元素,非常富有節奏感。

小孟薩在巴黎榮軍院中設計建造的恩瓦立德新教堂採用了希臘十字形平面,這座教堂被認為是法國 17 世紀最完整的古典主義建築物。

作為宮廷的首席建築師,小孟薩也迎合了路易十四的「胃口」,在穹頂上面鑲嵌著貼金的「戰利品」浮雕,在綠色底襯的對比下,耀眼奪目。雖然這會招來批評家的「挖苦」,但是在那個君主專制的年代,小孟薩所設計的建築也帶有著排他性的特徵。恩瓦立德新教堂因此成為法國 17 世紀最完整的古典主義紀念物。

1690年開始建造的的旺多姆廣場是小孟薩關於城市規劃的代表作之一。 旺多姆廣場原名為「勝利廣場」(Place des Victoires),是南北長 213 公尺、 東西寬 124 公尺的長方形。小孟薩削去了廣場四方形平面的四個尖角,使其轉 折處較為柔和。廣場上的建築物由建築師統一設計立面,再賣給私人在後面造 屋。建築統一限定只能蓋成三層樓,底層做成石塊的柱式基座模樣,二、三層 也用通高的壁柱,稍有點變化,在保持廣場的整體風格的同時,也避免了呆板 和沉悶。頂上有突出的天窗,結構清晰,給人以均勻的韻律感,整體效果傳達 出古典主義精神。旺多姆廣場是為路易十四歌功頌德的產物。1699年,路易 十四的騎馬銅像在這裡樹立起來,後來被毀掉。取而代之的是於 1810 年建造 的高達 44 公尺的青銅柱,這個青銅柱是為了紀念拿破崙 1805 年在捷克取得勝 利而建造的。紀念柱後來在法國革命期間被推倒,又於 1875 年以同樣的風格 樹立在廣場當中。由於旺多姆廣場位於巴黎城中心的第一區,因此對巴黎的城 市規劃有著關鍵地位,雖然當時的建造主要是出於政治需要,但是小孟薩還是 用自己的設計靈感,為巴黎創造了一個功能明確的城市空間。直到今天仍然是

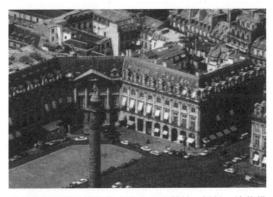

勝利廣場周圍建築物的立面由小孟薩統一設計,這使得 該建築群在風格上保持了高度的一致性。

法國巴黎的地標性建築,吸 引著全球各地的遊客。

小孟薩的建築設計影響深遠,甚至在聖彼得堡和君士坦丁堡的城市建築中也能看到他的痕跡。路易十四為了獎勵他對法國建築的貢獻,曾經賜爵位給他,引起了朝中大臣的不滿,他們認為一個建築師是不配獲得爵位的,路易十四

卻反駁那些粗淺的大臣說;「我在一個時辰內可 以冊封二十個公爵,但造就一個小孟薩卻要幾百 年的時間。」路易十四本人也是一個具有較高藝 術修養的國王,他支持建造了許多國家性的大建 築。在他看來,國王的功績如果能夠名垂青史, 最直接有效的辦法就是建造規模宏大的建築物。 因此,他不遺餘力地興建大型的建築,有時還會 親自過問建築的進度,並與宮廷的建築師和園林 設計師一起討論設計方案。路易十四曾經在自己 的回憶錄中寫道:「榮耀是對生命本身的憧憬, 我對榮譽的奢求遠甚於其他的東西;榮耀永遠都 不會使人厭倦,為此付出任何代價都是值得的。」

路易十四熱衷於建造國家性的 宏大建築,他認為這是使國王 功績名垂青史最為有效的方式。

路易十四的榮耀觀促成了當時法蘭西文化的鮮明特點,即「偉大的風格」, 這一特點發展到極致就變成了桎梏,一味的追求典雅、崇高、莊嚴和偉大就失 去了文化或建築本身的活力。但無論如何,小孟薩確實是路易十四偉大風格的 執行者,他用超出常人的智慧和靈感為自己贏得了理所應得的尊榮。

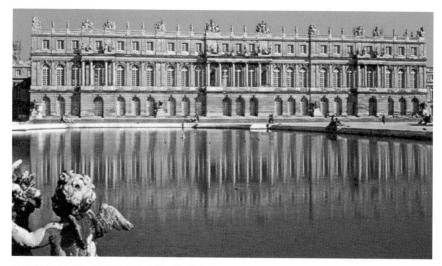

凡爾賽宮正立面,是小孟薩的建築風格代表作。

Chapter 5

新古典的優雅簡樸

 $1700 \sim 1880$

荷蘭、英國、法國等歐洲國家從 17 世紀中葉開始,相繼爆發革命浪潮,資產階級最終佔據了歐洲政治舞臺的中心。面對代表封建王權的各種建築風格,掌握政權的資產階級採取了抵制的態度,他們要按照自己的理想來重新構築新的世界。

每當西方歷史出現重大轉折時,人們總是將目光投注在古代,這一次也不例外。建築師們希望能從古建築中找尋到創作的靈感,文藝復興的傳統再次回歸,而 18世紀中葉出現的「考古熱」更推動了這一波「復古浪潮」。科學技術的發展也 使人們的觀念發生了重大轉變。

18 世紀和 19 世紀的建築主要受到兩種建築思想的支配,即法國理性主義傳統建築思想和英國經驗主義傳統建築思想。前者源於笛卡爾哲學中的清晰性和計算準確性;後者則是經驗論的一種表現,並以如畫風格建築得以推廣。不過,只要我們仔細觀察建築師們的具體作品,就很容易發現兩種建築思想,其實也在相互吸收、影響。

這股新古典建築風格並不局限在英、法兩國,它遍及整個歐洲大陸,甚至從遙 遠的北美洲也可以發現它的身影。

John Vanbrugh (1664-1726) **范布勒**

建築師與喜劇作家

多才多藝的英國建築師約翰· 范布勒既是一位優秀的建築師,也是一位頗受歡迎的喜劇作家。他在 1664 年 1 月 24 日出生於倫敦,父親是一個非常成功的商人,范布勒出生不久,他們全家從倫敦遷到了賈斯特。范布勒從小在賈斯特的學校就讀,19歲時留學法國。兩年後,范布勒加入了軍隊,1690 年秋天因為間諜罪被法國政府逮捕。1692 年 2 月,范布勒被關入巴士底監獄。他在獄中期間,開始了戲劇創作,朋友們都非常納悶,他是如何在那個嚴酷的監獄中寫出喜劇作品的。和許多曾被關在巴士底的英國軍官一樣,范布勒最終被釋放,回國時受到了熱烈的歡迎。

作為一位戲劇作家, 范布勒寫下了多部劇本。1696 年在倫敦皇家劇院上演的《西伯的最後一次愛戀》為范布勒贏得了讚譽, 人們稱這個劇本創造了「舞臺史上最佳的花花公子形象」。但范布勒的劇作也受到了猛烈的攻擊, 批評者認為這些作品表現的主題非常不道德。范布勒的其他戲劇作品還有《陰謀》、《背叛的朋友》等。

范布勒走向建築界其實是受到了當時社會環境的影響。由於那時在英國還沒有特別專業的建築訓練,建築師並不是一個專門的職業,一些貴族和有錢人在修建自家宅院的時候往往也參與到建築設計中,有一部分人因而發現了建築的樂趣做起專業的建築師來。范布勒的朋友霍克斯莫,也是影響他進入建築領域的關鍵之一。霍克斯莫曾經做過建築師雷恩的助手。在這位朋友的慫恿下,范布勒在 1699 年成為卡雷爾勳爵的私人建築師。

范布勒的第一件建築作品是約克郡的霍華德城堡。他試圖將法國 17 世紀凡爾賽宮的氣勢引入英國莊園,同時還要兼顧這些英國貴族對於舒適生活的要求。霍華德城堡酷似凡爾賽宮的平面佈局,主建築兩翼張開,前面是一片方形廣場。內庭院中有馬房和廚房等附屬建築。城堡長 200 多公尺,寬約為 130 公尺,建築物中央圓頂的高度達到了 70 多公尺。建築物的中心樓擁有一個巨大的圓頂大廳,中心樓的一側是一座擁有二十個穿廊大廳的大樓,另一側的樓房也具有同樣宏大的規模。范布勒特別喜歡宏偉壯麗的氣勢,他設計的建築體積巨大,比例粗獷,外表厚重。霍華德城堡一舉成名,范布勒成為領導英國巴洛克風格的別墅建築師。

范布勒另一座代表性的建築是布雷尼姆宮。這座建築是英國國王賜給著名將軍約翰·邱吉爾的官邸。1704年8月13日,他在巴伐利亞打敗了路易十四的軍隊。為了嘉獎他的功勳,國王封他為馬爾伯勒公爵,並將這座府邸賜給了他。范布勒於1705開始進行布雷尼姆宮的建造。在設計時,無論園林的佈局還是建築所要體現的總體風格,都是為了表現馬爾伯勒公爵建立的卓越功勳,所以在這座建築中幾乎囊括了古埃及、古希臘和古羅馬時代的一切古典藝術。

范布勒在設計霍華德城堡時,參考了凡爾賽宮的平面佈局,主建築兩翼張開,前 面是一個方形的廣場。

126 用圖片說歷史:從古典神廟到科技建築 透視54位頂尖建築師的築夢工程

公爵在為這座府邸選址時,先看中了一個寬闊的河谷,這條小河名叫格利姆,它和另外一些支流一起形成了一片沼澤。范布勒主張在河上修建一座大型拱橋,主橋的橋拱寬31公尺。1708年拱橋開始修建,但由於工程造價太高,加上公爵夫人極力反對在河上修建拱形橋樑,最後只好建了一座普通的橋,將布萊尼姆宮與牧場連接起來。

由於公爵夫人的反對, 范布勒沒有實現在格利姆河上 建造一座大型拱橋的願望, 但建成的橋依然形式優美, 成為布雷尼姆宮中引人注目的景緻。

范布勒曾經主張將布雷尼姆宮裡的伍德斯托克宅第的遺跡保留下來,1709年的一份備忘錄記錄了他為此所做的努力。范布勒竭力主張修復古代建築,他認為這些歷史建築比單純的歷史書籍更能激起人們的想像,透過建築人們可以更清晰地認識當時的歷史背景。他分析道:「由於在這座莊園中沒有太多變化的景物,所以需要盡可能地補充建築物或植物來充實它的空間」。范布勒認為伍德斯托克宅第「可以將周圍的各種景物融為一體,只要進行恰當的安排,那個地方就可以提供大自然所需要的一切。因為在圍牆周圍有茂盛的樹木,還有許多野生的灌木叢,處在兩邊斜坡上的所有建築物都被樹木所環繞,這是多麼令人心曠神怡的景象」。馬爾伯勒公爵夫人卻反對保留伍德斯托克宅第遺跡,如同格利姆河上的大型拱橋方案一樣,建築師的規劃最終都被放棄了。

在四周精美花園的襯托下,布雷尼姆宮顯得厚實莊重,給人以雄偉壯麗的印象。宮殿的主樓聳立在寬廣的庭院深處,主樓裡面包括大廳、沙龍、主人臥室、起居室、餐廳、書房等。主樓正中入口處是一個雄偉的柱廊,前面連接寬闊臺階。在主樓朝向花園的一面,樓上的四個角上分別樹立了四個沒有頂的多棱塔。主樓的前面兩側各有一個規模很大的院子,其中一個為廚房和僕人的房屋,另一個裡面是馬廄等。顯然,建築師在設計布雷尼姆宮的時候,參照了凡爾賽宮的佈局。

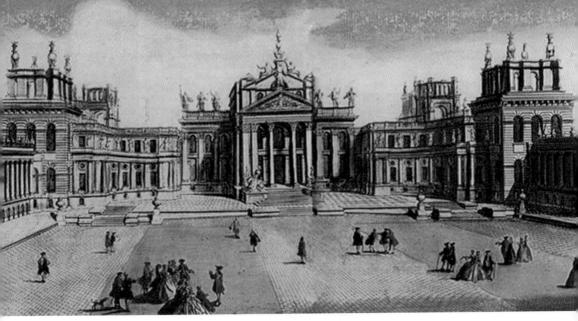

布雷尼姆宮中有規模龐大的庭院,這使宮殿具備了宏偉的氣象。

范布勒的設計非常雄偉,而且他自稱裡面包含了「理性」,但是從實用的 角度來講,建築師的某些處理並不值得稱道。從廚房到餐廳,要經過一道又一 道長長的廊子,還要橫穿過大廳,為了滿足主人的需要,必須雇用大量的僕役。 另外,雖然宮殿內房間很多,但光線充足適於居住的卻沒有幾個。范布勒在宮 殿的西側臺階上修建了一座水景園。水景園的中間和四個角落各有一座噴泉, 雕像和裝飾牆錯落有致地分佈在水景園之中。十三個噴水池組成了一個小型的 階梯式瀑布,在水景園的中間流淌。

布雷尼姆宮處在牛津郡境內寧靜的鄉村環境裡,園林廣闊,綠樹成蔭。這裡的花園不像凡爾賽宮的花園那樣有許多人造的痕跡,更注重顯示其自然的美景,是典型的英國式如畫傳統風格園林的代表。英國首相溫斯頓 · 邱吉爾就誕生在布雷尼姆宮,他是第八代馬爾伯勒公爵的孫子。

范布勒的主要建築作品還有建於 1720 至 1725 年間的德拉瓦爾城堡。這座城堡帶有沉重的多棱塔樓,人們說范布勒是在用這座建築來紀念自己在巴士底監獄的生活。范布勒在 1703 年為自己設計建造了一座住宅,他於 1719 年 1 月結婚。四年之後,因為在建築領域的貢獻,國王授予范布勒爵士爵位。1726 年 3 月 26 日,建築師在自己設計建造的住宅中去世。

Ange-Jacques Gabriel (1698-1782) 加布里埃爾

繼承法國優雅傳統

安熱·雅克·加布里埃爾是一位非常有影響力的法國建築師。經過他改革的新古典主義,在18世紀成為法國建築的主流風格。建築師將這種流行的風格與法國固有的優雅得體的傳統融合在一起,為後來的建築師提供了優秀的範例。

加布里埃爾於 1698 年 10 月 27 日出生在巴黎。他的父親加布里埃爾五世是法國宮廷的首席建築師,在當時非常有名氣。加布里埃爾沒有像其他的建築師那樣去義大利學習,而是很早就跟隨父親在皇室的建築工地上工作,積累了豐富的經驗,對加布里埃爾以後的建築創作極有幫助。1728 年,加布里埃爾成為法國皇家建築學院的成員。1735 年,他被任命為宮廷首席建築師,成為他父親的助手。加布里埃爾在建築方面的才能得到了皇室的欣賞,1742 年,他成功接替父親成為法國國王的首席建築師,同時成為法蘭西建築學院的院長。

1748年,為了建造國王路易十五的紀念雕像,舉行了一次設計招標。在建築師們提交的作品中,有一百五十多份將雕像的地址選在了巴黎。但是由於徵購那些地點的土地需要巨額的資金,所以國王特意劃出了巴黎杜樂麗花園(Jardin des Tuileries)盡頭的一大片空地,並於1753年重新舉行設計招標。這一次的招標範圍限定了在建築學院內部,只有十九個建築師有資格參與招標。結果加布里埃爾奪魁。1755年,工程正式動工。這項工程,完成後稱

為路易十五廣場,也就是現在的協和廣場(Place de la Concorde),他是歐洲最宏偉同時也最獨特的廣場。巴黎雖擁有許多著名的建築遺跡和廣場,但是它們彼此孤立地存在,但新建的路易十五廣場卻轉化成城市生活的一部分。

杜樂麗花園前的這塊空地緊臨塞納河,位於羅浮宮通往凡爾賽宮的路線上。加布里埃爾試圖利用廣場,來構造一條未來巴黎城市的軸心線,在加布里埃爾的計畫中,將有三條大道在此處交匯。加布里埃爾在廣場上建造了兩座高大的樓房,它們俯視著整個廣場。大樓的底層牆壁上飾有大塊的粗石,給人以厚實穩重的印象。樓房的另外兩層由科林斯式柱連接起來,這樣的柱廊與改建的羅浮宮立面風格非常相似。兩座樓之間為香榭麗舍大道,這條街的軸線正好與愛麗舍宮的軸線垂直。當時在大道盡頭,一座教堂正在設計建造中,加布里埃爾的這兩座大樓其實正是為了呼應這座教堂而設計的。這些建築全部建造完成之後,和廣場成為一個整體。在兩座大樓的兩側,建築師又設計了兩條與大道平行的街道,以使廣場與周圍的交通更加順暢。

加布里埃爾按照空間自由發展的原則進行設計,他突出廣場上建築與周圍 自然環境的聯繫。為了避免給人以沒有固定形狀的印象,建築師將廣場用明溝 和欄杆來界定成一個矩形,在切角的轉角處設立有小亭子,亭子上面樹立雕塑。

加布里埃爾在設計廣場上的建築時,參考了改建後的羅浮宮的風格, 此圖為現今協和廣場北面的建築。

路易十五的紀念館雕像建在廣場中間朝向杜樂麗花園的方向上。加布里埃爾運用了大規模空間設計的原則,他不僅僅是在設計一座廣場,而是將其周圍的建築全部考慮進去。之後,這種設計原則在法國建築中被廣泛的運用。

建成後的路易十五廣場影響很大,勒沃在他的《建築》一書中寫道:「你看那個聳立的路易十五廣場,人們從很遠的地方就可以看到它。那些高聳的建築引起了人們無限的遐想,從它們磅礴的氣勢上,我們可以看出法國建築所具有的豐富內涵和迸發出的激情火花。」

加布里埃爾只為國王工作,他為凡爾賽、楓丹白露、康彼涅等皇家宮殿的 擴建和改建設計了許多方案。在 18 世紀 50 年代,加布里埃爾為皇室建造了 一些比較簡樸的小型建築,其中包括 1749 年為龐巴杜夫人設計的法蘭西亭和 楓丹白露的鄉間住所;1750 年在凡爾賽附近的森林裡建造的勒巴塔比獵莊和 1756 年建造的拉米埃特獵莊等。這些建築在處理手法上簡潔而有節制,加布 里埃爾通過這些設計為當時的建築師們指出了改革的方向。

1761年,加布里埃爾開始為龐巴杜夫人設計小特里阿農宮(凡爾賽宮的一部分)。雖然這座建築從1762年就開始動工建設,不過由於受到法國七年戰爭的影響,直到1764年戰爭結束後工程才真正進入正軌,此時,龐巴杜夫人已經逝世。小特里阿農是加布里埃爾最為重要的作品之一,它代表了那個時

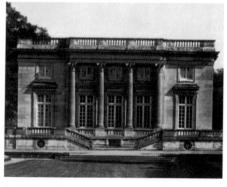

加布里埃爾設計的小特里阿農宮簡潔明快,優雅 精緻,是 18 世紀法國建築藝術的瑰寶。

代所流行的精緻優雅風尚所能到達的最高成就,是18世紀法國建築藝術的瑰寶。

在小特里阿農宮的設計中, 加布里埃爾充分運用了嚴格的幾何 關係,力圖體現建築簡潔明快的特 色。小特里阿農宮的建築平面呈 一個近似的正方形,宮殿的正面朝 向花壇,四根柱子連接著上下兩層 樓,形成一個柱廊。建築師在與正 面相鄰的兩面也運用了類似的手

法,不過取消了柱廊的形式,將柱 子換成了依附於牆的壁柱。與正面 相對的立面非常簡潔,它朝向一個 景致優美的花園,建築師在牆上鑿 出了三層大小各不相同的幾個長方 形的窗戶。整個建築小巧的規模與 這兒採取的巨大窗戶形成了鮮明的 對照,給人以輕巧玲瓏的感覺。寬 闊的石階將建築與周圍的草地等連 接在一起。 宫殿的內部由許多長 方形的小房間組成,室內光線充 足,裝飾簡潔明快。建築師大規模 地採用了直線條,盡可能減少採用 雕塑來進行裝飾,而室內的裝飾色 彩也選用明亮的冷色調,這使得宮 殿在內外兩方面都展現出優雅、精 緻的特色。

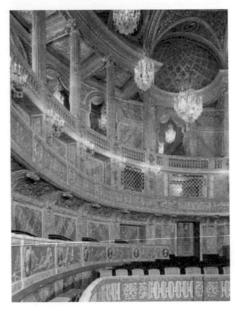

加布里埃爾在凡爾賽宮為皇太子設計了一座劇 院,華麗輝煌,將法國式的優雅發揮到了極致。

加布里埃爾的建築作品還有許多,他不僅能夠設計優雅別致的宮殿建築, 還能夠設計威嚴的軍事學校。1751年,加布里埃爾進行軍事學校的設計,經 過不斷地修改,在另外幾位建築師的主持之下,軍事學校的工程於1788年完 成。1770年,加布里埃爾在凡爾賽宮為法國皇太子設計建造了華麗的劇院。 加布里埃爾對後代建築師產生了巨大而深遠的影響,年輕的建築師在他開創的 道路上繼續探索,一種新的古典主義建築風格最終形成。

Lancelot Brown (1716-1783) **布朗**

如畫風格的诰園師

18世紀到19世紀的歐洲建築主要受到兩種建築風格的引導,一是法國的理性主義,另一個是英國經驗主義。與法國人追求計算的準確性不同,英國建築師認為建築設計要符合自然的需求,建築不能背離其實際功用,在遵循一定比例規則的同時,它更應該與周圍的環境相協調。這個環境不僅僅指鄉村或城市中的景物,它還包含了建築本身所具有的歷史背景。

在英國鄉間的大片領地上,分佈著許多官邸園林和庭院。幾百年來,這些建築先後受到法國和義大利園林模式的影響,比如勒諾特爾設計的花園以及布拉曼特設計的臺階便是典型的例子。到了18世紀,英國的設計師們開始拋棄法國整齊劃一的園林模式,摒棄筆直的線條和刻板的圖案,歐洲大陸過於追求形式建築風格逐漸被英國新的建築理念所取代。英國人更注重將建築融入自然的景色,巴蒂·蘭利、約瑟夫·艾迪生、威廉· 肯特等人都這種理念的支持者。他們規劃園林造景時,樹木不種成直線,而是像原野裡的樹一樣自然排列。他們還在園林中種植了可以供人們遮蔭的樹木,例如法國梧桐、英國榆樹、七葉樹和菩提樹等。建築師認為,植物好比畫家手中的顏料,設計者要通過各種不同的植物來實現園林的造型和色彩的搭配。

正是在這一思想的主導之下,范布勒才要求將布雷尼姆莊園中的伍德斯托克城堡遺跡保留下來。英國建築師們所推崇的這些理念,促生了所謂「如畫風格」的建築,如畫風格首先出現在園林建築上。威廉· 肯特(William Kent)等人的園林建築,是如畫風格初期的代表,而真正改變了英國園林面貌的卻是他的學生「全能」的蘭斯洛· 布朗。

蘭斯洛·布朗被認為是英國最偉大的園林設計師,同時也是一位優秀的建築師。布朗於1716年出生在風景秀麗的諾森伯蘭郡,他的父親是一位農場工人。布朗最初在附近的村莊學校讀書,後來又轉到了離家有2英哩遠的另一所聲譽較好的學校學習。父親去世之後,布朗還要半工半讀賺錢貼補家用。1732年,16歲的布朗從學校畢業,開始以學徒的身份參與各種建築活動。布朗勤奮好學,很快就積累了豐富的經驗,他的工作也受到雇主的好評。布朗設計了許多莊園,他試圖成為一個全面的設計師。在設計花園時同時參與房屋的設計。

1751年,布朗以獨立設計師的身份承接了一份重要的工程,為考文垂的領主設計住宅和花園。這是一項真正的綜合性工程,莊園的所有一切幾乎都要由布朗來設計。他兼具了建築師、園林設計師,甚至還有工程師的職責。這項工程為布朗贏得聲譽。

布朗在布雷尼姆宮的園林設計中成功地將人工造物與自然景色融合為一個整體。

范布勒於 1722 年建造完成了布雷尼姆宮,這位建築師在最初進行設計的時候,就考慮到了官邸與周圍的自然景觀協調一致。1764 年,馬爾伯勒家族將布雷尼姆宮園林的建造工程交給了布朗。他對布雷尼姆宮原有的花園進行了大膽的改造,他的新園林與這片寧靜的英國鄉村起伏不平的自然地貌融為一體。布朗在改造花園、道路和噴泉的同時,又增添了草坪。他將草坪一直延伸到這座官邸的門口。布朗認為,在園林設計中,草坪具有特殊的意義,平整寬闊的草坪象徵著人人平等的新觀念,它消除了人們強加在建築中的等級差別的概念。花園是整個庭院中最美的部分。在這裡,許多常綠植物看似非常沒有規則的佈局,讓人覺得設計師在設計它們的位置時可能是有些漫不經心,其實這正是布朗所追求的效果,他認為不規則的線條給人的視覺感受一點也不亞於直線。這種不規則的佈局創造出最具英國園林特色的獨特景觀。

布朗在格利姆河上修起了一道堤壩,這樣在范布勒建造的那座橋下就形成了兩個邊緣彎曲的湖。這使得整個莊園因為有了寬闊的水面而顯得更加生動。布朗曾經說過,他能夠一眼就看出一塊空地所具備的形成園林景觀的所有能力(capabilities),因此人們在他的名字之前加上了「全能」(capability)字樣,布朗用自己眾多優美的園林建築作品,證實了自己確實無愧於這樣的稱號,他設計的莊園不下一百處,於 1783 年 2 月 6 日在倫敦去世。

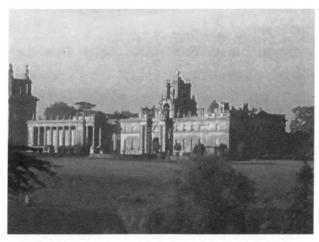

布朗在格利姆河上修起了一道堤壩,這樣在范布勒建造的那座橋下 就形成了兩個邊緣彎曲的湖面。這是從「布朗湖」看布雷尼姆宮的 景觀。

William Chambers (1723-1796) **錢伯斯**

將東方風帶進英國庭園

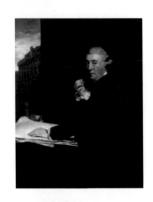

威廉·錢伯斯於 1723 年 2 月 23 日出生於瑞典的哥德堡,他的父親是一位來自蘇格蘭的商人,之後全家遷居英格蘭。錢伯斯 16 歲時從商業學院畢業,這一年他返回瑞典,加入瑞典東印度公司。20 歲時,錢伯斯以公司船隻押運員的身份前往孟加拉和中國做商務旅行,東方世界的藝術與建築等深深吸引了他。

1749年,旅行歸來的錢伯斯決定放棄商業,到巴黎學習建築。作為布隆代爾(Jacques francois Blondel)的學生,錢伯斯和巴黎的許多知名建築師有著密切的關係,這些人正是新古典主義的建築風格的積極宣導者,他們反對洛可可式的傳統。1750年,錢伯斯從巴黎來到羅馬,他從這個建築之都中學習到了許多知識。次年仍在羅馬的錢伯斯為威爾士王子設計了陵墓,他將古羅馬的萬神廟等建築樣式應用到這座建築中。這一時期錢伯斯的建築作品被認為是英國新古典主義建築的開始。1755年,錢伯斯回到英國,他成為威爾士親王的建築師。1757年到1763年間,錢伯斯為英國設計了「邱園」,就是後來的皇家植物園(Kew Royal Botanic Gardens)。

邱園是錢伯斯最為著名的代表作品。它位於佩里溫克,這裡地勢低平沒什麼特色可言,但經過錢伯斯的改造,它變成了一座具有鮮明特色的園林,堪稱是錢伯斯式風格的最佳代表。錢伯斯對中國園林非常熱愛,他在秋園中建造了一座中國式的孔廟,還建造了一座中國式的八角塔,塔上裝飾著八十條龍。除了在建築的具體樣式上,刻意模仿中國的傳統風格,在園林的配置上,錢伯斯也一改歐洲園林常見的直線式配置方法,而是按照中國傳統的造園規則來開鑿

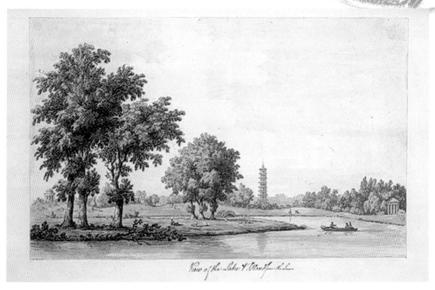

錢伯斯設計的邱園帶有濃郁的東方特色。

曲折的湖面,疊起錯落的假山。在水面以及池岸處理上尤顯中國特色,兩者之間融合得非常自然。錢伯斯比同時代的其他歐洲園林設計師更瞭解中國園林藝術,正是由於他的努力,18世紀的歐洲曾經刮起了一陣追求東方式園林情調的熱潮。錢伯斯確實對東西方造園藝術的交流做出了巨大貢獻。

在成為一名真正的建築師之前,旅行中的錢伯斯曾在廣州待過幾個月,他 走訪了不少的家庭、庭院和藝術家,並做了大量的測繪工作。1757年,錢伯 斯在倫敦出版了《中國建築、傢俱、服飾、機械和生活用具的設計》一書。這 本書共包括四頁前言、十九頁正文和二十一幅附圖,總共加起來不足五十頁。 但這本小冊子,在當時卻多次再版,在英國乃至歐洲社會產生了重大影響。

在廣州時的錢伯斯在建築方面還只能算是一個業餘愛好者,他的工作並沒得到中國人的歡迎。在這本書的正文第一頁裡,他說道:「在中國要很精確地測量公共建築是非常困難的,那裡的民眾對陌生人總是百般刁難,朝他們扔石子,或者進行其他方式的侮辱。」序言中,有這樣的文字:他們(指中國人)僅僅相對於鄰國是聰明偉大的,這裡絕沒有拿他們與我們(歐洲)這一邊世界

and the same

的古人、今人相比較。但是,他們作為一個獨特的種族,作為一個與所有文明 國家隔絕的地域的居民,必定值得我們去關注。他們是在無從模仿的情況下, 形成了自己的一套習俗並發展自己的藝術。顯然這是一種以歐洲為中心主義的 看法,英國人認為中國文明的偉大只不過是地域性的顯現,不可能與歐洲的傳 統相提並論。

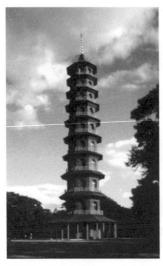

錢伯斯在秋園中建造了一座中國式的八角塔,塔上裝飾著八十條龍。

錢伯斯在文中指出,中國和古希臘羅馬在建築、生活用具等方面有許多令人驚奇的契合點,但它們之間顯然不可能相互借鑒。他說:「雖然中國建築並不適合歐洲的需要。但是,在建造大型的園林或宮殿時,可以運用中國風格建一些二、三流的景色和房舍,這樣能夠使建築更顯出多樣化的色彩。」也就是說錢伯斯要將中國的獨特性作為歐洲園林的調劑料的調學補充。書中還特別提到中國的生活用具,他認為這些物品構思巧妙,裝飾得體,但同時他又說,與歐洲的同類物品相比,它們普遍缺乏高雅的氣質,原因在於中國人好像並不看重實用部分的設計。至於機械方面,錢伯斯認為中國遠遠落後於歐洲,這與許多歐洲人的觀點非常一致。

錢伯斯對於中國的園林藝術讚賞有加,他在這本書中專章來談他考察過的中國園林,占了差不多五頁的篇幅。他說:「中國人在園林設計方面技藝高超。他們在這方面的品位很高。雖然我們英國已經在這方面進行了很多的努力,但並不是顯得太成功。」他對於東方文化的熱情,並沒有隨著他在建築領域的成功而減退,1772年,在自己建築設計的鼎盛時期,錢伯斯又出版了一本《論東方園藝》的書籍。在這本書中,他對當時流行於英國的園藝風尚進行徹底的批判,並對他的主要競爭對手布朗進行了攻擊。他說:「作為一門與我們在生活中的愉悅感受息息相關的藝術,竟然沒有一個博學之士參與其中,這可真是太奇怪了。在這個島嶼上,這樣的工作竟然由一個沒有基本的園林設計原則只會種植各種蔬菜的人來承擔。實在是無法想像,一個把精力都浪費在體力勞動

上的粗人能夠在這個需要精細藝術觸覺的職業上走多遠?」

錢伯斯對布朗式的自然風景園林一直持批評態度,他認為布朗的設計過於 粗糙,毫無藝術價值可言,充其量只是在自然的基礎上稍加改造而已,完全無 法體現園林設計者所應表現出的創造力和想像力。錢伯斯認為應該通過人的創 造力來改造自然,使它們成為適於人們休閒娛樂之處。錢伯斯還非常重視色彩 在園林中的獨特作用,例如在邱園的草地上,他將一些鮮豔的花卉點綴其間, 與佇立一旁的深色調的參天古木組合成一幅非常協調的畫面,這是錢伯斯獨特 藝術感覺和創造力的展現。

英王喬治三世非常賞識錢伯斯,這奠定了他在這個行業的地位和發展前景。1763年,錢伯斯成為宮廷總建築師。1776年,錢伯斯在泰晤士河邊設計

錢伯斯設計的薩默塞特府邸位於泰晤士河邊,是一座規 模龐大的建築群。

錢伯斯還建造了許多活 潑優美的花園式小型住宅,

從外觀看,它們非常像一座小教堂,裡面只有三、四個主要的房間,而廚房等則安排在半地下室中。他在這方面的代表作品是位於都柏林附近的馬林納府。 錢伯斯的建築設計體現出帕拉第奧式傳統建築的風格,並且融合了新古典主義 建築的早期形式。錢伯斯於 1796 年 3 月 8 日在倫敦去世。

Etienne-Louis Boullee (1728-1799) 布雷

幻想派建築師

艾帝恩 - 路易 · 布雷 1728 年 2 月 12 日出生在巴黎,他的父親是一位建築師。小時候的布雷非常想成為一個畫家,但是親希望他能夠成為一位建築師,以繼承自己的衣缽。在父親的堅持下,布雷開始接受建築方面的教育。他很快就成為橋樑公路工程學院的老師,當時他只有十來歲。後來,布雷又做了建築學院的教授。他開了一間自己的畫室,據說在 19 歲時,他的工作室就擁有極高的知名度。就是在這個工作室裡,出現過許多有名的建築師,其中包括查爾格林(Chalgrin, Jean-François-Thérèse,1739-1811,凱旋門設計者)。

布雷是建築史上比較特殊的一位建築師,他設計的建築作品大都沒有建成,但他依靠這些設計藍圖,就在建築界為自己贏得極高評價。作為一個啟蒙主義者,布雷對古典主義建築風格進行了修正,他的理論代表了法國新古典主義發展的新方向。

布雷是一位充滿幻想的建築設計師,他設計的大多數建築在當時的技術條件下都是 難以實現的。這是建築師設計的一座大教堂的示意圖。

1752年,布雷和自己的導師一起為巴黎的卡爾瓦伊雷教堂設計了裝飾,這是他建築生涯的開端。1762年,布雷重新為圖羅勒宮進行了裝飾設計,並且為雅各路的慈善醫院設計了大門,這兩項工程為他贏得了聲譽。在往後的幾年中,布雷的工作室一連接受了八個府邸的建築設計,其中亞歷山大府倖存至今。這座府邸位於主教街,它的入口是一個由對稱獨立式柱構成的門廊,兩側留有矩形洞口,洞口上方裝飾橢圓形的浮雕。從其他府邸的設計圖上看來,建築師設計的這些院落佈局簡潔清晰,它們的主要房間都是矩形,相互串聯在一起,顯得非常緊凑。府邸主體建築的立面一般都採用巨大的愛奧尼柱,每一開間設

置矩形或上部為半圓形的門洞,其上再用淺浮雕裝飾。布雷在1775年成為阿圖瓦伯爵的建築總監,他為伯爵設計建造了一間採華的房間,其中有一間採用了土耳其式風格。1780年,布雷又為伯爵設計了一座宮殿,建築形體龐大,建築師用長長的柱列營造出深遠的視覺效果。

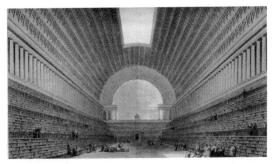

布雷在設計這座巴黎新國家圖書館時,似乎沒有考慮到其 作為圖書館的實用價值,建築師刻意追求的是一種宏大的 透視效果。

1779年建成竣工的呂

努瓦大廈體現了布雷建築設計風格的轉變。這座建築具有突出的集中式特徵,前面的門廊由六根愛奧尼柱支撐,屋頂被做成了奇妙的階梯形,頂端樹立芙洛拉女神的塑像。整體建築莊嚴宏偉,建築師打破了傳統建築設計的陳腐觀念,使它呈現出一種全新的幻想式風格。布雷在1780年為凡爾賽宮的重建設計了一系列的方案,從其中保留下來的一個方案中可以看出,布雷大大地擴張了凡爾賽宮的規模。因為資金短缺,國王對大型建築沒有興趣,布雷的方案於是被擱置。

1782年以後,布雷不再參與具體的建築事務,他轉而從事教職。布雷用論述和設計來探尋純淨形式建築的內涵。他運用大膽的線條,試圖凸顯出建築是理性或感性的,並且僅由尺度和幾何學傳達的一種宏偉感覺。布雷在設計中

喜歡用龐大無比的體積和簡單樸素的幾何形作為外觀形式的表現。他認為建築的巨大體積能夠給人以強烈的印象,他說:「我們的靈魂渴望擁抱宇宙,它在任何情況下都能激發起我們的敬仰。」

布雷比其他啟蒙時代的建築師更善於借光線來表現神奇的能力,他通常利用室內的陽光照射來造成一種透明的朦朧感。或許布雷是因重拾自己早年對繪畫愛好,才沉湎於幻想式建築作品的設計。在這些建築圖中,布雷充分運用了美術上光與影的表現方式,依憑精湛的繪畫技巧將自己的設計完美地表達了出來。布雷的建築設計圖,充滿美感和創新意識,受到人們普遍的讚美,他因此獲得頗高的聲譽。這一時期,布雷的作品並非為實際的建造而設計,其中有些甚至不可能用當時的技術水準來建造。可能正是因為如此,布雷才將這些建築設計藍圖,畫得極盡精美。布雷的這些「概念作品」影響深遠,在法國大革命後,幾乎所有這一時期的建築師,都從他複雜而精妙的設計中,衍生出他們自己的設計風格,布雷的設計構想為建築師提供了更多建築的可能性。

1784年完成的牛頓紀念館,可以看成是布雷幻想式建築作品的代表。啟蒙主義者將牛頓視為宇宙的發現者,布雷在設計之初就希望這座建築應該是一座紀念碑。他說過:「啊,牛頓!你用自己偉大而深邃的智慧,確認了地球的形狀,而我要設計一項工程,把您包藏在您的發現之中。」這是一個直徑達146公尺的碩大圓球體,下部安置在一個直徑更大的圓柱體基座中。基座的上緣種了兩圈樹。圓球體的殼上開有孔洞,白天時,太陽光線從孔洞中射入,建築物的內部呈現出夜晚燦爛星空般的美妙圖景。晚上則在上面懸掛一個火焰來代表太陽。布雷的目的是要激發起觀者對於宇宙的無限遐想。在進行建築設計之餘,布雷寫下了許多筆記。

1790年,布雷因病退隱到鄉村,他利用這段時間完成了《建築:關於藝術》一書。在著作中他說:圓形的主體通過柔美的外形給我們以美感,而突兀的生硬棱角卻令人不悅,匍匐於地面上的建築讓人沮喪,而那些在蒼穹中挺拔的形體卻讓人們心馳神往。布雷追求建築形體的勻稱,雖然他也設計過立方體、圓柱體、金字塔等,但只有球形才是他認為的最為理想的建築形體,才能與光有

完美的配合,就像蒼穹太陽、星星和月亮一樣。他說:以任何比例構成的球體,都是一種完美的形式。它們以優美的韻律展開變化,以最為簡單的形狀充分的舒展。它們具有令人賞心悅目的輪廓,更利於發揮光的效果,賦與球體無與倫比的優勢,與無窮無盡的力量。

作為一個充滿幻想的建築設計師,布雷設計的建築物很少被建造出來,但他的建築繪畫及理論卻廣泛流傳,這使他成為 18 世紀最偉大的建築師之一。 1799 年 2 月 6 日,布雷在巴黎去世。

牛頓紀念館是布雷幻想式建築作品的代表,建築師以一個碩大的純幾何球體來象徵牛頓宇宙發現者的地位。

Robert Adam (1728-1792) 羅伯特・亞當

新古典主義風格代表

羅伯特·亞當和詹姆斯·亞當是一對親兄弟,他們是英國新古典主義建築的主要代表,其中哥哥羅伯特·亞當在建築方面更具天賦。羅伯特於 1728 年 7 月 3 日出生在蘇格蘭,他的父親威廉·亞當是一位建築師,曾經主持修建英國北部的軍事防禦工程。1743 年,亞當從愛丁堡大學畢業後,開始協助父親從事建築工作,在開始的幾年間,他們主要做室內裝飾方面的工程。

1754年亞當離開了故鄉前往巴黎,在法國結交了當地許多知名的建築師。 次年,亞當來到羅馬,他對這座城市古老的建築充滿興趣。1757年,亞當在 兩名工匠的幫助之下繪製了克羅埃西亞的斯普萊特(Split)晚期羅馬宮殿的測 繪圖。這個工作顯示亞當在建築方面的天賦,他的工作速度非常快,只用了五 個星期就將測量和繪圖工作全部完成。他的測量和繪圖圖發表在 1764 年出版 的《戴克里先宮遺跡》(The Ruins of the Palace of Diocletian)一書中。

1758年亞當回到了英國。最初他的工作仍然以室內裝飾為主,當時英國建築界權威錢伯斯爵士並不喜歡亞當所表現的浮華風格,由於他的阻撓,亞當無法加入英國皇家學會,但他並沒有因此而乏人問津。次年,亞當設計建造英國海軍部大樓的柱廊,後來有許多建築都是模仿它而建造的,例如法國巴黎外科學校的柱廊,以及倫敦卡爾頓住宅等等。羅伯特並不空談理論,而是在自己設計的作品中廣泛地吸收各種建築風格,並不著痕跡地將它們融合在一起。不管是希臘風格建築、羅馬風格建築還是帕拉第奧或新帕拉第奧主義建築,甚至包括當時流行如畫風格建築,都被他吸收進來。

在《建築作品》一書中, 亞當認為柱式沒有必要建得太過 嚴肅,也沒有必要太過精雕細 琢,他認為希臘愛奧尼柱式上螺 旋式的巨大尺寸太渦凝重,而羅 馬人又將這種螺旋式發展到了另 一種極端, 他認為應該選取一種 折衷的手法,通過充分的融合, 亞當開創出了一種全新的「新古 典主義」。它不同於巴洛克和洛 可可風格所追求的新奇與誇張, 而是建立在一種對古典的重新認 知上,強調線條的明晰、簡潔、 優雅和裝飾的合宜得體。這正是 那個時代英國人的對於建築的要 求,他們需要住得舒適,外觀上 還要得體恰當、彰顯品位。亞當 的設計在不列顛受到歡迎,他所 創立的獨特建築風格逐漸在英國 流行。

亞當的室內裝飾作品有著精巧的比例和優美的幾 何曲線,這是由他設計的西昂府邸的前廳內景。

1761年,亞當承接了位於米德塞克斯的西昂府邸(Syon House)的前廳工程,這個工程充分展現他兼容並蓄的風格特色。在設計前廳頂棚時,他參考了英國出現的帕拉第奧式建築;而房間的其他部分,卻讓人很容易想起羅馬。大廳的四壁設有愛奧尼式倚柱,柱頂立著的鍍金的人像,這是明顯的羅馬風格,而柱頸的形式更是脫胎於古羅馬的公共浴場。房間裡的戰利品雕塑也都鍍了一層金,它們模仿了羅馬皇帝奧古斯都時期的戰利品。亞當以卓越的才能將古典主義建築綜合起來,在室內創造出了優雅的情境。

亞當的室內裝飾以精巧的比例、幾何曲線和古典裝飾而著名,他注重建築 物內部空間的合理安排,以達到英國人喜歡的舒適效果。亞當在進行室內裝飾

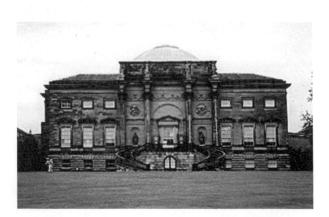

在凱德斯頓住宅工程中,亞當在客廳的上部做了一個多層圓頂。

設計時,經常仿造當時剛剛發掘出來的龐貝住宅中所見到的題材和風格,給人纖麗高雅的感覺。在修飾牆面時,亞當不使用沉重的泥塑花邊,而是採用鍍金的輕浮雕,建築師根據房間的不同功能,選取不同的題材內容來進行裝飾,他的建築雕刻受到一種浮誇風格的影響,使他設計的房間顯得非常華麗。

1765年亞當承接了凱德斯頓住宅工程(Kedleston Hall)。在這個建築的軸線兩邊,有兩個非常大的房間,他在其天花板設置了雕塑,下部以人造大理石製成的科林斯式柱支撐。建築物內部還有許多古代希臘、羅馬的雕像、壁龕等,客廳則做成了多層圓頂的形式。亞當對於房屋的平面處理有其獨到見解,通常他在建築的內部設置一連串的連列廳,其他房間如餐室、畫室等的開口直接設在這些廳中,或者是通向列廳的走廊上。每個廳的大小和式樣都會有所差別,廳與廳之間的過渡也經過精心的處理,而房間則往往是圓形或橢圓形的。這樣,建築物的內部就形成了一個完整的房間體系,使生活在其中的人們感到方便舒適。

亞當在 1761 年至 1764 年間,於威爾郡設計建造了一座帶有圓頂和筒拱的陵墓,它因風格的樸實自然而受到英國建築界的好評。1776 年,亞當在埃塞克斯 (Essex) 建造了一座雙塔教堂 (Mistley Towers, Church of St. Mary),這幢建築的設計非常大膽,在當時算得上是創舉,對後世的建築也

有一定的啟發作用。亞當還為當時的富人們設計了許多府邸。這些建築物的外形往往非常簡潔,具有古希臘時期紀念碑的特色。建築物的平面佈局則突出家居生活內在的需求,通常中間是圓形或橢圓形的雙列大廳,或者在中間設置一個方便人們行走的走廊。如果是為高官顯貴建造宅邸,亞當會採用科林斯柱式與圓頂,並在廳內裝飾帶有桂冠的柱子,來凸顯出該建築的壯觀與宏偉。

亞當在公共建築方面也取得了驕人的成績,1774年至1792年間,亞當設計建造了愛丁堡的辦公大樓,1789年至1793年間建造了愛丁堡大學。也有許多工程是由羅伯特·亞當和詹姆斯·亞當兄弟兩人共同承建的,他們將自己的作品編成《亞當兄弟建築作品集》,於1773年發表。1792年3月3日,亞當在倫敦自己家中去世。

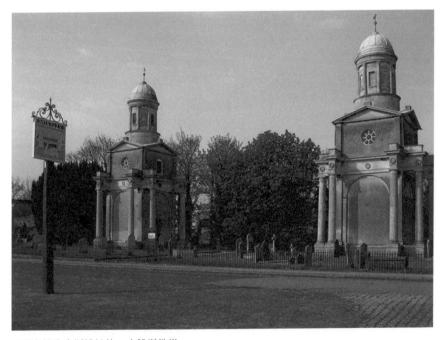

亞當在埃塞克斯設計的一座雙塔教堂。

Claude-Nicolas Ledoux (1736-1806) 勒杜

大革命理想建築師

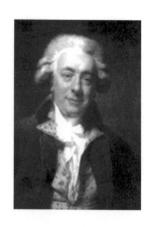

勒杜和布雷一樣,認為繪畫和建築之間有著非常緊密的聯繫,他曾經說過:如果你想當一名建築師,那你首先就要成為一名畫家。克羅德-尼古拉斯·勒杜也和布雷一樣,都是建築學院的院士,和布雷不同的是,勒杜並不想去創造那些宏偉得好像是要獻給上帝的紀念性建築物,他更傾向於那種鄉野似的烏托邦,他在建築領域更多地表現出「自由、平等、博愛」的大革命理想。

無論是在鄉村還是城市,勒杜都願意為低收入群體設計房屋,這些房子是為了滿足他們的直接需要,因而都是一些非常簡單的幾何體,沒有過多的裝飾。勒杜並不像其他的建築師一樣,會因為自己設計這些簡單實用的房子而感到羞愧。他說:「一個真正的建築師,決不會因為給砍柴的人建造房子,就不再是個建築師了。」勒杜宣稱可以為社會的各個階層設計房屋,他認為外觀不甚張揚的一般房屋,更能映襯出富人府邸的豪奢。

1736年3月21日勒杜出生於法國的多爾芒,他師從布隆代爾,並且做過特魯阿爾的助手。在26歲時,他開始為一家咖啡店做細木護壁板的設計,這是屬於17世紀的裝飾風格,一般會在其上鑲嵌戰利品,邊框則做成扭曲的長矛狀。不過勒杜對其進行了大膽的改造。之後,勒杜逐漸接手建築工程,參與了包括橋樑、學校、教堂、噴泉等的建造。

勒杜的早期創作深受帕拉第奧的影響,人們將 70 年代稱為勒杜的帕拉第 奧時期。從 1770 年開始,勒杜在巴黎設計了一系列的住宅。最早的一座是蒙 莫朗西府邸,兩個臨街的立面裝飾為愛奧尼式柱廊,在主人的要求下,勒杜還在立面上展現了建築物內部各個房間的劃分。室內空間由許多圓形、橢圓形和一些不完全幾何形所組成,所有的空間都按對角線進行佈置。同樣是在1770年,勒杜在蒙莫朗西府邸附近設計了另一座莊園,它的半穹頂式前廳向外開放,前面的柱廊由四根愛奧尼式柱支撐,柱廊上面樹立女神雕像。1773年,勒杜為國王路易十五設計了一座宮殿,他用科林斯式柱構成了一個宏偉的帕拉第奧式柱廊。

勒杜設計的第一幢鄉村住宅為貝努維爾府邸,又稱卡爾瓦多斯。這項工程 開始於1770年歷經七年竣工。住宅規模龐大,由許多矩形構件相互連接組合而 成。府邸正中央的柱廊採用愛奧尼柱式,柱形粗大。這座建築中的窗戶相對顯 得狹窄一些,不過與其他部分的比例非常協調。1776年,勒杜返回巴黎,為哈 利伯爵重建博利格那莊園。建築師在這所莊園的設計中採用了透視手法,這個

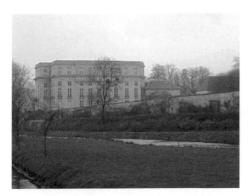

貝努維爾府邸是勒杜設計的第一座鄉村住宅,這 是從北面看去該府邸的景象。

點特別表現在花園圍牆兩側的柱廊上,它們一直延續到另一所建築的牆前。在建築物臨街的正面刻有浮雕,其上楣表現出獨特的連貫性,強調建築的整體性特徵。建築的兩端是中部縮進的兩點是中部縮進的層口則表現出了更為傳統的風格。同年,勒杜完成了德國卡塞爾圖,結構宏大,內部空間非常寬敞。

從1771年開始勒杜成為弗

朗什孔泰製鹽廠(saltworks in Franche-Comté)的監理,三年之後,他完成了這項工程。之後,勒杜著手設計著名的塞南門製鹽廠(Saltworks at Arc-et-Senansn)。這兩座鹽廠建築都採用無裝飾牆面和簡單的幾何形體,建築師刻意展現出粗獷的風格,於 1779 年竣工。勒杜設計的鹽廠中除了工廠建築之外,還有工人的住宅。在這個巨大的複合體中,每一單元都是按照其功能特色來規劃,製鹽的蒸餾廠位於軸線上,屋頂坡度非常大,牆面不加裝飾,好似同時代

農村建築的特色。廠主的住宅位於鹽 場的中央,屋頂坡度較緩,帶山形 牆,另外裝飾古典廊柱,也呈現出一 派鄉村風味。

1786 年,勒杜在普羅旺斯地區的艾克斯設計法院和監獄,監獄的四角有四座高聳的角樓,這些建築都給人簡單而又堅固的形象,建築師只是對簷口進行了刻意裝飾。1785 年到1789 年間,勒杜受命在巴黎四周設計建造「稅關辦公室」。與別的建築師理性地改變古典元素不同,勒杜

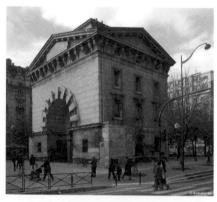

勒杜設計的稅關體現了建築師重建古典的努力,但由於這些稅關是為國王的新稅收政策而建,因此在法國大革命中最先受到了衝擊。

重建古典的動作顯得更加果斷和純粹。這一點在巴黎稅關的建造上有鮮明的體現。他一共設計了約八十座不同規模的此類建築,從中可以覺察到古典形式和尺度所產生的作用。建築非常雄偉壯觀,它們組成一個圓環圍繞著巴黎,勒杜試圖以這些建築為巴黎添上一個堅固的外框。勒杜的設計大都非常雄偉,建造起來很不經濟,所以許多方案都遭到否決,而展現勒杜重建古典努力的稅關建築,在1789年的革命中也被拆毀。革命以反抗國王的稅收政策開始,勒杜設計的這些稅關當然首當其衝。民眾焚毀了這些建築並毆打建築工人,認為勒杜是舊制度的代表,他負責的其他工程也被迫停了下來。

1793年12月,勒杜因被懷疑暗中破壞法國大革命而被關進監獄達十四個月。不過他利用這段時間整理了自己的設計思路,使以後的建築呈現出更完善的古典主義風格。勒杜特別喜歡連續的立方體和完整的輪廓線。出獄後,勒杜繼續進行路易十六下令建造的塞南門製鹽場,他將原來半圓形的複合體擴大為橢圓形的理想城市中心,這個規劃在1804年出版,書名叫《從藝術、法律、道德觀點看建築》。勒杜試圖建造一座理想的城市,人們可以在這裡和諧、平等地生活在一起。在他的規劃中,這座城市中首要的建築物是諸如「園丁堂」、「美德堂」等的公共建築。在設計這類公共建築中,勒杜摒棄了建築的傳統特徵,將一個巨大的圓球直接安放在地面上,上面只留一些門洞,沒有窗戶也沒有任何裝飾和結構分割。

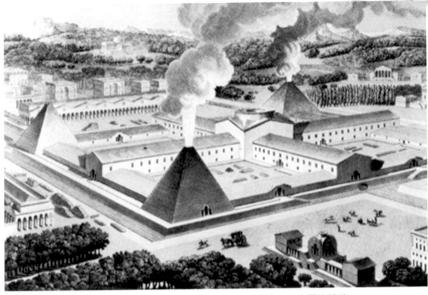

勒杜設計的製鹽廠建築採用了無裝飾牆面和簡單的幾何形體,風格極為粗獷。

勒杜設計的理想城市以巨大的廣場作 為市中心,體現了理性、公平和民主 的原則基礎。

勒杜的設計不再考慮舊時代的秩序感, 巨大的廣場取代了國王或貴族的宮殿成為城 市的中心。新的城市建立在理性、公平和民 主的原則基礎上,中心廣場將主要的建築聯 結在一起,它們是法院、市政廳等。在廣場 的週邊,有一圈共約一百五十多座獨立的小 住宅,這些房子都處在同等的位置上,勒杜 以此來表達平等的觀念。

作為一個建築師,勒杜試圖完全擺脫舊

有的建築框架,他更新古代希臘、羅馬的建築元素,不接受傳統建築遺留下來的關於裝飾、結構等豪華與複雜的裝飾。他將理性、嚴謹的主題滲透進建築設計中,他和布雷兩個人的創作反映出一個重大的歷史轉折時期,彰顯人們在建築觀念上所產生的變化。1806 年 11 月 19 日,勒杜在巴黎去世。

George Dance (1741-1825) 丹斯

創造神秘光線的建築詩人

1741年喬治· 丹斯出生於倫敦,父親是一位著名的建築師,丹斯是弟兄幾個中最小的一個。18世紀的大多數新古典主義建築師都曾到羅馬學習,錢伯斯、亞當等人都到那兒觀摩研究過古希臘羅馬時期的建築遺跡,丹斯也不例外。1759年,18歲的丹斯被父親送到了羅馬,他的哥哥納舍尼爾已經在那兒學習了。跟其他學習建築的人一樣,丹斯也拿著工具去測量羅馬的古建築遺跡。他曾經和朋友一起為羅馬廣場的卡斯托神廟繪製了精確的測繪圖。

1762年,丹斯設計了一間畫廊。這個建築具有新古典主義風格,它有一個石材的穹頂,牆面用粗石裝飾,具有蒼涼厚重的藝術感。1764年冬天,丹斯回到英國。次年,開始在倫敦設計萬聖教堂(Hallows Church)和倫敦牆(London Wall)。萬聖教堂的設計參照了古羅馬的浴場,採用筒拱作為屋頂,教堂內部某些部位的裝飾作了特殊的處理,不過從整體上來講,丹斯採用了愛奧尼式風格。1768年到1769年間,丹斯設計了新門監獄(Newgate Prison)。監獄曾被古典主義的建築師稱為是唯一永恆的建築。監獄能夠激發起人的痛苦和憤怒,無論它如何陰森可怖,都可以解釋成高道德的崇高感。丹斯的設計也試圖激起人們的崇高感,他採用粗石來裝飾監獄,讓人們感覺它堅固而森嚴。在警衛所待的房間中,則選用了較為活潑的風格。丹斯力圖透過建築語言來解釋建築空間內部的不同功能。

之後,丹斯在漢普郡設計了克蘭布利莊園(Cranbury Park),這個莊園的主人是丹斯的朋友。這座莊園,依然可以看出他對古羅馬浴場的借鑒。不過,

丹斯將穹頂從中間劈開,把分成的兩半分別放置在中心房間的兩側,而中間則裝飾了一個漂亮的海星狀淺十字拱頂。中心房間用作舞廳,他以屋頂採光的方式為室內提供充足的光線,十分獨特。克蘭布利莊園的設計丹斯參考了《羅馬及其他時代的古墓》一書中的插圖,這本書在 1697 年初版,一度成為新古典主義的建築師研究古羅馬室內裝飾的主要參考資料。這本以介紹古墓為主的書為建築師們提供了許多可供模仿的建築及裝飾樣式,海星狀十字拱頂是其中的一種。

1777年到1779年間,丹斯在倫敦進行市政廳的建設。丹斯對於市大廳的設計是對文藝復興時期及巴洛克時代建築理念的一種反叛。這兩個時期都認為圓形是一個完美、自成一體的系統,圓頂應該放在屋頂界線分明的支撐柱上。在丹斯的設計中,倫敦市政廳的整個房間都變成了一個圓頂,就像一個簡單的原始時代的帳篷,通過本身的曲線變化來彰顯個性。丹斯還從《羅馬市容》這本書中的一幅插圖中得到啟示,他在市政廳的圓頂上增添了許多凹槽。這種凹槽形的設計很快成為一種時尚,出現在以後許多建築師的作品中。市政廳還有

丹斯設計的新門監獄被古典主義的建築師稱為唯一永恆的建築,它的陰森恐怖完全符合傳統 監獄印象。

■ 154 用圖片說歷史:從古典神廟到科技建築 透視 54 位頂尖建築師的築夢工程

一個特別之處,它的東西兩端比中間高出許多,這使建築西端的採光來自兩個看不見的窗戶。當人們身處建築內部時,會感覺光線好像來自一個不知名的隱蔽之地,給人以恍若隔世的虛幻感。人們稱它為「神秘的光線」。

隨後,丹斯為蘭斯多恩府邸設計了圖書館,他在這個設計中沿用了「神秘的光線」這種設計方式。蘭斯多恩府邸最初由亞當建造,到丹斯接手的時候,裡面的建築還只是一個框架。丹斯將亞當原來設計的圓頂改成了克蘭布利莊園所採取的結構,分別在中心房間的兩端建造半圓頂。被剖開的圓頂內側設置窗戶,「神秘的光線」就是從這裡進入建築的內部。

在丹斯的作品中,我們還可以看到他對歌德式建築風格的喜愛。丹斯在自己設計的一些教堂建築中採用了這種風格,例如倫敦的聖巴斯洛摩小教堂(St Bartholomew-the-Less),他將教堂內部主要空間設計成了一個八角形的大廳,而且採用頂部照明的方式,這種處理即是一種樸素的歌德式風格。在民宅建築中,丹斯也嘗試融入歌德式建築的某些特色。例如 1804 年建造的位於萊斯特郡的一座府邸,他再一次成功地將簡約化的歌德式風格,與帶有浪漫色彩的頂部照明方式結合起來。

丹斯設計的克蘭布利莊園帶有古羅馬建築的特色。

丹斯設計的聖巴洛摩教堂帶有歌德式建築的特色,其內部主要空間是一個八角形的大廳。 二圖分別為聖巴洛摩教堂內部和外部景象。

1781年,丹斯為倫敦的聖盧克醫院設計一座精神病院,他在這座建築的內部設計了一系列的拱券,所有的拱券在垂直和水平方向都逐漸變細,使它們看上去好像無限延展,給人以無窮無盡的夢魇般的感覺。丹斯試圖利用建築本身來圖解建築所要承擔的功能。不過,在精神病院中採用這種設計,會不會讓病人變得更加浮躁?當然,這些精神病人也許不會理解丹斯在設計時的「用心良苦」。

作為一個建築師,丹斯將古希臘羅馬建築風格應用到建築創作中,把歌德式和古典主義的建築風格融合在一起,創造出一種奇特的簡化形式。通過這些建築他把我們帶到曾經屬於希臘羅馬的那個遙遠時空中。正如評論所說,「丹斯是他那個時代的詩人建築師。沒有人在來到了新門監獄後會懷疑它不是一座監獄;也不會有人在來到了聖盧克醫院的精神病院後會懷疑它不是一座精神病院。同樣地,對於倫敦市政廳,恐怕也不會有人在看到它恢宏的氣派之後會懷疑它不是一座擁有權力的機構。」晚年的丹斯疾病纏身,於1825年1月14日在倫敦去世。

Thomas Jefferson (1743-1826) 傑弗遜

借錢蓋大學的建築師總統

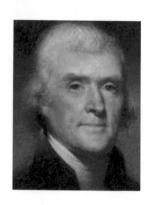

北美獨立戰爭之後,美國人更加憎惡英國,這種現象也表現在建築方面。 美國的建築師開始逐步脫離所謂的殖民地傳統。在聯邦政府的支持下,羅馬復 興建築開始流行。而美國羅馬復興浪潮中的第一位建築師便是湯瑪斯·傑弗 遜。傑弗遜擁有許多頭銜,他是美國知名的政治家、思想家、教育家和科學家, 第三屆美國總統(任期為 1801-1809)、民主共和黨的創始人等。當然,傑弗 遜還是一位著名的建築師。

1743年4月13日,傑弗遜出生在維吉尼亞的沙德威爾(Shadwell),家境富裕。他19歲畢業於威廉瑪麗學院、1767年獲得律師資格,1769年當選為維吉尼亞州議員,開始進行反英運動。1775年5月傑弗遜以維吉尼亞州代表的身分參加了在費城舉行的第二屆大陸會議。會議中指定傑弗遜和佛蘭克林等五人組成委員會起草《獨立宣言》,宣言由傑弗遜執筆。1776年到1779年間,傑弗遜擔任美國駐法國大使。和革命時期的法國藝術家有廣泛的接觸,十分崇尚理想的古典主義。

在法國期間,傑弗遜特別研究了古代歐洲建築,特別是古羅馬的建築,這 些殘存的建築遺跡讓他留下了深刻的印象。他渴望創造一種新的、能夠適合自 由獨立的美國形象的建築風格。此時大多數的美國人信奉法國的理性主義,對 古代羅馬的民主共和制度懷著熱情,觸覺敏銳的傑弗遜大膽地認為,古代羅馬 的建築應該是最好的效仿對象。獨立戰爭之後,傑弗遜在於建築上的想法得到 了華盛頓的支持,羅馬復興風格被應用在許多重要的建築工程中。1779年, 傑弗遜回到美國,擔任維吉尼亞州州長。 早在 1768 年,傑弗遜就開始為自己在夏洛特維爾地區設計建造了蒙提塞洛府邸(Monticello)。這座府邸可以稱得上是傑弗遜最成功的建築作品,在設計時他考慮到了居住的舒適性,第一層的平面安排得非常緊凑,方便日常活動。但是蒙提塞洛府邸的空間安排也有很多不合理的地方。第一層顯得太高了,它的簷口又在窗戶上更高的地方,這使得建築的整個第二層都藏在女兒牆的後面。毫無疑問,這個處理手法帶著濃重的古羅馬色彩。雖然為建築的內部空間安排帶來困擾,但是建築的外觀確實非常優美雅致。其實這正是傑弗遜的本意,人們一眼就會想到它是一座古羅馬風格的宅邸。傑弗遜在 1781 年辭去了州長職務,退居蒙提塞洛私邸。

傑弗遜利用這段時間,對維吉尼亞進行了大量的社會調查和自然環境考察工作,並於1785年發表了《維吉尼亞紀事》一書。在談到維吉尼亞 的建築時,傑弗遜抱怨它們粗俗簡陋而且凌亂不堪。他認為,要使這些要 築具有對稱的美感和情趣,並不需素 增加費用,只要加入古典主義元素可 改變形式和各部分之間的組合即費 投票 比那些粗俗繁瑣的裝飾花,更 少。傑弗遜認為應該有一個簡潔樸質的典範,向人們闡明建築包含的基本藝術原理。於是傑弗遜按照自己的議會 大樓,它是美國獨立後的第一個政府

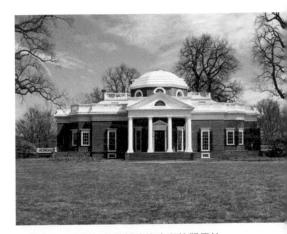

傑弗遜為自己設計的蒙提塞洛府邸外觀優美 精緻,是一座帶有濃郁古羅馬風格的建築。 (是美金硬幣五分錢背面圖案、正面則是傑 弗遜側面頭像)

大樓。從某種意義上說,它對美國以後建造的公共建築產生重大影響,而其原型是位於法國里昂的古羅馬建築卡瑞爾神廟。

據說,傑弗遜在接到維吉尼亞當局關於設計新的議會大廈的委託時,正在法國旅行。旅途中的傑弗遜並沒有進行設計,而是把位於法國里昂的古羅馬建築遺跡卡瑞爾神廟的測繪圖交給了州政府。他認為這是一次非常好的機會,可以通過新的議會大廈的建設將羅馬最為完美的建築典範引入美國。不過,卡瑞

爾神廟採用的是科林斯柱式,而傑弗遜在 議會大廈內卻設計了一個巨大而略顯單調 的愛奧尼式門廊。大樓外觀還殘留著許多 殖民地建築的手法,頂部的簷部較薄,柱 子沒有凹槽,柱廊前未設臺階,基座上的

線角也很輕薄,山牆上則開著大窗子。整

個建築沒有太多紀念性。

傑弗遜以典型的美國式實用主義色 彩,設計這處「典範」。他不僅關心古典 主義的建築風格,還要考慮這些風格在技 術上的適用性與可行性,例如,傑弗遜喜

傑弗遜親自規劃了維吉尼亞大學,圓形 大廳是整個校園的視覺中心。

愛卡瑞爾神廟等這樣巨大的方形建築,在後來主持建造維吉尼亞大學時,他又一次採用這樣風格,並把它設計成原始的科林斯式風格。但最終施工時,科林斯式風格再次變成了愛奧尼克式,因為他發現,要教會那些工匠去雕刻複雜的科林斯式柱頭,實在是太困難了。

1789年4月,聯邦政府成立,喬治· 華盛頓就任第一屆總統。9月傑弗遜被任命為國務卿。他在1793年底辭去國務卿職務,建立並領導民主共和黨,與漢密爾頓領導的聯邦黨相抗衡,對日後美國兩黨制的形成和發展有重大影響。1800年傑弗遜當選為美國第三屆總統,1804年再度連任。在任期間,他積極推行向西擴展的政策,在1803年向法國買下路易斯安那州,使當時的美國國土增加約1倍。

傑弗遜在 1809 年後退居蒙提塞洛私邸。晚年致力研究建築工程、哲學、古生物學和自然科學,還制定出一套大、中、小三級的教育制度。從 1812 起,傑弗遜親自籌畫並建成了維吉尼亞大學。維吉尼亞大學是一組完整的建築群,裡面的建築物都用古典樣式的廊子連接在一起。大學的圓形大廳是傑弗遜親自設計的,該建築是整個校園的視覺中心,很明顯,傑弗遜的設計參照了古羅馬的經典建築,只是進行了適當的變化,縮小了原有建築的巨大體量,這使得柱廊顯得更加秀麗。圓形大廳門廊上的楣樑平直地向兩側延伸,形成一條裝飾性的帶子,襯托出建築的典雅與沉穩。

從遠處看維吉尼亞大學,圓形大廳非常引人注目。

傑弗遜的建築作品在許多年之內都被美國建築師奉為典範,和同一時期歐洲建築中不安定的構圖相比,他的建築具有獨特的雅致與端莊。從他設計的建築上可以看出美國人的實用心態。它們寬敞但並不浮華,建築的輪廓簡潔分明,按照一定的規則進行設計,但並不因為規則而減低建築的實用性。據說,晚年的傑弗遜手頭非常拮据,八年的總統生涯竟使他欠下了一萬一千美元的債務,這使得他不得不另行舉債償還,才得以順利離開白宮。傑弗遜回到蒙提塞洛,雖然擁有幾間小作坊和一個小農場,但仍然入不敷出。在忍痛賣掉了一些土地還債之後,還有近五萬美元的債務沒有償還。僅管如此,傑弗遜還是積極投入籌建維吉尼亞大學的運作

八年的總統生涯使傑弗遜欠 下了不少債務,但他依然積 極參與籌建維吉尼亞大學。

中。後來,傑弗遜終於因為過度勞累而病倒,美國人為他募捐一萬六美元,但 這並不足以償還他的債務並解決他的醫療費用。傑弗遜倒是滿足了自己一定要 活到7月4日的最後願望,1826年,他在美國獨立建國週年這一天的午後離 開了人世,享年73歲。

Konstantin Thon Thurn (1794-1881) 托恩

克里姆林宮設計者

「大克里姆林宮」(Grand Kremlin Palace)是現在俄羅斯總統舉行就職典禮的地方,是 19世紀俄羅斯最具代表性的人物——托恩設計的。托恩於1794年10月26日出生在聖彼得堡,他的父親經營著一間手飾作坊,家境富裕。1803年,托恩被送入聖彼得堡美術學院就讀,這時他還只是一個 9 歲的孩子。1809年,托恩就開始了自己的專業建築師生涯,雖然他的作品還不成熟,卻也反映出他在建築方面的天賦。

1815年,托恩從美術學院畢業並留校工作。同時,他還就職於水利和建築工程委員會。畢業之後的幾年裡,托恩設計了一家娛樂場所和一間「蒸汽溫室」。「蒸汽溫室」在當時顯得非常獨特,所有的蒸汽都來自於旁邊的洗衣房。溫室由一位伯爵出資興建,專門用來培育鳳梨。1819年,托恩到歐洲各國遊歷,他到過威尼斯、佛羅倫斯、柏林、維也納、那不勒斯、米蘭、熱那亞等地,仔細研究了這些地方的古代建築遺跡,還專門去考察了龐貝城。托恩大部分時間

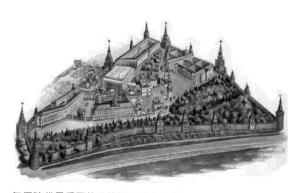

每個時代最重要的建築師幾乎都會參與到政府的標誌性建築 的建設中,托恩當然也不例外。這是克里姆林宮的示意圖, 托恩設計建造了其中的大克里姆林宮和兵器館。

都是在羅馬度過的,他 對這個永久之城中的古 希臘羅馬建築遺跡充滿 興趣。

19世紀的前半葉, 歐洲流行一股修復古跡 的風潮,建築師們以這 種獨特的方式來研究古 老的建築形式。托恩也 不例外,他完成了羅馬 帕拉廷山上凱撒宮和普 列涅斯特的福爾圖娜教堂的修復方案。凱撒宮的修復方案使托恩獲得了羅馬考古學院院士的稱號,回國後,他也因凱撒宮的修復方案而得以進入沙皇內閣工作,並於 1830 年獲得聖彼得堡美術學院院士的學位。1831 年,由托恩設計的聖葉卡捷琳娜教堂正式開工。托恩之所以能在設計競賽中獲勝,是因為他的設計帶有強烈的「俄羅斯風格」。托恩一方面進行古典主義的設計,一方面積極探索「俄羅斯」民族所特有的建築風格。

同一時期,托恩還設計了美術學院對面一座帶有古典主義風格的碼頭。托恩把碼頭的設計方案做好之後,沙皇接見了他,這是他與沙皇的第一次會面。一個月之後,沙皇將托恩召進了莫斯科,討論一項大工程。為了紀念 1812 年的衛國戰爭,沙皇決定建造一座偉大的建築,俄羅斯在這場戰爭中戰勝了不可一世的拿破崙。這座後來由托恩設計的偉大建築就是救世主大教堂(Cathedral of Christ the Saviour)。建築師在設計中要凸顯出這座建築的獨特意義,同時還要注意與克里姆林宮等歷史性建築的融合。

1931 年,救世主大教堂在蘇聯掀起的反宗教狂熱中被炸毀,這是 1997 年按照原來的藍圖,在原址上修建的新的救世主大教堂。

戰勝拿破崙的大型大理石浮雕。

托恩在設計中參考了克里姆林宮的聖母安息大教堂(Dormition Cathedral)和阿爾漢格爾斯克大教堂,吸取了古代俄羅斯建築的獨有特點,同時又融入了他本身所處時代的建築學發展的新特徵。1837年救世主大教堂正式動工,到1883年投入使用,共歷時46年。教堂的主體工程是在1854年左右完成的,之後進行室內裝修,都是由托恩擔綱設計。同時參與救世主大教堂設計工作的還有其他許多工程師和藝術家,在教堂的內部裝飾中,彙集了俄

羅斯最優秀的書家和雕塑家創作的作品,其中最為引人注目的是紀念俄羅斯人

救世主大堂高 103 公尺,面積了達 6,800 多平方公尺,可同時容納七千人做祈禱。大堂內配置了二十四座大鐘、十三扇青銅門和多達三千支的燭臺。後來,大堂也成為沙皇亞歷山大三世舉行加冕典禮的場所。救世主大教堂是當時非常醒目的建築,居住在城外的人都可以看到教堂的五個金黃色圓形穹頂。由於救世主大教堂的建造過程極其漫長,莫斯科美術學院和建築學校的學生經常來這裡觀摩,因而救世主大教堂的工地變成了一個另類的建築學校。

托恩設計的大克里姆林宮與原來的古老教堂和沙皇宮殿保持風格上的統一, 現在,這裡是俄羅斯總統宣誓就職的地方。

1880 年,救世主大教堂竣工,他的設計者托恩卻已經老病在床,只能由人抬著才能來看一看自己人生中最重要的作品。當到達教堂的時候,托恩努力地試圖從擔架上自己走下來,卻沒有成功,最後托恩熱淚盈框,告別了救世主大教堂。到 1883 年,大教堂正式啟用時,托恩已經離開了人世。

托恩的創作在 19 世紀 30 年代的末期達到了頂峰,他設計了貴族會議宮、福音會教堂、幾幢私人住宅。他還設計了皇家鐵路車站,這座車站建於 1837 年,是一座很小的木造樓房,而到了 1849 年,它又開始被改建成石砌樓房,改建設計方案仍然是由托恩

大克里姆林宮內景。

提出的。同樣是在 1837 年,托恩還受命開始設計莫斯科的另一座規模宏大而 又極具象徵意義的建築物:大克里姆林宮。這座建築動工於 1837,於 1849 年 最終完成。宮內的三座大廳分別為喬治大廳、亞歷山大大廳和安德列大廳,這 三座大廳的名字都來自歷任沙皇。

新建的大克里姆林宮必須與原來的古老教堂和沙皇宮殿保持統一風格,它的位置與那些古老的建築物也成為一個整體。在設計時托恩必須保持傳統,又必須展現出獨創性。他採用了常規的形式,規劃大克里姆林宮,一系列大廳都位於一條軸線上,而且是以一個帶有內部宮殿的長方形建築為中心,這些都是古典主義建築傳統。大克里姆林宮由古老的教堂、閣樓、金色的查理金納宮和多棱宮組成,冬園畫廊將大克里姆林宮和沙皇公寓、馬廄和接下來建成的兵器館(armoury)連接在一起,而在這些建築的邊角處又與其基本的處所群相連接。雖然托恩採用了傳統的處理手法,但建成後的建築群卻出現了新的統一感。從靠近莫斯科河的角度看上去,那些靠近克里姆林宮山崗路基邊緣的宮殿使得整個克里姆林宮具有了前所未有的整體感。

與大克里姆林宮同期建造的還有兵器館,這個建築的外觀甚至比宮殿還要輝煌。兵器館的外部使用了佈滿雕刻的圓柱,這些雕刻極具俄羅斯民族色彩。

Ed To

1851 年完成的聖彼得堡車站是托恩對古典主義建築傳統的一次成功變形,這 座車站大樓結合了大克里姆林宮和兵器館曾經使用過的建築元素,並加入托恩

自己喜愛的結構類型。聖彼得堡的聖米羅尼教堂同樣是在1851年建成,它採用的是一種三段式的教堂建築類型,由位於教堂本身所處的軸線上的入口和兩側的鐘樓組成。鐘樓高約70公尺,是一個分層式的角錐形,它的總體角錐形輪廓由中心的錐形高屋頂和與其緊密連接的各小部分錐形屋頂組成。

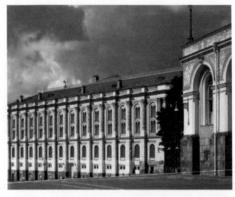

托恩設計的兵器館甚至比宮殿還要輝煌,外部的 雕刻極具俄羅斯民族色彩。

托恩在 19 世紀的 40、50 年代設計了許多大小教堂,分佈

在俄羅斯各地。有的大教堂圓頂處理手法與救世主大教堂非常類似,而有的教堂則是聖葉卡捷琳娜教堂的變體。1844年,托恩獲得了貴族的封號,他還因設計的建築而獲得各種勳章。在19世紀40年代的末期,托恩成為美術學院的一級教授,這使他每年有了一千盧布的薪水和一千五百盧布的房租補貼。1854年,托恩成為美術學院的院長,主管建築學同時負責管理學院的財政、人事等。托恩在晚年幾乎將自己的全部精力投入在學院的教育工作中,很少再從事設計。他的最後一件作品是位於聖彼得堡的彼得保羅大教堂的尖頂,但是這個設計在施工中卻以慘敗收場。但托恩依然繼續獲得建築方面的榮譽,他於1861年獲得「沙皇陛下建築師」的稱號。1868年,托恩當選為英國皇家建築學院的榮譽院士和通訊院士,這個榮譽通常是為歐洲最有名的建築師保留的。

托恩於 1881 年 1 月 25 日去世。他在設計中善於綜合運用各種風格,對於古典主義有著自己獨特的見解,他創造出了俄羅斯—拜占庭樣式的折衷主義風格建築,而這種風格,不但在當時俄羅斯國內建築界有著主導地位,也對後世的建築影響巨大。

Chapter 6

現代主義的簡單與不簡單

 $1880 \sim 1970$

19世紀末二十世紀初,工業革命的思潮席捲歐洲,人類開始走向現代化社會。 隨著新建築材料、結構技術及施工方法的出現,建築的傳統形式和美學價值發生極 大的轉變,建築設計的核心價值,從追求官能美感,轉變成更加看重技術與功能。 現代主義建築正是在這樣的思潮下萌生,並成為建築界的主流。

現代主義建築在發展初期,出現許多的藝術派別,例如新工藝美術、新藝術運動、維也納分離派、表現主義等。19世紀50年代,現代主義建築的發展更加活絡。1928年,以科比意為代表的幾十位新派建築師在瑞士成立了「國際現代建築協會」。他們致力於研究建築的工業化、高層和多層居住空間以及社區的規劃和城市建設等。

現代主義建築思維漸趨成熟之後,逐步擴展至全球。第二次世界大戰後,現代主義建築運動的中心從歐洲轉移到美國,開始其國際化階段,密斯的「少就是多」原則逐漸成為建築界新寵,以基礎結構出發,強調簡單、明確,可視為極簡主義的 濫觴。

Gustave Eiffel (1832-1923) 艾菲爾

巴黎鐵塔建造者

英國在舉辦了第一屆世界博覽會之後,其他國家爭相跟進。在往後的各屆 世博會中,舉辦國都極力想要展示本國的輝煌成就,1889年在巴黎舉辦的世 博會也不例外。這年恰好是法國大革命一百周年紀念,法國政府決定要將這屆 博覽會辦成有史以來規模最大的一次,充分展示法國在工業技術和文化上面的 成就,世博會籌委會決定建造一座象徵法國革命和巴黎的紀念碑。

1886年5月設計招標工作正式開始,之後陸續收到了七百多件應徵方案。 其中有一個最為「異想天開」的設計,是橋樑設計師古斯塔夫·艾菲爾做的。 這是一個高達300公尺的金屬拱門塔的方案,艾菲爾在創意中說:「建造一座 新穎的金屬凱旋拱門來為現代科學和法國工業增光。這座拱門會給人獨特的印 象,也會超越歷史上各種凱旋門的形式。」最終,艾菲爾的方案獲得通過。

艾菲爾 1832 年 11 月 15 日出生於法國勃艮第。艾菲爾的祖先是德國人,世代做地毯工人。他的祖父在年輕的時候從德國遷到了法國,為了紀念自己在德國的出生地,將姓氏改為艾菲爾,這是他德國家鄉的法語音譯。艾菲爾的父親是皇家騎兵的軍官,後來到政府任職。隨著孩子們的出生,艾菲爾父親的菲薄的薪水已經無法滿足小家庭的需要,幸好艾菲爾的母親非常能幹。她是一位木材商人的女兒,人長得漂亮做事也很有主見。當時,附近的埃皮納克出現許多小煤礦,她就在勃艮第的碼頭上開了一家店,專門銷售埃皮納克出產的煤。此時大家才剛剛興起用煤做燃料,這個小小的煤店生意非常興隆,後來,艾菲爾的父親索性辭去工作,幫忙打理生意。

由於父母親都忙於生意,艾菲爾從小跟著外祖母長大。小艾菲爾非常調皮,他稱學校是一個「惡臭難聞,陰暗冰冷」的地方。好在他非常聰明,中學 畢業以後順利考上了聖巴爾貝技術學校,隨後又轉入巴黎綜合工科學校和法國 中央高等工藝製造學校,可無論是在哪一所學校,最終他都沒有畢業。

最初艾菲爾在巴黎一個鍋爐製造商那裡工作,他的老闆內普弗是典型的工業時代商人,有技術、敢創新。艾菲爾在工作期間和內普弗有著深厚的友誼。後來,在母親的勸說下,艾菲爾轉到法國最大的西部鐵路公司擔任工程師,但他仍然和內普弗保持著聯繫。1858年,內普弗的公司承擔下了波爾多橋工程,要在加龍河上架設一座長達500公尺的橋樑。內普弗將波爾多橋的設計工作交給了26歲的艾菲爾。年輕的艾菲爾大膽採用了壓縮空氣的施工方式,在河床上打下了六根金屬橋樁,長達500公尺的鐵架就架設在這些橋樁上。艾菲爾成功了,他的表現受到公司和公眾的一致讚揚。1866年,艾菲爾獨自創業。在法國舉辦1867年世界博覽會期間,艾菲爾承擔了建築美術館和機械美術館的金屬屋架工程。透過這個工程,艾菲爾逐漸從工程師轉變成建築師。

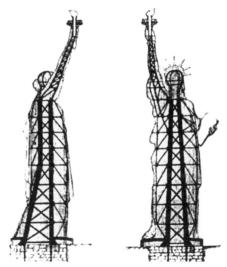

大家都知道美國的自由女神像是法國贈送的, 而她的鋼筋骨架出自艾菲爾的手筆這一點卻很 少有人知曉。

1871年,為了紀念第一次法 美結盟,法國決定贈送美國一座巨 大的自由女神像,計畫將樹立在紐 約港。負責自由女神像工程的雕塑 家巴道爾蒂找到了艾菲爾,要他幫 忙建造女神像的鐵骨架。這個塑像 的外層用銅板做成,然後固定在鐵 框架上。女神像要能夠抵抗住強烈 的海風,鐵框架就必須做得非常結 實。另外,她的內部被分成了好優 層,裡面還要裝上樓梯。這是一個 非常複雜的工程。自由女神至今屹 立不倒,即是出自艾菲爾出色的框 架設計。 此外,艾菲爾發明了新的橋樑組裝方法,可以先在工廠生產配件,然後再到施工處進行組裝,這種方式加快了工程進度,也使得偏遠地方進行橋樑施工變得更方便。艾菲爾一共建造了四十二座跨河大橋,他建造的橋樑遠達俄羅斯、秘魯等地。葡萄牙的皮亞大橋是艾菲爾橋樑建築中的又一個傑作。這座橋坐落在葡萄牙北部的杜羅河上,杜羅河不僅河水湍急,由於受到強烈的沖刷,河床非常鬆軟,根本不可能在其上樹立橋墩。艾菲爾在實地考察之後,對助手說:「或許在這樣一條河上架一座橋樑是不可能的事情,但是我認為還是非常值得一試。」

他回到巴黎之後就鑽進了自己的設計室,一個星期後,艾菲爾拿出了自己的方案。在隨後舉行的皮亞大橋的招標中,艾菲爾設計的方案脫穎而出。令競爭者驚奇的是,艾菲爾為這座不可能建造的大橋開出的價碼非常低。艾菲爾沒有像以前的橋樑那樣在河面上支起橋樁,而是在河岸兩邊分別豎起高高的橋墩,用粗壯的鋼索將一個輕巧的拱形橋樑「捆」在這兩座橋墩上。這是艾菲爾開創的橋樑設計中的又一場革命。

1880 年至 1884 年建造的加拉比高架橋,是艾菲爾的又一次大膽創新。 這座橋樑位於法國中部的高原地區,橫跨急流圖也爾河,總長度近 500 公尺,

加拉比高架橋是艾菲爾橋樑設計的又一次大膽創新,它的成功為後來艾菲爾鐵塔的建造累積了寶貴的經驗和資料。

中間的跨河橋孔達到了 165 公尺, 共使用鋼材 3,254 噸。艾菲爾在設計中繪製了各種各樣的圖表, 進行了各種分析、實驗和數學計算, 以確保橋樑的大型零件能夠精確安裝。這樣的工作為艾菲爾鐵塔的建造積累了數據資料和經驗。建成後加拉比高架橋密佈著各種鋼索, 遠遠望去, 就像是一個蜘蛛網懸掛在 122 公尺的高處。

1884年以後,艾菲爾建造了佩斯特火車站、田園堡聖母教堂,還有一些 工廠及商店等。

1886年,巴黎鐵塔投標成功,這座以他的名字命名的鐵塔成為艾菲爾生命中最重要的建築作品。修建一座高聳入雲的高塔是當時許多建築師的夢想,在美國和英國都有人進行嘗試,但最終都沒有成功。艾菲爾從 1884 年就開始著手研究利用修建高架橋橋墩的方式造一座高塔的可能性,當法國政府決定以紀念大革命勝利一百周年的機會舉行一次世界博覽會時,艾菲爾建造鐵塔的方案已經非常成熟了。1886年11月5日,貿易部長批准了艾菲爾提交的方案。為了建造這座鐵塔,法國政府撥款一百五十萬法郎,剩下所需資金要由建造者自行籌集,建成之後,投資者享有二十年的經營權,之後鐵塔收歸國有。

1887年1月28日,鐵塔在博覽會所在地戰神廣場正式破土動工。鐵塔的建造引起巴黎民眾的強烈關注,其中有不少反對的意見。有建築學家通過數學計算,宣稱建造一座300公尺的鐵塔是絕對不可能的,他們甚至計算出當鐵塔建造到228公尺時會就發生倒塌。這個論斷使鐵塔周圍的居民神經緊繃,其中有一個叫包尼法斯的退休上尉竟然把艾菲爾和巴黎市政府告上了法院。當鐵塔快要造到228公尺時,有一批人遠遠地聚在四周等待鐵塔倒塌。最大的反對意見來自巴黎的藝術家們,以著名的作家莫泊桑和小仲馬為代表的四十七位著名人士發起了一項反對鐵塔的簽名活動,他們稱「以法國文化的格調受到蔑視的名義,以法國歷史和藝術受到威脅的名義,反對在巴黎市中心建造艾菲爾設計的鐵塔——這個無用的怪物」,他們認為鐵塔「這個用鋼板和螺栓安裝起來的乾巴巴的鐵架,會給巴黎帶來無法彌補的侮辱和破壞」。

艾菲爾面對壓力,始終沉著冷靜,他堅信所建造的鐵塔將是人類夢想的一座里程碑。艾菲爾堅持將工程進行下去,他取得了最終的勝利。由於法國政府

只投資一百五十萬法郎,艾菲爾將自己的公司做了抵押,以湊足所需的資金。 一共有兩百餘名工人參與了鐵塔的建造,在冬季,他們每天工作八小時,頁季 每天工作十三小時。最初進行的是基座的建造,此時,艾菲爾必須仔細研究上 壤的特性和沉積情形。打完基礎之後,四條巨大的腿也慢慢地樹立起來,1883 年 3 月,鐵塔的第一層建造完畢。之後,工程正式進入了安裝階段。

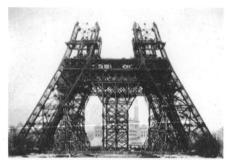

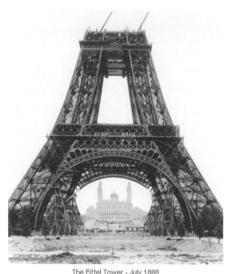

The Eiffel Tower - July 1888

艾菲爾設計的鐵塔非常合理,施工組織井然有 序,兩圖分別為 1888 年春天和 1888 年 7 月時 的鐵塔,從中我們可以看出鐵塔的自然生長。

原來在地上的四輛吊車被安 裝在了第一層的平面上,繼續在高 處把鋼樑和鉚接材料吊給工人。在 現代建築施工中,這樣運用吊車的 方式已經司空見慣, 但在艾菲爾的 時代狺卻是一個創舉。鐵塔所需的 每段鋼材都經過了嚴密的計算,然 後在工廠中精確地製造出來,經過 嚴格的檢驗、編號後,再運到工地 按圖紙進行組裝。在高塔建浩時, 現場並沒有做鷹架,一根根沉重的 鋼材憑藉手動液壓裝置精確頂到位 置,再由工人揮動鐵錘將一個個燒 紅的鉚釘固定到位。工地上井然有 序, 每段鋼材運到工地, 就立即推 行安裝,整個工地變成了一個巨大 的鋼鐵組裝廠。

鐵塔上的每個配件事先都嚴格 編號,裝配完全依照設計進行,中 徐沒有推行禍任何改動,可見艾菲 爾的設計非常合理,並為此付出了 巨大的努力,僅鐵塔的設計草圖他 就繪製了五千多張。鐵塔的建造成 功還有賴於艾菲爾精確的計算,據

建成的艾菲爾鐵塔成為巴黎最重要的景觀之一,它對日後建築美學產生了深遠的影響。

說,艾菲爾為鐵塔所做的預算是八百萬法郎,而工程實際花費779萬9,401法郎,與他的預算非常接近。1889年3月31日,這座鋼鐵結構的高塔終於大功告成,法國政府舉行了隆重的落成典禮。這是一個晴朗的星期天,軍樂隊在塔下演奏著雄壯的《馬賽曲》,艾菲爾與法國政府首腦並肩走向鐵塔。下午2點30分,艾菲爾一行人終於登上了塔頂。人們在高空中高唱《馬賽曲》,艾菲爾親手升起了法國三色國旗,與此同時,一門小禮炮鳴響了二十一次以示慶祝。艾菲爾驕傲地宣稱:「現在,世界上只有法國國旗能飄揚在300公尺的高空。」

艾菲爾鐵塔採用交錯式的結構,連同頂部的旗杆在內,塔高312公尺,是當時世界上最高的建築。由四條帶有混凝土水泥台基的鐵柱支撐,鐵柱非常粗大,與地面成75度角互相連接在一起。鐵塔共包括1.8萬多個金屬構件,其中包括1,500多根巨型預製梁架。這些部件的精度都達到了十分之一毫米,共使用了兩百五十萬個鉚釘將它們連接在一起,鐵塔的總重達到7,000多噸。

1889年5月6日,隨著艾菲爾鐵塔上的一聲炮響,世博會正式開幕。鐵塔成為博覽會上最為引人注目的展示品,登上鐵塔成為人們參觀世博會的主要目的。博覽會期間,艾菲爾鐵塔共接待了兩百多萬人。它的名聲隨著世博會很快傳遍了世界,人們把它看作西方工業革命的象徵。曾經激烈反對建塔的巴黎文人們也經常光顧鐵塔。曾經有人詢問莫泊桑:「你為什麼經常到鐵塔去吃飯?」莫泊桑幽默地回答說:「因為在巴黎,只有在艾菲爾鐵塔裡面,才是唯一看不到鐵塔的地方。」

在第一次世界大戰中,艾菲爾鐵塔在無線電通訊聯絡方面做出了重大貢獻,從1918年開始,艾菲爾鐵塔承擔了發送廣播節目的任務。後來又安裝了電視的中心天線,鐵塔的高度達到了320公尺。巴黎的藝術家們也慢慢地喜歡上了這座鐵塔,把它當作一件藝術作品來描繪,這是艾菲爾始料不及的,在建造鐵塔之初,建築師只是稱它為一個「純粹的技術建築物」,他沒有預想到鐵塔對建築美學可能產生的強大衝擊。

如果說巴黎聖母院是古老巴黎的標誌,那麼艾菲爾鐵塔就是現代巴黎的象徵。艾菲爾鐵塔在短短的幾天內就被全世界所知曉,而鐵塔的設計者卻往往會被人們忽視,用艾菲爾自己的話說:「艾菲爾鐵塔把我淹沒了,好像我一生只建造了它。」從1890年開始,艾菲爾放棄了企業經營,轉入計量學和空氣動力學的研究領域,他把自己的工作室建在了鐵塔最高的平臺上。1923年12月28日,艾菲爾離開了人世。此時,紐約的帝國大廈還沒有建成,艾菲爾鐵塔仍然是世界上最高的建築。

Otto Wagner (1741-1918) 華格納

維也納分離學派大師

在新古典主義的影響之下,19世紀末奧地利的建築師們堅定而嚴格地沿襲著傳統的歷史風格。在19世紀的最後十年,奧地利政治和社會中發生了變化,選舉權被引入了這個國家的政治生態。相應地在建築方面,也出現了表現自由理想的主題,往日專屬於宮廷的藝術開始流向民間,大學、博物館、戲院等大型的公共設施開始興建,一些富裕起來的資產階級也開始在市區和郊外建造宏大的住宅。這時出現的維也納「分離學派」代表了奧地利建築發展的主流,其中最突出的代表人物是建築師奧圖 · 華格納。 華格納生於 1841 年 7 月 13日維也納郊區。華格納的父親在 1847 年去世,母親希望華格納將來能夠成為一位律師,但在 1857 年考入維也納技術學院之後,他卻選擇了建築。後來華格納又轉入柏林皇家建築學院就讀。1861 年,華格納返回維也納,繼續在維也納美術學院深造。1863 年,華格納以優異的成績從美術學院畢業,他的畢業作品一座公共大廳的設計獲得了專家的好評。

華格納在創業初期遇到不少困難,為了能夠順利地展開工作,他不得不與當時一些較有名氣的專家合作,一起進行建築工程的設計工作。這時華格納必須接受那些流行,自己卻不怎麼認同的設計理念。雖然如此,他依然勤奮地工作。這個時期,華格納所承接的工程大多為城市商品房建築,而且都位於維也納。這種大規模的建築工程與一般郊外的私人住宅不同,建築師必須在滿足出資人的要求下,還要尋求建築與城市整體環境的融合。這些工程拓展了華格納的思維,積累了豐富的建築經驗,也讓他贏得了維也納建築界的認同。

華格納早年的作品帶有文藝復興和巴洛克式的風格。在 19 世紀的 70 年代

■ 174 用圖片說歷史:從古典神廟到科技建築 透視 54 位頂尖建築師的築夢工程

末期,華格納獨力設計了一些商業大樓,他對文藝復興和巴洛克式的風格進行了現代化的詮釋。華格納在建築設計中積累了不少資金,他開始自己投資建造大樓,建成後再賣出去,這時他的角色已經轉變成了一個房地產商。不同的是,華格納同時還是一位建築師,他親自負責這些建築專案的設計工作。透過開發房地產,華格納積累了財富,此後,只有多金的富裕買家才能讓他親手設計建築。

華格納在 19 世紀 60、70 年代的作品,成為城市中商業建築發展的推手。 他堅信在現代城市的發展過程中,商業建築對建構城市的基本風貌非常重要, 這些建築必須與周圍的其他既有建築具有同樣的價值感。19 世紀末期,華格納 的建築思想發生了很大的變化。1890 年,華格納自費出版了自己的建築作品 集《完成的建築及一些草圖和方案》。這本書是華格納對自己建築設計工作的 總結與展望。從書中可以看出,隨著時代背景、技術、材料、營造方式等出現 的劇烈變化,華格納也自覺地轉換著自己的建築理念。

1892年,華格納參與了維也納城市改造的設計競賽中。他對維也納的城市結構進行了大規模的改造,其中擁有運河、水閘、橋樑和複雜的城市交通。他還為未來城市的發展預留下了空間。華格納的方案獲得了設計競賽的一等獎,他的部分構想在 1893 年後進行的城市改造中得到了實踐。1894年,53歲的華格納成為維也納藝術學院的教授,教授的職位不僅給華格納帶來了更高的榮譽,也為他今後從事建築招標以及培養年輕建築師,有了更好的背景。華格納擔任教職時一個重要的成果,就是創建了維也納分離學派。

華格納在擔任教授的就職演說中指出,時代的發展已經在強烈地呼喚建築 思想的革新。在教學中他很快就放棄了傳統風格,第二年,他出版了《現代建築》一書。華格納書中表達了新的建築思想,強調功能、材料和結構才是建築設計的基礎。他重新闡釋建築設計,認為必須運用新的建築材料和營造方法,才能成功地構造出現代建築形式。他認為,新結構和新材料的出現必然導致新形式的出現,新的建築當然要來自當代生活,表現當代生活。

華格納據此反對歷史樣式在建築上的重現。例如宗教建築,時代的發展和人們觀念的演進也使其形態發生了很大的改變。除了承擔必要的宗教功能外,

人們還希望教堂等建築還能夠展現出時代發展的脈動,反映人們對宗教的全新理念。在華格納建築生涯的早期,在宗教建築樣式上有過多次的嘗試,其中包括 1890 年的埃塞格教堂設計方案、1891 年的柏林大教堂設計方案和 1898 年的韋林教區教堂設計方案等。在這些作品中,華格納試圖設計出具有現代外觀特點的教堂。他的想法最後在聖利奧波德教堂中實現了。

華格納希望教堂建築能具有現代化的外觀,聖利奧波德教堂是其中代表。

華格納設計的維也納郵政儲蓄銀行清晰明 朗,展現出鮮明的現代氣息。

這座教堂位於維也納西區的施亭戈 夫地區,1904年開工建設,1907年完 工。華格納的設計拋棄了許多宗教建築 的傳統,捨棄祭壇上部的窗戶,只是留 下了幾個側窗,教堂大廳中的中廳也被 刪去,他將大廳設計成了一個大空間, 它的高度達 20 公尺。教堂內部完全按照 現代的要求進行設計,在通風取暖、照 明以及音響等方面,安排都十分妥善。 比如為了達到最佳的音響效果,建築師 將教堂內所有的角都處理成圓弧狀。

在維也納城市改造方案之前,華格納就接受過國家委託。第一次在1879年為德國皇帝的銀婚慶典作室內裝飾,但這一個工程似乎沒有受到太多好評。1896年到1897年間建造的維也納火,車站較為成功。這座建築的中央圓頂、橢圓形窗戶以及柱頭螺旋形裝飾,還發自力。一個大戶,它質樸的立體形外貌已經顯示出華格納建築設計的新方向。而維也納地下火車站則被認為是華格納的代表作之一。維也納郵政儲蓄銀行始建於1905年,這座建築被認為是華格納在現代建築史上的里程碑。

176 用圖片說歷史:從古典神廟到科技建築 透視54位頂尖建築師的築夢工程

華格納在象徵主義者所描述的烏托邦中尋求美的形式,但他更願意在時代的需求中創造適宜的建築。與華格納早期的建築相比,維也納郵政儲蓄銀行的各種裝飾更趨於簡化。作為銀行業務辦公大廳,要求建築的線條必須清晰明朗。他追求裝飾的機能化效果。大廳的頂端是一個巨大的透明天棚,上面設置月桂花環,屋頂架在鋼筋混凝土的結構之上。在兩側,各設立一座勝利之神的雕像,它們微張翅膀,揚手向著天空。建築師以此來詮釋強盛的奧匈帝國所具有的共和仁愛思想。華格納大膽選用了新型建材來完成自己的藝術理念,玻璃和金屬成了決定性的建築材料。整座郵政銀行就像一個龐大的金屬盒子,入口大門的遮雨欄杆和女兒牆上的扶手都是鋁製品,在裝飾牆面的大理石薄板上鑲嵌著鋁釘。銀行大廳內也全部選用鋁製材料,包括其中的傢俱和暖氣裝置。銀行中的扶手椅和方凳等傢俱同樣出自華格納的手筆,這些作品被認為是他在傢俱設計的代表作,也同樣具有超前的現代感。

華格納在維也納郵政儲蓄銀行裝飾中追求機能化的效果,各種裝飾都趨於簡化。

在郵政大廳的內部裝飾中,華格納採用了大理石和帶有幾何花紋圖案的瓷磚,陽光從透明的屋頂照射下來,與廳內金屬與陶瓷的裝飾交相輝映,分外璀璨。

華格納在設計之初,就著力要表現出工業材料、結構、設備等現代象徵。 這座郵政銀行大樓至今被完整地保留下來。

華格納的建築理論跟他在維也納藝術學院的教學活動有緊密的關聯,他的見解對學生影響很大。華格納早期所接受的技術教育,使他完全瞭解他所處時代的社會因素,他關於建築的浪漫想法,大大地鼓舞了他的幾個天才學生,例如奧布雷克(Joseph Maria Olbrich)和霍夫曼(Josef Hoffmann)等人,這些人主導反學院藝術運動。1897年,在華格納的支持下,霍夫曼等人正式組成了維也納分離學派。

在這幾年,華格納嘗試建造了三座商業建築作品,它們分別位於維也納的 林卡、溫色列和克斯特拉薩等三條大街上。他運用抽象而有濃厚裝飾性的陶製 品來覆蓋大樓的整個正面,上面畫有莖和花組成的巨大弧形花帶,圖案從正面 的一端一直延伸到另一端。華格納採取的這一奇特裝飾手段使人們大吃一驚, 很多人都認為這樣「花枝招展」的建築出現在維也納市中,實在是太突兀了。 華格納以實際的行動,支持維也納分離學派,然而老派建築師和官員們並無法 理解他的新建築。華格納因而受到攻擊,1899年,華格納索性離開藝術家協會,

直接加入了維也納分離學派。華 格納明確指出,在過去的建築教 育中,風格訓練太過僵化,它讓 學生產生惰性,使他們將來只能 被動工作且因循守舊。

華格納在 1898 年設計的商品作品,採用了奇特的裝飾手段,抽象而有濃厚裝飾性的陶製品,覆蓋了大樓的整個正面。

■ 178 用圖片說歷史:從古典神廟到科技建築 透視54位頂尖建築師的築夢工程

他認為「藝術創作的唯一出發點,是現代生活」。在華格納眼中,藝術家是以自己個人的愛好從事創造性生產的人,創造性是藝術家最重要的素質。在藝術中不容許存在保護主義,保護弱者的直接後果就是藝術水準的降低。在藝術創作中強者應該受到鼓勵,「藝術中的平庸得不到憐憫」。華格納指出,人類的藝術掌握在具有獨創性的人手中,是他們促進了藝術的進步。

華格納不斷在建築作品中試驗新材料,在 1914 年進行的一個療養院的設計中,他試圖使用整塊的鋼筋混凝土預製板作為牆面,然後再以裝飾性的灰泥縫來分割正面。而 1810 年設計的維也納大學圖書館更表明了華格納的裝配建築思想。這座圖書館設計藏書八十萬冊,形體非常巨大。華格納試圖建造一座帶有標準結構的建築物,建築中所有的牆壁、柱子、屋頂等都是由鋼筋混凝土製成。建築師將牆壁設計成可裝配的鋼筋混凝土預製板,但在當時的技術條件下,這一點還不能完全實現。這個設計的價值在於,華格納已經預告了鋼筋混凝土將成為未來 20 世紀最重要的建材,華格納因此也被認為是開發鋼筋混凝土的先鋒。

建造於 1917 年的維也納和平教堂是華格納最後的作品之一。教堂的屋頂採用的鋼筋混凝土的結構,建築師將它處理成得像鏡面一樣光滑,這在 1917 年算得上是一個創舉。和平教堂的設計完成於第一次世界大戰期間,建築師透過它表達了對和平的嚮往。1918 年 4 月 11 日華格納在維也納去世。他在維也納十三區的墳墓是他自己親手設計的。他的建築創作和教育活動,對形塑維也納的都市風貌與人文氣息,居功厥偉。

Antoni Gaudi (1852-1926) 高第

舞動上帝色彩的建築師

1992年巴塞隆納奧運會期間,一座造型奇特、有著四個圓錐形尖塔的教堂頻繁出現在體育報導的片頭,它就是西班牙著名聖家堂大教堂(Sagrada Família)。這座大教堂矗立在巴塞隆納市中心,藉著奧運的電視轉播,它迅速成為世界各地觀眾所熟知地標性建築。大教堂的設計者安東尼·高第在沉寂了半個世紀之後,再一次引起世人的廣泛關注。

1852年6月25日高第出生在雷烏斯(Reus)一個補鍋匠的家庭裡。從小體弱多病的高第,5歲的時候患上了關節炎,不得不待在家裡。他經常幾個小時沉浸在對石頭、花兒、昆蟲等遐想中,它們在他幼小的心靈深處成了活靈活現的跳動精靈。童年時代對自然景物的感受是高第獲取建築靈感的啟蒙。

1870年,高第來到巴塞隆納準備報考大學的建築系,當時他已經是一名虔誠的教徒。1873年高第在巴塞隆納高等建築學校就讀,在被正式錄取以前,他必須經過為期五年的入學預備課程。這段學習的經歷使他免去了服兵役的義務。高第被製圖和建築所吸引,兼職做繪圖員,同時學習各種手工藝,他對細木工、金屬鍛造以及玻璃品的製造,樣樣精通,並且利用學到的技能和特長為學校週刊畫插圖,為學校劇場做裝飾、繪製佈景等。

就在他開始顯露對建築專業的興趣時,哥哥去世了,幾年後母親也離開了他和父親。之後,他和父親、外甥女住在一起。為了繼續完成學業,並且負擔家中經濟,年輕的高第開始在一個巴塞隆納的建築師處做事。1878年,高等建築學校的院長把高第的成績單寄給了巴塞隆納大學校長,從那時起,高第開始了他傳奇般的職業生涯。雖然剛開始高第接手的專案不多,但他在為其他建築師工作期間,設計靈感不時地顯現,他為自己設計了全套的傢俱,而且還設計製造了自己的工作臺。高第和他的朋友馬塔羅在離巴塞隆納30公里的海濱小鎮為單身工人們設計了一處社區,這個設計方案後來參加了在巴黎舉行的世界博覽會,引起極大的迴響。自此之後,高第獲得了更多的委託項目,工作量急劇增加,建築設計開始成為他生活的全部。

1883年,高第承接了他的第一項大型專案——文森之家(Casa Vicens)。高第把文森之家設想成一個水晶組合體,低處的水準條紋和高處陶瓷狀的豎向線條,層次感分明而協調,他對細節的把握頗費心力。這種建築風格使人不禁聯想到西班牙摩爾人的建築。同年,高第設計了卡基哈諾別墅(Villa El Capricho),這是一所「含苞待放」的鄉村住宅,節制中透著欲望,莊重中滲著典雅。同樣地,曲線的設計元素逐漸取代直線。在建築的功能需要上,高第在別墅的基座設計中趨向簡單,這樣可以更適當地照顧別墅和大自然的融合。在屋頂的設計上,他採用了傾斜狀的磚瓦設計,以適應當地頻繁的降水。在外觀裝飾方面,起伏不大,仍然採用了紅褐色的磚石造型,間隔排列。瓷磚中間排列點綴著間隔有序的向日葵浮雕和綠樹葉。別墅中還設計建造了一座塔樓,這座塔樓被四根柱子支撐著,頂部有一個被細小的輕金屬支撐的別致的清真寺尖塔。

1885年,高第開始設計建造他早期具有里程碑意義的建築——奎爾別墅(Finca Güell)。在這棟建築中,最為詭異而史無前列的風格設計就是建築中具有拋物線形狀的雙門廊。這座門廊與其說是一個進入豪宅的大門,不如說是一個進入洞穴的入口。步入主廳就會發現,室內的設計非常奇特,藍色瓷瓦裝飾的穹頂展現了高第刻意營造的彈性空間和人為張力。這種前所未有的拱卷形式成了他一生探索和追求的建築語言。奎爾是加泰隆尼亞地區經濟界的代表人物之一。1886年奎爾委託高第為他在巴塞隆納設計一座府邸,後世稱之為奎爾宮(Palau Güell),他囑咐高第自由發揮,不用擔心預算。於是高第選

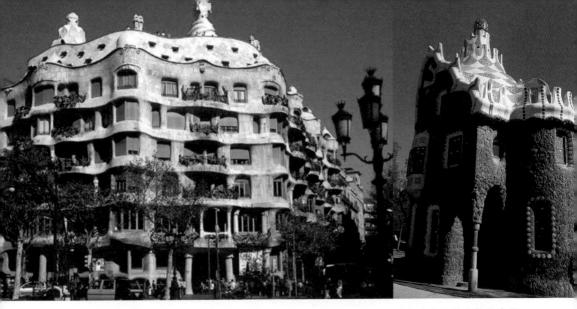

居埃爾公園入口處的亭子仿佛來自精靈的傳說。外牆用石頭砌築,並用瓷片裝飾。

酷似大象皮的米拉公寓是 最完整的高第式建築之一。

用了最好的建築材料來構築這幢建築。府邸包括一個地下室,四層樓和一個屋頂露臺,馬廄和一個存放東西的備用房。為了便於外出,高第設計了兩條跑道,螺旋形的一條供工作人員使用,平緩的一條作為馬道。前廳、會客室和起居室是主樓的主要部分,通過走廊與會議室及宴會大廳相連接。這座府邸在西班牙內戰期間被叛亂分子徵用,地下室也變成了拘留所,破壞極大。

府邸的外立面採用了素淨、樸實的石頭外牆,頗具古典格調。兩個拋物線狀的大拱門延續著高第的一貫風格,是他的標誌性語言。在府邸的室內部分,高第匪夷所思地利用了視覺上的比例,使建築的空間看起來比實際的空間大了許多,尤其是從底層直達屋頂的中央大廳給人以簡單、空曠的感覺。穹頂處被設計成了星空閃耀的天空。府邸的屋頂設計極富特色,煙囱和通風管被設計成了不同的雕塑作品,超凡脫俗。

1900年,奎爾在多次遊覽英國後決定建造一座可以和英國的風景園林媲美的花園,於是,就在巴塞隆納附近買下了一塊大概 15 公頃的土地,這塊土地位於山坡上,是當時巴塞隆納郊區的制高點。居埃爾委託高第負責工程的規劃設計,希望建成以後能夠吸引富有的加泰羅尼亞地區的中產階級前來居住。也就是後來的奎爾公園(Park Güell)。公園的七個大門最具個性,大門的圍牆均用一種稱為「特雷卡迪斯」的陶瓷鑲嵌,並被設計成如波浪一般起伏。

建築部分只建了兩座住宅,高第買了一座(後稱為高第之家),他在搬到 聖家堂之前一直住在這裡。大門兩側的橢圓形平面小樓仿佛神話傳說中的精靈 圖案,用石頭砌成,表面覆蓋著色彩繪紛的瓷片。入口處兩個對稱的大喜階導 向由86根古典柱子構成的百柱廳, 直至一個宏偉的中央廣場。絢爛的護堤將 臺階分成了三段,每一段都蘊含著不同的含義,尤其是第二段,一個變色龍從 一塊帶有加泰羅尼亞四條紋旗圖案的遠雕中伸出來,具有特別的民族風格。

高第於1906年為紡織品製造商巴特由的老房子進行了改建,後稱為巴特 由之家(Casa Botines)。為了充分顯示婉約奇美的風格,高第在建築的表面 大膽採用了玻璃和石頭,其上附有陶瓷圓片。每一個瓷片的位置都恰到好處, 均能反射陽光。外立面最富有詩意的地方就是蓋著桃紅色的藍魚鱗瓷片的屋 頂。兩個坡面相交的地方恰似鯨魚的脊背,起伏不定,蒼勁有力。為了避免建 築的突兀感,高第重新調整了建築的高度,使其與周圍的建築相調和,煙囪和 屋頂的排水設施用玻璃片和彩色瓷片來裝飾。

米拉之家(Casa Milà)是高第最後一個位於巴塞隆納市的建築作品。由 於工程規模龐大,建造之前,高第精心製作了一個建築模型,建築表面波浪狀 的凹凸部分被標明出來,然後再鋸成幾個部分,放在相應的工地上。有意思的 是,高第還在模型較大的突出部分放置了一根繃緊的垂直線,以便寸量出波浪 處的構造。由於高第和業主米拉夫婦的意見出現分歧,高第最終沒能完成這項 工程。但是,米拉公寓仍然是後世認為最為完整的高第式建築之一。在這張酷 似大象皮的建築外表下,那些非理性的形式處理得非常虛幻。樓頂上面同樣是 裝飾怪誕的小煙囪雕像。曲線的設計和排列使龐然大物看上去並不臃腫,當然 如果你要在這座非同尋常的建築裡找到一根直線,那絕對是不可能的。

米拉之家開工後的第二年,高第在奎爾的紡織廠附近修建社區配套工程。 為了使其具有趣味性和獨創性,高第花費了近10年的時間研究方案。為了使 其中的教堂工程能夠和自然融為一體,他有意將工程選址在一個小山坡上。可 惜的是,當奎爾在 1914 年去世以後,工程被迫停止,不過當時已經完成了教

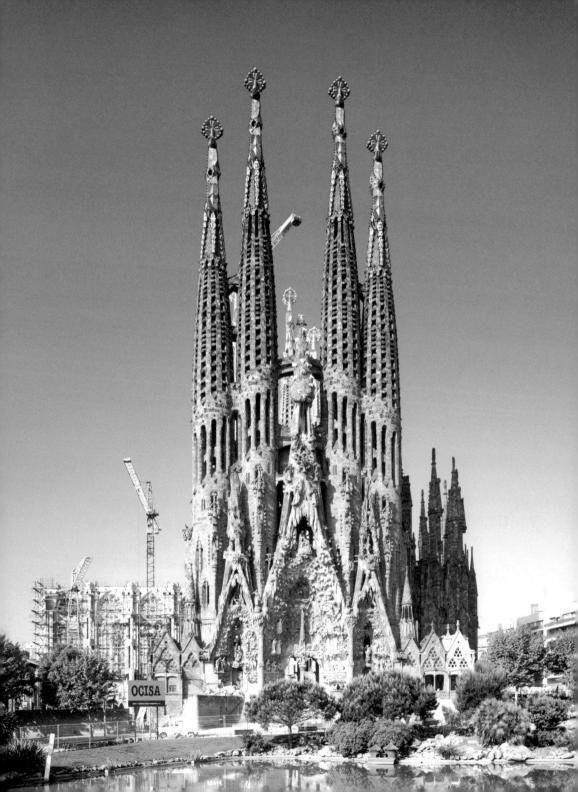

184 用圖片說歷史:從古典神廟到科技建築 透視54位頂尖建築師的築夢工程

堂的地下室部分,這個地下室總體上體現了「因勢利導」的原則,利用地基明顯的坡面來容納教堂的門廊和地下室。地下室的穹頂就像一張張著血盆大口的「漁網」,是由長而薄的磚塊組成。石頭和玄武岩塊構成複雜而有序的骨架,散列在地下室周圍。從外面看,地下室就像一個烏龜殼,四根玄武石斜柱立在入口處迎接來者。這座建築被看作是高第自然造型和結構系統的完美之作。

高第最為重要的作品當屬聖家堂大教堂。起初聖家堂的設計方案由建築學校的校長維利亞爾來負責。後來維利亞爾和建設委員會之間爭吵不斷,維利亞爾辭去了主設計師的工作。幾經反復,最終建設委員會就把這項工作交給了年輕的高第。從1883年11月3日,高第接管這項工作開始,一直到他死於車禍,他一直擔任聖家堂的負責人。在他人生最後的十五年,他更是拒絕了其他所有的工作並搬到這棟建築物的地下室居住,過著與世隔絕的教士般生活。高第最初對大教堂的改動較小,維利亞爾設計的小禮拜堂被局部修改,拱門的高度增加了10公尺,正門的樓梯被移到了側翼,另外小禮拜堂的圓柱的柱頭形狀被他捨棄。隨著高第聲望的提高,大教堂的建築方案也得到了大膽且個性化的完善。由於大教堂是陸續增建而成,高第對大教堂不同部分的設計也是一個逐步修改和完善的過程。他所設計的整座教堂的設計草圖最早完成於1906年,但是這並非最終的方案。由於工程量巨大,直到十年後,高第才完成了展現教堂整體空間樣貌的石膏模型。

大教堂地下室的頂部設計了拉丁十字式的平面,平面上方的主祭壇被七個穹頂環繞,代表著聖約瑟的痛苦,十字相交部位則代表著受難和重生。從馬婁卡大街上望去是大教堂的正立面,大教堂的外牆由砂石築成,被完全設計成彩色。其中三座巨大的外牆中,東面那座是誕生牆,是希望的象徵;西面那座代表耶穌的感情和死亡;而大教堂最大的南牆則描繪了基督的偉大與光榮。每面牆都有四個尖塔,象徵耶穌的十二位聖徒,中央的尖塔至今未建,是用來奉獻給救世主基督的。在它周圍的四座短塔代表著四位福音傳道者:馬太、馬克、路加和約翰。尖塔的高度超過 107 公尺,為了更好地釋放出長形排鐘的聲音,建築師設計出百葉窗的造型,並在尖端用夢幻般的玻璃、瓷片等作裝飾。為了保證品質,高第親自選擇了堅固、昂貴的穆拉諾玻璃馬賽克,並且和技師們一起反復試驗而成,同時他也得到了很多雕塑家的幫助,其中包括胡安·馬塔馬拉·弗洛塔特斯等人。

高第在大教堂建築中表現了驚人的想像力,教堂結構空間的獨特達到了登峰造極的程度。中央主殿一層多分支的柱子近乎極端,結構樣式卻符合建築邏輯。二層與三層有著不對稱柱頭的傾斜的支柱以及雙曲線截面的穹頂,詭秘神奇,尤其是那些看似沒有壓力的支柱的分支錯落有致地排列著。柱子的分支向外伸展,一直伸到帶有葵花狀圓孔的雙曲線拱頂的表面。在高第看來,哥特式建築的扶臂是多餘的,因為每一個構件都具有正確的角度和斜度,所以承重能力是毋庸置疑的。

阿斯托加主教宫是高第和教會妥協後的 教堂建築,頗具歐洲中世紀城堡的風格。

大自然的形狀和結構的結合是大教堂引人注目之處,也是高第奇異建築藝術的展現。從遠處望去,那些建築中的窟窿更像是螞蟻的巢穴。另外,他為大教堂立面設計的雕塑都是以人和動物為模特,按照真實尺寸用灰泥塑成的。人形、動物、植物和雲朵的雕刻屬於自然主義風格,自然、真實而又可親近。在建築聖家堂時,高第還設計了阿斯托加新的主教宮,並一度主持了修復帕爾馬大教堂的工程。

1926年6月7日下午,高第不幸遭遇了一場車禍,當時74歲的高第正在巴塞隆納的市中心拜倫大街的拐角處蹣跚而行,一輛電車將他撞倒在地。剛開始,人們以為這個垂死的、不修邊幅的老人是一個乞丐,他因此被送入了一家早期的中世紀醫院裡救治。兩天後,這位老人在一所陰暗的小房間裡孤獨地離開了人世。直到幾天後人們才知道,這位被認為是乞丐的老人就是西班牙的建築天才安東尼·高第·科內特。為了紀念他對西班牙的貢獻,他的遺體被安葬在尚未完工的聖家堂的地下室裡。高第曾經說過,「直線屬於人類,曲線屬於上帝」,「含苞欲放」的卡基哈諾別墅,節制中透著欲望,莊重中滲著典雅。這或許也是對這位元天才建築師作品的最好注解。

高第的那些如夢似幻的建築作品具有超越時間的性質,建築師的靈感似乎 就是來自於加泰羅尼亞的鄉野之間。

Hendrik Petrus Berlage (1856-1934) 貝拉赫

荷蘭理性主義創始人

在17世紀荷蘭就已經興建了許多市政廳、交易所、錢莊、行會大樓等公共工程。荷蘭建築形成了自己的古典主義樣式,被英、法等國的部分民用建築模仿。1857年在阿姆斯特丹最先出現了鋼材結構的建築物。此後,荷蘭的建築進入了一個全新的發展階段。近代的實證科學便發源於荷蘭,理性主義精神成為荷蘭藝術和建築中隱含的價值體系,她的城市和建築的發展以此滲透著現代文明的光芒。

真正在荷蘭掀起了建築革新運動的,是 19 世紀末荷蘭理性主義建築創始人之一漢德里克· 彼得· 貝拉赫, 他強調以功效的觀點來構造建築。1856年2月21日,貝拉赫出生在阿姆斯特丹。1875年,貝拉赫進入蘇黎士工業大學就讀, 在 G· 塞姆坡的門下接受嚴格的教育。1878年貝拉赫從大學畢業, 之後他來到法蘭克福工作。1880年貝拉赫到義大利、德國等地旅行。1881年定居阿姆斯特丹之後, 貝拉赫和 T· 桑德斯合作成立了工作室。

和貝拉赫堅持的理性主義觀點一樣,桑德斯也以結構的理性主義來改造自己的折衷觀點。1885年,他們一起設計了阿姆斯特丹的瑞吉克斯博物館。這件作品受到貝拉赫在 1883年參與阿姆斯特丹證券交易所競賽所設計的方案影響,運用了閣樓和山牆。貝拉赫在 19世紀 90年代主要設計了一些帶有混合風格的辦公建築,體現了簡潔化的方向,綜合了羅馬與文藝復興兩種風格,這一點與芝加哥的建築師路易士·蘇利文非常相似。貝拉赫的創作實踐受勒杜等人的影響,採用幾何手法來處理體積,以物質性手法來處理材質,產生極為新穎的效果。

在1883年的設計競賽中,貝 拉赫的阿姆斯特丹證券交易所方案 獲得了第四名的成績。雖然不是第 一名,但在1897年,他還是接到 了建造這座建築的正式委託。在阿 姆斯特丹,證券交易所大樓被人們 認為是一座具有時代標誌性的建築,它意味著一個新的建築流號的 誕生。貝拉赫共產生了四個設計方 案。其中每一個階段都代表了建, 師設計理念的轉變,這個過程,貝 拉赫一直在做簡化的工作。貝拉赫

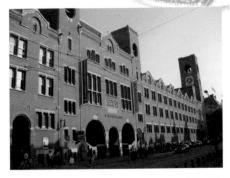

在證券交易所大樓中,貝拉赫對磚拱建築手法 的運用已經非常純熟。

著力於發展一種新的磚拱結構。1894年在格羅寧根的一座別墅中,磚拱結構的建築手法首次應用;1895年在海牙建造一座辦公大樓也採用了相同的手法。這些成功案例鼓舞了貝拉赫,他重新進行設計,將這種嶄新的手法運用到阿姆斯特丹城市中這座重要的新建築中去。證券交易所大樓標誌貝拉赫的磚拱建築手法的最後形成。

磚拱結構的來源應該是美國的建築師理查森,這是一種鋸齒狀的新羅馬式構造,貝拉赫要以它來表明建築結構的清晰性。而磚作為建材對於荷蘭這個低地國家有著重要的意義。中世紀時,荷蘭和比利時被統稱為尼德蘭(意即低地國家)。這裡最明顯的地理特徵是一片低濕的沖積平原。沼澤、田野、森林和綿長的海岸線被覆蓋於濃霧中。荷蘭的城市建在填海拓地上,受到自然環境的影響,荷蘭很多古建築都是採用粘土燒制的磚和森林木材建成。貝拉赫在新建築中選用磚來做主要的建築材料是對民族建築傳統的繼承與發揚。在貝拉赫逐步精簡交易所大樓的設計過程中,這座建築的平面始終維持不變。有三個各自承擔著不同交易任務的矩形大廳,它們被設置在一個環繞的四座磚樓所組成的矩陣中。其中最大的一個廳用作商品交易所,穿過寬寬的拱廊,就可以到達經紀人房間和會議大廳。

貝拉赫簡化了大樓的佈局和結構,由此形成一個非常嚴謹的造型。他盡可 能地減少山牆和角樓,並且去掉塔頂和立面上明顯的砌縫。建築師進行的多次 修改都集中在正面入口和與其相鄰的塔樓上,貝拉赫認為這是建築物本身和城市的主要表徵之處。最終建成的交易所正立面非常簡潔,所有的元素都與平整裸露的牆壁渾然一體,貝拉赫並沒有在這個立面上突顯塔樓的位置。構成商品交易所大廳敞廊的磚牆,從上到下都是平的。貝拉赫運用幾種不同的材料來裝飾這些牆面,它們包括烏釉瓷磚和各種各樣色彩明亮的石塊,方形的立柱則用花崗石來裝飾。

證券交易所大樓的設計有著嚴密的邏輯,它的承重磚結構方式完全符合理性主義建築的設計原理。即便是瓷磚組成的飾帶和細緻的燈具,也只是以磚石為主調的變調而已。在建築結構的轉換點和承重點,貝拉赫以拱台、挑頭、壓頂等作為標識。如承接屋架的石挑頭突出牆面,既具有裝飾性的作用,同時也表明了拱架在此處的作用。貝拉赫的早期作品還有1895年建造的尼德蘭保險公司大樓;1900年建造的鑽石加工大樓;德·斯辛柏格公司大樓和哈列姆火

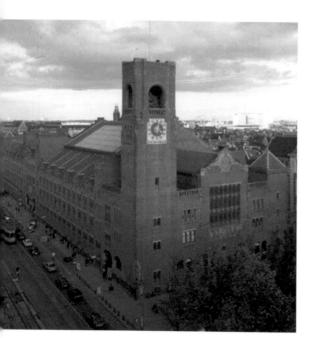

證券交易所大樓在阿姆斯特丹是一座具有時代標誌 性的建築。

車站等。在這些建築中,貝拉赫 熟練地使用磚和石塊等建築材 料,拓展它們在現代建築中的應 用。

貝拉赫在建築設計方面的 思想還表現在他的城市規劃中, 這個思想也是他政治思想的出發 點。他在 1901 年發表的一系列 論文中勾畫出自己的思想輪廓, 其中名為《藝術與社會》的會政, 更是清晰地表達出他的社會主義, 思想。貝拉赫信仰社會主義,水 思想高品質的工業生產和高水準 的產品設計,能夠推動文化水準 的提高,而在城市的規劃中應該 展現文化的重要性,他並不認同 英國出現的花園式城市的非都市 傾向。1901 年,貝拉赫接受委

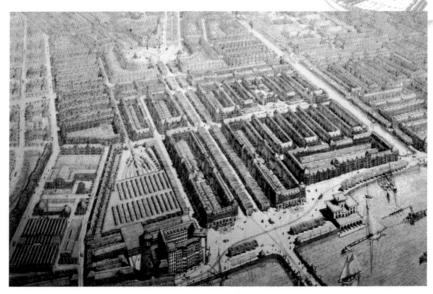

貝拉赫在阿姆斯特丹的城市規劃中突出了街區的統一性,強調街道是「戶外的室內空間」。

託為阿姆斯特丹做新的城市規劃,讓那些為工人建造的經濟住房成為這個城市中新的有序的組成部分。在規劃中貝拉赫突出了街區的統一性,使這個擁有大量散亂私人住房的地區得到了徹底的改觀。他認為街道是「戶外的室內空間」,它們是建築物成行排列時所呈現出的必然結果。

他的這個觀點與中世紀時城市的「圍繞」主張相似,他認為街道的寬度和設施決定了南阿姆斯特丹這座新城街道的根本特性。在較寬的街道上可以設置較寬的花壇並沿街道栽植行道樹,而較窄街道就取消花壇,只保留行道樹。在主要街道的交匯處設置廣場。貝拉赫的這些設計為以後在城市規劃中作為大眾運輸系統的電車,預留了足夠的空間。1915年,貝拉赫又採用林蔭大道的規格重新規劃了南阿姆斯特丹的兩個比較集中的區域,這部分的改造在20世紀的20年代完成。從貝拉赫的改造方案上,我們可以看出他對城市環境的關心。這個改造完成的區域被認為是阿姆斯特丹近郊一處最為關鍵的地區,在這裡,貝拉赫表現出清晰的集體居住的觀念,各單元住宅與周圍的其他公共設施混合成為一個居住整體,單元住宅的適應性得到了應有的重視。

貝拉赫是一個非常認真的人,他絕不接受任何虛假的事實,他曾經說過,如果不是清晰明白的構造就不應該做。他自己的確做到了這一點。貝拉赫說過,「最為高明的建築藝術手法是創造空間而不是勾劃立面。牆作為形式創造者具有非常重要的地位,空間是通過牆的複雜性表現出來的」,他說:「在建築中,裝飾和裝潢是非本質的,空間的創造才是本質的。」貝拉赫認為,建築師必須回歸到真實性上,並且抓住建築的本質。建造的藝術意味著是將各種要素結合成一個整體空間。他主張牆面應該裸露,這樣才能展現光潔之美,而附在其上的任何東西都應該是必須的,不能累贅。只有讓牆保持平面的性質,才能獲得其真正的價值。

貝拉赫是最早向歐洲建築界宣傳美國建築師賴特的人。他在這位美國建築師身上看到了自己極力堅持的風格特點。1912年,貝拉赫在瑞士蘇黎士作訪美演講時,對賴特的建築作品和建築思想大加讚揚。第一次世界大戰期間,荷蘭保持中立,這使得位於西歐的這個國家保持了相對的穩定。貝拉赫在荷蘭安定的環境中工作長達五十多年,對荷蘭年輕一代建築師產生重要影響。貝拉赫的最後一件作品是海牙的市政博物館,該建築於1934年完工。博物館完全表現

出了理性主義的建築風格,建築師巧妙地利用了博物館四周環水的特點,外觀設計得簡潔而富於表現力。1934年8月12日,貝拉赫在海牙去世。

海牙的市政博物館外觀簡潔,是理性主義建築風格的完美體現。

Louis Sullivan (1856-1924) 蘇利文

功能主義的宗師

路易斯·蘇利文被認為是美國現代建築,尤其是摩天樓設計美學的奠基人。,蘇利文遵循在設計上「形式隨功能而定」(Form Follows Function)的宗旨,是建築革新的代言人,是歷史折衷主義的堅決反對者。(所謂的折衷主義,是指模仿古代的建築風格,隨喜好任意組合。)

蘇利文 1856 年 9 月 3 日出生於波士頓,1872 年才 16 歲的他就到麻省理工學院學習建築,卻在一年後輟學到費城陪伴祖父一起居住,並進入法蘭克· 范內斯(Frank Furness)的設計室工作。後來,蘇利文又到芝加哥跟隨被稱為鋼鑄摩天大樓之父的拜倫· 詹尼(William Le Baron Jenney)工作。年輕的蘇利文對工程技術充滿興趣,對橋樑尤其著迷,他曾經夢想要成為一名橋樑工程師。為了瞭解橋樑中存在的「秘密」,他大量閱讀書籍,開闊了眼界,他說「在自己的眼前展開了一個全新的、五彩繽紛而又無邊無際的廣闊世界」。

1874年,蘇利文來到法國,短暫在巴黎藝術學院學習。1875年,他又返回了芝加哥,在約翰斯頓(Joseph S. Johnston & John Edelman)的設計工作室擔任繪圖員。1876年,設計室承接了穆迪禮拜堂(Moody Tabernacle)內部裝修的工程。這一年他才剛滿 20 歲。1879年蘇利文進入丹克瑪·阿德勒(Dankmar Adler)的設計工作室,1883年成為阿德勒的合夥人,設計工作室的名稱改成了「阿德勒與蘇利文建築事務所」。阿德勒與蘇利文建築事務所共設計了一百八十多座建築,它們大多是住宅或辦公樓,也有極少部分的帶有拱頂的禮堂和劇場等建築物。

阿德勒是一個非常有經驗的工程師,合作中,通常是由阿德勒負責工程和 事務等問題,蘇利文則進行藝術方面的設計。

1887年,一個名叫法蘭克·萊特(Frank Wright)的年輕繪圖員加入了阿德勒與蘇利文建築事務所。蘇利文很快發現了萊特在建築方面的才華,極力的栽培他。這對萊特影響很大,成名之後的萊特依然尊稱蘇利文為「敬愛的導師」。實際上,蘇利文宣導的「形式隨功能而定」的宗旨正是萊特等人「草原式住宅」(Prairie Style,或稱草原風格)所遵循的基本原理之一。1886年以前,阿德勒與蘇利文建築事務所的規模還小,主要做些小規模的住宅、倉庫、商用建築等。這些早期作品大都以六層樓為限,建材選用鐵或磚石,或者是兩者混合運用。

阿德勒與蘇利文建築事務所在 1886 年承接了第一項大型的工程——芝加哥會堂(The Auditorium Building)。這是一座綜合性的建築物,包括劇院、旅館和辦公大樓,最初的設計與最終的施工藍圖差別非常大。芝加哥會堂對這座城市而言不論在技術上或觀念上都有很大的貢獻,它成為多用途複合建築的典範。會堂在芝加哥格子狀城市中佔據了整條街的一半,按照要求,建築師要建造一座現代化的歌劇院,在其兩側再各建一個高十一層的大樓,大樓主要是辦公室,少部分作為旅館。蘇利文和阿德勒根據這種獨特的建築組合,做出了許多創新性的設計,他們將旅館部分的餐廳和廚房都放置在頂樓,這樣可以使它們產生的煙塵不會妨礙到周圍的居民。而在劇院的內部,阿德勒為了適

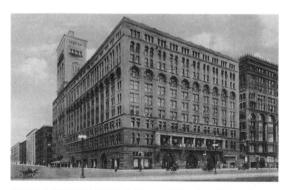

芝加哥會堂是蘇利文承接的第一項大型工程,設計風格明顯 受到了理查森的影響。

聲音從舞臺發出之後,做垂直和側向的傳播,經過一列系的同心橢圓拱體,有效地傳達到廳內每一個聽眾的耳邊。橢圓的拱底和兩側的面上都用浮雕來裝飾,設計師將建築的理性邏輯與裝飾中所需的豐富想像力完美地結合在一起。

芝加哥會堂的外觀仿效了理查森(Henry Hobson Richardson)的設計,蘇利文用多層石拱構成了這座建築的正面,這種形式幾乎是馬歇爾商店(Marshall Field's Wholesale Store)的浪漫主義風格外觀的翻版。不過,蘇利文為了調和芝加哥會堂這個龐然大物,在其三層以上的樓層全部改用了光滑的條石。會堂旅館的一側朝向湖泊,他在這裡設計了一個帶有東方色彩的迴廊,湖水、迴廊和建築物的主題高塔交相輝映,景色非常優美。在蘇利

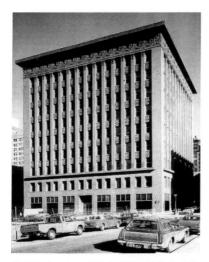

蘇利文發展出一種適合於高層建築的建築 形式,溫瑞特大廈就是一個很好的證明。

文早期的作品中,可以看出受理查森風格顯著的影響。蘇利文大力模仿理查森的新古典風格,1888年設計建造的沃克倉庫等建築,樸實清純,造型得體,深得古典精髓。1890年建造的蓋提公墓(Graceland Cemetery)和1891年建造的溫瑞特大廈(Wainwright Building)都是這種風格的體現。通常蘇利文會將建築的結構體設計成一個完整的方盒,並不期待通過裝飾來增加結構的明晰性,這點和維也納的建築師華格納非常相近。不過,蘇利文有時也會處理成東方式的唯美情調。

經濟的發展使城市變得越來越擁

擠,房地產商看到土地增值的趨勢,紛紛加入到對土地的投機行為中,使得城市特別是市中心的地價變得越來越貴,這種情形促生了一種新型的建築,那就是摩天大樓。蘇利文並不是高層建築的發明者,但是他發明了一種適合高層建築的建築語言。1891年建造的溫瑞特大廈是蘇利文高層建築結構美學的示範。在同樣面積的土地上,建得樓層越多,使用面積就會越大,相應地這塊土地為地產商所創造出來的利益也就越大、越多。投資商爭先恐後地在市中心建造多

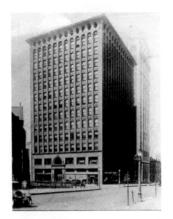

蘇利文大膽展示出保險大樓承重 構造的支點,體現出對高層建築 美學的獨特概念。

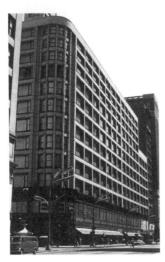

蘇利文在芝加哥的這座百貨大樓中,運用了金屬薄框玻璃的窗戶, 極具現代感。

層的建築,但是最先出現的高層建築由於受到 建築技術和垂直交通等方面的限制,高度一般 在五至六層。後來,能夠載客的升降機——電 梯的發明,使得高層建築的樓層再次增加成為 可能。在蘇利文的溫瑞特大廈之前,就已經有 人建造起了十六層的磚構造承重的大樓。蘇利 文認為可以創造出一種專門適用於高層建築的 建築形式,他透過溫瑞特大廈進行試驗。

溫瑞特大廈位於密蘇里州的聖路易城。在 這座建築中,蘇利文去除了理查森的過多影響, 他讓建築構造的灑輯結果來決定建築的外觀。 在建築物的正面,蘇利文取消了那些看起來好 像拱廊一般的窗戶,而是採用明顯的柱子將立 面分割成格子狀。窗臺凹入牆面,並貼上瓷磚 裝飾,使其與窗融為一體。柱子全都突出於立 面,從兩層樓高的石材基礎上一直延伸到大廈 十樓的頂端,結束於以瓷磚裝飾的突出的簷口 シ下。1894年建造的保險大樓 (Prudential Building) 是蘇利文展現其高層建築美學的典 節。這是一座十三層的辦公樓,建築師按照它 的功能為其安排了豎直的樓體。在一樓,建築 師故意展示了大樓的承重構造的支點。從2層 起是辦公室,因此,建築師設置了較多的窗子。 在最高的第十三層,蘇利文設計了豐富優美的 裝飾,大樓的外立面貼上精美的瓷磚,一層大 堂的金工製品等裝飾也顯示出豪華的風格。

1892年蘇利文發表了《建築的裝飾》一

書,他在書中寫到:「應該說,假如我們能有一段時間完全抑制裝飾,而集中 精力創造優美而裸露的造型,必將會更加有益於這個世界。這樣可以避免許多 隨心所欲的事情,而將精力集中到一條自然而有希望的健康之路,思索如何讓 建築更有效地承擔起它的功用。無論如何,我們應該知道,裝飾是一種精神的奢侈而非必要,當然,裝飾的極限和樸素的建築能取得同樣偉大的效果。我們渴望強壯、健康的簡潔造型,當然,我們也知道,當我們為建築物穿上一件具有詩一般意象的外衣時,它就能夠提供加倍的能量,這就像優美的旋律掩映在和諧的聲音上一樣。」

1895年,阿德勒想讓他的兩個兒子進入公司工作,在這個問題上,蘇利文和阿德勒之間出現摩擦。這件事最終導致阿德勒退出公司。由於缺乏商業才能,蘇利文能夠承接的工程量銳減,而美國建築界出現的新風潮更使蘇利文的公司雪上加霜。1893年舉辦的哥倫比亞世界博覽會改變了美國建築界潮流,大多數的觀眾和建築師都選擇了來自歐洲的帶有輕鬆愉快氣息的巴洛克風格,雖然也有一些人站出來反對這種虛偽的華麗風格,但並沒有產生多大的作用。蘇利文曾經非常痛心地指出:「這次世博會給國家造成的損失將延續半個世紀」。由於缺少了阿德勒在業務方面的支持,蘇利文競爭不過那些能夠迅速拿出方案的建築公司,他們的設計雖然沒有個性,但迎合了出資人的要求因而被接受。在很長時間內,蘇利文只能接到一些小型建築的委託。1899年,蘇利文終於得到了一次施展自己建築理念的機會。這是一座位於芝加哥繁華路段的百貨大樓。考慮到內部空間的照明效果,蘇利文在正面設計了帶有金屬薄框玻璃的窗戶。對於建築內部空間的處理,蘇利文則借鑒了倉庫建築的特點,使其更符合百貨公司的功用。

由於承接的建築工程很少,蘇利文將很多的時間投入寫作中。從1901年開始,他在《州際建築師與建造者》週刊上連載《談幼稚園》一書,認為只有通過像幼稚園的老師與學生對話那樣的簡單對話,才能表達出內心對於簡潔性的追求。從1908年開始,蘇利文很少再進行建築設計。1918年,他徹底破產了。1922年到1923年,蘇利文寫作《一種觀念的表像》,這部書也是採取了分期連載的形式刊登在《美國建築師協會會刊》上。1924年,他出版生命中的最後一本書《根據人的能力的哲學建立的建築裝飾方法》。在同一年的7月14日,蘇利文在芝加哥的一家旅館中去世。從某種意義上講,蘇利文算得上是美國建築界的先鋒,雖然他的試驗以失敗告終,但他卻為以萊特為代表的美國年輕一代建築師指出了一條康莊大道。

Frank Lloyd Wright (1867-1959) 萊特

創造有機建築理論

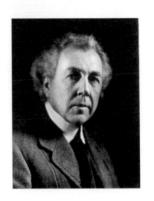

法蘭克·勞德·萊特被認為是 20 世紀美國最重要的建築師。他提倡有機 建築理論,強調建築應該融入周圍環境。他還提出建築空間連續性的思維,對 現代建築的發展產生了重要的影響。

1867年6月8日萊特出生在威斯康辛州格蘭德中心小鎮上。他的父親是 一位牧師兼音樂家,但家庭經濟卻很拮据。在萊特17歲時母親不滿父親不穩 定的個性與收入兩人離了婚。萊特跟隨母親生活,但父親藝術家性格,對他影 響很大。萊特曾經同憶說:「小時候,父親在書桌和鋼琴之間來回走動的身影, 是那樣地瀟灑,他忙著試音,然後快步走到書桌旁寫下華爾滋、波爾卡等動人 的舞曲。」或許正是這些音樂,影響了萊特,讓他既是建築師也像一位藝術家。

萊特在威斯康辛大學就讀,同時也在土木系兼職作助教,每月可拿到 三十五美元的薪水。1887年他輟學去芝加哥建築事務所工作。一年後,萊特 如願進入了芝加哥最富盛名的阿德勒和蘇利文建築事務所,並逐漸成為事務所 的首席建築師也結婚了,他在芝加哥西邊的橡樹園設計了自己的住宅,由於住 字風格的優美,附近的鄰居們也紛紛請他設計住宅。阿德勒和沙利文事務所很 少接私人住宅的設計委託,一旦有此種類型的專案,蘇利文經常把它交給萊特。

1893年,萊特與同事柯溫一起成立了一家事務所。創業第一年,萊特接 手了五件委託案。從公司開業到 1911 年間,事務所一共設計建造了 135 棟房 子。除了推行建築設計,萊特還經常受邀參加演講,不時地在報刊、雜誌上發 表論文,被譽為新芝加哥學派或者草原學派的先驅。隨著1910年《萊特建築》 在柏林發行,萊特的大名開始被理性、保守的歐洲業界接納,影響與日俱增。 隨著業務量的增加,萊特決定在自家住宅旁邊建造一座兩層樓高的辦公樓。他 所選定的地段位於鬧區,非常吵雜,不太適合作為辦公室。於是萊特將大樓的 地面設計得比馬路高出一截,而且圍著半人高的圍牆,避免喧囂與吵雜,成為 非常靜謐的空間,有種「大隱隱於市」的感覺。出於事務所業務的需要,萊特 將大門設在正中央,非常醒目,但辦公室內部仍然洗練、清靜,圍牆內的大門 旁邊一塊嵌入牆裡的石板上鐫刻著「法蘭克·勞德·萊特建築師」。此外,萊 特尊重自然的態度也令人欽佩,在建造那條介於辦公室和自家宅第之間的通道

時,碰巧有棵老柳樹擋道,為了 保護這棵古樹,萊特讓牆繞彎通 過。橡樹園的私宅也被擴建了2 倍,更能體現出萊特尋求與自然 環境相融合的努力。

隨著萊特事業的穩步向上發展,他的婚姻卻逐漸走下坡。 1914年,萊特的情婦和孩子在塔里耶森寓所被人殺害,兇手還放火焚燒整個住房。心情沉痛的萊特對該寓所進行了改建。這次改造堪稱經典,連續延伸的屋簷和宏大的壁爐是他慣常的設計手法。同時住宅的規模也被擴大了,加建了農舍、馬廄、傭人房等。

稍後,萊特在東京設計帝國 飯店時認識了一位女雕塑家,這 位女藝術家後來成為他的第二任 太太。帝國飯店因其卓越的抗震 設計而聞名於世,在1923年的 東京大地震中,其周圍的建築全

山牆高聳的屋頂和木牆板是橡樹園住宅及工作室 的顯著特點,灑脫而自然。

帝國飯店像一艘漂浮於水上的大船立於地面,不怕地震的顛簸與震盪。

萊特又重新設計建造了一個更宏偉、更壯觀的塔里耶森。

部倒蹋,只有它巍然屹立。但萊特的第二次婚姻卻不像他的帝國飯店一樣牢固,不久就與第二任太太離婚了。之後,萊特在芝加哥觀看一場芭蕾舞表演時,邂逅了小他三十來歲的歐格凡娜,這位女士陪他走過了未來數十年的人生旅程。就在萊特與他的這位新情人搬到新設計的塔里耶森公寓不久,這個多災多難的寓所又因電線短路而引發了一場大火,建築幾乎全被焚毀。在愛情的鼓舞之下,

30年代初期,萊特的建築風格遇到了挑戰,在他眼中呆板、冷酷的鋼筋混凝土建築在美國經濟發展浪潮中,逐漸被接受。萊特所堅持的有機建築的理念逐漸被人們所忽視,儘管他看不起那些毫無特色、單調雷同的現代主義建築,但建築設計潮流的趨向不是憑個人意志就能扭轉。有建築史學家評論他說:「當然,萊特是美國最偉大的建築師,可那已經是20世紀初的事了。」年輕的美國建築師們開始推崇科比意(Le Corbusier)、密斯(Mies)和格羅佩斯(Gropius)等人,代表工業時代的建築,走向符合機械美學的建築概念中。

萊特一直在醞釀著開辦一所學校,按照他的構想學校要打破一般學院式的桎梏,採用師徒制的學習方法。學習的處所也不一定在課堂上,師生要自己在動手實踐中體驗生活的意義。經過長時間的準備,1932年10月,塔里耶森學校(Taliesin Hillside Home School)開學了。開學以後,學生們花在整理及修繕房子上的時間比讀書更多,他們必須修建學校的設施。管理學校的任務由歐格凡娜負責,煮飯洗衣、耕地除草、照料馬匹,她樣樣在行,將學校管理得井然有序。學校在每個週末的晚上都要舉辦一場派對,或者看一場電影,晚宴由歐格凡娜負責安排。周日的野餐也是必不可少的,學生們要到周圍的山上和大自然交流,感受自然的美感,同時培養學生之間融洽的關係。一旦有委託的設計方案下來,萊特總會及時地把任務分配給每一個學生。在繪圖過程中,萊特很少干涉,讓他們自由發揮。學生們只能以集體的名義接案,所得收益必須交回學校。這個規定導致特別有才華的學生紛紛離開塔里耶森,成為萊特的競爭對手。

萊特一向慢工出細活,但是落水山莊(Fallingwater House)卻是他例外中的傑作。1934年匹茲堡百貨公司的老闆考夫曼(Kaufmann)邀請萊特為他設計一座週末度假屋,地點選在了賓州康那斯維爾市一個叫熊奔(Bear

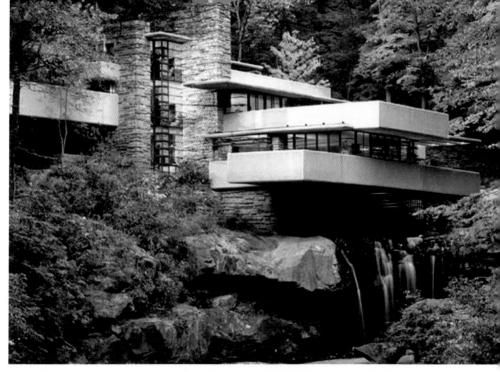

落水山莊借山石落水而成,是草原風格中的代表,橫向構圖與森林的林木形成了鮮明的對比。

Run)的地方。那是個風景優美景點,瀑布從石壁上落下,清靜、幽遠。考夫曼夫婦希望度假屋最好能正對著瀑布下方,能夠感受落水的氣勢和悠長,但是萊特卻不這樣看,他覺得不能因為瀑布之美而喪失了心靈之悠,更不能破壞自然環境的原有生態。幾個星期後,考夫曼造訪萊特,想了解工程設計的進展。不知道這位大師在集聚靈感,還是由於公事繁忙,考夫曼的委託方案竟然沒有絲毫進展。而當萊特聽到考夫曼要來的消息以後,一言不發地走進工作室。拿起三張不同顏色的繪圖紙,一張畫地下室,一張畫一樓,最後一張畫二樓。當考夫曼風塵僕僕地趕到塔里耶森的時候,萊特已經完成設計藍圖了。

落水山莊是萊特「草原風格」的代表作,房屋與森林融為一體,加上山石與瀑布,整座建築與環境渾然天成。瀑布的流水在下,聞而不見,更添雅致的野趣。在室外的細部設計上,體現了萊特所秉持的有機建築的理念。混凝土石板嵌入原有的自然山石之內,形成了獨特的具有鄉野氣息的空間,這是建築和自然對話的最好方式。房子的室內地面採用了樸拙的石板地面、牆體也是石質的,通過大片的玻璃和室外相連。值得注意的是,在落水山莊中萊特使用了鋼筋混凝土材料,這大概是與他強調房子水準及垂直的方向構築有關。落水山莊

是他依賴機器協助的嘗試。

以垂直石堆為核心,房屋圍繞四周,形成臺階式的佈置。為了達到這種效果,同時又兼顧房子的造價和施工需要,萊特採用了鋼筋混凝土懸樑臂支撐,這也

1936年,萊特受託設計嬌生公司總部大樓,當時工業界流行著一股流線型風。光滑的線條和圓弧的邊緣是流線型的最大特徵,嬌生公司總部大樓成了萊特最好的試驗品。設計方案完成後,建管局的官員們對萊特這個離奇設計感到困惑,他們不相信一座座「蕈狀柱」不能支撐住龐大的天花板。幸虧萊特當場演示,否則這個怪異的大樓便會胎死腹中。這座大樓的內部是一個廣闊的圓形空間,電梯是圓弧形的。內部圍繞著一個中央垂直的採光中庭,形成了一個內向的開放辦公室,服務空間、管道系統等安排在辦公室的四周。雖然有人堅持這樣的辦公環境提高了員工的工作效率,但是卻破壞了員工的私密性,試想五十多個打字員在這樣一個開放的空間內辦公,會是怎樣一個場景。十年後,嬌生公司總經理再度請萊特設計了研究大樓,同時為他自己設計了一棟私人住宅。

嬌生公司的總部辦公樓具有光滑的線條和圓弧的邊緣,是萊特設計作品中,相當有 趣創作。

Chapter 6 現代主義的簡單與不簡單 201

古根漢美術館 (Guggenheim Museum)是萊特在紐約 市的唯一建築。為了展現業 主收藏品的特殊性,萊特採 用了大膽簡潔的造型,萊特 造型像一個流動的貝殼,充 滿自由不拘的風格。美術館 是一個中空狀的六層樓 築,以圓形空間作主導,動 線呈螺旋狀上升,在任何一 層都可以看到其他的樓層和

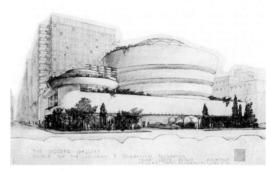

古根漢美術館是萊特在紐約的唯一作品,建築造型像一個流動的貝殼。

中庭,同時也有利於陽光從穹頂照入,這個設計被看作是美術館建築設計的顛 覆性創作,成為紐約的地標性建築。不過由於美術館中的斜坡造型,致使在展 覽的過程中,參觀的人只能歪著脖子看畫。

在萊特職業生涯的最後十年,他獲獎無數、委託設計案也接踵而來。1958年,91歲的萊特仍接到三十一件設計案。1959年他為亞利桑那州立大學設計的大禮堂在他死後才完工。1959年4月6日,年近92歲的萊特在一次野餐之後胃病發作,在私人醫生的勸說下接受了一個小手術。但手術並不成功,4月9日凌晨,萊特離開了人世。萊特曾經說過,「建築學是一門創造結構、表達思想的科學藝術。」他的有機建築理念對20世紀乃至21世紀的世界建築都有著深刻的影響。在1999年美國《時代》雜誌舉辦的「本世紀最有影響的百人」評選活動中,他是唯一入選的建築大師。

202 用圖片說歷史:從古典神廟到科技建築 诱視54 位頂尖建築師的築夢工程

Adolf Loos (1870-1933) **魯斯**

過多的裝飾是一種罪惡

科比意說:「魯斯清理乾淨了我們腳下的土地,這是一次認真仔細而富有哲學邏輯的整體性清理。」有人評論阿道夫·魯斯說:「作為一個人,他的天性是一隻離群的狼;作為一位藝術家,他是一位現代的迪歐根尼(Diogenes,犬儒學派的代表人物、此學派揚棄世俗傳統觀點,號召人們回復到簡樸自然的生活)。」魯斯堅持著藝術淨化的理念,他的創作過程始於現代派的鼎盛時期,結束於功能主義最為繁榮的階段。如果沒有魯斯與裝飾主義的對抗,功能主義發展不會如此迅速。

魯斯生長在一個石匠的家庭。他在 12 歲之前耳疾造失聰,這種生理障礙 對他性格的發展以及命運都產生了很大的影響。按照母親的安排,魯斯應該繼

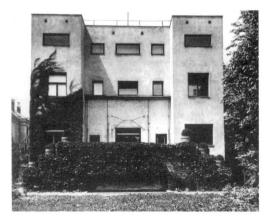

魯斯為斯泰納住宅設計的外觀形式,是後來「國際樣 式」的雛型。

承父親的石刻作坊,但魯斯,但魯斯,他更喜歡建築。1890年,魯斯進入皇家帝國技術學院學習就讀,而後又轉入德勒野登技術學院。在1893年畢養後,魯斯去美國投靠自己做鐘錶的舅舅。他做過各式各樣的工作,在建築工地鑲地板瓦工、洗盤子等。這段期間,魯斯認真研究美國的新建築,對芝加哥學派

的建築理論特別熟悉,芝加哥建築師蘇利文的作品給他留下了深刻的印象,蘇 利文的《建築的裝飾》一書對他的影響極為深遠。魯斯欣賞美國人務實的精神, 他吸取這些優點卻不去模仿,他希望自己的藝術創作能得到充分的自由。

1896年,魯斯回到了維也納開始自己的事業。起初,他在一家建築公司工作,同時還為報紙寫各種各樣題材的專欄。他開設的專欄內容非常廣泛,從建築到服飾,從音樂到禮儀無所不包。當時維也納由華格納領導的現代派正在與保守派正進行激烈的論戰。魯斯也參與到這場紛爭之中,與別人不同的是,魯斯並不加入某一陣營,他同時向現代派和保守派開炮,他既反對對歷史的盲目模仿,同時也反對分離派的裝飾主義建築。魯斯清醒地認識到,分離派太過講究外表的美觀,華而不實。

1900年,魯斯創作了一個寓言,取名為《一位可憐的富翁的故事》。他 在故事中講了一位幸運的商人,因為一個意想不到的機會而賺了大錢,之後委 託一個分離派的建築師為自己設計一個「完全藝術品」的住宅,不僅包括了建 築、傢俱,還有居住人的服飾。魯斯寫道:

在他生日那天,妻兒都送來了很好的禮物。一會兒,建築師也來了,主人非常熱情地出去迎接,但建築師卻臉色難看,對主人的熱忱並不怎麼領情。他說:「你們怎麼在用這種拖鞋?」主人看了眼自己穿著的繡花拖鞋,無辜地說:「難道您忘了,這可是您親手設計的新式樣式呀!」「不錯」建築師大聲地回答:「但那是為了在臥室裡使用而設計的,客廳可是色調迥然不同的另一個地方呀,現在完全搞亂了,你看到了嗎?」

這段話是魯斯對建築師維爾德的一個諷刺,這位比利時藝術家不僅設計了自己的住宅,還專門為夫人設計了一套特別的服裝,以與房間內的線條相和諧。他在1908年還發表了一篇名為《裝飾與犯罪》的文章中,攻擊了「分離主義」的另一個代表人物奧布雷克,他在文中稱其為「私生子裝飾」的始作俑者。魯斯極力反對裝飾,他認為裝飾不僅浪費了人力和材料,而且必然會帶來一種奴役技術的低級造型,只能為那些低文化水準的人所欣賞。他拿自己一次製作皮鞋的經歷舉了一個例子說:「我們在工作一天之後會去聽貝多芬的音樂,但我的鞋匠不會,他自有他的樂趣。如果今天有人先去聽第九號交響曲,然後再坐

下來設計壁紙,那這個人不是欺詐就是墮落。」

與華格納相比,他更理解現代建築的本質。魯斯對於裝飾主義的批判與他在美國的經歷也有很大的關係。他自己就做過石刻、鑲嵌地板等工作,他對於裝飾等的觀點也來源於自己對各種手工技藝的切身體認。1910年,魯斯寫作了《論建築》一文,他開始感覺到「現代困境」的存在。他指出:建築中只有一小部分如陵墓、紀念碑等屬於藝術,除此之外的其他建築都應該排除在藝術之外。魯斯並不是要絕對地取消裝飾,他也贊成樸素的衣飾、簡潔的傢俱,他希望以此來代替個人意味濃烈的裝飾設計。

1904年在蒙特建造的卡馬別墅是魯斯的處女作。這座建築物局部對稱,有著輪廓分明的開洞,主要的入口設置了孤立的多立克柱式。魯斯用白色來統一建築的外觀,消除了建築各個部分之間差異。魯斯的設計參照了華格納的作品,但用自己獨特方式處理,使得建築看上去更加堅固。有人因此批評他的設計比不上華格納作品的雅致。

第一次世界大戰以前,魯斯主要從事的是私人住宅和商業用房的室內裝飾工作。1907年,魯斯設計了維也納的一所商店和一所酒吧。在酒吧的室內裝潢找不到圖案花飾,魯斯的設計中沒有任何為裝飾而裝飾的手段。魯斯使用了一些比較貴重的材料,他用材料和結構本身來表達其富貴的氣象,這樣的效果比圖案裝飾所能達到的更加深刻。在《材料的豐富性》一書中,魯斯寫道:「質地美好的材料和精巧的工藝不僅可以補救裝飾的缺乏,而且可以比裝飾本身更能體現出其富麗。」魯斯的室內設計不拘格式,有時是帶有鄉野性的舒適,有時是帶有紀念性的嚴謹。在公共建物、開放空間等處,魯斯會使用白色的天花板,私密房間的裝飾則選用暖色的木料或金屬。

1910年設計的斯泰納住宅(Steiner House)中,魯斯用石材做鑲花地板,上面鋪具有東方風格的地毯。壁爐四周用磚砌成,玻璃櫃和鏡架則做成輕巧的形式以與其形成對比。室內的傢俱盡可能地固定,他在一篇文章中說道,「建築物的牆壁是屬於建築師的,建築師以此發揮他的思想,傢俱應該視同牆壁,不能移動。」斯泰納住宅的外形類似於工業建築,抹有灰泥的正面完全暴露在外,在建築的側面開巨大寬扁的窗戶。窗子既不對稱,也不裝框,完全展

現功能住宅的理念。魯斯在斯泰納住宅的室內裝飾中更多地使用木材,這使它帶有了濃厚的鄉間住宅的特色。在斯泰納住宅中,他開始發展一種所謂的「空間規劃」概念。魯斯反對將建築物中所有的房間都作成固定的高度,他認為每個房間的高度應該根據需要,個別做出適合的高度,不必強求與鄰近房間的一致。只有這樣,才能更成為有功能性的房間。他晚年建於維也納的庫勒別墅(Khuner Villa)和布拉格附近的穆勒別墅(Villa Muller)是他在這一理念代表作。

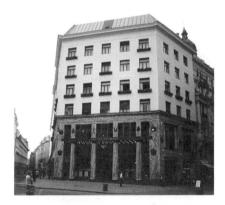

漫畫家以高曼拉次公寓外型像是水溝蓋,來 諷刺魯斯的建築設計單調風格。

同樣是在1910年,魯斯還設計 了一座名為高曼拉次的公寓,這座樓 房因其外形而受到了一位漫畫家的挪 输。在斯泰納住宅中,魯斯已經創造 了一種高度抽象的外觀形式—白色無 飾角柱, 這個形式是八年後出現的所 謂「國際樣式」(The International style)的雛型。在1922年的魯法住 宅(Rufer House)中,窗子的開口 部分非常自由,室內空間的組合也顯 現出一種自由的狀態, 這個建築的立 面部分與風格派建築的典型作品形成 了對比。在庫勒住宅和穆勒住宅中, 魯斯「空間規劃」的技巧已經達到 了出神入化的地步。建築物外部的樓 梯和魯法住宅的類似,它們的空間組 織都是按照主要層的空間位移來安排 的,這樣的處理不僅使空間更具動感, 而且也成功地將起居室和其他用途空 間區分開來。

1918 年奧匈帝國的君主政體被推翻,1920 年,魯斯擔任了維也納國民住 宅部門的首席建築師。他利用這個機會將「空間規劃」的思想應用到大型住宅 的建造中,將他偏好的立方體造型轉變成階梯狀陽臺斷面。1920 年,魯斯主

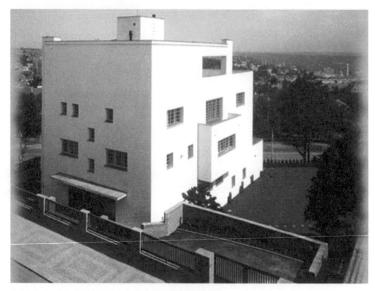

魯斯在穆勒住宅的設計中依然使用簡潔的線條。

持了一個大型的住宅實驗項目——乾草山社區,這是他空間規劃理念的重大成果。這些住宅都附有花房和菜圃,居住者可以種植蔬菜和花卉。魯斯的這一設計與當時德國戰後的經濟困難狀況有關,當時正在實行國民自給政策。1922年,魯斯辭去了首席建築師的職務,在法國達達主義詩人查拉的邀請下來到巴黎,於1926年為這位藝術家設計了一所住宅。

1928年,魯斯又回到了維也納。此時,他的建築設計工作實際上已經停止。魯斯出生在捷克境內,由於這一原因,捷克於 1930 年為他提供了一筆養老金。1931年,魯斯在捷克北部設計了一座工人新村。魯斯在生命的最後兩年受疾病折磨,一直在維也納一所療養院接受治療。1933 年 8 月 23 日,魯斯在療養院中去世,他的骨灰安葬在維也納中央公墓。魯斯對現代文化具有一種天然的洞察力,他提倡人們回歸自然,他在《論建築》中表達了自己對於建築的理想:我們一起去山腳下的那片湖濱吧。你看那兒天是藍的,水是綠的,山和雲掩映在湖水中,所有的事物都是那麼地平和。這裡有房子、有農場、有庭園,也會有教堂。所有這些東西都不是人為的,它們是上帝的造物。山水樓閣等所有事物都在享受著這裡的美與寧靜。

Walter Gropius (1883-1969) 格羅佩斯

包浩斯學校之父

華特·格羅佩斯是現代主義建築學派的先驅,同時也是包浩斯學院(Bauhaus,德文為建築之意,德國知名之藝術設計、建築專門學校)的創辦人。他的設計讓20世紀的建築,掙脫了19世紀各種主義和流派的束縛,邁向大規模的商業化階段。

1883年5月18日格羅佩斯出生於柏林,父親是一位建築師,家境富裕。1903年到1907年間,格羅佩斯就讀於慕尼黑工學院和柏林夏洛滕堡工學院,畢業之後進入貝倫斯的建築事務所任職,與貝倫斯、密斯、科比意等人一起工作。貝倫斯的設計理念深深影響了格羅佩斯,他曾說:「貝倫斯是第一個引導我,以系統性、邏輯性去處理建築的問題。與他一起合作的重要案子中,我漸漸相信,在建築表現中不能抹煞現代建築技術,而建築應該有前所未有的新形象。」1910年,格羅佩斯成立了自己的建築師事務所。這一年,他向AEG(德國電器公司)提出一份「合理化製造住宅建築」的備忘錄,即便是在今天看來,這個方案也是對「標準化住宅建築」最為透徹和精闢的闡述。

格羅佩斯開始積極提倡建築設計與工藝的統一及藝術與技術的結合,講究功能、技術和經濟效益。這些觀點首先用在法古斯工廠(Fagus Factory)和1914年科隆展覽會展出的辦公大樓中。法古斯的鞋楦廠是格羅佩斯承接的第一項大型工程,他進一步發展了貝倫斯的思想,放棄古典主義對華麗外表的追求,創造出一種新的建築形式。這座新建築採用了鋼架結構和平板玻璃為建築材料,是世界上最早的「玻璃帷幕牆結構建築」。這種設計不僅使建築具有了良好的功能,更獲得了現代化的外形。

格阿設展盟個,師構利結來將梯屬共了的公功簡潔用主個將羅班人,師構利結來將梯利意樓的明玻建玻樓佩璃去會,與一次,所構利結來將梯種前上,在德大能潔用主個將羅玻樓佩璃去。綜快璃築璃梯斯幕。這設時,與一次,

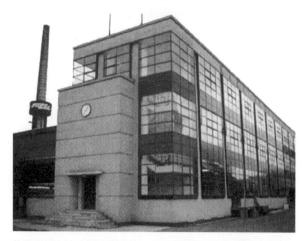

格羅佩斯在法古斯工廠中第一次成功運用了玻璃幕牆,從而創 造了一種新的建築形式語言。

兩幢建築格羅佩斯都採用了框架結構,外牆與內部支柱脫開,成為純粹的幕牆。法古斯鞋楦廠的幕牆由大面積的玻璃窗和下部的金屬板裙牆組成,這使得室內能夠盡量得到外界光線;房屋的四角也沒有設立角柱,充分展示出鋼筋混凝土樓板的懸挑性能。展覽會辦公樓正面兩端各有一個全玻璃幕牆的圓塔,中間的螺旋形樓梯與上下樓梯的人全部暴露在外界的視線中。這種新的設計,在後來的現代建築中,十分常見,這兩座建築使格羅佩斯聲名大譟。高知名度,也讓格羅佩斯在創建包浩斯學校時,得到極大助力。

1915年,格羅佩斯開始在威瑪實用美術學校任教。這時他寫了不少理論文章,後來收入《全面建築觀》一書中。他說:「美的觀念隨著思想和技術的進步而發生改變。誰要以為自己已經找到了永恆的美,那他就一定會陷於模仿而停滯不前。真正的傳統是不斷前進的產物,它的本質是動態,不是靜止,現代建築不是老樹上長出的新枝,而是從新的土壤中生長出來的幼株。」他認為有必要對建築等領域的傳統教育進行變革。一次世界大戰之後,格羅佩斯致信政府部門,建議設立一座專門的建築設計學校,以培養德國重建最需要的建築設計人才。他說,工業革命的完成,必將使工業化生產的模式進入未來的建築領域,而目前歐洲盛行的古典主義建築理念和風格,會阻礙建築產業的現代化。因此,要迅速地重建德國,成立一所致力於現代建築設計的學校刻不容緩。

格羅佩斯的朋友不認為他會成功,因為此時的德國幾乎已成一月廢墟,在此時,建一所醫院或者是住宅遠比成立一所設計學校更為實用。但政府在兩個月之後批准了格羅佩斯的建議。1919年3月,撒克遜大公美術學院和國家工藝美術學院合併,成立了「國立建築工藝學校」,36歲的格羅佩斯被任命為首任校長,這就是著名的包浩斯學校。

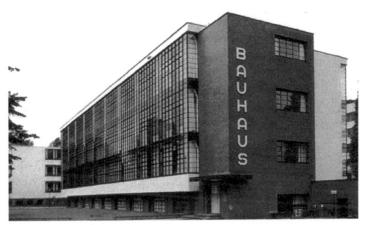

雖然包浩斯學校存在的時間並不長,但它對現代建築和工業設計產生了極其深遠的影響。

包浩斯實際上是德語 Bauhaus 的譯音,由德語 Hausbau(房屋建築)一詞倒置而成。在格羅佩斯的帶領之下,以包浩斯為基地,在 20 世紀 20 年代形成了現代建築中的一個重要派別——現代主義建築,他們主張適應現代工業生產和生活需要,應講求建築功能、技術和經濟效益。格羅佩斯為包浩斯制定了一個目標:創造一種工業化建築的方法,以大規模生產廉價優質的住宅,有效解決戰後德國的住宅問題。包浩斯聚集了一大批才華橫溢的教師,如何引導這些人從事研究和教學,對格羅佩斯而言是一個不小的考驗。此外,他還要面臨資金匱乏等諸多問題,特別是保守勢力對包浩斯創新設計方法的敵視,而這點最終導致格羅佩斯於 1925 年將包浩斯遷到了德國東部的德紹。

此後,格羅佩斯設計了後來被稱為現代建築設計史上的里程碑的建築, 也就是包浩斯的校舍。建築的外形是一個普普通通的四方形,四層樓包括了教 室、禮堂、餐廳、停車場等,具備多種實用功能。較為特殊的是,校舍的二、

三、四層有三面都是全玻璃幕牆,成為後來多層和高層建築採用全玻璃幕牆的 濫觴。在包浩斯之前,歐洲的建築結構與造型講求的是複雜而華麗,建築雖強 調藝術感染力,卻無法進行工業化、大量生產。格羅佩斯提倡設計既藝術又科 學、實用,同時還能有如工廠的生產線上那樣大量且迅速的生產製造。

在課程方面,包浩斯也進行了改革,開設平面構成、立體構成、色彩構成 等課程,這也成為日後建築設計的教學模式和科學發展方向。建立起了一個集 教學、研究、生產於一體的現代教育體系。與傳統學校不同的是,在包浩斯沒 有老師和學生的稱謂。學校擁有著一系列的生產部門:木工部門、磚石部門、 鋼材部門、陶瓷部門等,學生在學習基礎知識的同時更要參與實務運作。在格 羅佩斯的影響下,包浩斯樹立了以幾何線條為基本造型的全新設計風格。它所 設計出的工廠不再有任何裝飾,廠房通常都是四方形,平平的房頂、樓房則除 支柱外全部用金屬板搭構,外面鑲嵌大塊的玻璃,顯得簡潔而敞亮,非常適合 於現代生活的需要。在進行建築設計的同時,包浩斯還設計椅子、台燈、水壺 等工業產品。它們通常都是選用最簡單的方形、長方形、正方形、圓形等,但 在設計樣式和風格方面卻極具現代感。

1928年,格羅佩斯辭去了包浩斯校長的職務。之後他來到柏林,希望能 夠參與大規模的住宅建築,實現自己的建築理想。在格羅佩斯的理想中,標準

德國西門子住宅區是格羅佩斯所提倡的經濟住宅的一 個範例。

的樓房應該一列列地的平行排 列,並提出在一定的建築密度 要求下,按房屋高度來決定它 們之間的合理間距,以保證有 充分的日照和房屋之間的綠化 空間。將大量光線引進室內是 當時現代主義建築所強調的重 要特點。歐洲傳統建築大多室 內幽暗,陽光很少,而格羅佩 斯在設計房屋時則選用較大的 窗戶,並設置陽臺。這些觀點 在格羅佩斯於 1929 年設計的 德國西門子城住字區中得到了

充分的表現。這是一個小型經濟住宅的範例,它確立了今後大規模住宅建築的 基本方向。

1933 年在納粹掌權之後,格羅佩斯被迫移居英國。他和英國的建築師合作建造了一系列的建築。1936 年建成的平頓鄉村中學是其中的代表作。這些建築使英國傳統的保守主義設計理念受到了理性主義思想的衝擊。1937 年,格羅佩斯受邀前往美國,成為哈佛大學建築學教授。同年,格羅佩斯加入美國國籍,第二年擔任哈佛大學設計研究院院長。在教書的同時,格羅佩斯在波士頓近郊設計建造了自己的住宅。住宅位於一個緩坡的頂部,周圍是大片的果園,山色優美。

格羅佩斯在設計時借用了美國的小型住宅通常採用的木框架結構,除了白色的木欄杆和國際式的條形窗外,建築師還選用了磚和毛石等材料,磚砌的煙囱、毛石地基、擋土牆等,使這所住宅具有了濃郁的美國風格。

為了有效地利用住宅內的空間,格羅佩斯將一個打通的大空間當作起居室和工作間,這樣的設計也可以減少走廊的數量和長度。他用一個斜向的玻璃磚牆將工作室和餐廳分隔開,因為玻璃的有效運用,這種分隔並不影響室內的光照。住宅的入口與主體建築形成了一個精心設計的角度,兩根細細的鋼柱和一道玻璃磚牆支撐著長長的入口雨蓬。還特意在旁邊設置了一個鋼制的螺旋樓梯,這樣就可以直達房屋兩層的平臺,增強住宅在使用上的靈活性。在設計這座建築時,格羅佩斯充分考慮了功能需求,同時又在外牆和挑簷間預留一個空檔好讓上升的熱空氣從中散發掉。格羅佩斯不僅考慮了夏季的情形,這所住宅還可抵禦室外最低紀錄零下 21 度的嚴冬。

建成後的格羅佩斯住宅被稱是波士頓近郊的第一幢現代住宅,但這所住宅並沒有顯得與當地社會與自然環境格格不入,格羅佩斯在一開始設計時便將包浩斯關於簡樸性(Simplicity)、功能性(Functionality)和統一性(Uniformity)的精神有效地融入新英格蘭的地方風情中。之後,格羅佩斯陸續接到了不少住宅建築的案子。除了小型的住宅,格羅佩斯和他的在包浩斯時的學生布勞耶爾還合作設計了美國匹茲堡的鋁城住宅區。

格羅佩斯為自己設計的房屋被稱為是波士頓近郊的第一座現代化住宅。

1945年,格羅佩斯領導一群年輕的建築師成立了「協合建築師事務所」,格羅佩斯的理論在第二次大戰之後開始受到各國建築界的推崇。格羅佩斯帶領協合建築師事務所的建築師一起設計建造了哈佛大學研究生中心和巴格達大學校舍等著名作品。哈佛大學中心包含了七座宿舍樓一個有俱樂部、食堂、圖書館等的綜合性大樓,這些獨立的大樓由帶頂的走廊連接在一起。建築師特意在不同的高度上佈置了大片的綠地,使得那些簡潔的低層樓房像分散在了大自然中,很符合美國人的口味。1957年進行的巴格達大學的設計規模巨大,而在1962年設計的位於西柏林的一個可以容納五萬人的新城區對格羅佩斯來說更是一個前所未有的大訂單,這個城區現在就是以他的名字命名的。

美國駐雅典大使館是格羅佩斯在 50 年代最具特色的作品。建築師參照古代希臘、羅馬建築的特點,廣泛使用了柱子。使館大樓圍合成一個內院,它的外部四周都是用大理石砌面的柱子,這樣的柱子同樣也分佈在內院的周圍。格羅佩斯在晚年依然接到不少訂單。他於 1969 年 7 月 5 日在波士頓去世。毫無疑問,格羅佩斯關於建築的理論和實踐引領了一個時代。雖然有人批判現代主義建築千篇一律、忽略人的精神需求,不過格羅佩斯對於現代建築的開創性貢獻依然值得我們銘記。

Ludwig Mies Van Der Rohe (1886-1969) 密斯

少就是多,解剖建築皮骨

路德維希·密斯·凡·德·羅沒有接受他那個時代流行的新藝術教育,他 憑藉著豐富的實踐經驗、堅強的意志和自己對於建築的獨特理解,成為 20 世紀最具影響力的建築巨匠之一。

1886年3月27日,密斯出生在德國一個小石匠的家裡。1905年密斯來到了柏林,在一個擅長木結構設計的建築事務所工作,後來他又轉到了德國著名的傢俱和木結構設計所——保羅事務所。兩年之後,密斯離開了事務所,設計了他建築生涯中第一個專案——新巴貝爾斯貝格的里爾住宅。里爾住宅的設計顯得較為保守,他採用了18世紀的傳統建築風格,內部是連續的木格板牆, 陡坡屋頂上加有老虎窗。雖然大多數人認為這是一座完美的建築,但是在密斯

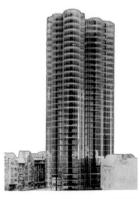

1922年,密斯理想中的摩天 大樓模型。

看來,沒有缺點的建築就不是一所好建築,個性鮮明才是他以後努力的方向。1912年密斯應邀赴荷蘭海牙為克呂勒夫人設計住宅,但最後沒有真正建成,同時他也參與了俾斯麥紀念堂的設計。

第二年,密斯從海牙回到了柏林,設立了自己的事務所。一次大戰爆發以後,他參加了軍隊。到了20世紀20年代,美國建築摩天大樓的風潮吹到了德國,在柏林鐘樓公司主持的一個高層辦公樓的設計競賽中,密斯設計的方案因為具有高度的簡潔性和開闊的思路而受到了讚揚,但卻沒有獲獎。原因是他的設計方案超出了主辦方對建築功能和佈

相互隸屬。三個體形由深凹槽彼此分開,功能鮮明。

局的要求,尤其是結構採用了鋼板框架和懸臂樓板,外部以玻璃包覆,這樣的設計在當時德國經濟捉襟見肘的情況下,只能算是一個美麗的幻想。但是,因密斯所開創的陡直的建築造型和玻璃幕牆結構,成了後來建築師們競相模仿的物件。為了充分展示自己的設計理想,1922年密斯又設計了一座他理想中的玻璃摩天大樓。此樓高三十層,被規劃在一個不規則的五邊形,位於兩條馬路的交叉點上。這個自由的平面塔樓是有三個曲線型的平面體組成,各自獨立又

隨後,密斯設計了一個鋼筋混凝土的辦公樓,他試圖用最少的手段以獲得最大的效果,因此在鋼筋混凝土的使用上沒有設計太多的虛假裝飾,不用承重牆,只用柱子和大樑,這就是建築界通常所稱的「皮與骨」的建築。後人也因此稱呼密斯為「解剖學建築師」。密斯設計的理想方案中還有一個混凝土鄉村別墅,該建築由一個中心向三個方向大小不等的伸展出翼,每個翼部都是平屋頂的棱柱形體量,這種自由的不對稱結構所形成的實虛對比效果是建築的最大特色。從功能上劃分,三個部分屬起居室、餐廳和服務用房。密斯應用鋼筋混凝土的初衷就是想節省大量的材料,因此他把住宅的有效載荷集中在幾個結構支點上。為了消除鋼筋混凝土隔熱性能不高、容易傳聲的弊端,密斯在別墅的外部設計了隔熱的材料,同時利用橡皮貼的樓梯、拉門和拉窗等隔離噪音。

儘管在 20 年代的歐洲,密斯曾因為這些方案而被看成為一位幻想家,但是一個不可否認的事實是,他在這些設計中展現了高度的表現技巧,它們甚至被認為是優秀的藝術作品。其實,密斯的這些方案並非荒誕不經,它們都考慮了技術的可行性與建造的現實性,這在現代建築後來的發展過程中得到了證明,只不過當時密斯的想法過於前衛罷了。隨著德國經濟的恢復,密斯關於現代建築的夢想逐步得到實現。1924 年,他在新巴貝爾斯貝格設計了一座大型住宅,這是戰後他所設計的第一個作品。在隨後的幾年裡,他又建造了一些非常經濟的公寓,外觀簡潔明瞭。建築立面全部是清水磚牆,磚材的粗糙質地和建築的工藝水準在他的作品中成為了規則的韻律,不但被大膽地表露,而且用重複的模數加以複製,例如沃爾夫住宅、蘭格住宅和埃斯特斯住宅,磚砌結構平整、精緻,清一色的磚材鋪面顯得素雅、整齊,外觀上保持著辛克爾式的平靜風格。

兩年之後,密斯被任命為德意志製造聯盟的第一副主席。他於 1927 年主持了在斯圖加特舉行的魏森霍夫區住宅展覽會。在這屆展覽會上,密斯一直努力宣導的「少就是多」(Less is More)的座右銘得到了淋漓盡致的發揮。他要求展覽會上的展品必須做到少而精,而且陳列用的隔斷牆、架子和櫥窗也儘量少用,已達到最大限度地展現展品的藝術效果。另外,襯托展品的構件也要和展品的性質一致,如玻璃展品的襯托隔牆必須用玻璃的材料,這樣就會非常簡潔,成為了密斯獨特的設計標語。密斯設計的純粹主義的傢俱,尤其是其中的「金屬籐椅」在這屆展覽會上一炮而紅。這種彎曲鋼管而成的椅子直到現在仍十分常見。

1929年密斯應邀設計了巴塞隆納博覽會上的德國館。這是一座帶有巨大的水準屋頂的單層建築,漂浮的屋頂和敞開的平面類似萊特草原式住宅。建築坐落在水池點綴的寬大基台上,抬高了建築的視覺效果。建築的內部被玻璃和大理石屏風分離,材料相當精細、富麗,規則的鋼框架結構和把牆體引申到外部空間去的處理斷然而明確。到了30年代,隨著更多作品的問世,密斯的聲望在歐洲達到了高峰。1930年,他被任命為包浩斯學校的校長,次年獲普魯士藝術與科學院院士的稱號。在德國納粹黨執政期間,為了炫耀民族的精神,新古典主義的建築甚囂塵上,密斯所宣導的現代建築運動遭到了壓制。

這是密斯設計的學院小教堂,充分採用了鋼框架與模數制磚牆。

1937年經過朋友的介紹,美國現代藝術博物館評論委員會的委員里索夫人委託密斯為她設計一座夏季別墅,兩人在巴黎見了面。這次會面成為密斯人生道路上的轉機,之後密斯就踏上了往美國的輪船,在新大陸,密斯接受了阿爾莫理工學院聘任,正式成為該院建築系主任。第二年,密斯完成了里索住宅的設計任務,方案中的這座鄉村別墅捨棄了原來採用的流動空間或者庭院式組合的方式,他將住宅設計成了一個獨立的長方形盒子,橫跨在一條小河上,石頭的基座分置兩端,住宅的正、背面大部分是玻璃幕牆,非常有秩序感。

在阿爾莫學院工作期間,密斯重新規劃了阿爾莫學院的新校園,他採用了網格佈置的方法,每一單位是 24×24 英尺(恰好是室內高度模數的 2 倍)。他第一次採用這種近乎苛刻的秩序原理設計手法,整個校園的規劃設計,就像流水線的工業產品一樣被嚴格地計算好,以達到整齊佈局的目的,從而體現學校的美學效果。在建築設計上突出特徵就是在結構部件上不附加雕刻裝飾,表

這座雙樓高二十六層,玻璃幕牆,平屋頂。它的問世 對本世紀的高層建築產生了深刻影響,成為後來高層 建築的範本。

現了機器美學的思想。密斯還在校園中設計了一個極具特色的小教堂。為了使其能夠不依附其他的傳統形式,密斯將它處理成了一個長寬為60×37英尺,高度為19英尺的封閉。正面分為五開間,中間三間全部是玻璃門窗,淡藍色的磚牆位於兩側,這種簡單的幾何造型體現了密斯所要追求的「於小體量中展現不朽」的建築理想。

1944年,密斯加入了美國籍,密斯風格的建築也開始在世界的主要城市流行起來。但他並不驕傲,他認為建築藝術的源泉在於材料,磚和玻璃是他在德國常用的材料,來到

美國以後他發現了鋼材。讓密斯感到欣慰的是,玻璃與鋼材的結合是戰後美國最愛用的建材,他們把這種組合視為美國文化的奇跡。這段時期,密斯接受了房地產商格林沃爾德的邀請,設計了一座高達二十二層的芝加哥海角公寓,由於二戰造成的鋼材短缺,原來構想的鋼和玻璃帷幕被鋼筋混凝土所取代。芝加哥湖濱路 860 號到 880 號公寓姐妹樓,是密斯接手的第二個委託項目,這座公寓高二十六層,採用的是玻璃幕牆和平屋頂。

海角公寓的問世對本世紀的高層建築產生了深刻影響,成為後來高層建築的範本。兩座長方形平面的大樓佈局緊湊,相互之間成曲尺狀相連。大樓的結構由框架組成,顯然是密斯所遵奉的盡可能地表現結構的特徵。支柱和橫樑組成了立面構圖的基調,開間呈長方形,設有鋁合金窗框。窗櫺和支柱外面焊接了工字形鋼,增強了建築的垂直感,使平淡無奇的建築表面變得活潑起來。

廣場的左右兩邊設有水池,旁邊鋪就 迪尼安大理石,散發出生活的氣息。

底層的牆體退至支柱的後面,這樣做的結果是底層形成了一圈敞廊,既照顧到了建築的實用性,又兼具了秩序性的美感。這兩座塔樓體現的高層建築的形式來自於結構的建築理念,密斯這個德國老人所推崇的哲理觀適應了美國實用主義的需要,他將建築還原到結構要素,來表達他充滿時代精神的不懈探索,藝術和理性得到了雙重體現,這也被看作是他高超藝術涵養的自然流露。1956年密斯主持建造了芝加哥湖濱路900號公寓,在建築的總體佈局中同樣採用了直角相聯的方式,從此「雙樓」在美國開始流行起來,影響著美國的建築趨向。

伊利諾理工學院的建築系館(克朗樓),是 密斯 20 世紀 50 年代中期的代表作。在這座建築 中他改變慣用的流動空間的手法,採用統一空間 的構思。建築分兩層,上層是一座精美的玻璃方 盒子,長 220 英尺,寬 120 英尺,高 18 英尺, 內部是一個沒有阻礙物的大空間。四對柱子間距 60 英尺,柱子之間用板梁連接,屋頂懸掛在板

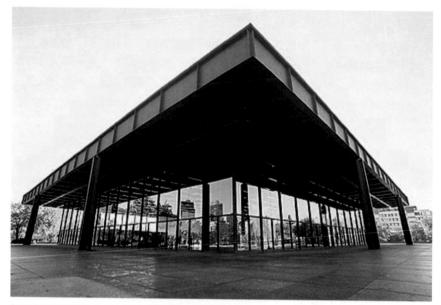

新國家美術館寬敞的正方形玻璃大廳的屋頂由八根鋼柱支撐。

梁的下面。為了使半地下室得到充分採光和通風,密斯還將上層的地面比室外 抬高了6英尺。建築的入口處採用了對稱的方式,有一個寬敞的平臺和階梯。 與此同時,密斯還設計了兩個大空間建築的方案,分別是西德曼海姆國家劇院 和芝加哥大會堂,這兩座建築展示著密斯在處理空間上的熟練手法。有人評價 說:「他植根於無懈可擊的理性,但又把理性推到了非理性的極端」。

同一時期密斯所設計建造的高層辦公樓非西格拉姆大廈莫屬,菲力浦· 詹森擔任了他的副手。遵照業主所要求的設計原則,密斯設計了一座高三十九 層與大街平行、高聳的長方形柱體。玻璃幕牆是筆挺的垂直線,選用玻璃的顏 色是淡灰色的,加上銅皮飾面的建築材料,顯出一種尊貴高雅的氣氛。主體建 築的背面連著裙樓,兩邊是側翼,表現了軸線的形象。由於西格拉姆大廈整體 後退了20公尺左右,兩邊內收了約9公尺,所以在大廈前形成了一個開敞的 都市空間,為市民提供了一個休息的空間。這個看似面積不大的廣場是以犧牲 西格拉姆公司的經濟利益為代價的,因為按照當時紐約法規的規定,大量的大 廈底層被允許出租。西格拉姆大廈及其廣場是美國建築設計中的經典之作,大 廈的純潔性是它永恆的價值所在。但為此,他與助手詹森理念相左,因為詹森 嘗試放棄密斯的結構表現原則,偏重於平整的新古典主義,最終兩人分道揚鑣。 但客觀而言,詹森對西格拉姆大廈的貢獻不亞於密斯,他的許多室內設計的作 品,包括著名的四季飯店、中央水池等都為這座大廈增光。1958 年,密斯從 伊利諾理工學院退休,同年,紐約的西格拉姆大廈落成。此時年屆 72 歲的密 斯關節炎舊傷發作,不能親臨現場。在此後的十年中,他不得不依靠輪椅代步。

從60年代開始,密斯的建築作品開始分為兩種基本類型:棱柱式的塔樓和單體大空間的廳堂式建築。這個時期的代表性作品主要有多倫多的多米尼中心、蒙特婁的韋斯特蒙特廣場和芝加哥的聯邦中心。此時美國的建築界對密斯大量單調、沒有裝飾的鋼與玻璃建築的氾濫感到擔心,對他的設計理念提出了批判。甚至有人認為密斯所堅持的「少就是多」的信條,實際上就是「少就是厭煩」的代名詞。現代派面臨著前所未有的危機,甚至在現代派內部也出現了分裂。密斯從未正式對此做出回應,但他認為:「一個好的構思不可能適合所有的功能需要」。

西柏林新國家美術館是密斯在這段時期最為著名的作品。他把這座美術館設計成一個古典的廟宇,柱廊圍繞,軸線對稱。巨大的展覽大廳包括一個沒有內柱的通用空間,四周是玻璃幕牆,屋頂用整體網格式鋼結構做成。1963年,密斯接受了美國總統詹森授予的自由勳章。1969年8月19日,密斯因食道癌復發離開了人世,享年83歲。密斯認為建築的任務不是在發明造型,他由此提倡簡潔的建築風格,當然,他所稱的簡潔並不意味著簡單。密斯說,建築「最起碼還應該是優美的,甚至是宏偉的」。

Le Corbusier (1887-1965) 科比意

20世紀新建築代言人

科比意這個廣為人知的名字其實是個筆名,這位建築師的真實名字叫做查理·艾杜·奈爾德(Charles-Edouard Jeanneret)。

科比意於 1887 年 10 月 6 日出生於瑞士西北部,父親是一位鐘錶雕刻師,母親是一位鋼琴家,在當地享有極高的聲望。科比意從小體質虛弱、性情有點古怪倔強。1901 年,科比意在拉秀德豐藝術學校就讀,這是一所專門培訓鐘錶雕刻人才的專業學校,由於那些昂貴的金銀雕刻需要較高的技巧,這對於視力欠佳的科比意來說非常困難,但也在這個學校,他在一位名叫勒普拉德尼的老師的影響下,將興趣轉移到了建築。1907 年 9 月,科比意走訪了義大利北部十六個城市,在佛羅倫斯參觀了艾瑪修道院,這種融合個人和群體的空間配置,給他留下了深刻的印象。

之後,科比意決定去巴黎瞭解和感受一下法國的藝術氛圍。當時法國美術學院的勢力左右著法國的主流藝術文化,金屬和玻璃材料開始被一些建築師運用在建築上。科比意原本想去圖案設計師及工藝師葛拉瑟的事務所工作,但當葛拉瑟看完他的作品後,覺得科比意應該去學習鋼筋混凝土技術,於是就把他介紹到了佩雷事務所。工作之餘,科比意對法國建築的造型進行了深入研究,據說他用第一個月薪水買了《法國建築理性詞典》,這本書使他的建築設計從單純的藝術造型轉入了理性思考。1909年底,科比意回到家鄉,成立了一個聯合藝術工作室。隨後科比意對強調和諧比例關係的德國建築產生了濃厚興趣。他於1910年開始了德國之旅,對德國應用技術的演進進行研究。這一時期的成果體現在《德國裝飾性藝術運動之研究》一書中。

科比意進入貝倫斯事務所工作期間,結識了同在事務所工作的密斯·凡·德·羅。雖然五個月的繪圖工作讓他受益匪淺,但是科比意仍然抱怨學到的只是一些皮毛的東西。之後,科比意和朋友一道去探訪一個古老而又特殊的城市——君士坦丁堡,這裡的伊斯蘭建築讓他備感新奇。那些有正立方體和圓球體等幾何圖形組成的建築壯觀而細膩,回教寺內的空間更顯示出超強的震撼力。旅行歸來之後,科比意協助老師勒普拉德尼負責學校的教學工作,每週有兩個小時講授幾何在建築上的應用、自然的裝飾圖案等。1912年,科比意為父母設計了自己的住宅,此後,他又為鐘錶企業家設計了一座別墅,別墅的整體風格仍然是古典式的,明朗而端莊。科比意開始逐步脫離早年所依循的瑞士傳統的山間木屋形式,轉而強調古典建築轉向性的空間組織原則,在外觀上也不再採用裝飾圖案,努力降低裝飾的意味。

第一次世界大戰爆發後,科比意的生活並沒有受到太大的影響,他的視力問題使他免除了兵役,而瑞士所採取的中立政策也使這個國家免遭戰火波及。但戰時的條件使科比意不得不考慮快速建造廉價住宅的辦法,鋼筋混凝土技術的運用成了他下一步努力的方向,多米諾住宅系統就是在這樣的時代背景下誕生。多米諾住宅用六根鋼筋混凝土柱取代傳統的承重牆結構,無梁的平板取代了木構造樓板,中間只靠一個敞開的樓梯連接。這種形式上的理想主義提供了自由的平面、自由的立面與自由的單元組合,樓層的空間、牆面和窗戶的位置可以隨著設計者的意圖隨意設置。這個看起來平淡無奇的構造卻影響了整個建築的未來。科比意在許沃柏別墅中運用簡單的幾何造型強調水準空間構成,兩層的別墅,以正方形為平面基礎,立面以黃金比的矩形為基礎,決定開口部位

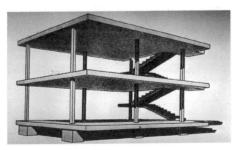

看似平淡無奇的多米諾住宅系統因適應了第一次 世界大戰後的建設需求,影響了建築的未來。

的位置和大小,別墅同樣呈現了 古典建築的特色。在工程技術的 處理上,採用了鋼筋混凝土和雙 層玻璃,滿足了瑞士特有的氣候 特徵,既有利於採光,又能抵禦 冬季嚴寒的天氣。

隨後,科比意移居到巴黎, 並開設了一個生產新型建築材料 的工廠,但工廠的效益不佳,他 不得不於 1921 年 7 月關閉了工廠。1920 年,科比意成為視覺藝術刊物《新精神》的編輯,也就是在此期間,他開始用外祖父的姓取筆名為科比意。這時科比意開始定義建築說:「建築是在陽光下組合量體的一項聰明、正確、巧妙的遊戲。從中可以看出他對建築設計的把玩和與眾不同的建築理念,那是一種至高的境界。」

同一時期,科比意開始構想城市的規劃。他認為高層樓房除了採取十字形平面的方式獲得充足的陽光外,也應該運用退縮的手法便於室內採光。對城市未來的發展,他提出了集中原則和高密度發展理論,認為高樓的發展是提高市區密度並能增加綠地的唯一方式。科比意還對巴黎的城市規劃提出了構想,他甚至破天荒地建議,在塞納河以北到蒙馬特山丘之間,除了保留羅浮宮、協和廣場、凱旋門以及少數的教堂以外,其他則統統鏟平,將「當代城市」的概念 植入其中。科比意曾經通過模型展示所謂的「當代城市」的概念。城市的中央有二十四棟六十層高的辦公大樓形成城市商業中心,四周環繞著退縮狀的集合住宅和由住宅單元組成的十層高樓,圍繞著綠化中庭的獨立街景。科比意的這種計畫只能是一個理想化的城市規劃,割斷了城市的歷史文脈,也沒有考慮到政府的財政能力,但是他所宣導的居住、商業中心和交通問題的大規模城市規劃,依然成為現代城市的規畫範本,可以有效地消除城市中心的擁擠、增加城市人口密度、解決交通問題及提高綠化面積。

薩伏伊別墅是一座架高的白色混凝土方盒子,集中展現了科比意所推崇的建築五要素。

除了在建築理論方面的創新,科比意在 20 世紀的 20 年代還設計了很多住宅,最具代表性的建築就是薩伏伊別墅。這棟別墅是一個架高的白色混凝土方盒子,一個三段式的結構體系在水準和垂直方面將體量分割開來。視窗橫直排列,穿過了三個方向的立面,是別墅的眼睛,從這裡可以眺望果園,恰如科比意自己形容的「一個讓人睜大眼睛的機器」。視窗下方的底層空間是一個被列柱架空的涼廊,使整座建築看上去有漂浮感,相對於以前用石頭承重的建築而言,這的確算得上是一次革命。盤旋而上的坡道將建築在縱向上剖開,拾級而上,還可以欣賞周圍的景致。屋頂的日光浴花園,是一個享受自然和陽光的美好空間,時而重疊,時而透空。從這棟別墅上,我們不難發現科比意是以立體派畫家的身份來詮釋物體的。他對這個充滿現代氣息的大立方體進行了巧妙的分割,從而使這個方盒子的一部分可以容納大小不等、錯落有致的房間。這棟別墅也集中展現了科比意所推崇的建築五要素:獨立支撐、屋頂花園、自由平面、帶狀窗戶和自由構成的立面等。也正是在這五項原則的指導下,科比意徹底與以往石砌結構形式的建築決裂,創造了新的里程碑建築。

1928年6月,科比意和幾個建築師在瑞士成立了國際現代建築協會CIAM。兩年後,科比意正式加入法國籍。當瑞士大學董事會決定在巴黎大學城建造一個瑞士館,給身在巴黎的瑞士大學生們提供便利的學習條件時,他們選擇了科比意。不過由於董事會的預算少得可憐,而且瑞士館所在的地方地質較差,科比意不得不多次調整方案,以達到節省資金又不失原則的目的。他仍然沿用了獨立柱和帶形窗,四十五間學生宿舍置於粗壯的混凝土立柱之上,遵循了多米諾系統,以達到節省資金的目的。可自由穿越的地面公用層由不規則粗石砌成的牆包圍起來,每間宿舍都是互不關聯的實體,保證了單元空間的獨立性。雖然科比意一再宣稱這所建築是精神性的,但是它卻兼具了物質的意義。二十年後,科比意同樣將他對瑞士館的設計理念,運用到另外一個最具代表性的建築上,即戰後對於集合住宅影響最大的建築——馬賽公寓。該建築1949年10月14日工程正式動工,三年後完工。

作為一個「家的盒子」,馬賽公寓稍顯龐大。大樓共有十八個樓層,其中 有二十三種不同類型的三百多戶錯層式公寓,底層是巨大的混凝土柱樁結構。 巨柱下面的自由空間用於交通和停車,主入口和電梯也設在這裡。每個單元跨 越三層,整棟建築只有五條走廊,每三層一條。大樓每七層和八層的內部設有

馬賽公寓由巨大的混凝土柱樁結構支撐,並不顯 得笨重。

一個大型購物中心,除了日常生活 用品以外,還設有洗衣店、藥房、 理髮店、郵局等。最頂層包含一個 幼稚園和托兒所,由斜坡道直達屋 頂的空中花園,那裡有一個游泳池 和兒童活動的場地,一個健身房, 一條跑道和一個花房。另外,屋頂 還有一些服務設施,包括假山、室 外劇場和影劇院等,其中最引人注 目的是將空氣排出建築物的巨大的 倒錐形煙囪。

大樓中沒有傳統意義上的入口和大廳,門廊、牆體、門窗、陽 臺和屋頂等所有的元素都被重新闡釋,而且這種顛覆性的破壞並沒有 偏離既有的建築框架。建築的外觀 雖然遭到了眾多的非議,甚至被懷 疑是使用了有缺陷的材料所導致, 但是科比意堅持認為,那些粗糙的 促凝土效果是深思熟慮的結果, 有這樣才能保存材料自身的波狀紋 理和豐富的形態,真實的裸露是最 美的胎記。馬賽公寓成為科比意 看創意和最具影響力的作品。

1950年初,科比意在孚日山區的一處山頂設計了一座小教堂——朗香教堂。建築西面和北面的牆壁向內凹進,而南面和東面的牆壁卻向內傾斜。三座塔樓是祈禱室,各自獨立捲曲形成頂部的收藏室。屋頂是一個巨大的混凝土殼狀物,在中間處下彎並在角落處上揚,據說這一點是受了科比意在紐約長島撿到的「貝殼」的影響。除了建築的外形,教堂內部各種色彩斑斕的光線交織在一起也非常有趣,可以說這是一座以光為主題的成功建築。但是,當你在聖歌

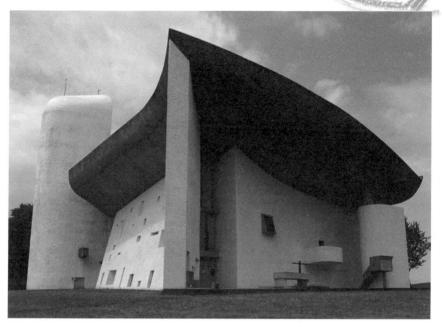

朗香教堂建在山峰之上,曲線的造型被破譯為一條船,和地平線相呼應。

聲中,去觀察建築的細節的時候,你又會感覺到這還是一座以聽覺為主的建築。也許,這就是科比意的成功之處,他能夠讓你用五官去感受建築的每一部分,包括他所渲染的藝術氛圍。儘管這座教堂被建築史家佩夫斯納評價為「新非理性主義引起的最多爭議的紀念碑」,甚至被很多人看作是沒有實際功能的「祈禱機器」,但是朗香教堂仍然是科比意最具代表性的作品之一。它不但超越了冷戰時期的社會氣氛,也超越了宗教信仰。朗香教堂的文化價值比建築本身更加重要。

科比意在亞洲也有許多作品,其中包括印度新的政府辦公場所、高等法院等。晚年的科比意對死亡的態度非常豁達,他曾經說過:「死亡是我們每個人必然要走的出口,是自然的平衡,我不知道為什麼要如此傷痛。」晚年,他一個人躲在海濱木屋裡工作,每天游泳以保持體力。1965年8月27日上午,科比意因心臟病突發離開人世,法國文化部在巴黎羅浮宮為他舉行了隆重的國葬。

Chapter 7

重層的後現代

1970~今

現代主義的發展使得「建築師」這一職業本身發生了深刻的變化。建築業同樣 開始遵循資本主義經濟的運作模式,許多建築都是通過招標的方式來選擇經濟實用 的方案。建築師逐漸成為這一競爭機制中的自由職業。

現代化的發展深刻影響著城市居民的生活,人們更加注重居室的舒適性,而現 代化同時又使得人們的生活產生異化,人們更加嚮往曾經擁有的自然與個性,這同 樣表現在對建築的追求中,建築師們通過建築形式的不斷革新來為人們尋求新的生 活空間。

國際式建築大一統的格局在 1970 年代後被打破了,所謂的「後現代主義建築」 浮出水面,西方建築界呈現出了多元化的發展格局。建築師們開始採用被國際式建 築所摒棄的西方傳統建築的裝飾元素,他們更加重視建築對人心理的影響,主張以 裝飾手法來豐富建築的視覺效果。不過,建築師們遵循的設計核心仍然是屬於現代 主義的,只不過他們給現代主義建築披上了一件裝飾的外衣。

Louis Isadore Kahn (1901-1974) 路易・卡恩

建築中暗藏哲理的詩人

作為一名建築師,路易·卡恩在現代建築的演變中佔有關鍵的地位。他被公認為大師,在思想、藝術、建築理論與實踐等各方面都有極佳表現。卡恩的思想中既包括了德國古典哲學和浪漫主義哲學的基礎,又融合了現代主義的觀念和東方文化色彩。他的建築理論往往像詩一樣艱深,充滿了隱喻。

卡恩於 1901 年 2 月 20 日在愛沙尼亞的薩拉馬島出生。1905 年,他隨父母移居美國費城。小時候的卡恩就已經表現出了超人的繪畫和音樂天賦,在他以後提出的建築理論中,經常將建築的創作與音樂聯繫在一起。1924 年卡恩從費城的賓西法尼亞大學畢業,隨後進入費城莫利特事務所工作。

1928年,卡恩赴歐洲遊歷,接觸到了歐洲的先鋒派建築藝術,尤其是科比意的建築作品給他留下了深刻的印象。他的古典主義建築理念開始動搖,功能主義此時對他來說顯得更有吸引力。他於1941年至1944年間先後與豪和斯托諾洛夫合作從事建築設計。從1947開始,卡恩任耶魯大學教授,並成為耶魯美術館擴建工程的建築師,負責該館的設計。美術館從1952年開始動工,到1954最終完成。

這座建築在戰後的美國具有一種紀念性的文化意義,與當時美國建築的庸俗外表相比,美術館更完美地呈現出了建築的內在本質。耶魯美術館是建築師卡恩在密斯後期美學觀的基礎上進行再次創新。在外形方面,隱藏了建築的骨架,而密斯通常是將建築物結構骨架的表現放在優先的地位。另外,一些以前

卡恩在耶魯美術館的設計中刻意隱藏了建築的骨架和實際存在的對稱秩序,更完美地呈現出 了建築語言的內在本質。

在建築中處於次要地位的元素如牆、地板等在這裡受到了重視,被賦予紀念性的意義。

卡恩自己說:「歌德時代的建築師使用堅實的石頭來構建建築,我們現在 則使用中空的石頭。由結構組成的空間和結構本身同樣重要,這些空間從密不 透風到開了窗洞、然後可以採光通風甚至大到可以居住通行,它們按照一定的 尺度排列組合在一起。

卡恩曾說:「我相信建築和其他的各種藝術一樣,藝術家們總是在本能地保持著該作品是『如何造出來的』的痕跡。現在的建築通常都要求進行潤飾的處理,可以將那些人們的視線可以到達的地方進行美化,另外也可以消除那些可以合併在一起的接頭部分。結構應該滿足空間的大小及其機械性的要求。假如我們在進行建築設計方面的訓練時,構建了一個想像中可行的結構,當自上而下對其進行描述時,混凝土或者是鋼結構的那些接點應該得到強調,它們即是這座建築『如何造出來的』的標誌。以此為基礎,裝飾才能以我們所喜愛的

方式呈現出來。如果將窗、風管、水 電管等穿過這些重要的結點,那絕對 是不能容忍的。

上面這一段話可以看作是卡恩後 期建築創作的理論基礎,建築師以此 說明了「建築本身的要求」是什麼。 在耶魯大學美術館和寶西法尼亞大學 醫學大樓,是理論得到驗證的例子。

賓西法尼亞醫學實驗大樓的空間切分極具邏 輯性,建築師的獨特處理使這座建築在整體 上了呈現出了一種緊張的造型狀態。

卡恩的整體建築觀念是到 20 世紀

50 年代中期才逐漸形成的。早期的卡恩受到古典主義的影響,後來受到功能主義的影響,而在羅斯福新政之後,他又一次回歸了遙遠的歷史傳統,創造出具有嚴整秩序的結構造型。而到 1954 年建造的猶太社區中心又一次顯示了卡恩建築手法的全面轉變,此時,卡恩對於歷史的參考似乎已經背離了西方的傳統,建築師將眼光投向了帶有伊斯蘭教風味的建築文化。

1959年至1965年間,卡恩設計建造了加利福尼亞州的生物疫苗研究所。 他將整個建築劃分為工作、集會、生活等幾大功能區域,把不同用途的空間性 質進行解析、組合。這種設計觀念突破了學院派建築設計從軸線、空間序列和 透視效果入手的陳規。建築師的設計也並不完全是在考慮功用,為了建築的造 型,卡恩同樣也會對空間進行特殊的處理,如研究所的服務性部分就受到了不 同程度的抑制或隱藏。

卡恩不主張建築只體現其功能,盲目地崇拜技術和程式化的設計會使建築 缺乏特色,每個建築必須有自己精神意義。這可能是為什麼他最好的作品都是 用作宗教或其他極為莊重場合的原因,如孟加拉達卡國民議會廳。卡恩認為, 在建築被賦予一定的社會使命時,就不能只是再單純地討論所謂的功能,建築 本來就應該具有超越其使用功能的意義。

卡恩的其他代表作品還有費城市政大廈、索克大學研究所、愛塞特圖書館、艾哈邁德巴德的印度管理學院等。

在從事建築設計的同時,卡恩還做過城市規劃。1956年時,他做出了一個「費城市中心規劃方案」。他在方案中巧妙地安排了新型的交通模式,將快車道視作河流,而將需要交通管制的街道看作是運河。但當建築師在處理步行道與車道之間的關係時碰到了難題,他意識到了城市與車輛之間存在著不相容性,讓一個城市的內部運動功能不受汽車的破壞,恐怕只能存在於烏托邦的理想之中。

卡恩有關於建築的多部著述,其中包括《建築是富於空間想像的創造》、《建築、寂靜和光線》、《人與建築的和諧》等。卡恩曾經在自己的書中寫道:音樂與建築具有非常相似的特徵,作曲家記下樂譜,是為了使自己創作的音樂能夠得到複現,而建築師在創造一座建築時,同樣也希望在空間與光影的變化中尋找到和諧的旋律。

憑藉自己數十年的建築創作,卡恩於 1971 年獲得了美國建築師聯合會金質獎章,次年又得到英國皇家建築師協會金獎。1974 年 3 月 17 日,卡恩在紐約逝世。

卡恩在美國加州生物疫苗研究所的設計中,對研究所中的服務性部分進行了不同程度的抑制和隱藏,突破了學院派建築設計的陳規。

232 用圖片說歷史:從古典神廟到科技建築 誘視54位頂尖建築師的築夢工程

Philip Cortelyou Johnson (1906-2005) **菲力普・強森**

無聊,是建築中唯一的錯誤

菲力普·強森是一位多產而富有創新精神的建築師,他見證了 20 世紀現代建築史上的各種潮流,人們稱他為現代主義和後現代主義設計理論與實踐的奠基人和領導者,深深影響了美國以及世界建築業。

1906年7月8日,強森出生在美國俄亥俄州克利夫蘭的一個富有家庭, 父親是一位著名的律師。在20世紀20年代的末期,就讀哈佛大學哲學系的強 森開始對建築產生了興趣,並逐漸培養起現代美學的觀點。大學畢業後,同建 築史家 H·R·希契科克一起遊歷歐洲,結識了許多現代派建築師,強化了強 森對於現代建築的認識。26歲時,他成為紐約現代藝術博物館的建築部主任, 且熱衷於建築評論。他與希契科克合著了《國際式風格:1922年以來的建築》 一書,並舉辦展覽,首次將包浩斯建築學派的理論和手法引入美國。

玻璃屋玲瓏剔透地站立在森林中一片綠色的草地上,方正簡潔而平整,帶有顯著的國際式風格。

在20世紀的整個30年代, 強森致力於傳播現代主義建築的 理念,作為一位藝術評論家,他 支持密斯、科比意和格羅佩斯等 人的理論和作品;並多次為這些 建築大師舉辦展覽。1946年,他 紐約市現代藝術美術館建築部主 任。1947年,他出版了《密斯· 凡德羅》一書,獲得極大迴響。 強森的早期作品明顯受到了密斯的影響,包括他在 1949 年為自己設計的一座玻璃住宅。這所被稱為玻璃屋的自宅,確立強森作為建築師的聲望,帶著國際式風格。玻璃屋以鋼鐵和玻璃為主要建築材料,強調建築物的功能不只是外表。國際式風格的建築通常造型方正、簡潔、平整,沒有過多的裝飾。從外觀上看,玻璃屋是一個長方形玻璃盒子,玲瓏剔透地站立在森林中一片綠色的草地上,周圍環境非常優美。玻璃住宅內部利用傢俱進行空間分割,只有講求私密性的衛浴設施使用實牆。大面積的透明玻璃和型鋼立柱是主要的外牆材料。這種「引景入室」的設計概念在當時是非常新穎的概念,這座玻璃屋在建築界引發激烈爭論。

可是真正住在玻璃屋又會是什麼樣的感覺呢?強森邀請了密斯同住,可這位同樣喜歡玻璃的建築大師在半夜兩點多的時候就實在忍不住,他請求強森為自己另找一個地方睡覺。強森本人在這住了一段時間後,也出現了問題,晚上的星空美麗、日間的松鼠和鳥兒可愛,卻無法讓他安心工作。最後只好他在玻璃屋旁,另建了一個工作室。

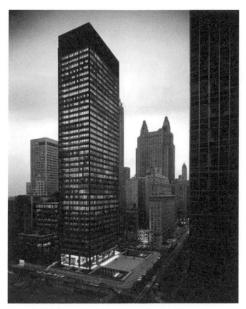

紐約的西格拉姆大廈由強森與密斯共同設計。

在 1954 年至 1958 年間, 強森與密斯共同設計紐約的西格 拉姆大廈。這座大樓共四十層, 高 158 公尺,是一棟純淨、透明 和施工精確的鋼鐵玻璃盒子。但 這座建築物主要是密斯的概念, 只有大廈裏面「四季飯店」的裝 飾,才是強森獨立創作的作品。 強森風格的明顯轉變發生在20 世紀50年代的中期,此時他的 創作開始由密斯風格轉向新古典 主義。1960年建成的普洛克特 博物館,是強森最後一件密斯風 格的作品。該建築保守的外表顯 示出一種特有的寧靜,已經開始 顯露出新古典主義的風格特點。

234 用圖片說歷史:從古典神廟到科技建築 誘視54位頂尖建築師的築夢工程

強森主持的紐約現代藝術館庭院改造工程完工於1964年,這座建築有所 調運動組織的概念。強森在《建築的運動要素》一書中寫道:建築既不僅僅是 空間的組織,也不僅僅是規模的組織,它們其實都是次要的因素,都要服從於 主要的因素,即運動的組織。建築只留存於時間中。

強森在這一時期的代表作品,還有紐約林肯中心的紐約州劇院(1964年),這座建築被公認為是美國新古典主義發展的高峰。強森在劇院裏建造了一個豪華的休息室,這在紐約同類建築中是第一次出現,這一獨特的空間處理模式,給人們留下了深刻的印象。

這一階段,如內布拉斯加大學的謝爾敦藝術紀念館、華盛頓的哥倫布藝術博物館、耶爾的流行病與預防大廈、比勒費爾德博物館等都是強森的作品。

從 1967 年起,強森開始與約翰·伯奇一起合夥。他們在 20 世紀 70 年代合作設計一系列的新建築。利用鋼筋混凝土澆鑄成一種具有簡單幾何形狀、同時又新穎得不可思議的建築,兩人的合作關係一直持續到 1991 年。自 1970 以來,強森轉而喜歡那種混雜各種風格的後現代主義的作品。較為重要的建築

加登格羅芙水晶教堂由白色網狀屋 架和反射玻璃構成,強森運用現代 建築材料和技術,營造出了一個天 國般的空間。

作品有明尼蘇達州明尼阿波利斯 IDS 中心、波 士頓公立圖書館擴建部分、休斯頓建築學院、 德州休斯頓潘索爾大廈、達拉斯感恩廣場、聖 路易斯州人壽保險總公司、加州的加登格羅芙 水晶大教堂等。這幾幢建築一掃強森以往的折 衷風格,透露出清新的氣息。

1977 年至 1980 年間建造的加登格羅芙水晶教堂(Garden Grove Crystal Cathedral)是強森建築風格的轉捩點。加登格羅芙水晶教堂聳立在高速公路旁,利用白色網狀屋架和反射玻璃構成了一個很大的空間,可容納 300人。為使室內的每個座位都能夠對著聖壇,建築師創造性地將傳統的十字型教堂平面改造成四角星型平面。反射玻璃窗由機械設備控制,

Chapter 7

保持通風,反射玻璃僅使少量的光線進入 室內,為教堂內營造出一種水底般寧靜的 氣氛。強森認為一座像是沒有屋頂的教堂 才是真正天國的象徵。

1979年,強森成為美國凱悅酒 店集團創始人普立茲克 (Jav Arthur Pritzker),設立的普立茲克獎 (The Pritzker Architecture Prize) 的第一位 得主, 這個獎項被譽為建築界的諾貝爾 獎。1983年建成的美國電話電報公司大 樓成為強森在那個時期的巔峰之作。大樓 位於紐約曼哈頓區, 正對麥油森大街。建 築主體為三十七層,分成三段。強森把古 典風格搬進了這座現代高層建築。大樓 的整體造型就像一個高腳立櫃, 樓體由高 高的樓腳支撐起來,建築師借用了15世 紀義大利文藝復興教堂的形式,採用了 「拱」這種古典的建築語言。這樣,巴洛 克時代的堂皇與現代工業的玻璃盒子融為 了一體。建築師在頂部設計了一個三角形 山牆,建築的中央上部則形成了一個圓形 凹口, 這樣的處理使得建築的外貌得有了 豐富變化,為改變現代建築的單調面貌開 創了先河。大廈共使用了13000 噸磨光

美國電話電報公司大樓被認為是後現代 主義建築的里程碑式作品,建築師將巴 洛克時代的堂皇和現代工業的玻璃盒子 融合成一個整體。

花崗岩做飾面,與大街平行的建築背面有一條供採光的玻璃頂棚走廊。

美國電話電報公司大樓顯示強森的建築風格有了明顯的轉變,建築師在設計中把歷史上古老的建築構件進行變形,將其加入到現代化的大樓上,有意造成曖昧的隱喻和不協調的尺度。美國電話電報公司大樓一舉成為引起爭議的後現代主義建築的里程碑,同樣的作品還有1984的美國賓夕法尼亞州匹茲堡PPG總部和1985年的德州休斯頓美國銀行等。

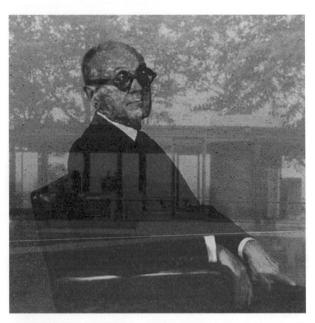

菲力普躺在著名的玻璃屋中,靜靜地告別了人世,人們稱他是美 國建築界的教父。

在強森漫長建築創作生涯的早期,他做得比較多的是一些小型的住宅建築,隨著設計理念和手法的進一步成熟,他開始更多地建造高樓和公共場所等大型建築,這使他的作品遍及到了社會生活的各個領域。強森的設計經常具有很強的抽象性和審美觀,他一直注重建築物外形,總是離奇地不斷變化,這一特點使得強森在工商界受到很大的歡迎。他設計的建築既與四周的高樓形成明顯的對比,同時又能夠主動地在這種對比中佔有相當的優勢地位。他說過:「我們不應僅是複製自己的作品而已,我們應該跟從前完全不同。」當然,由於過多地關注建築的位置和周圍環境等因素,強森的設計有時會顯得有些迎合世俗眼光,但他絕對可稱當代摩天大樓的大師級建築師。

強森認為建築中唯一的錯誤就是無聊。他相當注意自然和人造光線之間的 搭配,同時也積極發揮水及光線等對建築所在位置的影響。他在設計中通常會 加入幾個單獨的而彼此之間又有一定關聯的噴泉,他還運用雕刻品來表達更為 豐富的空間。 從 1995 年開始,強森又投身到解構主義建築的設計中,這再次證明了他是一個可以專心於另一種建築語彙的建築師。強森的重要建築作品還有:1987年的美國德州達拉斯市立國家銀行大樓、1988年的亞特蘭大大西洋中心、1996年的俄亥俄州克里夫蘭雕刻中心等。

除了自身建築設計,強森還以積極行動來推動美國建築的設計革新。他在 各地發表了大量演講,為學生授課並積極進行寫作,就像操縱他的建築作品一 樣,強森能夠非常自如地駕馭語言來表達自己的思想。

人們稱菲力普·強森為美國建築界的「教父」,這位歷經現代主義、後現代主義以及解構主義的建築師,於2005年1月25日在位於康乃迪克州家中,那座著名的玻璃屋哩,靜靜地告別了人世,享年98歲。直到死前他還在從事紐約的一個設計案。美國建築師協會主席曾這樣評論他:「你無法把強森的作品歸於某一類或某一種風格。他總是能有創意,因地、因時進行設計。他實現客戶心中的夢想,他是當代美國建築設計界的視覺大師,他不墨守成規,他是在創造規則。」強森不僅受到了美國人的尊重,他在歐洲也享有極高的聲譽,特別是由於他和密斯的淵源,他更是受到柏林人的尊敬,柏林弗里德里希大街200區的辦公大樓,被稱作菲力普·強森大樓,以紀念這位受人尊敬的美國建築大師。

Oscar Niemeyer (1907-) 奥斯卡・尼梅耶

建築需要夢想,否則什麼都不會存在

1987年,聯合國教科文組織將巴西利亞這座落成不到三十年的城市列為世界文化遺產,這是世界對巴西現代建築設計的最高評價。巴西利亞的設計者建築師奧斯卡·尼梅耶隨之名揚天下,躋身於 20 世紀最偉大的現代主義建築師之列。

奥斯卡·尼梅耶於 1907 年 12 月 15 日出生在里約熱內盧,他的父母都 是葡萄牙人,家境富裕。奥斯卡從小在外祖父家長大,他的父親為了表示對岳

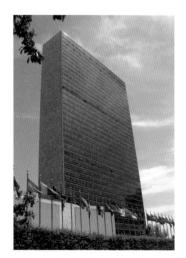

尼梅耶代表巴西參加了紐約聯合國 總部大廈的設計。

父一家人的感謝,便將岳父家的姓尼梅耶加 在了奧斯卡名字的後面。在他成名之後,人 們就直接稱他為尼梅耶。

1937年,尼梅耶完成的第一個建築是里約熱內盧婦幼醫院,同年,尼梅耶在里約熱內盧開設了自己的事務所。1936年,尼梅耶、盧西奥·科斯塔與科比意共同參與了巴西教育衛生部大樓的規劃設計。在1939年科斯塔退出之後,尼梅耶成為這項工程的實際領導者。這座建築於1943年竣工,它具有科比意建築思想和結構原則,同時也融合了巴西的地方特點和民族特色。高大的建築由柱子來支撐,這樣可自由規劃內部空間,又可讓內部空間與外部空間獲得平衡。

尼梅耶在 1939 年參與設計的紐約世界博覽會巴西館,這是一座完全符合展覽功能的建築物。在展覽館的設計競賽中,科斯塔的方案取得了勝利,但當他在看到尼梅耶的參賽方案之後,就邀請他參與展覽館設計。尼梅耶的參與,使得方案具有了經典性的特徵又頗具個性。

在這段時期,尼梅耶認識了當地的行政首長,也就是後來的巴西總統庫比 契克,這個重要淵源,使他日後得以成為巴西新首都(巴西利亞)的總建築師。

同年,尼梅耶在巴西的大型工業中心貝洛奧里特市郊區設計了一座體育娛樂中心。這座位於潘普哈湖附近的建築群,彙集了不同構思的造型,以非凡的技巧整合了建築、繪畫與雕刻,輕快的光影交互在一起形成了一片迷醉的空間。從這一建築群中可以看出未來巴西利亞的某些特色,也正是在這一建築中,建築師尼梅耶開始與工程師卡爾多祖合作。

尼梅耶於 1950 年至 1954 年間在聖保羅市設計了國際展覽中心,這座建築是為紀念聖保羅市建城 400 周年而建造的。這是尼梅耶創作的一個總結,是他對功能和技術進行深入研究後,所做出的一大創舉。該建築誇張而富有想像力,但整體性卻不像一般展覽場那樣雜亂。這座展覽中心最終沒有完工,不過對巴西建築的發展產生了巨大的影響,它也成為尼梅耶日後創作的新起點。

尼梅耶著迷於建築形式的創新,1954年,他在加拉加斯建造的博物館採用了倒金字塔形的設計。尼梅耶的生活在1956年發生了深刻的變化,在這一年的9月份,他正式接受了總統的委託,參與新首都巴西利亞的規劃設計。尼梅耶在自己的書中寫道:「從那一刻開始,我一直在思索著巴西利亞。……要讓它像被施了魔法一樣在荒漠中迅速地崛起,然後讓人們感受這座過去不為任何人所知的神秘城市的氣息。我們要鋪設道路、要建造大壩,要去征服那些無人的地區、要在高原上樹立起一座新的城市,它會激發起巴西人應有的樂觀精神,讓人們看到我們美麗的國土多麼富饒。」

在幅員廣闊的國土中心建造一座新的首都,是巴西人百餘年的夙願,原來 的首都里約熱內盧雖然非常發達,但是一個面向大西洋的海港,缺乏對內地經 濟、文化、政治等的應有帶動力。雖然在1822年巴西獨立之後,遷都的動議

240 用圖片說歷史:從古典神廟到科技建築 透視54 位頂尖建築師的築夢工程

不斷被提出,但直到1955年才最終選定了新國都的位址,是巴西中南部的一月遼闊高原,巴西人在這修建了一座大壩,在帕拉諾亞河上截出了一個人工湖,新首都巴西利亞就處在湖的西岸。

新首都的工程由公私合營的諾瓦凱普公司承建,公司專門設置了一個龐大的設計部門,尼梅耶被任命為設計總監。在1956年之後的幾年中,尼梅耶謝絕了其他的私人委託,專心投入到巴西利亞的設計中。

同時參加巴西利亞規劃的還有科斯塔,他和 建築師尼梅耶一同,設計新城市的一切細節。從 居民區和行政區的佈置到建築物自身的對稱,巴 西利亞常常被比擬成一隻鳥,他表現出城市和諧 的設計思想,其中政府建築表現出驚人的想像力。

在尼梅耶的設計中,巴西利亞的各種城市功能經過合理的組織和規劃,被安排在了一個極像飛機的外型空間中。

巴西利亞的設計靈感來自科比意式規則,城市的功能經過合理的組織與規劃。有垂直交叉的兩條軸線貫通整個城市,其整體造型看上去就像一架飛機或者一隻大鳥正在向著西南方向飛行。

在飛機最前方部分,是由立法、司法、行政三大機構駐地組成的三權廣場, 這裡有巴西總統府、聯邦最高法院、國會和政府各部大樓。在下面飛機機身, 主軸線長6000公尺,寬350公尺,主要做行政用途,如政府大樓、教堂、國 家劇院、公園、會議中心、商業中心等。

向南北伸展長達 1600 公尺的機翼是平坦寬闊的立體公路,沿路排列著規劃整齊的居民區、商業網點、旅館區等;機艙後部是運動區、文化區;機尾是長途汽車站和儀器加工、汽車修配等工業區;柵尾是工業和印刷出版區。巴西利亞別具一格的建築有伊塔瑪拉蒂宮、巴西利亞大教堂等,它們都是出自尼梅耶的手筆。

伊塔瑪拉蒂宮是巴西外交部所在地。整座大樓是玻璃外牆結構。大樓四周 水池環繞,白雲、藍天、水、高樓群構成一幅絕美的圖景。

巴西利亞大教堂主要部分在地下,露出地面的是一隻狀若荊冠、覆蓋玻璃的金屬頂蓋。頂蓋下是懸在空中的神像,基督和聖徒們猶如身在藍天白雲中。 建築風格獨特、超群。

巴西利亞的建築風格多姿多彩, 建築師在設計中集眾家之長於一身,這 座新建立起來的城市因此被譽為「世界 建築藝術博物館」。和諧的紀念性建築 群使城市顯得整齊對稱,特別是觀看遠 景時十分美觀。在寬闊的廣場區域裏, 摩天大樓高聳的方型樓體在圓滑表面的 平衡下創造出一幅和諧的城市畫面,是 巴西新首都的典型象徵。

尼梅耶十分推崇科比意,視覺藝術是他的創作源泉,他所創作的城市空間往往需要還原成平面或模型才能顯其美麗,也就是為什麼在高空中觀察巴西利亞時才能更好地欣賞它的壯觀。如果要是身在這座城市中,那又會是什麼樣的情形?一位在那裏住過的建築師曾經評價道:「住在旅館裏,周圍一個孩子

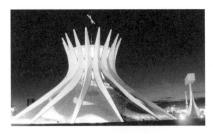

巴西利亞大教堂的夜景非常美麗,它就像 一個絢爛的桂冠漂浮在光影之中。

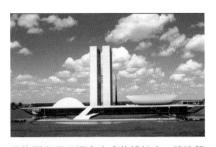

尼梅耶在巴西議會大廈的設計中,將建築 和雕塑巧妙地融合在一起。

也見不到。整個城市沒有生氣。」這或許也確實是巴西利亞的不足。

1964年,巴西政變,尼梅耶移居到歐洲,並在此後20年在法國、義大利、阿爾及利亞等地設計了不少建築,如1966年的法國共產黨總部、1968年米蘭的蒙達多利出版社大樓等。這些建築都是一些帶有曲線和曲面的量體,充分表達出尼梅耶表現性及雕塑性的手法。

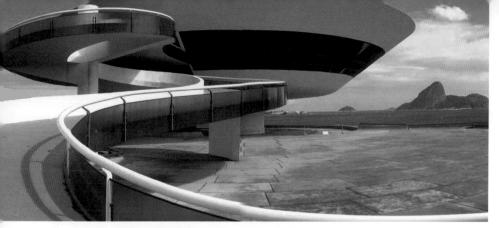

尼梅耶設計的現代藝術博物館,是在一次超越建築美學之作。

在 20 世紀的 70 年代,或許是在女兒(一位裝飾設計師)的影響之下,尼梅耶迷上了傢俱設計。他和女兒一起,利用鋼材設計了不少帶有彈性腿的皮質沙發。

1981年9月,尼梅耶在巴西利亞電視塔不遠的草地上設計了一座建築紀念碑,以紀念開創這座城市的巴西總統庫比契克。該紀念建築的主體是一個帶有傾斜側面的扁平的平行六面體,裏面包括一個紀念圖書館、一個簡報室和一個辦公室。

尼梅耶的努力得到了世界性的承認,1987年,巴西利亞被聯合國教科文組織列為世界文化遺產。在所有列入世界人類文化遺產的數百座城市中,巴西利亞是最「年輕」的一個。1988年,尼梅耶獲得了普立茲克獎。

尼梅耶強調建築作品的創造性,他認為建築師必須不斷地創新。尼邁耶重視體形的表現,尤其愛用「自由的和有感情的曲線」。他的作品具有現代主義建築的形象特徵,又有強烈的個人風格——曲線型體。他的作品通常造型輕快、自由而活潑,熱帶的氣候和地理特點反映在他的作品中。尼梅耶特別善於運用鋼筋混凝土材料,在他的手中,這種堅硬的材料被柔化了,他可以自如地運用這種材料以塑造出具有抒情意味的建築物。

奧斯卡 · 尼梅耶常掛在嘴邊的一句話是:「建築需要的就是夢想,否則什麼都不會存在。」 他還說過,「我喜歡畫畫,我喜歡看到一張白紙上出現一座宮殿,一座教堂,一個女性形象。生活對我來說比建築更重要。」

Chapter 7 重層的後現代 243

Kenzo Tange (1913-2005) 丹下健三

建築應具有直指人心的力量

丹下健三是 20 世紀日本最有成就的建築師之一,他在繼承民族傳統的基礎上,提出「功能典型化」的建築設計方法,開拓了日本現代建築的新境界。 丹下健三同時也是建築學方面的理論創新家,他培養的諸如楨文彥、磯崎新等人,都是具有世界影響力的新一代日本建築師。

1913年9月4日,丹下健三生於日本大阪府,在愛媛縣今治市的鄉下度 過了他的童年。,1938年自東京帝國大學建築系畢業。隨後,他進入了建築 師前川國男創立的建築事務所。

1939年,丹下健三寫作了《米開朗基羅、科比意緒論》等文章,他在文章中對完全反對文藝復興建築的正統功能主義觀點提出了質疑,他認為建築創作中,應將理性因素和感性因素融合在一起,這樣建築設計才能更有活力,更富成果。

在 20 世紀 30 年代後期,由於日本政府推行對外侵略政策,新建築在日本國內受到排擠,新建築的支持者如前川等人的工作室乏人問津,丹下健三的工作也因此受到影響,於是他又一次進入東京帝國大學,在研究院攻讀城市規劃,1945 年畢業後留在東京大學任教,1949 年晉升為教授。

第二次世界大戰期間, 丹下完成許多建築設計方案, 獲得了三次重要的設計比賽的獎項, 只是由於戰爭的關係, 這些獎項計畫都沒有能夠真正實現。丹下在這一時期的創作中, 主要參照了東京的皇家建築群和伊勢的廟宇等日本傳

統建築,同時在設計中融合古希臘廣場的某些元素,這在當時的日本十分新奇。

1947年,丹下健三參 與設計了廣島的整體城市規 劃,這座城市在二戰中受到 了原子彈的毀滅性攻擊。丹 下在設計中遵循了功能主義 的原則,因為他知道在現實 中,城市規劃其實是在社 會、政治、經濟等各種因素 的共同作用下形成的。

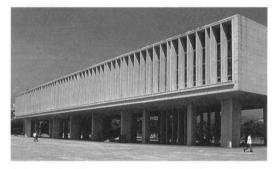

廣島和平中心簡潔肅穆,建築師通過建築本身表達出了 對和平的無限期待。

廣島城市規劃為1949

年丹下健三參加廣島和平中心的設計競賽打下了基礎,他在這次的競賽中獲得了一等獎,而且這一計畫最終得以施行,成為丹下建築生涯的第一件作品。以此為契機,丹下組織了自己的個人建築師事務所。廣島和平中心的外觀非常簡潔,下部由柱子組成了空透的空間,不設牆,人們可以自由穿行,而上層的立面則呈現出一個疏密相間的網狀構造,具有日本本民族的空間組合特徵。建築物簡潔的外形給人以肅穆的感覺,它以自身的形象提醒人們對戰爭和核子危機的反思,表達了對永久和平的期待。

20世紀50年代,是丹下健三的第一個建築創作階段。他第一次提出了「功能典型化」的概念,意在賦予建築比較理性的形式,並探索現代建築與日本建築相結合的道路。1950年,丹下健三在神戶設計建造了一座展覽廳,外形非常堅固,有著明顯結構主義的機械風格。

從 1952 年起,丹下健三開始從事東京市政建築的設計,他試圖創造出中世紀末在歐洲出現的那種市政廳樣的建築物,他希望這類建築能夠表現出開放的特徵,能夠與這個城市的每一個居民都有關係。1958 年,丹下健三設計了一件日本歷史上從來沒有過的建築作品,它就是香川大廈。這是一座市中心建築,它一改日本同類傳統建築封閉威嚴的形象,而是一個開放的系統,首層向行人開放,樓上則安排了一排低矮的用於公共事務的辦公用房和一個四角形的

辦公塔樓,這樣的設計使建築顯 得愉悅而親切。丹下健三為塔樓 設計了環繞的陽臺,這是建築師 對古塔層層屋頂的含蓄模仿。這 座辦公大樓和前川國男設計的帶 有音樂室的圖書館共同構成了一 個宛如歐洲的城市中心。

20世紀50年代,丹下健三 還設計了一座引起頗大爭議的東 京市政廳。和香川大廈類似,辦 公大樓前面是行人廣場,並一直 延伸到大樓的架空柱下。這樣的 設計使得建築物更具開放性,但 同時也出現問題。丹下健三一位 同事說:「我們設計的電梯似乎 太小了,我們原以為交通高峰時 間只不過是出現在上下班的時候, 可實際上卻是大批觀光者到達的 中午。」於是有人調侃說:「這 是一座公共建築物通常都會有的 麻煩」。不過,這座建築也為他 帶來了更大的國際名聲,他因此獲 得了法國《今日建築》雜誌 1959 第一屆國際建築美術獎。

香川大廈是一個開放的系統,通過建築師的精心 設計,它顯得愉悅而親切。

20 世紀 60 年代,丹下健三進入了他創作的第兩個階段。在 1960 年的東京規劃中,丹下提出「都市軸」理論,對以後的城市設計產生了深遠的影響。在建築方面,他對大跨度建築做出新的探索,其中又以代代木國立綜合體育館最為著名。代代木國立綜合體育館是 1964 年東京奧運會的主會場,它被稱為 20 世紀世界最美的建築之一,這座建築也為丹下健三本人贏得了日本當代建築界第一人的讚譽。

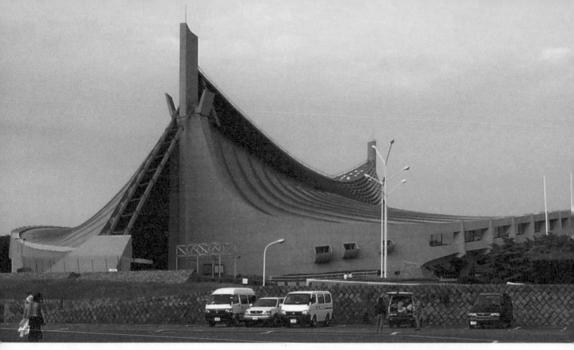

代代木國立綜合體育館是丹下健三結構表現主義時期的巔峰之作,外形極具現代感,同時又 有相當的原始想像力。

代代木體育館採用了高張力纜索為主體的懸索屋頂結構,創造出帶有緊張 感和靈動感的大型內部空間。其橢圓形的看台由鋼纜屋頂所覆蓋,屋頂又是懸 掛在船頭似的犄角與橢圓的鋼筋混凝土腰箍之間,腰箍同時還支撐著傾斜的看 臺的上層部分。這座建築特異的外部形狀再加上其裝飾性的表現,可以追溯到 日本古代的神社形式和豎穴式住居。此設計可以看作丹下健三結構表現主義時 期的頂峰之作,傑出才能的丹下將材料、功能、結構、比例等建築元素發揮到 淋漓盡致、到前所未有的程度。這座建築也被認為是日本現代建築發展的一個 頂點,建築史家以此建築將日本現代建築劃分為前、後兩個歷史時期。

20 世紀 60 年代, 丹下健三在利用象徵性手法表現新的民族風格方面進行了成功的嘗試, 其中包括了山梨縣文化會館、聖瑪麗亞大教堂等建築。

丹下健三曾經在著作中說:「雖然建築的形態、空間及外觀要符合必要的 邏輯性,但建築還應該蘊涵直指人心的力量。這一時代所謂的創造力就是將科 技與人性完美結合。而傳統元素在建築設計中擔任的角色,應該像化學反應中 的催化劑,它能加速反應,但在最終卻必須消失。」 1961年,丹下健三創立了一個名叫「都市人和建築師小組」(URTEC)的機構,機構中包括了建築師、社會學家、工程師等各種職業的人,他們參與了丹下建築師事務所的許多大型工程。組織這一機構的想法來源於格羅佩斯在創立包浩斯學校時的理念,目的就在於加強建築教師與開業的建築師之間的合作和交流。

丹下健三非常注重團隊的合作,他不標榜個人主義,在他的事務所,設計師們永遠都保持著團隊合作精神,日本現在非常有名的建築師,如黑川紀章、 磯崎新、槙文彥等都在丹下的事務所內擔任過助理的職務。

丹下注重建築與人之間的相互關係,以及其與藝術的結合,他意識到科學 與技術深深地滲入人們生活後所帶來的危機,他希望能夠使其與藝術有新的結 合,新的統一。建築不僅僅是藝術的表現,它同時反映了社會的結構,丹下總 是不停地在創造新的空間和造型,期望它們能夠更加符合人類及社會的結構。

1970年以後的創作可以看作是丹下健三建築生涯的第三個階段。在這一

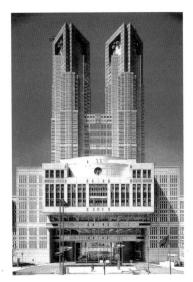

東京新都廳被認為是丹下健三的集大 成之作,這是建築群中的雙塔。

時期,丹下健三和他的研究所在北非和中 東做了許多建築專案,如約旦哈西姆皇宮 工程、阿爾及爾國際機場等。丹下健三還 對鏡面玻璃帷幕牆進行了探索,這方面的 重要作品有東京新都廳、東京草月會館新 館等。

1986年,丹下健三在東京新都廳設計 競賽獲得了勝利。日本人要求新建築成為 21世紀東京自治和文化的象徵,丹下的設 計滿足了這一要求。新都廳舍總占地面積 為 4.2 公頃,總建築面積達到了 37 萬平方 公尺。丹下的方案在一側建造了一座 43 公 尺七層高的大樓,由此圍成一個半圓形的 廣場,在另一側建造了 243 公尺高的雙塔 作為第一廳舍。在南面有階梯狀的第二廳 舍,它共34層,163公尺高。建築師在第一和第二廳舍之間設置了中央林蔭道,以此將廳舍的三個部分緊密的連接起來,並與廳舍南面的新宿中央公園的兩大 片綠化帶連成一體。建築立面是深淺花崗岩與反射玻璃的組合。

丹下健三在設計中最基本的考慮是其行政功能,即必須保證現代化的辦公 自動化所需的無柱靈活空間,並為資訊化時代,建築所需資訊功能留下充足的 空間,以及在此基礎上對結構的堅固性要求。

丹下認為人們除了物質價值外,同時還追求著資訊價值,因此在科學技術外,更有人們在現代生活中所需的「心」的和諧。建築師通過對建築物內部空間和外部空間的處理來滿足這一要求。為了避免建築物內外空間的單調,建築師在大立面採用了橫長的窗、縱長的窗和格子窗,他意在喚起人們對江戶時代以來東京傳統形式的回憶,同時還表現出東京高水準建築技術。東京新都廳舍於1991年最終落成,它成為丹下健三的集大成之作。

丹下健三在 74 歲的時候獲得了普立茲克建築獎, 他是第一位獲得該獎的 日本建築師, 同時也是亞洲第一位獲得該獎的建築師。

在建築教育方面,丹下也有著獨特的貢獻,除了執教,他也出版了許多著作,如《日本建築的傳統與創造》,《1960年東京規劃——構造改革的方案》,《伊勢:日本建築的原型》,《日本列島的未來》,《人類與建築》,《建築與城市》,《21世紀的日本》,《1986年東京規劃——東京都臨海城區與東京灣城區的設計構想》等。

2005年3月22日,丹下健三因心臟衰竭在東京的家中去世,終年91歲。 日本媒體稱他為「世界的丹下」。有意思的是,丹下健三雖然在世界各地為他 人設計建築,他自己在東京的住所卻是別人來規劃的。丹下稱這是非常聰明的 決定,他說自己的住所還是不要自己設計的好,要不然就得經常承受妻子和子 女對房子的抱怨。

Chapter 7

Ieoh Ming Pei (1917-) **貝聿銘**

用光線設計的建築魔法師

貝聿銘被稱為是現代主義建築的最後一個「大師」,他是一個注重抽象形式的建築師,他運用石頭、混凝土、玻璃和鋼筋等材料,設計了大量的劃時代 建築作品。

1917 年 4 月 26 日, 貝聿銘在中國廣州出生, 他的祖輩是蘇州望族, 父親 貝祖詒曾任中國銀行行長, 在 1919 年到香港創辦了中國銀行香港分行。

貝聿銘會對建築產生興趣,是因為在上海讀書的時候,看見常去的撞球館 附近正在建造一座當時上海最高的飯店。貝聿銘心裡產生很大疑惑,他不明白 如何建造這麼高的大廈,正是這一疑問,促使他最終選擇學習建築。

1935年他遠渡重洋,到美國留學。本來父親打算讓他留學英國學習金融,他沒有遵從父命,而是依照自己的愛好到達美國,進入賓西法尼亞大學學習建築。但是賓西法尼亞大學以素描來講解古典建築理論的教學方法使貝聿銘感覺非常不適應,於是轉學到麻省理工學院。1939年,貝聿銘以優異的成績畢業。後來又進入哈佛大學由格羅佩斯指導的設計學院攻讀建築碩士學位。1945年畢業後,貝聿銘本想返回中國,但由於時局不穩,他決定先留校執教。

1948年,貝聿銘辭去了教師的職務,遷往紐約,進入美國房地產商齊肯 多夫(William Zeckendorf)的公司從事商業住房的設計。齊肯多夫是一個 非常有魄力的房地產商,聘用一位中國人做建築師在當時的美國可能還是第一 次。

美國大氣研究中心坐落在群山之間,建築與周圍的山脈交相呼應,莊重而優雅。

貝聿銘擔任齊肯多夫集團旗下建築公司的建築部主任,他設計了麻省理工學院的地球科學中心、費城社會大廈、丹佛旅館等。費城社會大廈包括三座高層的公寓,它具有經濟實用的特點,是貝聿銘專門為一般市民設計的住宅。當然,貝聿銘也沒有忽略外形美觀,他採用了突出的窗框來做支架,不僅使建築立面更活潑,而且還有遮擋陽光和風雨的作用。由於貝聿銘的突出表現,費城萊斯大學在1963年授予他「人民建築師」的榮譽稱號。

1960年,貝聿銘成立了自己的設計公司。在他設計的美國大氣研究中心,成為貝聿銘建築生涯的一個轉捩點。在設計之初,貝聿銘對建築周圍的落磯山區進行考察,研究如何將中心與周圍的山石融合在一起。貝聿銘終於從一個古代印第安人的遺址找到了靈感。這是一座古老的磚砌塔樓,有著渾厚的基座、塔頂和有力的直向線條。貝聿銘以這座古老塔樓為參考,近一步規劃研究中心的建築形式和色彩。

研究中心採用當地的石材,創造出別緻的幾何圖形和剛勁的線條,使建築 與周圍的山脈交相呼應。貝聿銘的設計既符合建築功能上的需求,又同時又具 有優雅的造型和莊重的氣質。

美國《新聞週刊》刊登介紹此建物,並稱這幢建築是一個「突破性的設計」,隨著他在美國的建築界逐漸打響名號,事務所也迅速擴大。之後,貝聿銘逐漸將自己的設計重心轉移到巨型公共建築物方面。

將近 20 年後,華盛頓國家藝術館東館和甘迺迪圖書館在 1978 年和 1979 年相繼完工,這兩件成功的作品為貝聿銘的團隊在美國建築界贏得盛大好評。

早在1964年,美國就已決定在波士頓港口建造一座永久性建築物——約翰·甘迺迪圖書館。甘迺迪遺孀賈桂琳在看完貝聿銘的設計理念後,她說:「沒有人能夠和貝聿銘創造出的這個唯美世界相比,我在再三考慮之後終於決定選擇他的方案。」就這樣,貝聿銘獲得了這項重要設計工作。

國家藝術館東館地處華盛頓最為重要的地段上,國會大廈、華盛頓紀念碑和林肯紀念堂共同構成了華盛頓的主軸線,要擴建的東館就處在這個主軸線的東端北側。留給貝聿銘的是一塊平面呈不規則梯形的土地,如何佈置這座新建築是建築師必須面對的富有挑戰性的問題。貝聿銘巧妙地從國家藝術館的東入口引出了一條直線,把場地切割成一個等腰三角形和一個直角三角形。等腰三形是向公眾開放的部分,直角三角形則作為視覺藝術研究中心的用房。這一安

東館等腰三角形部分的底邊再對著老館的東立面,主要入口在老館的東西軸線上,與老館的東入口相對。 與老館嚴格對稱的羅馬復興建築風格 不同,貝聿銘在東館採用了典型的現 代主義處理手法,建築的體形非常簡 潔,牆體和大面積的玻璃構成了強烈 的虛實對比,特別是形如刀鋒的三角 形銳角,透露出鮮明的時代氣息。

在東館建築中,貝聿銘將不同形 狀的平台、樓梯、斜坡和柱廊等相互

國家藝術館東館與國會大廈、華盛頓紀念碑和 林肯紀念堂共同構成了華盛頓的主軸線,地理 位置非常重要。

連接在一起,營造出一種變幻無 窮的感覺。貝聿銘對博物館內的 空間安排也非常獨到,他在東館 内設置了一個巨大的中庭,中庭 上部懸掛著可以旋轉的黑紅兩色 的現代雕塑,外部照射維來的陽 光隨著這些巨大雕塑的轉動在大 廳內部形成了不斷變化的光影, 極具藝術氣氛。

東館充分體現了貝聿銘建築 設計具有的三個特色:建築造型 與所處環境自然融化、空間處理

貝聿銘將國家藝術館東館的外形處理得非常簡潔, 形如刀鋒的三角形銳角透露出鮮明的時代氣息。

獨具匠心、建築材料和建築內部設計精巧考究。

建成後的華盛頓國家藝術館東館在美國引起了巨大轟動,當時的美國總統 卡特參加了東館的開幕儀式,他說:「這座建築不但是華盛頓市和諧而周全的 一部分,而且是公眾生活與藝術情趣之間日益增強聯繫的一個象徵。」他稱貝 聿銘是「不可多得的傑出建築師」。

約翰 · 甘迺迪圖書館於 1979 年在波士頓落成,這座建築宏偉而別緻。甘 洒油圖書館是甘迺迪總統永久性的紀念碑,它的設計非常新穎、造型大膽,體

甘迺迪圖書館宏偉而別緻,是甘迺迪總統永久性的紀念碑。

現出了高紹的建築技術, 被公認是美國建築史上 最佳傑作之一。這一年, 貝聿銘獲得了該年度的 美國建築師協會授予的 金質獎章,美國建築界 宣佈 1979 年是「貝聿銘 年」。

夜幕下的金字塔分外璀璨,像羅浮宮前飛來的巨大寶石。

貝聿銘承接的下一個重要工程是羅浮宮的擴建,這是對建築師設計能力的 又一次挑戰。羅浮宮建成於 1857 年,在凡爾賽宮落成之後,這裡改為博物館, 是世界上收藏最豐富博物館之一。20 世紀以來,這裡的遊人越來越多,幾經 擴建仍不能適應需要。最終法國政府決定在 1989 年法國大革命兩百周年紀念 日之前完成對羅浮宮徹底改造。但法國人視羅浮宮為國寶,它的一磚一石都不 能改動,為了能夠得到一個完美的解決辦法,總統密特朗派出特使前往世界上 十五個著名博物館,向它們的館長徵詢能夠主持羅浮宮改建的建築師,結果, 有十三位館長選擇了貝聿銘。

1981年12月,密特朗在愛麗舍宮接見了貝聿銘。貝聿銘要求總統給他三個月的時間來思考羅浮宮的擴建工程,然後再提出自己的方案。貝聿銘自己回憶說:「當密特朗總統向我交待任務時,我並不那麼有把握我將來會拿出什麼樣子的東西,羅浮宮不是普通的博物館,它是一座宮殿,如何才能使新的方案不觸動不損害它,既充滿生氣和吸引力,又尊重歷史?」

羅浮宮的主體建築的南北兩翼同時向西展開,主入口設在了東立面上。貝 聿銘的改建方案將新建部分的主體放在了由原來羅浮宮的主體建築和南北兩翼 共同圍合成的朝西的三合院的地下,並把羅浮宮的主入口從原來的東面移到了 西面。主入口的改變使得羅浮宮以更加寬容的狀態融入了巴黎老城,而擴建部 分放在地下更是體現了對原有城市環境的尊重。

這次改建最引起爭議的是貝聿銘設計的新的主入口,他計畫用現代建築材料建造一座玻璃金字塔覆蓋住這個新的主入口。此事一經公佈,立即在法國引起了軒然大波。人們認為這個主入口建築破壞了這座古建築的風格,「既毀了羅浮宮,又毀了金字塔。」在巴黎市長希拉克的要求下,貝聿銘做了一個1:1的金字塔模型擺放在新的主入口位置,有六萬巴黎人前往觀看並投票表示意見,結果多數觀眾贊同貝聿銘的設計,密特朗總統最終批准採用貝聿銘的設計方案。

貝聿銘設計建造的玻璃金字塔高 21 公尺,底寬 30 公尺,聳立在庭院的中央。它的四個側面由 673 塊菱形玻璃拼組而成,總平面面積約有 2000 平方公尺。塔身總重量為 200 噸,其中玻璃的淨重就達到了 105 噸,而金屬支架僅為 95 噸。也就是說支架的負荷超過了它自身的重量,因此這座玻璃金字塔不僅體 現出了現代藝術風格,同時也是運用現代科學技術的一次大膽嘗試。

在這座大型玻璃金字塔的南北東三面,貝聿銘佈置了三座 5 公尺高的小玻璃金字塔作為點綴,與七個三角形噴水池形成了平面與立體幾何圖形相交織的奇特景觀。羅浮宮擴建工程於 1988 年 7 月 3 日正式竣工,以前備受爭議的金字塔成了巴黎人的最愛,他們稱這座玻璃金字塔是「羅浮宮院內飛來的一顆巨大寶石。」

1979 年,貝聿銘接受中國方面的委託在北京設計一家飯店,經過反復慎重的挑選、比較,貝聿銘選擇了北京西北郊的香山作為他設計的這座飯店的基址。

貝聿銘對待工作一向認真細緻,他多次到香山登上周圍山頂,勘察地形和 周圍的環境。在貝聿銘的心中,中國傳統的建築藝術具有非凡的魅力。他不辭 勞苦地走訪了北京、南京、揚州、蘇州、承德等地的大量建築和園林。蘇州庭園的長廊曲徑、假山水榭,尤其是建築屋宇與周圍自然景觀相輔相承的格局,以及光影美學的運用給他留下了深刻的印象。貝聿銘試圖通過香山飯店的設計來探索一條繼承和發揚中國民族傳統文化的新路。

在貝聿銘看來,中國傳統建築文化的精髓在於庭院和牆這兩個基本要素。 在香山飯店的設計中,他用這兩種基本要素組合出了一個充滿詩情畫意的空間。香山飯店採取了一系列不規則院落的佈局方式,與周圍的水光山色、參天 古樹融合為一個整體。整個建築以白色和灰色為基本色調,帶有唐代情調的牆面分割和菱形的構圖得到不斷的重複,強調了這座建築本身的民族屬性。這座 建築沒有現代大型商業飯店的熱鬧與豪華,反之體現出輕妝淡抹的自然之美。

與以前設計的那些摩天大廈相比,香山飯店的規模不大,但是貝聿銘表示,香山飯店在他的設計生涯中佔有重要的位置,建築師在這座不大的飯店上

下的功夫比在國外設計 的建築高出了10倍。 在貝聿銘的事務所裡, 只存放著兩個設計模 型。其中一個是美國國 家藝術館東館的設計, 另一個就是北京香山飯 店的設計。

1984 年,貝聿銘 為香港中國銀行設計了 一座 70 層,高 100 公 尺的大廈。這在當時的 香港是最高的建築物, 也是當時美國以外的世 界上最高的建築物,菱

貝聿銘在香山飯店的設計中強調建築本身的民族屬性,營造出 一個充滿詩情畫意的完美空間。

形的造型和透明的視覺效果使大廈就像一個多切面的鑽石。貝聿銘的父親是香港中國銀行的最早創辦人之一,這使得他對這項建築特別有親切感,但他更想

256 用圖片說歷史:從古典神廟到科技建築 透視54位頂尖建築師的築夢工程

強調這座大廈象徵中國獨特意念。據說,建築師對於中國銀行大廈的設計靈感 來源於古老的中國諺語:芝麻開花節節高。

1983年,貝聿銘獲得了被稱為建築界諾貝爾獎的普立茲克獎,他是獲得此項殊榮的第五人。他把領到的十萬美元獎金悉數留作中國留學生的「留學基金。」他認為,學習建築不能僅僅紙上談兵,還必須對那些傑出的古典建築和現代建築進行實地考察,這筆「留學基金」專門用來幫助在美國學習建築的中國留學生前往美國各地和歐洲遊歷參觀。

香港中銀大廈的設計靈感來自於中國的一句諺語: 芝麻開花節節高。

2001年,貝聿銘設計了北京的中國銀行總部大廈。2003年11月,他設計的蘇州博物館新館動工,這件作品被認為這位元年逾古稀的華裔建築大師的「封筆之作。」貝聿銘的建築作品被人稱為是充滿激情的幾何結構,是現代主義的經典之作。不僅如此,貝聿銘還善於把古代傳統的建築藝術和現代最新技術熔於一爐,從而創造出自己獨特的風格。貝聿銘說:「建築和藝術雖然有所不同,但實質上卻是一致的,我的目標是尋求兩者的和諧與統一。」

Chapter 7

Jorn Utzon (Denmark1918-) 約翰・鳥戎

雪梨歌劇院的浪漫設計師

2003年5月20日,普立茲克建築獎頒發給了85歲的丹麥建築師約翰· 烏戎,以表彰他創造出的20世紀最偉大的建築之一雪梨歌劇院。

烏戎於 1918 年 4 月 9 日出生在丹麥的哥本哈根,父親是一名優秀的海軍工程師,在一家著名的造船所工作。因為父親工作的關係,烏戎掌握了一些基本的設計、繪圖和模型方面的知識。

1937年烏戎進入丹麥皇家藝術學院。1942年,他為了躲避德軍,前往瑞典首都斯德哥爾摩,受雇於阿斯普朗德的建築工作室。瑞典雖然沒有被捲入戰爭,但是由於水泥和其他一些建築材料的進口銳減,瑞典的建築師們在這一時期不得不探索一種更為節省的建築形式,並充分利用本地廉價的不抹灰泥的磚和木材。在這樣的一個前提和基礎上,產生了被稱作「新經驗主義」的流派。他們講究簡潔有力的建築外觀和合理有序的組織結構,任何多餘的建築元素都被看作奢侈而被拋棄。這些設計理念在他後來的很多作品中都能夠被發現。

在瑞典工作三年以後,烏戎又去了芬蘭赫爾辛基與名師阿爾瓦 · 阿爾托 一起工作。這便是烏戎創作階段進一步發展的重要時期,加深了他對有機建築 的理解。

烏戎兩次的遊歷生活影響他的設計理念至重。1948年,烏戎開始他的第一次遊歷。在摩洛哥,他驚訝於當地的村落建築能夠和周圍的環境完美地結合 起來,和諧而靜謐。尤其是黏土材料的反復運用,深深地觸動了他。在南美遊 The state of the s

歷之時,馬雅人和阿茲提克人的古代建築同樣引起了他的興趣,那些巨大的建物成為他的建築靈感,成為他建築設計中的重要元素。

1957年,烏戎又踏上了遊歷之旅,這次他來到了亞洲,在中國、日本、印度、尼泊爾等國他見到了從未見過的建築。烏戎通過觀察得出結論,西方的建築重力是朝向牆體的,而中國建築則是朝向地面的。有人說,烏戎設計的雪梨歌劇院的思想根源就是來自於中國建築「屋頂與平臺」的空間意象,強化了巨大「平臺」上的「屋頂」。

回國以後,烏戎在赫爾辛格西郊的一片丘陵地帶設計了一組影響深遠的聯排式院落住宅金戈居住區。這片包括六十三座房子的住宅區結合了天然的地勢,圍繞著中心的水池佈局。為了保證每棟房子都有良好的日照和公共綠地,烏戎將整個社區分成三組,每一組中的住房都是鏈式組合的形式。院落的圍牆非常低,這樣可以容納院子外面的自然風景,同時也使住房與外界保持一定的距離,以維護住家的私密性。住宅區最醒目的地方是所有的建築都由黃色的磚砌成,門窗使用了當地的材料手工製造,與周圍的環境自然地融合在了一起。後人認為金戈居住區是烏戎建築生態學的力作,是自然界多樣性和有機性的統

弗雷德里克斯堡郊外的這個住宅區是村鎮傳統和現代主義的一個有機結合。

ter 7 重層的後現代。**259**

同一時期,烏戎還在弗雷德里克斯堡郊區設計建造了一個住宅區。基地是一片向西南傾斜的緩坡地,周圍是森林。為了使居住與自然環境更好地結合,從而提高住家的居住環境,烏戎採用了「南北盡端」式的道路系統。住宅區的佈置呈臺階狀垂直佈置,以應合地性。三條社區的盡端通道寬窄不一,具有空間變化的動態,是村鎮傳統和現代主義的有機結合。每片住家三面呈鋸齒狀圍合而成的公共綠地也是烏戎特意獲得的空間效果。該居住區按功能劃分為四十八座一樓的庭院住宅、三十座二樓的聯排式住宅和一個管理中心。一樓單層庭院式的居住單元仍然採用鏈式排列,汽車交通與綠化帶分開,保證良好的公共綠地的交通條件,每個住戶可以直接開車回家。建築材料主要是土黃色的磚,門窗過樑為混凝土,門窗是松木的,框架上面塗有深紅色的釉彩。統一的材料和建築造型及平面的形式與周圍的環境非常協調一致。這棟住宅區比弗雷德里克斯堡居住區更進一步表現在了景觀的特徵上,烏戎加入了「造景」的概念,比如草坪上的圖形等,這是在創造一種強烈對比的關係。

他對前輩建築師作品的理解和把握,以及對異國建築文化的汲取,正如後來普立茲克獎評委曾評價他說:烏戎是一位根植於歷史的建築師,這段歷史包含了馬雅、中國、日本、伊斯蘭和他自身的斯堪的納維亞的文化精髓。

雪梨歌劇院可以稱得上是烏戎最為重要的作品,在1957年澳大利亞就雪梨歌劇院舉行的招標中,共有來自三十多個國家的233名參賽者提交了設計方案。競標規定所有參賽的建築師的設計圖不能用彩圖,也不能用模型,而只能用黑白線條表現圖。在這樣設限下,建築的輪廓成為關鍵,當然藍圖的必須適合他坐落於港灣的特點。評委們對參賽方案進行了篩選後發現,烏戎那個驚人的建築構圖十分具有原創性。草圖的造型高高地矗立在向前突出的半島上,與周圍廣闊的大海和無垠的天空非常協調,白帆一樣的殼頂恰似帆船駛出港灣,如果能夠實現的話,必將成為世界上最偉大的作品之一。

1959年3月,歌劇院工程破土動工。很難想像得到這個浪漫的抒情作品,一旦要變為實際建物會遇到的怎樣前所未有的困難。十個外殼(階梯狀的拱頂)組成的特殊系列,成階梯狀相互疊加,最高的殼頂距海面67公尺,相當二十多層樓高。這在當時科技水準尚不發達的情況下,完成漂亮而又充滿活力的外殼結構幾乎是不可能的,這也是歌劇院能否完工的致命問題。因此,在專案

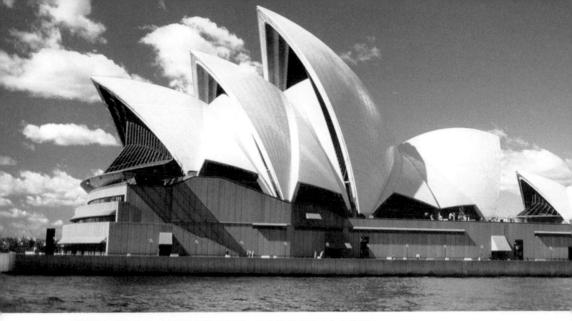

雪梨歌劇院就像是一艘揚帆出海的大船,片片帆葉充滿了生命的張力。

烏戎為雪梨歌劇院繪製的草圖。

實施過程中,邀請了阿魯普作工程技術顧問。阿魯普是一位元善於將結構昇華為藝術的傑出的結構工程師,他毫不妥協地將屋頂確定為一種幾何學定理,堅持無論如何也要將烏戎的設計理念徹底表現出來。但

是,在付出了十萬人次的工作量後,仍然沒有得到一個令人滿意的作法。最後 烏戎找到了方法,因為整個屋蓋除了橢圓形以外,其餘都是同一球面的一部分, 每一塊都有同樣的曲率,然後再細劃分,就能做成一個個預製零件組搭起來。 大屋頂的結構使用了肋骨狀構成的預應力混凝土,從而解決了需要較薄的結構 斷面的問題。他同時讓各自的混凝土的部分重疊,通過鋼纜加入的張力使其融 為一體,美感與功能兼得。

1965年,由於工黨落選,歌劇院遇到了不小政治難題。新政府要求歌劇院的設計必須在更加嚴厲的監督下進行,以防止資金被濫用。次年,烏戎拒絕了新政府的任命,輾轉去了美國,在夏威夷大學教書。雪梨歌劇院餘下的工作由一組澳洲工程師來完成,原來方案中歌劇院的觀眾廳被改成了交響音樂廳,歌劇不演了,設備也被簡化。

歌劇院三十多年的發展證明, 雖然它超出了普通實用性建築的需 要,但是錯落有致的外殼結構所引 發的自由的想像空間才是烏戎留給 澳洲人民的巨大財富。鳥翼狀的巨 大外殼是歌劇院最為突出的地方, 具有無窮的人文張力,是澳洲這個 移民國家朝氣勃發的象徵。

烏戎對伊斯蘭建築的理解和把 握,也使他赢得了阿拉伯國家的信 任和支持,早在1969年,他在夏威 夷大學教書的時候, 他就被邀請參 加科威特議會大廈的設計工作。當 時基地的狀況非常之差,烏戎曾形 容說是:大海旁邊一個混亂不堪的 市鎮。

1982 年科威特議會大廈完工以 後,可以看到建築聯合體的構思是

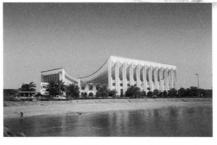

凹形屋頂是科威特議會大廈最為獨特的地方。

烏戎將巴格斯維爾德教堂營造成了一個獨立內 向的宗教場所。

一個展開的造型,擁有整齊劃一的高度和自然粗糙的邊緣,給人一種突然拔起 的莊重感。建築的四角是不規則的方形架構,與眾不同凹型頂部聳立在一個平 面之上,這也是這座建築最為獨特的地方。整組建築的內部則是類似帳篷的屋 頂,這是烏戎對阿拉伯建築符號的重現,並進行大膽的抽象化運用,是烏戎所 具有的難得的建築環境觀,因此,他總能避免簡單的重複,而且不斷呈現給我 們獨特而嶄新的建築形式。

烏戎設計的巴格斯維爾德教堂於 1976 年竣工。由於教堂所在的基地北側 是一條車流量較大的城市主幹道,這就決定了該教堂的平面設計是一個矩形的 平面和一個封閉內向的立面。這並非烏戎對環境的刻意回避,而是努力造就一 個獨立內向的宗教場所,隔絕街道的喧嘩。從以上兩個作品可以看出,烏戎對 於本世紀建築的最大貢獻在於他對建築自然與簡潔的重新定義。他的作品不但

262 用圖片說歷史:從古典神廟到科技建築 诱視54位頂尖建築師的築夢工程

能夠尊重自然的法則和人文價值,而且對建築的真實功能和架構的表達直接明 瞭,而這種理念又蘊含著充滿詩意的抒情方式,恰如自然本身一樣。

可能烏戎本人也沒有想到,他在83歲高齡的時候又參與了雪梨歌劇院的重修工作。因為澳大利亞建築師因對歌劇院內部與歌劇院揚帆出海的外形大相庭徑,雪梨有關部門萌生了重修歌劇院室內的想法,並最終決定邀請烏戎擔任修整工程顧問。此時的烏戎由於年邁已不能乘飛機親自前往澳大利亞,只能把建築現場的工作交給了他的兒子。

按照當年的設計方案,歌劇院的內部結構內容是厚重豐富的,比如用獨具創造性的弧形木制橫樑和層疊起來的玻璃構成的主體部分,層次感強烈,風格輕盈。後來它們被實用性較強的內部結構替代以後,明顯呆板了許多。由於受到各方面原因的制約,如果完全恢復到建築師當初設計的樣子已經是不可能的事了。

新整修的歌劇院被重新設計了燈光背景裝置,鋪設了木地板,另外粉刷了屋頂的混凝土橫樑,這些軟體的調整使其看上去高雅、厚實。大廳的中央裝飾品是烏戎設計的一塊長 14 公尺的毛料掛毯,掛毯圖案由不同的顏色織成,將房間單調的灰白色牆壁裝飾一新,更重要的是用科學的方式將面對大海的牆壁做了聲學處理,使音樂達到繞梁於耳的效果。雪梨歌劇院的院長說:烏戎具有絕妙的想像力和非凡的設計能力,大廳中央那幅裝飾掛毯與牆壁的距離同聲學上所要求的距離恰好吻合,真是巧奪天工的傑作。

每當談起過去,烏戎總是說:「我的心態很平和,作為一名建築師我盡到了社會和個人的責任,我也為此感到驕傲,但不會為自己失去的東西而消沉。」

Chapter 7 重層的後現代。263-

James Stirling (1926-1992) 史特林

無拘無束地使用各種建築語彙

史特林於 1926 年 4 月 22 日出生於格拉斯哥,在英國北方的港口城市利物浦長大。1956 年,史特林與詹. 戈文一起成立了一家建築師事務所。合作設計了漢姆公寓,這座建築被認為是新野獸派的代表作品之一,兩位建築師在短時間內聲名大噪。

1959 年,史特林設計著名的萊斯特大學工程大樓(Engineering building, University of Leicester)。建築師在設計中非常注意對交通流線的組織和處理,同時又儘量使結構緊湊。一條顯著的坡道直通兩層,兩個挑出的全封閉講堂壓在坡道和平台的上方。從這個坡道並不能進門,真正的門處在建築的東面。塔樓共有十層,牆壁的階梯式輪廓,每一次收縮,廊道裡都開玻璃天窗。史特林對玻璃的運用顯得豐富多彩,大量的玻璃與磚體結構本身形成鮮明的對比,它們減輕了建築的重量,同時也反襯出磚體結構的沉重性。

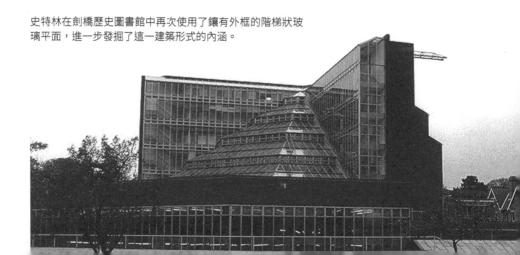

1964年,史特林設計了劍橋歷史圖書館,同樣也使用了鑲有外框的階梯 狀玻璃平面。在建築的邊上有上到半層高度的陡臺階,設置了一個門,但在設 計和實際使用中,這個門都是不常用的。真正的入口在辦公部分的 L 形頂端, 從長長的坡道上升到平台即來到了這個大門。

萊斯特大學的工程大樓和劍橋歷史圖書館在構思、材料、技術、色彩乃至 窗洞的開法等方面都非常類似,史特林對於建築體量的安排,來自於對建築本 身功能的理解和對技術的掌握。

從 1969 年開始,史特林對理性主義和新古典主義產生了興趣。在實際的運用中,建築師首先規劃出一個基本對稱的構圖,然後由功能引出的非對稱性打斷和擾亂嚴整的對稱性,這種趣味顯現在聖安德魯大學藝術中心的設計中。這是一個與老建築擠建在一起的專案,擴建工程包括一個對外開放的美術館和排練廳等其他房間。在原有建築和新建築之間,史特林設計了一個玻璃連廊,呈圓弧形的兩翼創造出了一個半公共的院落。工程通過一面曲牆把三棟現有的建築拼貼在一起,史特林的設計成功地將周圍建築所呈現出的歷史文化有機地結合在了一起。

1971 年,維爾福德加入了史特林的事務所,事務所也由此改名為史特林維爾福德聯合事務所,這個名字留存至今。

福斯特在 1975 年參與了德國歷史名城杜塞爾多夫博物館的設計競賽並取得勝利,這項設計的主要難題就是如何在具有濃厚歷史痕跡的複雜環境中建造一座具備現代功能的建築。他力求新建築與具有紀念性的地方法院、紐勃魯克大街沿街建築和聖安德里斯教堂等完全相異的建築形式保持協調,且老的建築景觀與極為簡化的誇張的現代建築要形成一種對比。為了實現這一目標,建築師在平面和剖面等設計中以軸線、對稱的空間、簡單的幾何體來組織空間,另外,他使用了漫射玻璃的長廊,矩形、圓形、方圓相套的形體和長坡道等。這些元素後來又一次出現在斯圖加特新美術館的構圖母題中。

德國斯圖加特新美術館(Neue Staatsgalerie)的設計開始於上世紀 70 年代中期,1984 年 3 月正式揭幕。這座建築形似對稱,以與老美術館在類型

上取得一致,但在手法上有著變 化。新美術館的陳列庭院是一個 由石塊圍成的圓形, 使人聯想到 古羅馬鬥獸場,而展廳的屋簷內 凹,頗有埃及神廟的影子。建築 師在選用這些老的建築符號的同 時,也混雜進「與現代建築運動 有關係,源自立體主義、構成主 義、風格派和所有新建築流派的 語言」。建築中還有許多高技建 築的痕跡,各種相異的成分相互 碰撞,各種符號混雜並存,表現 出後現代建築的矛盾性和混雜性 等特點。中軸線上巨大的圓形下 沉廣場, 甚至帶有表現性和抽象 性的元素。斯圖加特美術館傑出 成就, 史特林因此獲得了1981 年第3屆的普立茲克獎。

史特林於1980年在倫敦 設計建成了泰特美術館(Tate Gallery),該館平面橫長展開, 表現出古典復興式建築的特點。

史特林在斯圖加特美術館的設計中融合了古老或 現代的各種建築符號,表現出後現代建築的矛盾 性和混雜性等特點。

泰特美術館是現代主義和古典主義的完美結合, 從中我們可以看出建築師駕馭素材的超人才能。

立面以白色的框架區分成格狀,立面上有精巧的半圓形的突出物。大門扁尖, 上面有小半圓的拱窗。在建築的內部,建築師佈置了大面積光滑牆面,在其上 開小巧的門窗,體現出了後現代主義與古典主義的結合,嚴肅而又簡潔輕快, 具有很強的表現力。

20 世紀 80 年代末, 史特林設計了新加坡南洋理工學院的校園和建築。這個學校不需要考慮所謂的傳統歷史文化,可以按照功能要求進行全新的安排。 學校中心位置是一個馬蹄形的廣場、4 所院系分別位於它的四翼, 其他建築基於地形、交通等考量分別進行安放。在設計中, 也兼顧到了當地的氣候特點, 在這裡,不再有「新古典主義」、「後現代主義」等建築概念,而是一種因地 制宜、專屬當地的建築風格。

在美國,史特林也設計了許多非常富有當地特色的作品。1981年,史特林主持美國萊斯大學建築系館的擴建工程。它是史特林在美國的第一項設計,新建築的平面呈 L 型,與老安德森廳的北翼相連形成一個整體,在 L 形的西南側圍合出一個漂亮的花園。這座建築的平面及內部空間的處理手法都是現代的,而外牆則用赤土條紋磚、石灰石飾邊、紅瓦屋頂,半圓形的連續拱廊。這

在萊斯特大學的工程大樓中,史特林成功 運用玻璃塑造出別致的建築外形。

個外表立面的處理,也展現建築師一貫 風格,它有效地消除新舊建築之間的區 別,成功地保持了視覺與文化上的延續 性。1983年的《紐約時報》曾經評論道: 「這幢建築在學生中是較受歡迎的,它 比多數建築院校的系館更為令人愉悅。 他利用自己的嚴謹給人們上了生動的一 課,這是其他進行建築說教的房屋絕對 比不上的。」

另一處名作,是哈佛大學的薩克 勒博物館(Arthur M. Sackler Museum, Harvard University),完成於1984年。史特林在設計中採用了傳統的平面結構,不過卻出現了抽象和變異風格。從1979年設計到1984年建成的這段時期,正是後現代主義盛行的時候,這幢建築和斯圖加特美術館一樣也包含著並列、衝突和拼貼的手法,史特林將這些元素處理得幽默而又不失優雅。

佛格博物館臨街的立面像一個抽象的臉譜圖案,凝視著面前的街道和建築。

史特林的建築風格一直處在不斷變化當中,他曾經說過:「我們的設計呈現出系列發展的傾向,20世紀的50年代我們注重於磚體建築,60年代則是玻璃表面和磚石板,然後是混凝土建築,到60年代末我們又開始關注所謂的高科技建築。到了70年代,我開始利用磚和抹牆泥灰使公共建築具有更加普通的外表。」在70年代中期,史特林的建築風格出現了很大的轉變,他更著重於對歷史的引用和紀念性意義,後期作品更顯然受到了新理性主義的影響,他不再追隨任何一種流派,而是無拘束地使用各種建築語彙,成為獨樹一幟的建築大師。1992年6月25日,史特林在倫敦去世。在他去世之後,英國皇家建築師學會以他的名字設置了一項年獎「史特林獎」,該獎從1996年開始頒發,表彰在過去一年裡完成的最優秀的英國建築。

Frank Gehry (1929-) 法蘭克・蓋瑞

建築界的畢卡索

1929年2月28日,法蘭克·蓋瑞出生在加拿大多倫多一個信奉天主教的猶太人家庭,17歲時移民到美國,後進入了南加州大學學習建築專業。之後,又進入哈佛大學進修了一年城市規劃方面的課程。

1961年,蓋瑞懷著對科比意的尊敬去了法國巴黎,在一所事務所做建築師。在法國,蓋瑞意識到,與自己理想嚴重的差異,開始覺得以往鑽研的法國浪漫主義建築,簡直就是在浪費時間。蓋瑞在第二年回到了洛杉磯,並開辦了一家自己的事務所。兩年後,蓋瑞接受藝術家登辛格的邀請,在梅爾羅斯大街為這位藝術家設計了一個工作室,這也是蓋瑞早期接手的最為重要的建築作品。那座雕刻般的、剝裂的、極簡主義建築由鏈條相連,並充斥著波浪起伏的金屬和雜亂的藝術化的網格。雖然,這樣脫離現實的建築,被受藝術家們讚賞,但是卻遭到了建築師們的嘲笑。他們認為,這種隨意的建築形式是對建築的褻瀆,把工廠用的窗戶放在建築設計中是一種缺乏生活格調的可怕行為。

設計理念上的差異,使蓋瑞成了形影相弔的「局外人」,正如他自己形容的:「當我和藝術家們在一起的時候,我感覺是在家裡;而當我和建築師們在一起的時候,我感覺自己是個外人。」

1977年,蓋瑞在南加州的海濱小城聖塔莫尼卡買下了一棟普通的兩層住宅。並在第二年向東、西、北三面擴建。東西兩面的擴展部分各為一個狹長的門廳,北面臨街的一邊擴充最多,中間部分是廚房,餐廳在廚房的東邊。

住宅臺階和兩層出挑,具有抽象造型的組合金屬網架加強了入口的導向性。廚房天窗是一個翻倒的鋼框玻璃立方體,似乎隨時都有傾倒的可能,它的奇特造型成為整座建築最引人注目的部分。其實這一造型也是出於功能方面的考慮:一來可以獲得最大限度的採光,畢竟立方體中可以有四個面直接與外界接觸,而位於下部的另兩個面則起著反射、透射、漫射等調節作用,從而使陽光充足、均勻地散落在室內;另外透過頂部的玻璃還可觀賞宅旁的樹木、天空

等景物,是人與自然最好的對話視窗。其餘的屋頂上有選擇地安置鐵絲網片。自宅的餐廳在街道轉角處,蓋瑞特意在此佈置了一個斜放的角窗,這樣做的目的仍然是為了餐廳的採光及擴大視野的需要。

住宅的室內設計也是別 有風格,原有建築的木構架不 僅被露了出來,而且有些牆面 還被打掉了抹灰層,露出木板 條。令人欽佩的是,在這座建 築中蓋瑞利用了大量的廉價工

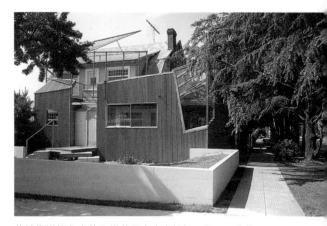

位於街道拐角處的聖塔莫尼卡自宅設計另類,居住條件優越,是蓋瑞設計生涯中的一個重要轉捩點。

業材料,如波形金屬板、金屬網和木夾板等,降低了造價。這也是這座建築在 美國經濟蕭條的 20 世紀 70 年代引起人們注意的重要原因之一。

住宅改建完畢以後,成為美國傳媒關注的對象,甚至有人形容這所房子是一個「畸形兒」。但是,當好奇的人們到此參觀,瞭解了它的實際功能以後,就會改變原有的看法,讚歎代替了鄙視。蓋瑞對外界的質疑也總是保持著一貫的態度,這棟房子是用來做研究和發展用的,如果墨守成規的話,那建築師就會永遠是一個困在籠子裡的嬰兒。

蓋瑞非常喜歡魚,可能是受此影響,蓋瑞非常擅長將魚鱗層疊的美感進行發揮。關於的魚的作品,最著名的是1986年設計的、一座被稱為「玻璃魚雕刻」的建築,有三層樓高,位於明尼蘇達州沃克藝術中心內。之後,他在日本的神

戶設計了八層樓高的「金 屬網制魚雕刻」,又被稱 為「魚無餐廳」。1992 年, 蓋瑞設計的沖孔金屬 魚雕刻被看作是「魚的作 品」中的巔峰之作。該建 築位於西班牙巴塞隆納奧 運村裡,有54公尺長, 十二層樓高,角身扭動的 豐腴和片片魚鱗的簡約被 生動地表達出來。就蓋瑞 個人看來,這是一個獨立

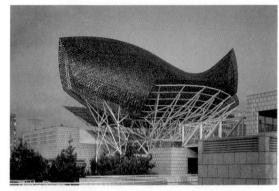

冲孔金屬魚雕刻是位於西班牙巴塞隆納奧林匹克村中的紀 念性作品,被看作是蓄瑞「魚的作品」中的巔峰之作。

的作品,是建築文化上的一種試驗,那些試圖將後現代主義或其他風格牽扯推 來的評價是沒有意義的。

蓋瑞從 20 世紀 80 年代後期更加注重有機形體的組合,並利用特殊的金屬 材料來達到沒有結構可言的浪漫境界。這一時期比較有代表性的建築就是蓋瑞 於 1987 年在德國魏爾市設計建造的維特拉傢俱博物館。

從遠處看去,博物館就像是一個置於自然風景中的風車。雖然蓋瑞對入 口、門廳、雨棚、電梯、天窗等進行了變形處理,並通過肢解、扭轉、變異、 並置等手法對其進行了重新整合,使這座建築看上去顯得雜亂不堪。但是,仔

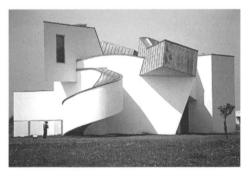

維特拉傢俱博物館像是一個置於自然風景中風車。

細分析一下就會發現,這座建 築結構簡單規整,功能佈局合 理。這是因為建築中的怪異之 處都是非主體功能的部分,建 築的實際功能並沒有受到影響。 在室內的設計中,蓋瑞特別注 重了光影的效果,比如扭轉的 天窗所造成的外觀造型和光影 變化,直接影響了博物館內部 的藝術效果。

魏斯曼博物館(Weisman Art Museum)是蓋瑞在90年代初的代表性作品。該博物館坐落在密西西比河畔的明尼蘇達大學校園內,北邊是一座橋樑,東邊是考夫曼紀念廣場,南邊是一座會館,西邊是東河路。從連接橋樑和考夫曼紀念廣場的一個人行天橋可以進入博物館的主層,而博物館的裝卸貨區域則被限制在東河路的下層,從而保證了各自的獨立性。

博物館共有四層,分別對應著兩處入口。各個畫廊位於博物館的東南部, 巨大的矩形空間構成了博物館的主層。三個雕刻的天窗位於畫廊的通行區,能 夠提供自然光線,洋溢著活躍的生命力。

為了與大學周圍的環境相協調,畫廊和停車坡道的外表以水泥連接的磚塊裝飾,不銹鋼和彩繪金屬被大量應用在人行天橋北面的垂直牆面上,而候車室和博物館西面的垂直牆面則採用了經過處理的不銹鋼。這些材料的運用使得這座呈放射狀的建築在陽光的照射下,泛著耀眼的光芒,尤其是夕陽西下的時候,金色或桃紅色的光芒反射回來,似乎又能看到魚鱗的影子。建成後的魏斯曼博物館成為明尼蘇達大學的標誌性建築,被稱為「校園風鈴」。

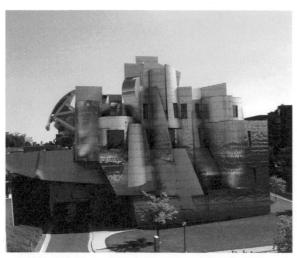

魏斯曼博物館坐落在密西西比河畔的明尼蘇達大學校園內,當 夕陽照射在博物館外表面的不銹鋼板上時,色彩十分絢麗。

1991年,蓋瑞接受邀請在西班牙的港口城市畢爾包主持設計古根漢博物館(Guggenheim Museum Bilbao)。在這之前,蓋瑞就已經獲得了普立茲克建築獎。

蓋瑞在進行博物館的草圖設計時,腦中一直想像著16世紀西班牙航海的圖片:

當帆張滿時,在轉動方向的一剎那,海風從兩面吹來,此時的帆就像一團火焰,折疊扭曲著陡然上升,這種連蓋瑞自己都無法準確描述的情景是他最初的建築造型。

博物館於六年之後建成。從外表看,整座建築就像一個盤根錯節的大樹根,又具有有序的邏輯性。建築外部的主要材料是西班牙石灰石,像雕塑的建築物外部被鈦金屬薄板覆蓋著,是一群不規則的雙曲面體量組合。

鄰水的北側是橫向不一的三層展廳,以呼應河水的波動。為了避免大尺度 建築由於背光而造成的沉悶感,蓋瑞巧妙地將建築外表處理成向各個方向彎曲 的曲面,隨著陽光照射角度的變化,建築的各個層面都會產生不斷變動的光影 效果。更妙的是蓋瑞將博物館的一部分在高架路下面穿過,並在橋的另一端設

古根漢博物館最初的靈感來自於 16 世紀時期西班牙的航海圖,起帆遠航時,海風吹動船帆,就像一團燃燒的火焰。

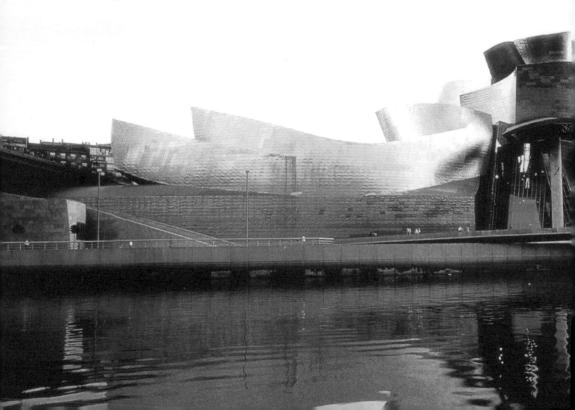

計了一座高塔,高架橋被融入建築當中,既利用了有限的土地,又兼顧到了城市的佈局,使這座新建築成為城市生命的一部分。

博物館入口處的中庭設計被蓋瑞形象地稱為「將帽子拋向空中的歡呼聲」,它的規模和尺度是史無前例的,高於河面 50 公尺。蓋瑞創造出的層疊起伏的曲面,具有強悍的衝擊力,打破了簡單的幾何秩序,前所未見。雕塑性的屋頂從中庭升起,當屋頂的玻璃窗打開時,投射下來的光線將會傾瀉下來。大型的玻璃牆開啟了河流及環繞城市的視野,使參觀者與城市之間產生了距離的美感。

另位普立茲克建築獎得主、西班牙建築師拉斐爾·莫尼歐(Rafael Moneo)曾經讚歎說:「沒有任何人類建築的傑作能夠像這座建築一樣,如同火焰般燃燒。」

2003 年完工的洛杉磯迪士尼音樂廳的外型仍然 沿用了蓋瑞的一貫風格。建築外部覆蓋著義大利石 灰石和不銹鋼,呈現出輕盈的雕塑般造型,奔放大 氣,似張開的帆船。相對烏戎設計的雪梨歌劇院, 蓋瑞設計的音樂廳更具浪漫氣息和藝術感。

在建築界,蓋瑞被認為是解構主義的代表人物。 他顛覆現有規則,利用破裂、傾斜、畸變和扭曲的 處理手法,從而達到一種無定則的設計境界。散亂、 殘缺的結構,突變的元素,多變的運勢和奇豔的外 表成為蓋瑞作品中的必要形式,柔美的曲線和能夠 反射陽光的金屬被大量地應用到他的建築當中。

蓋瑞本人卻堅決否認自己是解構主義者,更反 對建築師的派別之說。他認為所謂的建築風格應該 取決於建築的功能、環境以及各方面的制約因素, 那些亂扣帽子的行為只會窒息建築的創作,不利建 築未來的發展。

Richard Meier (1934-) **麥爾**

白色,就是最絢麗的色彩

作為一名美國建築師,理查·麥爾有著自己特殊的商標,他在建築設計中重複使用白色表皮,並且堅持建築構成的清晰與條理性,這種風格上的連續性貫穿其整個職業生涯,已經演變成建築學業內的一個標誌性特徵。麥爾也因此成為現代建築中白色派最為重要的代表。

麥爾於 1934 年出生在美國紐澤西州的紐華克,就學於紐約州伊薩卡城康 奈爾大學建築系,1957 年畢業。之後,麥爾在紐約的 S.O.M 建築事務所和布 勞耶事務所任職,到 1963 年,他開設了自己的建築師事務所。

麥爾是紐約五人組的成員之一,紐約五人組提倡與早期現代理性建築類似的風格,注重對空間、形式和結構等的探索,他們通常推崇科比意的作品(也有人稱之為白色風格或後科比意風格)。

麥爾本人的作品則體現出順應自然的傾向,他善於利用白色表達建築本身 與周圍環境的和諧關係,其建築的表面材料通常為白色,在周圍綠色的自然景

■ 紐約五人組

紐約五人組稱為 The New York Five,指當時在紐約的五個年輕建築師,彼此對建築理念相似,彼此往來密切,被稱為紐約五人組。又有人稱他們風格為「白派、白色風格或後科比意風格」。除了理查麥爾之外,其餘五人分別是 Peter Eisenman, Michael Graves, Charles Gwathmey, John Hejduk。

物襯托下,讓人感覺清新高雅。在建築內部,他通常運用垂直空間和天然光線 在建築上的反射而富有光影的效果,明顯是對科比意所宣導的立體主義構圖和 光影變化的借鑒。

位於康乃狄克州達連灣的史密斯住宅(1965-1967)是麥爾早期的代表作品,現已成為現代住宅建築的一個經典案例。麥爾通過透明與實體、曲面和直線形式之間的對比,來區分住宅內公共性間和私密空間。在以後公共建築設計中,麥爾進一步發展了這些概念,而在二十多年之後設計的加州馬里布的阿卡貝克住宅中,仍然可以看到這些概念。

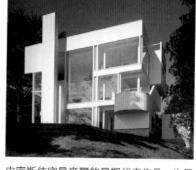

史密斯住宅是麥爾的早期代表作品,也是 現代住宅建築的一個經典案例。

在博物館建築中,麥爾也充分利用 光線來定義空間,亞特蘭大的藝術博物

館(High Museum of Art,1980-1983)中的中央庭院就是一個代表性的案例,建築師稱它是「一個社會性的聚集場所」。在德國法蘭克福的裝飾藝術博物館中,室內的光影效果也特別強烈。博物館呈一片純白色,立面的比例經過嚴密的推敲,韻律感極強,給人一種純淨高雅的感覺。

理查·麥爾可能是在歐洲作品最多的美國建築師。除了法蘭克福的博物館,麥爾在德國的另外一個城市烏爾姆還建有一座著名的展覽館。烏爾姆擁有世界上最高的教堂,教堂主塔高度達 162 公尺,麥爾設計的展覽館就在這座古老教堂的旁邊。展覽館於 1986 年開始設計,1993 年建成,共歷時七年。展覽館上一如既往地保持了麥爾風格中的優雅與美妙,而在比例等各方面又與附近的教堂保持了非常和諧的關係。

麥爾在歐洲另外重要作品,是海牙市政廳及中心圖書館工程(City Hall and Central Library, 1986-1995),這是該市城區改建專案的核心。麥爾其他著名工程還有巴黎運河總部大樓(1988-1997)以及巴塞隆納的當代藝術博物館(Barcelona Museum of Contemporary Art 1987-1995)等。

276 用圖片說歷史:從古典神廟到科技建築 誘視54位頂尖建築師的築夢工程

洛杉磯的蓋帝藝術中心 (Getty Center) 當屬麥爾最為 重要的作品。蓋帝中心的建設資 金來源是石油鉅子保羅·蓋帝 設立的蓋帝基金會,這位富豪喜 歡收集文藝復興和後印象派時期 的歐洲作品,死後留下大筆遺產 設立基金會,專門從事世界文化 藝術遺產的保護和贊助。基金會 將蓋帝藝術中心的基址選在了洛 杉磯北部郊外的聖塔莫尼卡山上

蓋帝中心位於洛杉磯北部郊外聖塔莫尼卡山上一塊 較為平坦的空地上,這是中心建築群的分佈圖。

一塊土地,從這裡可以看到下面的太平洋和東面的洛杉磯市,地理位置非常優越。基金會邀請世界著名的建築師參與到蓋帝中心的競標,麥爾和英國的史特林及日本的楨文彥最終進入決賽階段,1984年,理查 · 麥爾成功勝出。

蓋帝中心處在山丘的頂部,建築組群呈淺灰白色調,隨山丘起伏高高低低,簡潔文雅。麥爾一直堅持走白色派的路線,但城市的規劃部門卻不願意整個建築物呈白色,因為這裡位於高速路旁,白色會反光晃眼,干擾行車。規劃部門建議改成米色,麥爾堅持自己的經典白色不改,這樣僵持了三年才最終達成妥協:選用白色的自然石材,但不能打磨。

這座藝術中心是世界最貴的博物館建築。整個建築群採用了分散式的佈局方式,包括博物館、藝術與教育所、藝術史與人文研究所、餐飲服務中心、資訊中心、服務大樓等,其中博物館是建築群中最大的一組。麥爾為蓋帝藝術中心設計了兩套交叉組合的軸網,其中一套與洛杉磯的街道網路保持一致,另一套則與相鄰的高速公路保持協調,兩軸以22.5度的角度交叉,建築群以此為中心分佈,變化中又滲透著規律。

片弧牆像一組白色的風帆,是整個教堂建築中最為閃亮的一筆。 ▲ 以方、圓為主題,並穿插鋼琴曲線,使得蓋帝中心規整而有現代感。 ▼

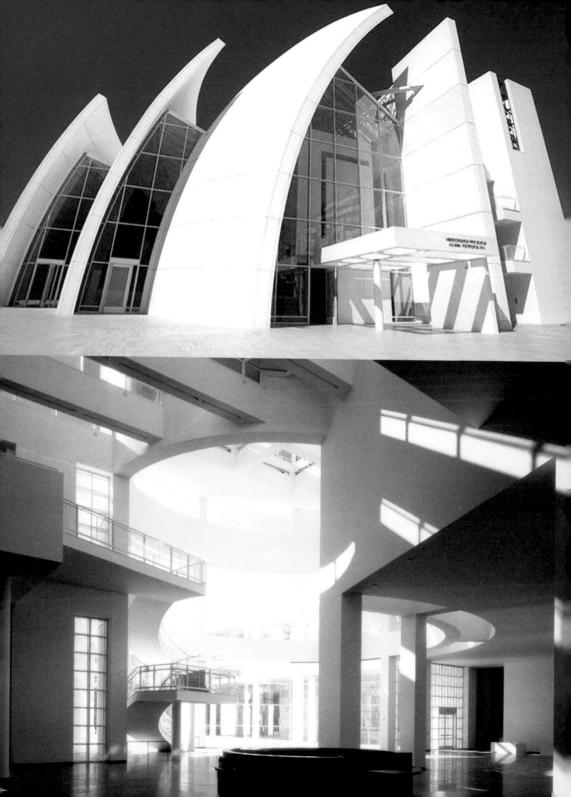

278 用圖片說歷史:從古典神廟到科技建築 透視54位頂尖建築師的築夢工程

蓋帝中心建築群規律而有現代感,麥爾選用方、圓為主題來處理空間和建築造型,並在其中穿插了其特有的鋼琴曲線形式。另以9公尺正方形為基礎,組合成不同的正方體和長方體。博物館主體部分的軸網與城市的街道網路保持了一致,建築師將鋼琴曲線應用在建築的兩側,使造型顯得活潑生動。各展館之間用遮蔭廊、亭閣等連接,使觀眾得以輕鬆漫遊其間。沿平台錯落延續,繁華的洛杉磯、藍色的太平洋盡收眼底。

2003年完成的千禧教堂是麥爾的第三座教會建築,前兩座分別是美國加利福尼亞州的水晶教堂(2003年)和康涅狄格州的哈特福德神學院(1981年)。 千禧教堂工程從1995年開始啟動,當時邀請了安藤忠雄、卡拉特拉瓦、彼得· 艾森曼(Peter Eisenman)、法蘭克·蓋瑞等著名大師參加設計競標。千禧 教堂的得名是因為它是羅馬地區第五十座新教堂。教堂距離羅馬市中心約6英 哩,附近是一片上世紀70年代修建的中低收入居民住宅以及一座公共花園。 整個建築包括了教堂和社區中心,兩者之間用四層高的中庭連接。三片弧牆是 教堂建築中最為閃亮的一筆,它們的高度從56英呎、逐步上升到88英呎,看 上去非常像是白色的風帆。

白色派的建築未必全都是白色,不過對於麥爾而言,這個稱號卻是名副其 實的。白色是麥爾建築中最不可缺少的元素,白的牆就像一塊空白的畫布,光 影在其上自由移動書寫出絢爛的圖畫。

麥爾的白色在色彩豔麗的牆、紅黃藍綠的管線,紛繁複雜的裝飾為標誌的 種種時髦設計面前,顯示出了一種高雅超凡的氣派。與二戰後開始流行的暴露 材料本色的設計相比,他的白色並不是天然的效果,但白色的純淨卻包含了那 些本色材料所無可比擬的自然特徵。

麥爾說:「白色是我作品的特色之一,我用白色來澄清建築概念,提高視覺的力量。白色在我的主要愛好,空間和光的塑造上給了我極大的幫助。」麥爾堅信建築生命力的源泉在於表現空間,他說:「我的工作要重新定義,這種持續不斷的人類秩序,解釋已有與可能之間的關係,從我們的文化中抽象出永恆的主題。」

Chapter 7

Hans Hollein (1934-) 豪萊

讓小蠟燭店大放光明

在當代奧地利的建築師中,漢斯 · 豪萊無疑是最有成就的一個。漢斯 · 豪萊於 1934 年 3 月 30 日出生於奧地利的維也納。豪萊獲得了哈肯斯研究所的獎學金,因而有機會到美國求學。在美國求學期間,豪萊得以向一些建築大師學習,最令他感到佩服的是密斯、萊特和紐特拉三位建築大師。

獲得學位之後,豪萊先後在澳洲、南美、德國和瑞典的幾家建築師事務所 工作。1965年,豪萊決定定居維也納,並接下他的第一個建築設計委託,這是

一家蠟燭展示商店(Retti candle shop)。 關於這項工程,《建築論壇》雜誌曾經介紹 道:「比其他建築師的第一次委託都還要 小,一個帶有陳列室的僅僅 12 英呎寬的賣 蠟燭的小商店。」但正是這樣一個小商店, 卻在潮流時尚不斷湧動的維也納街頭佔據了 顯著的位置,並為建築師帶來了國際性的聲 譽。雖然蠟燭店非常小,但是它的周圍都是 一些古老的建築物,要讓它和周圍的環境協 調起來並能夠吸引路人的眼光,還是得費功 夫。在商店的正立面上,建築師運用了鋁制 材料進行裝飾,這些鋁制的棱角分明的幾何 線條,使這個小小的正面,從周圍的建築

豪萊在維也納街頭設計的這座蠟燭小商店只有 12 英 呎寬,卻為他帶來世界性的聲譽。

280 用圖片說歷史:從古典神廟到科技建築 誘視54位頂尖建築師的築夢工程

物中突顯出來。正面的構圖非常簡潔,鋁製品的鮮亮外觀與周圍建築物普遍呈現的灰色調形成了鮮明對比。商店內部空間的裝飾實際上是外部裝飾的一種延續,建築師保證了商店內外空間材料與形式的一致性。豪萊的這件處女作得到好評,因此獲得了瑞諾茲紀念獎。

幾年之後,豪萊在維也納又設計建造了一家差不多大小的斯庫林珠寶商店(Schullin Jewellery shop),再一次贏得了建築界專家的稱讚。如果說蠟燭商店,是向人們展示了材料所帶來的美感,那第兩座小商店則突顯示,建築師對於空間處理的能力。

1967年,豪萊在杜塞朵夫美術學院任教,他擔任教職一直到1976年。豪萊在定居維也納之後,仍然經常到美國,並在那兒承接工程。在設計完成維也納的商店之後,豪萊到美國設計了聖路易大學的劇院。建築師採用了結構主義的手法,使劇院的外觀與其內部空間的大小可互相調適。1969年,豪萊在紐約設計建造了理查·菲肯畫廊。與維也納小商店周圍,簇擁著許多古老優雅建築的街道不同,紐約的這座畫廊所在的環境較為簡陋。與此相適應,建築師設計了一個簡單的白色正立面,從外部看到的只是窗戶和成對的三層樓高的圓柱。圓柱上鑲嵌著發亮的金屬,它們就像放置在路邊轉彎處的凸鏡一樣,可以向行人展示身後和前方的景象。畫廊內部為走廊狀的展示房間,除了因應畫廊本身的功能性需求外,還結合了許多複雜的建築元素,以呈現出空間本身所具有的藝術氣質。

豪萊利用天橋和步行平台等將市立博物館與原有的城市 環境融為一體。

1971 年,豪萊在慕尼 黑建造了西門子基金會中 心。這座建築緊鄰著具有濃 郁巴洛克風格的尼姆芬城 堡,為了不破壞原有的建築 風貌,建築師降低了新建築 的高度,並讓它緊挨著城堡 的弧形牆,完成後的新建築 在遠景中隱藏在了城堡的 後面。 1972 年,豪萊在德國蒙澄拉德巴赫(Monchengladbach)設計了這座城市的市立博物館(Abteiberg Museum Monchengladbach)。蒙澄拉德巴赫位於萊茵河畔,具有悠久的歷史傳統,在工業時代,它以紡織業著稱。新的市立博物館坐落在位於市中心的修道院中。該修道院建於西元793年,豪萊設計了天橋和步行平台等,使這座博物館與原有城市環境緊密結合在一起。

豪萊在世界各地設計了許多博物館,法 蘭克福現代藝術博物館,是最具有代表性的一座。三角形的場地,對於建築師來說是一個挑 戰,他先依照地勢設計了一個,在20世紀早

法蘭克福現代藝術博物館就像是一艘 蒸汽船,獨特的形象令人過目難忘。

期,很流行的蒸汽船型的現代版本。是他對 20 世紀 70 年代後現代主義美學的回應,空間結構安排得非常精妙,形象更是讓人過目難忘。

豪萊的建築作品遍佈世界各地,臺灣也有他的作品。豪萊根據漢水河畔的自然風光,設計了「海揚」社區(捷運淡水站附近),他在設計中運用了「龍」的概念,共有六個主體。他以擅長的玻璃切割手法及雕刻氣勢,除了高樓層閃亮的立面外,還利用多種材質,如閃光釉、金屬框架,運用大陽臺、露台等懸掛物件,結合金屬頂逃生避難平台、形成一個整體的頂部。當夜間燈光亮起,在不同的色彩燈光映襯下,屋頂顯示出了飛翔的姿態,神秘而高貴。

豪萊也經常從事其他的藝術創作,他甚至有不少作品被一些美術館或私人所珍藏。1985年,豪萊榮獲普立茲克建築獎,評判委員們對他有這樣一段的描述:「他除了是一位建築師,也是一位藝術家,在他所設計的博物館、學校、購物中心和民用住宅中,他常用精緻的細部與大膽的外形及色彩來處理。而且從不害怕同時使用古老的材料與最新的材料。」豪萊說過:「建築是一種由建築物來實現的精神上的秩序。建築活動是人類的一種基本需求,這種需求首先並不是表現在建立保護性的屋頂,而是表現在創造神聖的建築和預示人類活動的焦點城市的興起上,一切建築都是有宗教意義的。」

Norman Foster (1935-) 霍朗明

高科技建築代言人

霍朗明(Norman Foster,另譯諾曼·福斯特)於 1935 年 6 月 1 日出生於英國曼徹斯特的一個貧民區。因為生計之故,他做過許多工作,烤過麵包、賣過傢俱,也曾經在工廠做工人。1956 年,霍朗明進入曼徹斯特大學攻讀建築及都市規劃,他在半工半讀的狀態下完成了學業,1961 年畢業後,他獲得了耶魯大學的亨利研究基金,1962 年,他在得到建築碩士學位。

他於 1963 年回到英國,與溫蒂·徹斯曼和理查·羅傑斯、蘇·羅傑斯在倫敦合夥組成四人公司(Team 4, Norman Foster, Wendy Cheesman, Richard Rogers and Su Rogers)。一年後,霍朗明與同樣為建築師的合夥人溫蒂·徹斯曼結婚。1967 年開始,霍朗明與他太太同組公司繼續執業(Foster Associates)。

霍朗明的第一個建築作品是在四人小組時期,與合夥人一起完成的,是成員之一理查 · 羅傑斯的父母所做的設計。在這一作品中,建築師利用了許多傳統的設計主題,但同時建築師們也注意到了生態等新潮的概念,從中可以看出未來高科技派的某些特點。

四人小組的最後一件作品是一座電子廠房的設計。這座建築的外形簡潔而優美,充分運用了金屬材料和結構,廠房屋頂的金屬斷面同時也是埋入式燈管的反光板等。這件作品使霍朗明廣為人知,同時霍朗明也逐漸成為高科技建築流派中最重要的代表人物之一。

霍朗明事務所的第一批作品,是倫敦港口的業務中心和客運站。其中,在 奧爾森中心,霍朗明在建築的表面採用了反光鏡,它們鑲嵌在非常薄的鋁框內, 倒映出一個繁忙的港口世界。這種創新運用玻璃方法,促生日後許多玻璃盒子 建築物,在霍朗明的影響下,建築師們不斷減少固定玻璃所用的金屬物。

霍朗明熱心於將工業技術與建築結合,創造新的建築形態。因生長在貧民區,他一直對破落的社區和困窘工作場所感到不安與困擾,成為建築師之後, 霍朗明就極力思索如何為普通市民、碼頭工人、中產階級提供更佳的生活以及 工作環境。

在 20 世紀的 70 年代,霍朗明的建築設計生涯出現了轉變。1975 年,霍朗明終於有機會來證明他是一個技術天才。他將在伊普斯威奇為保險經紀公司設計一個新的行政總部。

伊普斯威奇是英國東部一個擁有豐富傳統的小鎮,那裏有迂迴鄉道和路徑,還散佈著許多木造的房屋和石造教堂。而隨著工業化的發展,這裡卻逐漸充滿了粗短的辦公室街道,圓形的道路以及無數層的停車場和難看的建築,這個地方的原有風味已經受到了極大的破壞。霍朗明大膽地在伊普斯威奇舊有的建築中,插入一個流動式的黑玻璃建築物,它的不規則立面讓人想起1919年

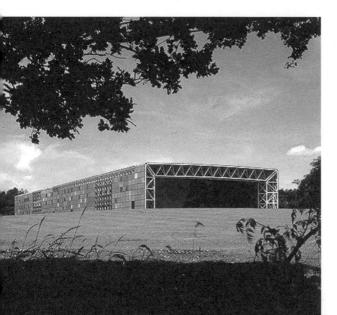

時密斯 · 凡德羅設計的一座摩 天大樓,波浪起伏的無縫玻璃、 表現出了建築師卓越的設計和細 緻的處理手法。這是霍朗明超越 前輩之作,在這座建築中,他完 全表現優美與愜意。

1977 年,霍朗明設計了位於紐佛克的聖伯利視覺藝術中 心(Sainsbury Centre for Visual Arts)。這是一個「U」

聖伯利藝術中心既具有開放的結構, 同時又自我容納,具極強戲劇效果。

284 用圖片說歷史:從古典神廟到科技建築 透視54位頂尖建築師的築夢工程

形的建築物,具有開放結構。它坐落在一片翠綠的草地中,兩翼圍合成一個帶有頂棚的巨大廣場,寬大的陳列館大廳就位於其中。這樣的造型使建築的戲劇效果極強,彷彿外部空間正在努力穿透這座巨大的建築物。而建築師對於材料的使用也是別出心裁,特別是鉛的運用,表現出了極高的製作技巧,在現代建築中已經被忽略許久的手工藝在這裡重現往日光華。

霍朗明從 1980 年開始設計雷諾產品配送中心,該項工程完成於 1983 年。這是一座建造於鋼筋混凝土板之上的鋼結構建築,採用了漆色鋼、玻璃、鋁覆面板、橡膠地面等材料。該建築位於斯溫登西端一塊不規則的斜坡地上,由於當地的規劃師非常喜歡由霍朗明設計的方案,於是同意將原來規定的 50%的土地使用率提高到 67%,使雷諾公司一下子增加了 10,000 平方公尺的建築面積。整個建築由四十二個 24 公尺見方的模數單元組成,每一模數單元的內部高度為 7.5 公尺、頂點高 9.5 公尺、懸掛在 16 公尺高的柱子上。建築內部包括倉庫、

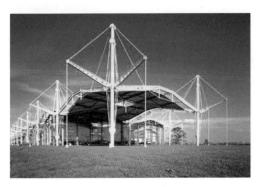

雷諾產品中心的外形非常獨特,霍朗明採用桅杆結 構,用四十二個單元組成了整個建築。

產品配送中心、地區辦公室、 汽車展廳、餐廳、培訓學校 等。漆成黃色的結構鋼框架、 懸挑於外牆玻璃之外,使它懸 掛在中空鋼槍上的複雜拱形鋼 樑組件清晰可見。屋頂是連續 的增強 PVC 薄膜,在每根柱 子的位置,建築師都使用了透 明玻璃板使屋頂透空,這樣不 僅為室內帶來了自然光線,而 且從室內就能夠看到外部的桅 杆結構。

同樣在 1980 年,霍朗明亦設計斯坦斯特德機場。在總體規劃方面,建築師力圖返璞歸真,只保留早期機場的基本要素:跑道、候機室和到港的道路。建築師將那些通常安裝在屋頂或地面上的設備都安放到候機大廳的地下,這不僅達到了節能的目的,而且將機場對周圍景觀的影響,減低到最小。

此外,自然光線透過玻璃側牆和屋頂天窗可以直接照進大廳。屋頂天棚由

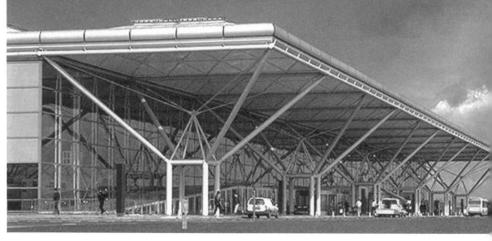

霍朗明在設計斯坦斯特德機場時力求返璞歸真,獨特的設計不僅減少了造價,而且使機場的 運行更有效率。

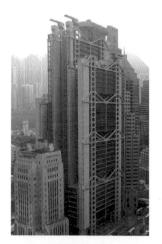

香港上海匯豐銀行總部的外形 像一個巨大的機器人,體現了 高科技時代的建築成就。

一個鋼管結構的「大樹」支撐,人工光線同時也 可被拱形屋頂的反光底面反射到室內。儘管候機 室只比基地上的大樹稍稍高一點,但無論白天還 是夜晚,它站在那裏總是顯得有力而個性鮮明。 斯坦斯特德機場候機室的造價,低於任何以往英 國機場候機室建築,而且它的經營費用也比通常 的同類建築低了一半。

霍朗明爾後設計的香港上海匯豐銀行總部, 使他擁有全球性的知名度。位香港皇后大道的匯 豐銀行的外型採全開放式的透視設計、具有高科 技建築特徵,是 20 世紀 80 年代香港最具代表性 建築物之一。這座大廈於 1985 年 11 月建成,樓 高五十二層。整座大廈幾乎由鋼鐵構成,所有結 構依靠八組鋼柱支撐,建築師在建造中採用了 20

世紀垂懸式橋樑的結構理論和技術。大廈的外殼由數以千計的不同形狀的銀灰 鋁板元件裝嵌而成。大廈外觀呈「V」字形,外牆上的玻璃幕牆共 3,200 平方公尺。進入大廈有一面積達 3,514 平方公尺的公眾廣場,中有高達 52 公尺(十二層)的中軸庭,外部的自然光線從正面的窗戶直接照射進來。

建築物正前方的花園中還設有反射裝置,在接受到陽光後可以將它們折 射入中軸庭。銀行大廳設於中軸庭周圍,這裏有兩座世界最長的虛懸自動電動

手扶梯直達大廳。全樓共 配備了電梯共二十三部、 電動手扶梯六十二部,另 外,大樓內部還設計建立 了先進的資料傳遞系統, 即資料處理車,可把資料 由地下室第一層的中央控 制站,傳送到設於其他 三十四層的分站。

1992 年,霍朗明成為 德國柏林國會大廈改建案 的設計者。設計方案的不

霍朗明為柏林國會大廈設計了透明的屋頂,這樣的處理不僅使建築更加美觀,也大大減少了建築內部的人工照明。

僅保留了原有建築的外形,而且使它變成了一座生態建築,看上去十分簡單的玻璃穹頂具有了豐富的內涵。霍朗明的改建方案,表現了對自然資源的合理利用,使生態建築的概念進一步深入人心。

改建後議會大廳照明主要依靠自然採光,上部的自然光線通過透明的穹頂進入大廳內部,建築師另外設計了倒錐體的反射以將水準光反射到其下的議會大廳,而大廳兩側的天井也可以補充自然光線,保持議會大廳內的照明,使人工照明所需耗能大為減少。穹頂內設有一個隨日照方向自動調整方位的遮光板,它的作用是防止熱輻射並避免眩光。沿著導軌緩緩移動的遮光板和倒錐形反射體都有著極強的雕塑感,以至有人把那個倒錐體稱做「光雕」或「鏡面噴泉」。到了晚上,穹頂的作用正好與白天相反,室內燈光向外放射,玻璃穹頂變成了一座燈塔樣子的發光體,是柏林夜間的一處獨特景觀。

改建後的柏林國會大廈採用了自然通風系統。新鮮空氣從西門廊的簷部進入大廳地板下的風道及座位下的風口,低速而均勻地散發到大廳內,然後再從穹頂內倒錐體的中空部分排到室外,這時的倒錐體就成了一個通風口。屋頂上有太陽能發電裝置,最高可以發電 40 千瓦,議會大廳的動力都來源於這一電力系統。同時地下還新開發了兩個地下蓄水層,經由能量轉換,夏天不但可降溫和冬季也可保暖。

1994年,霍朗明設計了位於法蘭克福的德意志商業銀行總部大樓,1997年竣工。這座高300公尺的三角形高塔是目前歐洲最高的辦公樓,也是世界上第一座高層生態建築。除非是在極少數的嚴寒或酷暑天氣中,整棟大樓全部採用自然通風和溫度調節,將耗能降到了最低。

霍朗明的建築作品分佈在世界各地,例如,坐落在上海外灘與南外灘交界處的久事大廈。該樓總高 168 公尺,地上四十層,是亞洲第一幢採用雙層透明動態玻璃帷幕的現代建築。霍朗明還參與橋樑的設計,坐落在法國南部塔恩河谷的米約大橋就是出自他的手筆。該橋為斜張式的長橋,於在 2004 年正式竣工,是目前世界上最高的大橋,橋面與地面最低處垂直距離達 270 公尺。

德意志商業銀行總部大樓是世界上第一座高層生態建築,也是目前歐洲最高的辦公樓。

霍朗明和兩名合夥人在2003 年通過競標,成功取得了資金高達 二十億美元的北京機場新航站修建 案,這項建案將使現在機場的容量擴 大到2倍以上。另外,香港新國際機 場(赤臘角機場)也是霍朗明的承建 項目。

霍朗明獲得過多種獎項,其中 最重要的是 1999 年獲得的普立茲克 獎。他還於 1990 年被英國女王封為 爵士。霍朗明因為在高科技結構建築 方面的突出成就,引領了英國當代建 築的潮流。積極地探討工業科技高度 發展下的建築手法創新,同時他也非 常注重建築物的細部處理,對於每個 不同的個案,都運用不同的細部設 計,這是霍朗明作品最具特色的地 方。

Ando Tadao (1941-) 安藤忠雄

建築需要歷史的靈魂

安藤忠雄的建築設計理念緊扣著日本文化精神,並大膽包容各種文化之長,創造出了一個屬於自己的建築文化理念。

1941年,安藤出生在日本大阪一個貧窮的家庭裡。小時候的安藤對木頭、石土等材質表現出濃烈的興趣,15歲時,安藤第一次和工匠們參加了自家房子的改建工作,從此萌發了要成為建築師的願望。

安藤忠雄及合夥人事務所,由在富島住宅基礎上擴建而成,已經很難找到原有住宅的影子。

1965 年,安藤去歐洲一覽當 地的建築,歸結出歐洲建築與日本 建築的差異,歐洲建築從邏輯構成 的原理出發,逐步向局部展開,注 重整體;而日本的建築設計是依靠 傳統的技巧與感覺,從局部構思入 手。

1969 年,安藤結束旅行,在 大阪開設建築設計所。富島住宅是 安藤設計建造的第一個專案,位 於大阪市中心梅田附近,地基只有 47 平方公尺,周圍是街道小工廠 和密集的小屋。在預算資金非常有 限的情況下,安藤選擇了能夠獲得

重層的後現代 289

最大容積率的清水混凝土作為建築材料,廉價且不用裝飾材料,省時省力。沒想到,這個出於經濟考慮的選擇卻成了他一生的靈感,並被不斷運用在他以後設計的建築當中,成為日本建築的一大特色。為了保證住宅的私密性,安藤決定從天窗採光,避免鄰里相互影響;而且在牆面上設置盡可能少地用於通風和採光的開口,將住宅外面嘈雜的環境隔離開來。

後來,安藤買下了富島住宅作為自己的事務所,並對它進行了三次改擴建,最後建造成了一個全新的建築,以應付不斷增長的業務需要。新的建築共有七層,地上五層、地下兩層,內部是一個五層貫通的空間。豐沛的光線通過中庭一直傾瀉到底層,讓工作人員感覺到時間與季節的變化。樓梯在建築的盡端,通過天橋到達每層工作室。

安藤的建築事業有著里程碑意義的是他在 1975年設計的「住吉的長屋」,不但獲得了社 會的普遍讚譽,而且日本建築學會破天荒地將 學會大獎頒給了這樣一個單體住宅建築。

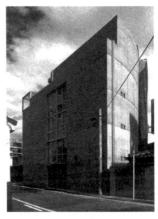

結構簡潔、空間多樣、私密性強 並且有充足的陽光才是住吉的長 屋的價值所在。

長屋是大阪比較普遍的一種住宅,連續排列,空間局促,內有中庭、通道 和後庭等三層木結構空間。安藤從小就立志改變當地人們的起居環境,當住吉 的長屋的房主找到他時,他勸說房主放棄西班牙風格,並設置一個庭院空間, 將關西人常年居住的長屋變成擁有較高生活品質的現代建築。

「住吉的長屋」基地面積僅 65 平方公尺,為滿足房主的最大要求,並貫 徹自己的設計思想,安藤把長屋設計成一個表現抽象藝術的混凝土盒子。在這 個理想的畫面中,安藤力求做到結構簡潔但空間多樣化,生活環境私密性強又 有充足陽光。

平面圖分成三部分,作為日常生活中心的庭院設置在長屋的中間,占整個地基的三分之一,從這裡可以通到長屋裡的每一個房間。庭院底層一側是客廳,

另一側是廚房、餐廳和衛 浴;庭院上層是主臥室和 兒童房,這種垂直排列的 結構讓住宅各房間都有著 充分私密性。單純從外 看來,長屋似乎是一個沒 有光線的黑盒子,其實 大寬敞的中部庭院已經將 光線充分地引入到室內。

內部裝修用的材料多 為自然材料,地板和傢俱 都是木質。在這一點上, 安藤的精緻和細心,完全

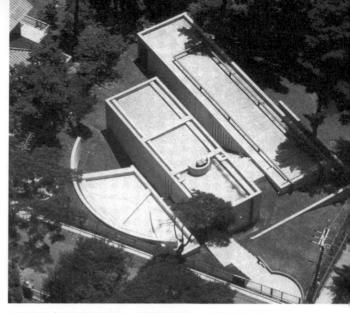

兩個混凝土矩形體塊被植入公園的坡地裡,順勢而下,平行佈置,巧妙地避開了散佈在周圍的樹木。

是一派日本建築師做事的態度,無論是腳踩得到的地板,還是手搆得著的傢俱 全部採用自然材料。另外,安藤在所有的牆體上設置通風的小地窗,是一個天 然的空調裝置。

一般看來,現代建築應該通過設置內部通道來合理地佈置空間,盡可能地縮短交通流線,提高功能性和連續性,然而安藤的設計卻背離了這個原則,因為它的起居室和廚房是不連續的,如果遇到下兩天去廚房或廁所還必須打著傘過去。對此,安藤解釋說,這的確是非常彆扭的事情,但是在春秋季節沒雨的日子卻很舒服。在簡潔的混凝土方盒子,盡可能地放入更多的好想法,將關西居民繼承下來的傳統居住方式,以及對自然的認識等統統裝進,是他考慮再三的結果,也是這棟房子的最大利益所在。

在安藤看來,現代主義建築一面倒的否定過去形式主義建築,同時也否定了文化精神,造成現代主義發展的瓶頸。而後來人們體認這之間矛盾,又試圖從風土性、地域性中找到現代主義的新契機,但是遺憾的是,這些努力大都停留在表面,而沒有在精神上加以繼承和發展。如果在一座建築中,沒有延續地理、文化、歷史脈絡,脫離了當地的風土和文化生活,甚至忽視了那些引人注目的一草一木,就不能夠賦予建築靈魂與責任。安藤深刻反思這些問題,並逐

漸摸索到了自己努力的方向,1981年設計的小筱住宅顯示安藤的建築設計逐漸走向了成熟風格。

小筱住宅位於兵庫縣蘆屋市一個傾斜的坡地上。為了創造出融入自然的生活場所,安藤將兩個混凝土矩形體塊植入公園的坡地,順勢而下、平行佈置,巧妙地避開了散佈在周圍的樹木。其中的一個體塊有兩層,底層包括一個挑高兩層的起居室、廚房和餐廳,上層是主臥室。另一個體塊包括了一排六間的兒童臥房和一個鋪有榻榻米的房間,門廊和浴室也在其內。兩個體塊之間是處理光潔的斜式庭院,展現場地原有的自然地勢。

扇形的建築是在主體住宅建成四年後增建的,在直線構成的體系中、引入 弧形而得到的新的構圖。一片草地將原有的建築和擴建部分分開,小半圓的弧 牆用來擋土,並劃定了場地的範圍。與之前其他建築物採用的直線採光模式不 同的是,建築師沿著弧牆設計了頂部天窗,光線射入後在牆體上形成斑駁的光 影。縱觀整座建築,絲毫看不出擴建的痕跡,既保持著一個完整的結構,卻又 各成一體。

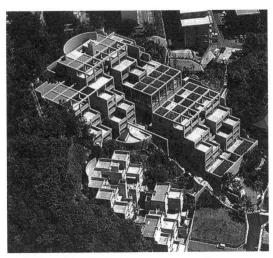

安藤借用了靠在 60 度斜面上的護崖牆,順應山勢,在其上面建造了梯形的集合住宅。圖為六甲集合住宅十二期。

1978 年開始建造的六 甲工程是安藤最具代表性 的集合住宅。六甲山是位 於神戶的一座岩石山,土石滑落現象時有所聞。如何建設護崖壁仍然是一個大的問題,最初安藤視察六甲山時,發現朝南的山坡大概有 60 度左右的坡度,如果原封不動的話,就有可能埋下隱患,危及建築的安全,因此,需要將斜面的基礎做成護崖牆。而安藤的巧妙之處就在於利用了靠在 60 度斜面上的護崖牆,順應山勢,在其上面建造梯形的集合住宅。

1983年,六甲集合住宅一期工程完工了。順山而建的建築,高低錯開,平面對稱。在坡道上建了二十戶住宅,戶型不一、大小不同,但是每戶卻都擁有一個大陽臺。雖然日本的生活節奏快,經常是早出晚歸,難以享受到真正的生活樂趣,但是,安藤還是希望在作品中加入生活的元素,使住戶能夠體會到外部空間的好處。另外,安藤還讓每一單位與外面的道路直接相連,並沿著坡道穿插了一些相互關聯空隙。建築邊上的空隙作為機動空間,起到通風和隔離的作用。

早在一期工程完工前期,就有業主邀請安藤在臨近一期工程的旁邊再新建一座新住宅。那也是一座網格重疊的十四層集合建築,面積是一期的 4 倍。由於處在一個溝壑中,適合陡峭的坡地條件,因此更能與自然融為一體,形成了一種真正意義上的建築空間秩序。有意思的是,這座建築的五十戶平面各不相同。為了創造一個大的公共空間,給周圍環境增添意義,安藤在九層設置了游泳池,從這裡可以眺望大海、淡路島和關西國際機場。

在安藤眾多的公共建築中,大阪府立飛鳥博物館是一座傑出的博物館建築,位於大阪府南部。由於大阪是日本歷史上最早的政治中心,因此這裡古墓眾多,飛鳥博物館就是為了展出和研究古墓文化而建造的。為了與古墓的格調相吻合,安藤把這座建築設計成了抽象化的古墓形象,成為一個臺階式的小山丘。在博物館的周圍是眾多的李樹、一個池塘和環繞博物館的步道,營造了一種莊嚴、肅穆的氛圍。博物館的屋頂是一個巨大的臺階式廣場,可以用來舉辦音樂會、戲曲表演等活動。

大山崎山莊美術館是安藤改造的另一座重要文化設施。這座建築最早建於 1915年,是關西著名的實業家賀正太郎的別墅。在安藤看來,如果這座建築 忽視了歷史和風土的要素,不能與周圍的環境相協調的話,就會失去建築的文

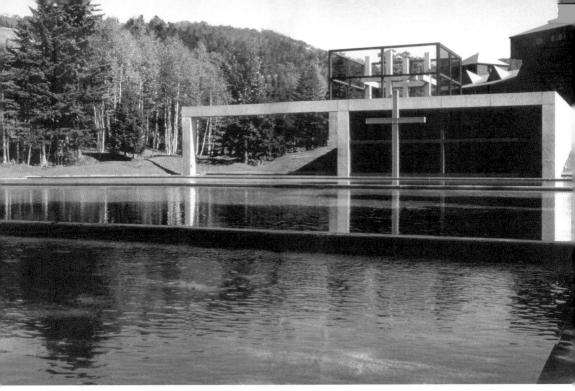

水的教堂是安藤忠雄在宗教建築方面的代表作品。

化內涵。為了實現建築與用地的對話,安藤首先要將舊館恢復到了70年前的 狀態,期間他不辭辛苦地拜會了京都大學的學者和當地的老人。

為了不破壞周圍的環境,安藤嚴格控制新美術館體積,一個直徑 6.25 公 尺的圓形展廳被設計在地下,緊挨著已有建築。展廳的頂上和周圍栽種著植物, 儘量掩飾新的建築,達到與原有建築融為一體的目的。展廳和舊建築之間由一 條階梯廊道相連,參觀者必須經過舊建築的入口才能進入展廳,這是安藤出於 對舊建築的尊重而特意安排的。花園裡的水池也是原來就有的,經過修理以後 重新使用,見證著新與舊的更替和內與外的融合。

水的教堂和光的教堂是安藤宗教建築的代表作。其中,水的教堂位於日本最冷的北海道地區的高原上,教堂建在一個人工湖的湖邊,由兩個一大一小的正方形體塊組成。入口處是由淙淙的泉水伴行,門廳是一個充滿了陽光的「盒子」。教堂內部簡潔、明淨,透過聖壇的玻璃帷幕,能夠看到平靜的湖水和矗立在水中的大十字架。光的教堂位於大阪市郊一處寧靜的住宅區,它最出色的

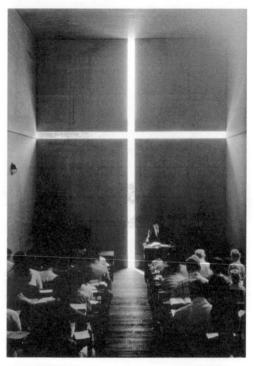

光的教堂是安藤忠雄在宗教建築方面的代表作品。

地方就是光線通過聖壇後面牆體上的十字開口穿入漆黑的「盒子」建築。陽光 照射進來以後,在牆體上形成十字形圖案,和地面上形成的細長形的圖案交相 輝映,讓人的心靈在此感受到自然所賦予的神聖和典雅。室內鋪就的地板,略 顯天然的粗糙感。空間的開口有限,在黑暗的襯托下顯得光亮的純粹。總之, 安藤在教堂建築中所要努力表達的一個理念就是通過感官來感知建築,從而創 造出一種虔誠、迷離的意境。

安藤曾經這樣表達他的建築理念,「對我來說最好是建造沒有屋頂的建築,那麼自然將會觸手可及。」1995年,安藤忠雄獲得普立茲克建築獎。

Chapter 7

Zaha Hadid (1950-2016) **薩哈・哈迪**

前衛藝術風格建築師

薩哈·哈迪 2005 年獲頒普立茲克獎,是獎項第一位女性得主。她是 20 世紀後期國際上最有爭議的建築師之一,她的設計通常會被人看作是一些離經 叛道的草率之作,而她的那些獨特的表現圖,讓很多同行都看不懂。

哈迪於 1950 年 10 月出生在伊拉克 首都巴格達。孩童時的哈迪癡迷於精美 的波斯地毯,21 歲時她離開家鄉去黎巴 嫩貝魯特的大學攻讀數學,後來,又赴 英國學習建築。1977 年,哈迪以優異的 成績從倫敦建築師聯盟學院畢業,獲得 了建築學學位

大多數建築師在構思新作品時會間 單畫出粗略草圖,而把完整的、寫實的 表現圖作為最終成果。但是哈迪卻恰恰 相反,常把探討方案中的草圖畫得異常 工整,而且每張草圖無一例外都是一幅 完美的抽象繪畫。據說哈迪在一項工程 的設計過程中曾完成百餘幅的抽象畫草 圖,而且畫面組合多樣,表現手法多變。

馬列維奇德構造是哈迪的畢業設計作品,她以泰晤士河上的一座橋上旅館為主題,展開構思。

如果拋開建築師不談,哈迪的繪畫相容了立體主義和超現實主義風格,還具有構成主義的風格。

畢業之後,哈迪進入雷姆·庫哈斯主持的大都會建築事務所工作,由於庫哈斯深受前蘇聯 20 年代前衛藝術的影響,因此注重運用動態的構成,並推廣到城市設計當中。毫無疑問,這也深深影響了哈迪,哈迪也對前衛派藝術表現出濃厚的興趣。1979 年,哈迪成立了自己的工作室,並在英國建築師聯盟學院擔任教學工作。1983 年哈迪參加了香港山峰俱樂部的競標,在眾多國際重量級建築師之中,當時默默無名 33 歲的哈迪出人意料地勝出。

哈迪設計了一個由三個水平體組成的俱樂部,功能分區相對獨立。第一個水平體半埋在地下,由十五套相當於兩層樓高的單元組成。第兩個平面組合,由二十套旅館式公寓組成。第三個水平體則安排了複式的私人豪華公寓。第二體塊和第三體塊之間是一個被架空的開放式俱樂部,像一顆懸掛在半空中的星星,包括健身房、速食餐廳和圖書館等。為了迎合山勢的錯落感,建築物上部三層功能不同的體塊相互扭轉、錯動,間或有垂直、斷開的空間。總之,建築體塊的扭轉錯開、垂直支撐的傾斜、空間穿插的變化和彎曲的坡道造成了一種富有韻律的感覺,恰似一束溫柔的光線在錯落有致的建築群中穿插遊動。不過令人遺憾的是,由於亞洲金融危機的爆發,這個設計案子最終未能實施。

也許是人們對於其撲朔迷離的建築表現圖的擔心,哈迪所能接手的建設項目很少,但是隨著 1993 年在德國萊茵河畔魏鎮的維特拉傢俱廠消防站的建成, 人們改變了對她的印象。

哈迪繪製的從空中俯瞰維特拉傢俱廠消防站的效果圖。

原來的維特拉傢俱廠毀於 一場大火,這一次不僅要建造 一組更為出色的建築群,還要 設置專門的消防站,以防止此 類事件的再次發生。

值得注意的是, 傢俱廠前 區是法蘭克· 蓋瑞設計的博物 館和安藤忠雄設計的會議廳,這些建築對於後來的建築師來說是一個不小的挑 戰。靠近工廠主入口的博物館,非常醒目。安藤設計的會議廳是作為博物館的 配角出現的,沒有喧賓奪主的味道,雖然風格各異卻非常和諧。因此與現有建 **築的搭配成了哈油首先面對的難題。接手以後,哈迪細心分析了消防站周圍的** 環境。農田和鐵路相互對應,廠房佈局和農田的肌理又相對規整,在這個相對 平整的靜態平面中,消防站應該作為一種特殊的動態因素插入到工廠的網路當 中,樹立消防站的個性形象,從而提高警覺意識。同時哈迪也必須考慮整個場 地的協調性,使消防站沿著街道的一面富有韻律,成為農田線性圖案的一個延 伸。為了凸現建築物的個性,建築師以幾道具有動態的牆表達了它的屏障作用, **淮而發展成幾個交叉、動態的塊體。那些剛勁、有力的建物造型簡單、誇張**, 好像牛犄角一樣旁若無人地張揚著個性,但又是限定在自己的領地範圍內。為 了提高警覺意識,這種緊張、刺激的造型,讓建築物十足個性化。

就消防站的具體功能來說,內部可以停放五輛消防車,同時設有輔助設 施包括更衣室、衛生間、訓練室、俱樂部、會議室、餐廳等。主體車庫面積是

370 平方公尺,入口前的雨棚向上傾斜, 懸挑的尖角處理得乾淨俐落。當然,從懸 挑的尖角頂端到根部長約12公尺,在這 個設計上面多少是有一點浪費材料的感 覺,但是如果去掉的話,恐怕又不能完整 地表達哈迪的思想。鋼管的支柱與三角刀 般的鋼筋混凝土雨棚是一幅前衛的建築構 圖,再加上雨棚投射到牆面上的陰影,構 成了一幅玄秘的建築抽象畫。

三年後,哈油又為魏鎮舉行的園藝博 覽會設計了一座展覽館。建築所處的位置 有三條道路交織在一起,加上擬建的展覽 館,組成了四個部分交織的空間。一條小

展覽館是細長的、貼地而行的自然造型,簡潔的 裸露外表猶如少女秀美的大腿。

新滑雪跳由一座的高塔和一座傾斜的橋組合而成,簡單、穩固而開放。

路緊貼著展覽館的南邊,另外一條從它的後邊延伸過來,略微傾斜,而第三條 道路則呈對角線從展覽館的室內穿過。因此,展覽館的造型被設計成了細長的、 貼地而行的自然造型,簡潔的裸露外表猶如少女秀美的大腿一樣,充滿動感和 活力。

1999年,哈迪在奧地利設計了一個滑雪跳台。是屬於奧運競技場整修工程的一部分,當局希望新建一個滑雪跳台,以取代原有的、已經不符合國際標準的跳台。新的滑雪台由一座塔和一座傾斜的橋組合而成,這些看似簡單的幾何圖形,卻形成具開放性、具強度、更穩固的建物。高塔為混凝土結構,內有兩部電梯可以把參觀者帶到頂部的咖啡廳內。空中的鋼結構整合了滑雪的斜坡和咖啡廳,使兩者成為一個統一的整體。該混合體不但包含了高度專業化的體育設施和公共空間,而且兼顧了山脈的自然景致。觀眾坐在咖啡廳裡就能欣賞到運動員飛躍的身姿,同時也可以觀賞到周圍的高山景觀。

哈迪在美國辛辛那提設計的當代藝術中心也是一個極有說服力的建築作品。原來的藝術中心建成於 1939 年,是由三位當地女性創辦的,曾經是前衛藝術人士活躍之處。1998 年,藝術中心決定委託哈迪負責新的藝術中心的設計,這是她在美國設計的第一件作品。

從外表看,藝術中心就像是一個拔地而起的懸石,漂浮在幾個柱子的上面。名為城市地毯的斜坡式底層地面,創造出水準與垂直的組合,這樣就提升了藝術中心的潛能,具有奪目的現代效果,符合短期收集藝術品的需要。另外,這樣的設計也沒有截斷藝術中心和周圍的聯繫,成為建築與外界對話的視窗。地處街角的藝術中心,有兩個對比強烈的正面,外表光整有力、色彩迥異,加上透明裝飾的拼貼,使這座建築呈現出流動的質感與藝術生命力。從功能上看,展覽空間垂直排列、水準錯開連接,就像是一個立體拼圖。

2003年這幢八層樓高的藝術中心正式完工,當那些位於轉角處的大小不等的「盒子」優美地層層疊加在全玻璃構造的入口大廳上面的時候,這座新的藝術中心,延續著創新的傳統,成為歷史上一個里程碑。

辛辛那提當代藝術中心是哈迪在美國設計的第一件作品,外表像是一塊大岩石,漂浮在幾根柱子上面。

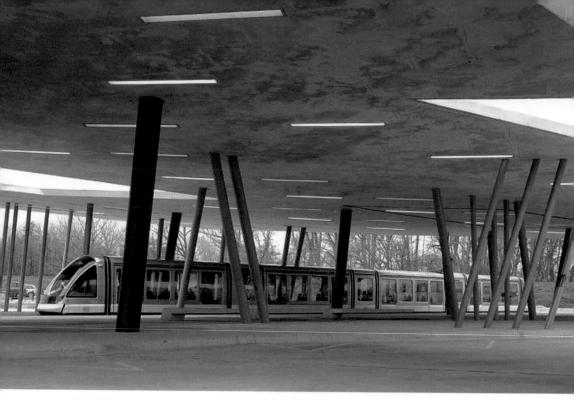

停車場寬鬆、動感猶如舞臺上的芭蕾演員一樣收放自如。

整個停車場可以被看作是一個動態的面和線的交疊。場地承載著電車、汽車和行人,而且所有這些又被限定在一個系統的方向和軌跡上面,從而構成了一個不斷轉換的體系。同時,不同交通方式之間,即汽車、電車、火車的相互轉換也被限制在這個固定的區域,因此,創造一個便捷、實用和美感的交通設施。

停車場規模頗大,被設計成黑色的場地調降低了喧鬧的氣氛,每一輛車的停放空間和發車方向被南北向排列的、對比強烈的白線標示出來,並且按照場地邊界的曲線率逐漸旋轉。每一個空間都有一根垂直的光柱,和地面上的那些線條形成對比,頗具空靈的味道。

一塊深色的混凝土區域逐漸貫穿停車場地,有連接車站空間的作用。地面傾斜的坡度通過光柱被整合起來,避免了單調的地面形態,頗具動感和情趣。 總之,哈迪試圖在各種尺度上把動態和靜態的元素互相置換,以此製造一個寬 鬆、動感的交通空間,有意模糊了自然和人工環境之間的界限,努力使這個空 間在功能和流線上清晰化,提高了交通的效率和市民的生活品質。

中國的廣州歌劇院,是哈迪在亞洲的代表作。哈迪的方案是一個非規則的 幾何形體,以灰黑色調的「雙礫」構成自然、粗野的原始造型,與周邊的高樓 形成了強烈的對比,意圖在喧囂的大都市中爭得片刻的寧靜。「雙礫」隱喻珠 江河畔的流水中的岩石,不規則的動態形體就像江水長期沖刷而下,其朦朧、 模糊的造型顯示了一種似動非動的活力。

在這樣一個極富創意的龐大建築形體之下,其功能與外形的統合,將會是 一個很大的挑戰,尤其是在採光、表面防水、隔熱等設計都需要進一步研究。

在外立面材料的使用上, 歌劇院捨哈迪最初提出 的「素混凝土」,而改用 花崗岩。主要原因就是表 面粗糙、不予磨光的素混 凝土不適合廣州的氣候特 徵,其色調也不符合中國 人的視覺習慣。

有人認為廣州大劇院 的設計方案和周圍的環境 不協調,反差太大,哈迪

哈迪設計的廣州歌劇院建成以後將會成為地標性建築。

的解釋是:「我不相信和諧。如果你旁邊有一堆屎,你也會去效仿它,就因為你想跟它和諧嗎?」哈迪說,我們應該創造一種新的語境,肇始一種新的觀念,使下一個建築有一個不同的語境,不再模仿與你毗鄰的糟糕的東西。她耐心地創造和提煉建築語彙,為建築藝術提供新的思路。正如普茲克評審團成員羅夫菲爾鮑姆評價的那樣:「哈迪擴展了建築空間表達的可能性,其複雜的建築充分展現了她創新的能力。」

2016年春天,哈迪這位史上第一位獲獎的女性建築師病逝於美國,告別 她傳奇非凡的一生。

國家圖書館出版品預行編目(CIP)資料

用圖片說歷史:從古典神廟到科技建築透視54位頂尖

建築師的築夢工程 / 許汝紘編著. -- 初版. -- 臺北市:

信實文化行銷, 2018.01

面; 公分. -- (What's art)

ISBN 978-986-95451-7-4(平裝)

1.建築史 2.建築師 3.傳記

920.9

106023025

る砂文化 ◎華滋出版 養指筆名 九部文化 信管文化

更多書籍介紹、活動訊息,請上網搜尋

拾筆客

What's Art

用圖片說歷史:從古典神廟到科技建築透視54位頂尖 建築師的築夢工程

作 者: 許汝紘 封面設計: 黃聖文 總編輯:許汝紘 輯:孫中文 美術編輯: 婁華君 監:黃可家 總 行銷企劃:郭廷溢 發 行: 許麗雪

出 版:信實文化行銷有限公司

址:台北市松山區南京東路5段64號8樓之1 地

電 話: (02) 2749-1282 傳 真: (02) 3393-0564

網 址:www.cultuspeak.com 箱:service@cultuspeak.com 信

印 刷:威鯨科技有限公司 總 經 銷:聯合發行股份有限公司 香港經銷商:香港聯合書刊物流有限公司

2018年1月初版

定價:新台幣 550 元 著作權所有·翻印必究

本書圖文非經同意,不得轉載或公開播放 如有缺頁、裝訂錯誤,請寄回本公司調換

更多書籍介紹、活動訊息,請上網輸入關鍵字 拾筆客 搜尋